한국 근현대 회화의 형성 배경

한국 근현대 회화의 형성 배경

ⓒ 정형민

2017년 8월 21일 초판 1쇄 인쇄
2017년 8월 25일 초판 1쇄 발행

지은이 정형민
펴낸이 우찬규 박해진
펴낸곳 도서출판 학고재(주)
등록 2013년 6월 18일 제2013-000186호
주소 04034 서울시 마포구 양화로 85 동현빌딩 4층
전화 02-745-1722(편집) 070-7404-2810(마케팅)
팩스 02-3210-2775 ┃ **이메일** hakgojae@gmail.com
페이스북 www.facebook.com/hakgojae

ISBN 978-89-5625-358-9 03600

한국 근현대 회화의 형성 배경

정형민

학고재

차례

II

한국
근대 회화와
근대 미술론

일러두기

1. 도서는 『 』, 논문과 기사는 「 」, 미술 작품과 삽화는 〈 〉, 전시는 《 》로 표기했다.

2. 수록된 작품의 원 제목과 작가의 원어 이름, 출처는 '도판 목록'에 실었다.

머리말

문화 교류는 주로 종교적, 상업적 통로를 통해 이뤄진다. 삼국시대에 대륙에서 불교가 전래되면서 중국과 한국은 미술을 포함한 문화 전반에서 밀접한 관계를 유지하며 근대에까지 이르렀다. 특히 중국 미술사를 먼저 수학한 나에게는 한국 미술사를 파악하는 데 있어 중국 미술과의 관계를 검토하는 것이 선행 과제였다.

그러나 한국 근대 미술을 분석하기 위해서는 일본 미술계의 상황을 파악하는 것이 우선이다. 조선은 1876년 개항 이후 서양과 만나게 되었다. 하지만 오랫동안 닫혀 있던 조선에 대한 서양인의 호기심으로 서양 문물 유입보다는 전근대 조선의 모습이 수출되는 현상이 더 두드러졌다. 결국 서양 미술과는 일제강점기에 일본을 경유해 만나게 되었다고 할 수 있다. 동아시아 역사를 보면 대부분 일본이 조선을 통해 선진 문화를 수용했지만, 근대에 이르러서는 조선과 일본의 관계가 역전되고 일제강점기부터는 수 세기 앞서 서양과 교류한 일본을 거쳐 서양 미술이 조선에 수용된 것이다.

흔히 새로운 서양 미술 매체와 기법, 양식, 도상 그리고 미학 유입으로 근대 한국 미술은 전통과 단절된 것처럼 기술된다. 하지만 실제로는 서양 근대 사상 요소 중 하나인 민족주의가 문화의 기원을

영토에 연계시키는 민족주의적 문화관으로 전개되었고 한국 근대 미술에서 전통에 대한 담론이 '조선색', '향토색'이라는 말로 활발하게 개진되었다. 정체성 문제가 중요하게 대두되는 현시점에도 근대에 발단한 전통에 대한 집착은 그대로 지속되고 있다. 해방 이후 한국 미술계가 서양 미술에 전면적으로 동화되었지만 전통에 대한 인식은 여전히 중요한 역할을 하는 것이다.

하지만 전통과의 연계에 바탕을 두고 유지된 동양화는 현대 한국 미술에서 조선시대에 누리던 주도권을 회복하지 못하고 있다. 1920년대 초부터 새로움과 순간성으로 특징지어진 '근대성'이라는 기준에 비춰 볼 때 전통에 천착하는 동양화는 '시대정신 결여'라는 평가를 받게 되었다. 이 같은 상황에 대처하기 위해 전통은 더 이상 고정된 것에 머물지 않고 시의적 의미를 지니게 되었다. 특히 최근에는 한국 미술계가 전통과 현대의 융합이라는 화두를 내세우면서 전통의 의미가 지필묵이라는 재료 기법이나 선(線)적인 미 같은 표현 형식에 한정된 것이 아니라 시간과 공간 개념, 미적 태도와 향유 같은 개념 틀에서 파악되고 있다.

지난 20여 년간 나는 이러한 점들에 관심을 두고 한국의 중국, 일본, 서양 미술 수용과 변화를 연구해왔다. 그 연구 결과로 발표한 논문 가운데 아홉 편을 추려 이 책을 엮는다. 대부분은 학술지에 게재한 것들이며, 그중에는 이미 20년이 넘은 글도 있다. 영어로 출판되었던 것을 이번에 우리말로 옮겨 싣게 된 것도 있다. 오래된 글 몇 편은 현재 학계 상황과 현저히 다른 과거에 쓴 것이라 이후의 연구 결과는 반영하지 못했지만, 글을 쓴 당시 상황을 보인다는 의미에서 명백한 오류만 고치고 내용은 그대로 두었다. 한 가지 주제로 쓴 글

이 아니기 때문에 수록된 글 전체를 놓고 보면 일관된 구성을 갖지는 못하지만, 큰 틀에서 시대에 따라 동서양 미술의 교류를 다루는 제1부와 근대 미술론을 다루는 제2부로 나눴다.

제1부 '동서양 미술의 교류: 한국 근대 미술의 여명기'는 중국 전통 미술에서 획기적인 전환점을 맞은 명대 말부터 청대 중엽에 대한 글로 시작한다. 16세기 말~17세기 초에 중국과 일본에 들어간 예수회 신부들은 성화(聖畵) 같은 기독교 문물과 과학 서적을 대량 유입시켰다. 미술품을 선교사업에 적극적으로 활용한 예수회 신부들은 미술에 조예가 깊었으며 르네상스 미술의 우월성에 자신감이 높았다. 특히 마테오 리치는 르네상스 미술의 관점에서 중국 회화에 대한 비판적 견해를 중국 지식인들에게 토로했으며, 또 중국 미술이 유럽 미술의 기준에 못 미친다는 평가가 그의 사후 1615년에 발간된 중국 체류 일기에 남겨져 있기도 했다. 처음으로 중국 미술에 대해 '상대적'인 견해를 접한 중국 지식인과 유럽 성화의 사실주의 화풍에 경이감을 품게 된 중국 전통 화단은 광원(光源) 설정과 입체적 묘사 그리고 기하학적 원근법을 적용한 공간 표현을 새로운 미학으로 받아들이기 시작했다.

명대 말부터 청대 초기에 관한 기존 미술사 연구는 대부분 이와 같이 서양의 사실주의 양식 수용에 초점을 맞춘다. 하지만 사실주의 화풍 이외의 요소들도 중국 미술에 영향을 미쳤다. 그중 한 가지가 성화의 기독교적 도상이 중국 전통 도상과 결합해 중국 미술에 절충적인 도상이 등장한 것이다. 이러한 도상은 동서양의 만남을 상징하는 이미지가 된다. 예를 들어 성모상과 유사한 모자상을 사용해 보살상에 성모의 도상을 입히는 경우가 빈번해지면서 '중국

성모상(Chinese Madonna)'이 탄생했다. 아시아에 파견된 예수회 사제들은 유럽에서의 성화 조달이 지연되자 일본에 성화 제작소를 설치하고 일본과 중국 화가들을 훈련시켜 천주와 성모상을 제작했다. 이 과정에서 아시아의 미학이 개입된 절충적 아이콘이 등장한 것이다. 마테오 리치가 중국에 입성한 이후에 진행된 새로운 미학 도입을 제1부 1장 「예수회 선교사업과 중국 회화: 마테오 리치의 사실주의」에서 다룬다.

동서양 상징 도상의 만남은 세속화에서도 나타난다. 2장 「건륭제의 초상화: 도상의 적응주의」는 기독교 도상이 세속화(世俗畵)와 결합해 어떤 이미지를 파생시켰는가를 청대 중엽 궁중 초상화를 중심으로 분석했다. 예수회 신부들의 뛰어난 묘사력을 발견한 만주 황제들은 그들을 궁에 머물게 하면서 황제의 공식 초상화를 그리게 하고 역사적 행적을 그림으로 기록하도록 주문했다. 이들로부터 기법을 배운 화원들이 동원되어 중국 회화에서는 처음으로 황제의 사적인 가족 초상화가 제작되었는데, 한 가정의 아버지로서 등장하는 건륭황제와 황후, 아들들로 구성된 단체 초상화 이면에 왕권 승계와 관련된 상징적 도상들이 곳곳에 숨겨져 있기도 하다. 예수회 신부의 손을 거친 청 황제의 세속적 초상화는 기독교 도상과 유럽 세속화의 틀 안에서 전무후무한 절충 회화가 되었다. 예수회 신부 화가가 고안한 새로운 도상들은 최종적으로 황제가 승인했음을 낙관으로 드러내기도 하는데, 이를 통해 청궁에서 예수회 화가들이 지녔던 지위도 해석할 수 있다. 예수회 신부 화가 낭세녕은 중국 황제를 라마교의 불존으로 제작하는 임무까지 맡았는데, 그의 사후 출간된 회고록(The Jesuit Memoir)은 종교적 신념의 '적응주의'의 일면을 보여주는 단

서가 되기도 한다.

 한편 예수회 신부들이 가져온 과학 서적에는 서양 과학에 관한 내용뿐만 아니라 이를 도해한 기술도(technical drawing) 삽화도 담겨 있었는데, 이로써 중국의 전통적인 기술도는 큰 전환점을 맞게 된다. 『기기도설(奇器圖說)』(1627)이 대표적인 예다. 농서(農書)에서 보듯 통치권의 당위성과 관련된 서사적 내용 등이 근간을 이루는 중국 전통 기술도와 달리, 기술을 '과학적'으로 도해하는 데 역점을 둔 『기기도설』 같은 서양 기술도를 통해 새로운 기계의 기능에 대한 정보뿐만 아니라 새로운 삽화 형식도 도입되었다.[1] 이 책은 조선에도 소개되어 조선 후기 기술도와 풍속화에도 영향을 주었다. 3장 「『임원경제지(林園經濟志)』의 삽화: 19세기 조선의 기술도」는 중국 기술도에서 영향을 받아 발전한 조선 기술도에 대해 썼다. 조선 후기 기술도는 대부분 수입 중국 서적의 기술도들을 전재했는데, 서유구는 『임원경제지』에서 조선 토양에 적합한 기술을 추가하기도 했다. 그동안의 농서처럼 통치자의 치적을 찬양하기보다는, 관직을 떠나 재야에 살면서 농사 기술의 실질적인 적용 가능성에 오랫동안 천착한 서유구의 연구 결과인 것이다. 한편 『임원경제지』 삽화는 기술과 기계를 다루는 인물과 배경을 더 부각시켜 조선 후기 속화(풍속화)의 연원을 보여주기도 한다. 그러나 이렇게 중국 서적을 통해 서양 문물을 접하면서도 조선 회화에 동시대 청대 회화의 사실주의 화풍이 수용된 증거는 뚜렷이 보이지 않는다.

 1876년 개항 이후 서양 선교사, 외교관, 탐험가 들이 조선 땅에 발을 들이면서 그동안 가려져 있던 조선이 사진과 그림으로 서양에 알려지기 시작했다. 김준근 같은 개항장 화가들이 '타자'의 관심에

부응하는 조선 그림을 대량으로 제작하면서 한국 미술사에 처음으로 해외 시장을 겨냥한 '수출 미술품'이 등장했다. 하지만 서양과의 만남이 이뤄진 이 시기 회화에서 이전의 조선 그림과 양식적으로 크게 달라진 변화는 찾아볼 수 없다. 개항장의 조선 화가들은 서양 방문객이 관심을 보인 전근대적이고 토속적인 조선 문물을 조선 후기 풍속화와 민화 양식으로 그려냈을 뿐이다. 서양이 수입되기보다는 전근대 조선이 수출된 것이다.

조선 말 국세가 기울던 고종 연간에는 부국강병 근대화를 추진하느라 국가 재정이 고갈되는데도 비용이 많이 드는 의궤가 역대 최다수 제작됐다. 이 의궤들이 조선조 의궤 전통을 그대로 답습해 제작된 것을 보면 궁중 미술에서도 시대적 변화는 일어나지 않았음을 알 수 있다. 주변 강대국의 위상에 버금가는 대한제국을 목표로 한 고종의 의도는 근대적이라 할 수 있다. 그러나 그의 황제 등극 의궤인 『대례의궤(大禮儀軌)』에서는 개항 이후 서양과의 만남이나 미국, 일본, 중국의 제도를 도입해 근대화를 추진하려 한 시대적 변화는 읽을 수 없다. 4장 「『대례의궤』: 대한제국 선포」는 이에 대해 다루고 있다. 이 시기의 궁중 미술은 오히려 한층 보수적인 경향을 띠었다. 의궤 제작의 목적이 기존 체제를 그대로 유지하는 데 있으며 시대 변화를 수용하는 것이 아니었던 것이다. 이에 따라 삼십 대 초에 『대례의궤』의 도설(圖說), 반차도(班次圖) 같은 회화적 내용을 주관한 화원 김규진은 수년간 상해에서 유학하고 귀국한 터였지만 서양화의 영향을 받은 청대의 궁중 기록화나 근대 상해 화풍 의궤는 제작하지 못했다. 의궤를 주문한 고종의 관심은 『선원보략수정의궤(璿源譜略修整儀軌)』처럼 조선 왕조 승계의 계보를 수정해 자신을 계승 족보에

확립시키는 데 있었다. 이러한 관심을 반영하기 위해서는 조선 의궤 전통을 그대로 잇는 것이 더 유용했던 것으로 보인다.

일제강점기에 들어 의궤도가 주조를 이루던 한국 역사화에 변화가 일어났다. 유럽 아카데미 화가의 주된 임무는 초상화를 비롯해 역사화를 제작하는 것이었는데, 역사화의 주제는 의궤가 그러했던 것처럼 주문자의 의도를 반영했다. 2장에서 다룬 바와 같이 자신의 치적을 기록하는 데 주력한 청 건륭 연간의 초상화가 그 예다. 그러나 일제강점기로 들어서면서 실권을 지닌 후원자가 없어진 상황에서 근대 역사화는 전통 역사화와 같은 후원자의 역사관이 아니라 작가 자신 혹은 시대의 역사관을 표명하는 데 의도를 두게 되었다. 따라서 일제강점기에 전통적 개념의 역사화 제작은 이전보다 규모가 현저하게 축소될 수밖에 없었으며, 식민지라는 정치사회적 현실은 조형 주제로 삼기 더욱 어려웠다.

이러한 상황에서 20세기 전반 한국 역사화는 추상적인, 하지만 근대적 의식인 '민족주의'를 표명할 만한 인물을 중심으로 제작되었다. 당시의 근대 한국 역사학과 병행하는 흐름인 셈인데, 한국 역사의 기원을 확장하기 위해 전설적 시조를 역사적 인물로 편입하는 시도가 역사학, 미술 두 영역에서 함께 이뤄졌다. 5장 「한국 근대 역사화」는 이러한 범주에 포함될 만한 작품을 중심으로 ① 전기(傳記)적 역사화, ② 이념적 역사화, ③ 알레고리적 역사화, ④ 풍자적 역사화 이 네 가지 유형으로 구분해 근대 역사화의 의미와 특성을 검토했다.

첫 번째 '전기적 역사화'는 근대 역사학의 인물 위주 역사 서술 방식을 반영한 듯 초상화를 통해 당시의 역사관을 표명하거나 역사 교육서인 『초등대동역사(初等大東歷史)』에 설화적 삽화를 넣어 대중

계몽을 시도했다. 화가들의 자화상에는 조선시대에 볼 수 없던 화가의 정체성과 자각의식이 담겼다. 국가가 없는 상황에서 지역적인 의복 등으로 정체성이 표현되었다. 두 번째 '이념적 역사화'는 역사화를 통해 동시대의 정치사회적 이념을 전달하는 것이 목표였다. 일제 군국정치의 역사화(歷史化)와 식민치하 사회 갈등의 회화화, 두 종류가 있었다. 세 번째 '알레고리적 역사화'는 구체적인 사건보다는 인간의 내적 갈등, 선악 같은 윤리 주제를 우화적으로 표현한 것인데, 이는 기독교를 근간으로 등장한 서양의 보편적 주제를 도입한 것으로 회화 양식도 고전적인 서양화 양식이었다. 네 번째 '풍자적 역사화'는 신문이나 문예지에 삽화 형식을 빌려 동시대의 정치사회적 실상에 관한 작가의 비평적 또는 자조적인 생각을 드러낸 것이다. 식민치하에서 검열을 비켜 갈 수 있는 표현 방식이기도 했다. 결론적으로 한국 근대 역사화는 식민지 상황에서 '메시지 전달'이라는 역사화의 원천적인 기능을 보유했고, 조선시대에 없던 자각의식 혹은 민족주의 같은 근대성을 잠정적으로나마 표현하게 해주었다.

표면적으로는 기록물의 성격을 띠는 사실주의 양식 그림에는 역사관을 투영할 상징적 도상이 필수적이었고 이를 위해 전통 미술에 없던 도상이 생겨났다. 근대 역사화가 유럽의 영향을 받은 것처럼 도상 역시 유럽에서 유입되었다. 대부분 성서를 중심으로 형성된 유럽의 도상은 1, 2장에서 본 것처럼 예수회 신부들이 가져온 기독교 문물에서 원형을 찾을 수 있다. 일본에서는 근대에 이르러, 특히 메이지 유신과 더불어 역사화에 국가적인 관심이 높아졌다. 이에 따라 메이지 시기 중엽 하라다 나오지로나 구로다 세이키 등 독일과 프랑스 등지에서 유학한 작가들에 의해 유럽의 도상이 유입되었고, 유럽

의 기독교적 도상과 도상이 풍부한 불교 도상이 절충된 역사화, 의사(擬似) 역사화, 또는 종교화의 유행을 불러일으켰다. 하라다 나오지로의 〈기룡관음(騎龍觀音)〉처럼 서양 고전주의의 묘사와 같이 인체 굴곡이 드러난 관음상은 비너스 여신의 풍모를 지닌 '관음-미인도' 분위기를 자아낸다. 이는 불교에서 자비의 화신인 관음을 성모자와 중첩시킨 것으로, 1장에서 언급한 명대 말 '중국 성모상'과는 다른 도상학적 접근이다.

'종교화-역사화-미인도'의 전통이 절충된 일본 근대 역사화는 근대 한국 미술에도 영향을 미쳤다. 일본과 유럽에서 유학하면서 새로운 흐름을 접한 배운성과 이쾌대 등의 작품에서 그 같은 영향이 보이는데, 6장「한국 근대 회화의 도상 연구: 종교적 함의」에서 이 내용을 다뤘다. 일본에서 미술 교육을 받으며 르네상스 미술에서 도상의 원형을 찾은 이쾌대는 〈군상〉 연작에서 미켈란젤로의 역동적인 양식으로 다양한 포즈를 묘사했다. 이뿐만 아니라 원죄, 최후의 심판 같은 성서 속 상징을 차용해 다양한 상황에 처한 인간의 초상을 극적으로 표현했다. 종교적 도상이 이처럼 파괴, 잔악, 상실, 환희, 인간애 등과 같은 인간 심리의 표정을 그리는 데 차용된 것은 폭넓은 감상자의 공감대를 끌어내는 데 적합했기 때문이다. 배운성은 유럽 성화 형식을 자의식적인 초상화에 사용했다. 등장인물이 한국 사람으로 대체된 유럽 성화가 종교적인 의미를 벗어나 동서양 절충적인 풍물화로 전환된 것이다.

이미 지적했듯 한국 미술계에는 일제강점기에 들어서 비로소 서양 미술이 유입되기 시작했다. 이렇게 서양화가 도입되면서 서화(書畵) 외에 토용, 능묘조각, 도자처럼 종교적이거나 실용적으로 기능하

던 전통 조형물에도 새로운 예술적 장르로서 조각, 공예라는 위상이 부여되었다. 궁중 도화서(圖畫署)가 없어지고 서화미술학교 같은 전문 미술 교육 기관이 생겼고, 전람회 등 작품 공개, 유통 기관과 제도가 만들어졌다. 그리고 전통 화론과는 판이한 서양의 근대 미학도 들어왔다. 하지만 대부분 일본을 거쳐 이뤄졌기에 일본 미술계와의 교류 상황을 분석하는 것이 한국 근대 미술을 이해하는 데 중요한 과제가 된다.

1920년대 초에 이미 김유방(김찬영의 필명)은 큐비즘(cubism)과 포스트임프레셔니즘(post-impressionism)을 언급하면서 동시대 미술(현대미술), 즉 당시 모더니즘 미술의 특성을 '자아 표출'이라고 논했다. 하지만 이에 반해 작품에서는 그러한 양식 실험 또는 유사한 근대 의식이 표출되지 않았다. 사실주의, 인상파, 표현주의(익스프레셔니즘), 포비즘, 큐비즘 등 근대 유럽 미술사조의 명칭이 작가와 미술비평가 사이에 거론되기 시작했지만, 서양의 아카데미 사실주의나 모더니즘 미술 양식이 근대 한국 미술에 제대로 도입되기에는 서양화 유입 과정이 일본에 비해 너무 단기간에 이뤄졌다. 에도 시대부터 네덜란드 상선을 통해 유럽의 사실주의 화풍을 접한 일본인들은 메이지 시기에 들어 유럽과 미국에 유학하면서 구미 화단과 거의 동시에 새로운 미술사조를 공유했다. 1910년 국권 피탈 후 이미 모더니즘 사조가 유입된 일본에서 유학한 한국 작가들은 서양 미술의 기초인 사실주의를 제대로 소화하기도 전에 변형된 양식을 접한 것이다. 결국 형태 변형이나 거친 붓 운용을 중심으로 한 표현주의적, 야수파적인 작품이 한국 근대 서양화의 주조를 이루게 되었고, 큐비즘, 구성주의, 초현실주의 같이 분석적이고 화면을 재구성하는 모더니즘 사조

는 제대로 수용되지 못했다. 이 책의 마지막에 다룰 총독부 검열 제도는 큐비즘처럼 당시 아방가르드로 규정된 유럽 미술사조가 식민지 조선에 유입되는 것을 통제한 데서 기인한 것이기도 하다.

서양 미술 현장을 경험할 기회를 갖기 어렵던 한국 작가들은 책을 통해 근대성이나 근대 사조를 연구하는 역사학계, 문학계와 교류하면서 신사조에 대한 인문학적 논의에 참여했다. 한국 근대 미술에 관한 나의 첫 논문 「한국 미술사에서의 근대성: 1910년대 중엽~1920년대 중엽을 중심으로」(1997)는 이러한 문제의식을 갖고 당시 미술계의 논의를 살펴보았다. 당시 근대성은 전통과 대립된 개념으로서 전통 대 모더니즘, 전통 대 변혁, 동양 대 서양, 과거 대 근대(현대)라는 이분법적 틀 속에서 전개되었다.

문학계에서도 미술론이 개진되었다. 1915년 안확(安廓)의 미술론의 대전제는 미술은 문학처럼 문화 사상의 표현이며 미술 발달은 '인문의 진화'를 동반해 개진하는 국민의식의 '활력사(活力史)'라는 것이다. 국민의식의 '진화'로 파악된 '근대화'가 문학에서처럼 미술에도 표현된 것이 근대 미술로 인식되었음을 알 수 있다. 또 안확은 회화와 조각을 '순정미술(純正美術)'로, 공예를 '준미술(準美術)'로 구분함으로써 장르의 위계에 대한 당시 서구 미술의 가치 인식도 도입했다. 안확의 '순정미술'이라는 말은 미술의 자율성을 의미하는 근대성 개념이 아니라 회화, 조각, 공예 등 장르 간 위계 구축을 위한 용어였다.

문학계에서 논의된 미술의 근대성은 이처럼 국민의식 진화와 평행하는 개념으로 받아들여졌는데, 일제강점기라는 특수한 상황에서 근대적 국민의식의 핵심은 민족주의였다. 근대 미술에서 민족주

의는 3단계로 전개됐다. 1단계(1910~1920년대)는 의사 프로민족주의(식민지적 민족주의)로 일제치하의 피지배 계층으로서 조선인 스스로 프로 계급으로 인식한 시기였다. 2단계(1930~1945년대)는 조선의 색과 얼을 조형적으로 표현하는 데 역점을 둔 향토주의와, 이를 식민주의에 순응하는 반민족주의로 보고 사실주의로 극복하려 한 두 입장으로 분화됐다. 후자는 1단계 프로민족주의의 연장선상에서 이해할 수 있다. 3단계(1945~1950년대 초)는 소위 해방공간에서 제국주의의 잔재를 청산하는 방법론으로 '문화 투쟁', '사상 투쟁'을 사실주의로 실현하자고 주장하는 무리가 있었는가 하면, 한편에서는 미군정하의 민주주의적 질서 확립에 동조하는 무리도 등장해 미술계가 대립하는 양상을 띠었다. 하지만 대립된 두 그룹은 민족 전통 부활이라는 목표를 공유했고, 이는 일제강점기에 등장한 민족주의의 연장으로 현재까지 한국 미술계의 중추적인 미술 '이념'으로 자리 잡고 있다.[2]

근대적 미술 논의에 적극적으로 참여한 김용준은 한국 근현대 문인화 미학의 정신적 지주로 자리 잡은 작가다. 조선 말 오원 장승업을 신선화한 그의 미술비평론은 작품보다는 작가의 삶을 중심으로 평가하는 한국 근현대 미술비평론의 일면을 보여준다. 이에 대해서는 8장 「김용준의 근대 미술론」에서 다뤘는데, 본인 스스로 작가이면서 근대성 논쟁의 중심에 선 비평가 김용준의 활약을 통해 현대까지 이르는 한국 근대 미술의 지속성을 분석하고자 했다. 문인화 정신의 근간인 유교가 민족주의와 결합해 한국 정체성의 위기가 감지될 때마다 한국 미술계를 추동하는 힘으로 근대부터 현시점까지 작용하고 있음을 확인하게 된다.

20세기 초부터 동양화라고 불려온 전통 회화의 위상은 서구 미술, 특히 모더니즘 수용에 따라 변모했다. 변영로가 1920년에 동양화에 '시대정신'이 없다고 주장한 것도 위에서 언급한 모더니즘의 대립항으로서 전통에 대한 인식이 작용한 것으로 볼 수 있다. 이후 동양화와 전통 개념은 동일시되었다. 하지만 해방 후 서양화 화단의 전유물로만 간주되던 입체파, 기하학적 추상화 등 모더니즘 회화의 여러 양식이 서서히 지필묵의 전통화 기법으로 표현되기 시작했다.[3] 또 의식 구조 변화를 보면, 점차 예술 활동 자체에 대한 자각과 운동―'아방가르드'로 인식된―이 동양 화단에서도 활발히 전개되기도 했다. 회화의 자율성에 대한 인식과 비사실적인 회화를 포괄적으로 지칭하는 추상화로 집약되는 모더니즘 회화 양식이 유럽에서 시작된 뒤 거의 반세기가 지나 한국 전통 화단에 수용된 것인데, 이는 사실 서양 화단도 마찬가지였다는 것을 생각하면 동양 화단에 대해서만 '시대의식 결여'라는 비판이 제기될 이유는 없다고 하겠다.

조선 미술계는 일본을 통로로 근대를 유입했지만 식민치하 상황에서 철저하게 통제되었다. 마지막 9장 「1920~1930년대 총독부의 미술 검열」은 검열이 식민지 조선 미술에 미친 영향을 검토했다. 일제강점기 검열에 대한 연구는 지금까지 주로 신문사(新聞史)나 문학사 분야에서 이뤄졌으며, 미술 검열에 대해서는 근대 미술과 관련된 논문들에서 언급만 되는 정도였을 뿐 이를 주제로 한 연구는 아직 이뤄지지 못했다. 이 글에서는 검열을 주관한 총독부 경무국(警務局)의 검열 관련 자료와 검열 취체(取締) 관련 기사, 그리고 검열 삭제된 기사와 삽화를 중심으로 일제강점기 미술 검열 상황을 살펴보았으며, 이를 통해 식민지 시기 문화 통치의 일면을 조명하고자 했다. 이

를 위해 미술 검열에 관한 총독부 검열 자료를 정리하고, 검열 표준이었던 '치안방해'와 '풍속괴란'을 각각 검토했다. 이러한 연구는 한국 근대 미술에서 모더니즘 수용, 아카데미즘의 정의, 누드화 전개, 일본 화단과의 관계 등을 새로운 각도에서 분석하게 하는 가능성을 제공한다.

머리말을 끝내면서, 이 책 발간을 지원해준 서울대학교 미술대학과 이를 맡아 진행해준 동양화과 교수들께 감사를 표한다. 그리고 인기 없는 연구서 출판을 기꺼이 맡아준 학고재 출판사에도 감사를 표한다.

2017년 8월
정형민

I 동서양 미술의 교류

한국 근대 미술의 여명기

1
예수회 선교사업과 중국 회화
마테오 리치의 사실주의[1]

명대 말엽 중국 회화에는 이전에 없던 광원(光源)을 암시하는 입체감 묘사가 눈에 띄기 시작했다. 산수화보다는 초상화에서 더 두드러졌던 이러한 변화는 예수회 신부들이 중국을 왕래하기 시작하던 시점부터 시작되었고 이 시기에 대한 연구는 대부분 '중국 회화의 서양화(西洋化)'에 초점을 맞춰왔다.[2]

마테오 리치(Matteo Ricci, 利馬竇, 1552~1610)가 예수회 사제로 처음 북경에 입성한 전후 중국 회화에서 이미 언급한 변화가 일어났지만 미술과 관련한 그의 역할에 대해서는 연구가 많이 이뤄지지 못했다. 그간 사상사나 과학사 분야의 많은 연구가 보여주었듯이 리치는 중국 지식인들, 특히 유학자들과 친밀하게 교유한 데 반해 미술인들과 직접 교류한 기록은 없다. 그러나 그는 중국 미술에 대한 확고한 생각을 가지고 있었으며 이를 일기[3]에 남겼다. 여기서는 먼저 중국 회화에 대한 리치의 견해를 살펴보고, 이어서 이에 대한 중국 지식인들의 반응을 보기로 한다. 그리고 선교사업의 일환으로 적극적으로

활용된 기독교 미술품을 통해 소위 '예수회 미술 양식'을 살펴보도록 한다.

1. 중국 회화에 대한 마테오 리치의 견해

리치는 서광계와 함께 번역한 『기하원본(幾何原本)』(1605)에서 미술에 대해 언급했다. 서양화는 기하학적인 기법으로 회화에 입체감을 그려내며, 이로써 사물의 실제 모습을 구현한다는 내용이다.[4] 예수회 신부가 미술에 관심을 가졌다는 것은 예수회 선교사업에서 미술이 적극적으로 활용되었음을 의미한다. 예수회의 미술 활동은 후기 르네상스(High Renaissance)가 끝난 16세기 중반부터 활성화되었다. 미술 제작이 조직화되고 건축도 예수회 확산과 더불어 성당 건립을 중심으로 전문 분야로 체계화된 것이다. 예수회의 미술 활동은 이후 전개된 바로크 미술 형성에 큰 역할을 한 것으로 지적되어왔는데,[5] 이에 따라 '예수회 양식(Jesuit style)'[6]이라는 명칭이 통용될 정도로 독자적인 양식이 형성되었다. 특히 건축 설계도는 실제 성당 건립과 별개로 출간되면서 원근법 드로잉 확산에 영향을 미치기도 했다.[7]

리치는 미술에 조예가 깊었으며 회화에도 견해가 확고했고, 특히 르네상스 미술의 우월성에 대해 자신감이 높았다. 이러한 관점에서 중국 문화와 미술을 바라본 비판적 견해를 중국 지식인들에게 토로했고 또 일기로 기록해두기도 했다. 여기서 리치가 중국 회화를 어떻게 평가했는지, 그 평가는 어떤 미학적 기준을 바탕으로 했는지 알아보도록 한다.[8]

먼저 중국 미술에 대해 리치는 일기의 4장「중국의 기계적 예술

에 대하여」에 다음과 같이 남겼다.

중국 장인들은 자기들이 만드는 작품에 완벽을 기하지 않는다. 좀
더 높은 가격을 받을 수 있다는 생각을 하지 않는 것이다. … 중국
건축은 양식이나 견고함 등, 모든 면에서 유럽 건축보다 열등하다.[9]

리치는 중국 장인들의 기술과 건축을 높이 평가하지 않았다. 이
는 서양인들의 일반적인 생각이기도 했지만 16세기 중반부터 팔레
르모, 로마 등지에서 예수회 성당이 활발히 건립되면서 건축에 대한
예수회의 기준이 확고하게 자리 잡았음을 드러낸 것이기도 하다.
물론 리치는 중국 인쇄술에 대해서는 '아주 독창적인 인쇄 기술'
이라고 할 정도로 견해를 달리했다.[10] 지식인들과 교유한 리치는 전
통 서적을 많이 접했을 것이며 이러한 경험에 따라 존경심을 드러낸
것이다. 또 리치는 문인을 존경했으며 특히 문인화가들의 회화, 서
예, 전각 예술을 높이 평가했다. 이들의 예술이 장인의 예술과 구분
되는 것을 유럽 문명과는 다른 독특한 풍습으로 보았다.[11] 하지만 기
본적으로는 중국 조각이나 회화를 부정적으로 보았다.

중국 사람들은 그림을 많이 그리고 공예품도 많이 만든다. 하지만
조상(彫像)이나 주물로 뜬 조각은 유럽에 비하면 기술이 현저하게
떨어진다. … 다른 분야에서는 아주 독창적이고 지구상의 어떤 종
족보다도 절대 열등하지 않은 중국인들이 조상을 만드는 데는 아주
원시적이다. 이유는 그들이 국경 너머 나라들과 왕래하지 않았기
때문이다. … 눈으로만 파악해 대칭적인 형체를 만들기 때문에 성

공적이지 못하다. 그렇기 때문에 환상의 인물을 만들게 되는데, 규모가 큰 조상에서는 눈에 띄는 결함이 나타나게 된다.[12]

리치는 인체해부학에 기초한 르네상스 조각의 전통을 이어받은 예수회 성상(聖像)에 익숙했다. 위 언급은 불상 중심의 중국 조각에 대한 리치의 생각을 담은 것이다. 비록 당대(唐代) 이후 불상은 양감 표현이 증대되기는 했지만, 수인(手印)이나 특상관(特相觀)을 중심으로 제작된 조상의 도상학적 이해가 없는 리치에게는 '환상의 인물'로 비칠 수밖에 없었던 것이다. 특히 규모가 큰 석불에서는 더 큰 결함을 보았을 것이다. 중국 회화에 대해서도 리치는 부정적인 견해를 남겼다.

중국 사람들은 유화나 원근법(perspective)[13]을 전혀 알지 못한다. 결과적으로 그들의 그림은 산 사람이 아니라 죽은 사람 그림이다.

비판의 핵심은 무엇보다도 중국 미술에 생명감이 결여되었다는 것이다. '살아 있는 사람이 아니라 죽은 사람을 그린' 중국 회화의 주된 결점은 그림자를 그리지 않는 데 있다고 그는 보았다. 입체감이 풍부하고 사실적인 '살아 있는 듯한' 양식을 평가 기준으로 여긴 16세기 말 예수회 신부에게 당시 중국 미술은 '원시적(primitive)'으로 보인 것이다. 이 같은 리치의 비판은 르네상스 미술에서 탄생한 원근법과 이로써 이뤄낸 사실주의를 찬양하는 우월주의를 드러낸 것이라고 볼 수 있겠다.[14]

리치는 또 "잘 알려진 화가들의 작품은 채색도 쓰지 않고 검은

먹 윤곽선으로만 그렸는데도 인기가 많다"[15]라고 쓰기도 했다. 필선 위주의 평면적인 중국 회화에 내재한 미학을 이해할 수 없었던 것이다. 선으로만 된 그림은 완성된 그림의 준비 단계, 즉 드로잉 (drawing)[16]이라는 서양화의 관점에서 보면 필선으로 그린 수묵화가 작품으로 인정받는 것을 이해하기 어려웠을 것으로 보인다.

이처럼 리치는 근본적으로 중국 미술을 이해하지 못했다. 중국과 유럽 문명의 차이를 인정하고 또 유교 철학에도 적응하는 자세로 임했다고 알려졌지만, 중국 미술에 대해서는 낮게 평가하는 한계를 보였으며 서양 미술과 중국 미술의 교배(hybridization)에도 별 관심이 없었던 것으로 보인다. 북경에서 리치가 보여준 문화예술 활동도 인문학, 과학 분야에서의 활동에 비하면 저조했다.[17]

2. 리치의 견해에 대한 중국인의 반응

중국 회화에 대한 리치의 견해는 많은 중국인에게 알려졌고, 그 영향을 받아 육조시대(六朝時代, 229~589)부터 계승된 전통 중국 회화관에 변화가 일기 시작했다. 명말 문인 고기원(顧起元, 1565~1628)의 글에도 그 예가 보인다. 고기원은 1601년에 리치가 만력제(萬曆帝, 재위 1572~1620)에게 헌상한 천주교 미술품 중 성모자를 그린 회화를 보고 감상문과 함께 리치와 나눈 대화를 『객좌췌어(客座贅語)』(1618)에 기록했다.

천모가 아기를 안고 있는데 동판화 위에 5채로 칠을 한 것이 흡사 살아 있는 것처럼 보였다[其貌如生]. (리치가 말하기를) 중국 그림은

빛(陽)만 그리고 그림자(陰)를 그리지 않는다[畵陽不畵陰]. 그래서 사람의 얼굴을 보면 평평하고[正平] 요철이 없다[無凹凸相]. 서양 그림은 빛과 그림자를 다 그리기 때문에 얼굴에도 높낮이가 있다. … 초상화를 그리는 사람들은 이 원칙을 알고 그리기 때문에 초상화와 실제 인물이 다르지 않다.[18]

고기원은 리치에게서 그림자(l'ombra)를 그림으로써 평평하지 않은, 입체감을 살리는 방식을 접했고 리치가 서양화에서 '죽은 사람이 아니라 살아 있는 사람'으로 그린다고 한 것을 그림자 유무로 달리 표현한 것이다.

'흡사 살아 있는 것처럼'이라는 고기원의 말은 생명감을 표현한 것으로, 중국 전통 미학에서의 '기운생동(氣韻生動)'에 가까운 의미라고 할 수 있다. 기운생동은 남제(南齊, 479~502)의 화가이자 화론가 사혁(謝赫)이 『고화품록(古畵品錄)』 서문에서 육법(六法) 가운데 최상급으로 언급한 것으로, 회화에서 생명감을 상징하는 용어로 중국 미학의 사실주의를 표현하는 개념이다. 전통적으로 기운생동은 필선으로 그리는 '골법용필(骨法用筆, 육법의 두 번째 등급)'로 가능했는데, 서양 회화로부터 음양으로 생명감을 그려낸다는 사실을 접하게 된 것이다. 천주(天主)를 전파하는 것이 목적인 성화로 서양 미학이 소개되면서 '생명감 표현'에 대해 새로이 인식하게 됐고, 이에 따라 서서히 동양 미술의 특성은 평면성이라는 인식이 생겨나기 시작했다.

이처럼 중국인이 서양 미술을 보고 가장 감탄한 요소는 생명감이었다. 생명감은 물체가 거울에 비친 듯한 모습, 실재와 시각적으로 동일하게 그리는 사실주의를 의미하며, 이를 생동감으로, 그리고

아름다움으로 본 것이다. 이로부터 생동감은 더 이상 기운생동에서의 '기(氣)'라는 추상적 개념이 아니라 눈, 눈썹 같은 육체적인 묘사를 의미하는 '모사(模寫)'로 인식되기 시작했다. 모사는 전통 육법에서 제일 하급인 '전이모사(傳移模寫)'에 가까운 개념이었으나 점차 제일급인 기운생동과 대등한 수준으로 거론되었고, 이와 함께 '아름다움'의 개념도 정신성—'기'라고도 할 수 있는—만이 아닌 시각적 대상을 중심으로 논의되기 시작한 것이다.

리치가 북경에 입성한 후 만력제 역시 예수회 신부들에게 호기심을 갖게 되었고 궁정화가들로 하여금 신부들을 그려 보여주게 했는데, 그림을 본 만력제의 반응에 대해 리치는 이렇게 기록했다.

중국 황제는 뛰어난 화가 둘을 보내와 신부들의 초상화를 그리게 했다. 중국 화가들은 초상화를 잘 그리지 못했는데 이번에는 꽤 잘 그렸다. 그런데 이를 보고 중국 황제는 사라센(Saracen)인이라고 했다. … 중국 황제는 유럽 왕들의 의상을 궁금해해 왕들이 등장하는 성화를 보냈는데, 그는 세밀한 화풍으로 작은 인물들과 그림자를 그린 것을 못마땅해하면서 그의 화가들에게 더 크게 그리고 채색을 많이 넣어 모사하게 했다.[19]

궁정화가들이 그린 유럽 신부들의 초상화를 보고 황제가 무슬림 아랍계의 사라센인이라고 한 것은 이미 중국 화가들이 얼굴에 그림자를 그리기 시작했고, 이를 본 중국 황제가 수염 덥수룩한 아랍계 얼굴로 파악했다는 것을 의미한다.

1601년에 만력제는 구세주(Salvator Mundi) 유화를 보고 '살아 있

는 파고다(living pagoda, pagode vivo)'라고 했다. 이에 대해 리치는 만력제가 구세주를 '살아 있는 신'으로 인식한 것이며, 이는 중국인들이 숭배한 '죽은 신'보다 우월한 면을 목격했기 때문이라고 보았다.[20] 음영법으로 이목구비의 요철을 뚜렷하게 표현하고 수염이 있는 구세주의 초상화를 보고 만력제가 파고다와 연관된 불교적 종교상을 떠올린 것은 인도인을 염두에 뒀음을 말해준다. 리치는 중국 황제가 사실적인 서양화에서 '살아 있는 사람', 나아가 우월한 신의 모습을 보았다고 해석한 것이다. 명대 말 중국 지도층과 지식인 대부분은 아직 서양의 사실주의를 새로운 미학으로 수용하기보다는 호기심을 보이는 단계에 지나지 않았을 것이다. 하지만 상상 속 구세주를 실제 인물처럼 그려낸 서양화에 대해 리치의 우월감은 흔들림이 없었으며 그러한 신념을 바탕으로 중국인의 반응을 해석한 것이다.

리치의 영향은 사후에도 지속됐다. 명말 비평가이자 수장가인 강소서(姜紹書, 17세기 중엽 활동)는 『무성시사(舞聲詩史)』(1646)에서 고기원의 견해를 그대로 되풀이했다.

마테오 리치가 서양에서 가져온 천주상은 여인이 어린이를 안고 있는데, 눈썹과 눈, 옷 문양은 마치 거울에 비친 그림자 같고[如明鏡涵影] 움직이는 듯한데[踽踽欲動], 올바름, 우아함, 아름다움은 중국 화공(畵工)은 할 수 없는 것이다.[21]

리치의 회화관은 청대에도 꾸준히 이어졌다. 장경(張庚, 1685~1760)은 문집 『국조화징록(國朝畵徵錄)』(18세기 초)에 다음과 같이 썼다.

명대에는 유럽에서 온 마테오 리치가 있었다. 그는 중국어를 알았고 남쪽 수도에 왔는데 정양문 서쪽 지역에 거주하고 있었다. 그는 아기를 안은 천모(天母)를 그렸는데 이 그림이 바로 천주상이었다. 신기(神氣)가 충만했으며 채색이 선명하고 우아했다.[22]

청대 중엽에 이르면 궁중 예수회 신부들의 지속적인 회화 작업의 영향으로 미학적 개념으로서만이 아니라 실제 작업에서 본격적으로 서양화(西洋化)가 이뤄졌다. 기운생동에 버금가는 '신기' 개념도 골법용필보다 채색, 즉 육법의 4등급인 '수류부채(隨類賦彩)' 개념으로 논의되었다.

3. 리치가 가져온 그림과 예수회 화풍

리치가 중국에 가져온 그림은 대부분 예수, 성모자 혹은 성인 그림 같은 예배용 미술품이었다. 리치가 1601년에 만력제에게 선물한 것도 세비야 마돈나, 유리로 덮은 예수상, 대형 보르게세 마돈나 등 성상들이다.[23] 리치가 선교 활동에 성상을 적극적으로 활용했다는 사실이 그의 일기에 담겨 있다.

> 예수회의 주교 클라우디오 아콰비바(Claudio Aquaviva)는… 선교 활동에 도움이 되는 선물들을 보냈는데, 그중에는 로마의 아주 유명한 화가가 그린 천주상과 시계 네 개가 있었다.[24]

사실 예수회의 선교 활동에서 성상은 중요한 도구였다. 특히 반

종교개혁주의자들이었던 예수회는 개신교도의 우상 타파에 맞서는 입장을 내세우면서 성상의 중요성을 더욱 강조했다.[25] 이에 따라 예수회의 적극적인 지원에 힘입어 미술 작품이 많이 제작되었으며, 이는 당시 유럽의 미술 양식, 취향 혹은 도상에도 영향을 미쳤다. 특히 예배용 성상이 신의 실재를 상징한다는 믿음을 바탕으로 신을 산 사람처럼 표현하는 것이 성상의 미학적 가치가 되었다. 리치가 중국인들에게 설파한 미학이 생명감이었던 것도 바로 그 때문이었다.

앞 기록에서 보듯이 리치는 성화와 중국 왕실에 선물한 물건 들을 당시 예수회의 중심부로 자리 잡아가던 로마에서 주문했다. 예컨대 리치와 그의 교우인 니콜로 롱고바르디(Nicolò Longobardi, 1565~1655)는 로마에서 예수회 사제 헤로니모 나달(Jeronimo Nadal, 1507~1580)의 『복음서 도해(Evangelicae Historiae Imagines, Images of Evangelical History)』(1593)●001를 주문 구입했다. 이는 원래 성 이그나티우스(St. Ignatius)가 1593년에 주문한 것이었는데, 헤로니모 나달의 그림을 안트베르펜에서 비에릭스(Wierix) 형제가 동판에 새긴 것이었다.

당시 아시아 교구에 개설한 현지 미술 공방은 성상을 공급하는 데 중요한 역할을 했다. 리치는 로마뿐만 아니라 아시아에 개설된 예수회 자체 공방에서도 성상을 주문했다. 이탈리아 태생으로 일본과 마카오에 신학교를 열고 1603년에 나가사키 공방에서 디렉터로 일했다는 조반니 니콜로(Giovanni Niccolo, 1560~1626)[26]가 아시

001 헤로니모 나달,
〈수태고지〉, 『복음서 도해』,
1593년.

아 지역에 공급하는 성화 제작을 담당했다. 니콜로는 예수 상 외에 구세주 그림 두 점을 중국 전도사회(Chinese Mission)에 보냈으며 리치는 이 그림들이 아주 아름답다고 서술했다.

지역 교구 담당자인 가스파레 코엘로(Gaspare Coehlo) 신부는 커다란 예수 성화를 일본에서 보냈다. 조반니 니콜로 신부가 그린 명작이었는데, 일본과 중국 화가 들은 니콜로 신부에게서 유럽풍 그림을 배웠으며 이는 두 지역의 교회에 큰 혜택이었다. 필리핀 열도의 신부는 아기 예수를 안은 축복받은 성모와 그 앞에 무릎을 꿇고 경배하는 세례 요한이 담긴 성화를 보냈다. 스페인에서 제작된 것으로 아주 아름다웠으며 보기에 기분이 좋았다. 자연스러운 채색이 조화롭고 인물들은 살아 있는 듯한 표정이었다. 이 그림은 마카오 교구 목사가 중국 전도사회에 선물로 보낸 것이었다.[27]

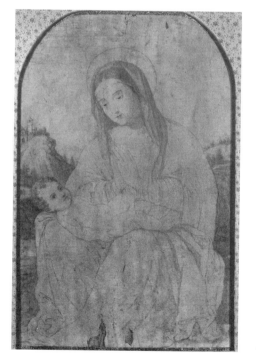

002 조반니 니콜로, 〈성모〉,
1583년 이후, 합판에 유채,
58×36cm, 오사카
남방문화관.

니콜로가 그린 구세주 그림 한 점은 1581년에 마카오에 도착해 그동안 관음상으로 잘못 이해되던 보르게세 마돈나를 대체했다.[28] 마돈나를 관음상으로 오해하는 일이 있었다는 것을 보면 예수회 사제들이 중국 현지 공방에서 성상을 제작하는 과정에서 지역적인 종교상에 적응한 이미지가 만들어진 것으로 추측된다. 현존하는 니콜로의 그림 중에 〈성모〉(1583년 이후)●002를 보면 성모 도상과 관련된 지물(持物, attribute)은

머리 위의 둥근 후광뿐 두건에 십자가가 없고, 성모의 무릎에 누운 아기 예수의 머리에도 천주를 상징하는 후광이 생략됐다. 이렇게 전통적인 성모자 도상이 생략된 채 반개(半開)의 눈으로 아기를 내려다보는 성모의 인상이 자비로운 관음상의 얼굴로 읽힐 수도 있었으리라고 짐작된다. 서양인보다 동양인에 가깝다고 할 수 있는 니콜로의 성모 이미지는 의도적으로 현지 취향과 도상에 적응한 결과로 볼 수 있으며 이 과정에서 혼성적인 도상이 탄생한 것이다.

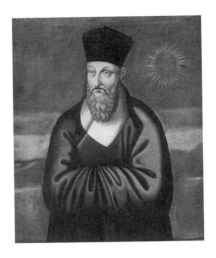

003 에마누엘 페레이라,
〈마테오 리치 초상화〉,
1610년경, 캔버스에 유채,
120×95cm, 제수 성당.

하나로 통일된 '예수회 양식'은 없다. 초기에는 단순하면서 근엄하고 배경이 생략되거나, 배경이 등장하는 경우에는 선교적인 내용을 채우고 빛과 어둠의 강한 대비로 극적인 효과를 낸 것이 예수회 양식이었는데, 이러한 경향은 16세기 전반 르네상스 후기에 등장해 이후 바로크 양식의 주된 흐름이 되었다.[29] 일본 지역 교구의 니콜로 공방에서 교육받은 마카오 태생 에마누엘 페레이라(Emanuel Pereira, 游文輝)와 중국과 일본 혼혈인 야코보 니와(Jacobo Niwa, 倪一誠)의 그림은 '예수회 화풍' 혹은 '전도 화풍'이 어떤 것인지를 보여준다. 페레이라의 〈마테오 리치 초상화〉(1610년경)[30] ●003에서는 예수회 문장(紋章)이 그려진 푸른 벽을 배경으로 반신상 리치가 중국 문인의 옷차림에 두 손을 넓은 소매에 엇갈려 넣은 '문인 초상화'의 형식을 취하고 있다. 눈은 관객을 직시하기보다는 일정치 않은 곳을 향해 천주의 환상에 몰입한 표정이다. 성 이그나티우스 초상화에서 많이 보이는 예수회 초상의 전통을 따른 것이라고도 할 수 있다. 리치의 얼굴은 그림자로 입체감을 살렸으며, 정면의 하이라이트를 제외한 몸의 윤곽과 옷

004 야코보 니와, 〈구세주〉, 1597년, 동판에 유채, 도쿄 대학교.

005 티치아노, 〈구세주〉, 1570년경, 예르미타시 미술관.

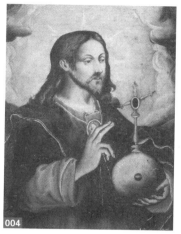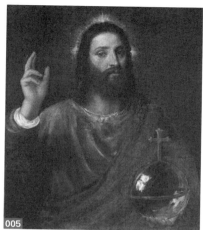

주름을 어두운 색조로 넓게 칠해 양감과 동시에 도식적인 패턴을 만들어냈다.[31] 산 사람처럼 그리기 위해 리치가 강조한 입체적인 표현으로 '그림자'를 의식한 듯하지만, 생전에 리치는 페레이라를 평이한 작가로 평가했다고 한다.[32]

야코보 니와의 〈구세주〉(1597)●004는 축복하듯 오른손을 들고 왼손은 십자가로 장식된 구체(globus cruciger)를 들고 있다. 구세주의 전형을 충실히 따랐을 뿐 아니라 입체감도 구현했고 명암 대비가 강하게 드러난다. 이보다 몇 년 앞서 제작된 티치아노(Tiziano, 1477~1576)의 〈구세주〉(1570년경)●005와 비교하면 도상은 비슷하지만 성상 구현이라는 측면에서는 다른 면모를 보인다. 티치아노는 후광과 얼굴에 집중된 빛의 효과로 어둠에서 드러나는 구세주의 영적인 존재감을 구사한 반면, 니와는 천정의 구름을 뚫고 부활하는 강림 순간을 강조하는 선교(宣敎)의 선전 의도를 드러낸 것이다.[33] 유럽에서 이렇게 극적인 효과와 도식적인 음영 기법은 바로크 양식으로 이어졌는데, 예수회의 모태가 된 로마의 제수(Gesù) 성당 벽화에도 나타

나●006 '예수회 양식'의 일환으로 당시에 유행했음을 알게 해준다.[34]

일본 현지 공방에서 제작된 〈사비에르 초상화〉(17세기 초)●007도 그림 상단에 뚫린 구름을 넣어 구세주 강림 형식을 이용했다. 이 그림에서도 그림자는 명암 대비가 강한 도식으로 구현되었고, 이 같은 표현은 고풍적인 비잔틴 회화 양식을 연상시킨다. 예수회는 선교 이미지로 로마 산타 마리아 마조레(Santa Maria Maggiore) 대성당의 6세기경의 성모자상 〈로마인의 구원자(Salus Populi Romani)〉[35]●008를 활용하기도 했다.[36] 예수회 양식을 충실히 답습하는 과정에서 야코보 니와가 이 성모자상을 모사한 것으로 알려져

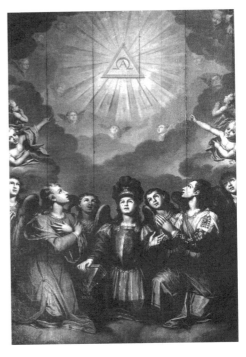

006 페데리코 주카로(Federico Zuccaro), 〈삼위일체에 경의를 표하는 일곱 대천사〉, 1600년, 제수 성당.

있다.[37] 〈로마인의 구원자〉는 성모와 아기 예수 모두 명암법을 강하게 사용한 이탈리아 비잔틴(Italo-Byzantine) 양식으로, 예수회 화가인 니와가 명암 대비가 강한 고풍 화법을 따라 제작한 것이다. 페레이라의 〈마테오 리치 초상화〉에서도 보듯이 그림자를 강하게 표현하는 명암법이 바로 예수회 선교용 성화 양식이었으며 그림자 사용을 강조한 리치의 미학적 배경이기도 하다.

리치의 주된 관심은 살아 있는 듯한 성상을 만드는 데 있었고, 이 방법이 곧 그림자를 강조한 음영법이었다. 이 효과는 예수회가 주로 모사한 비잔틴 성상의 특징인데, 르네상스 양식의 균형 있는 음영법 대신 극적이고 고졸한 양식이 바로 리치가 이상적으로 생각한 '살아 있

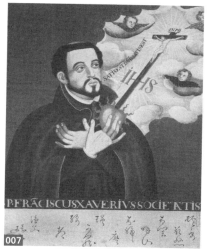
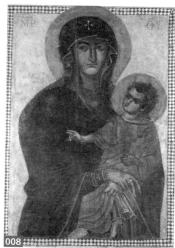

007 작가 미상, 〈사비에르 초상화〉, 17세기 초, 종이에 채색, 금, 61×48.7cm, 고베 시립미술관.

008 〈로마인의 구원자〉, 6세기경, 산타 마리아 마조레 대성당.

는 듯한' 성상 표현이었다. 리치가 생각한 '사실주의'는 신의 실재와 동일시된 종교적 아이콘에 근거한 것이었으며, 그가 이상적으로 생각한 환영(幻影)의 사실주의는 중국 미술에서 찾기 어려웠던 것이다.

2
건륭제의 초상화
도상의 적응주의[1]

명말에 예수회 신부들이 중국에 오면서 중국 회화사는 큰 전환기를 맞았다. 북경에 입성한 마테오 리치가 서적과 공예품 등 서양 문물을 많이 선사했고, 그중에는 선교와 직접 관련된 구세주, 성모자 상이 포함되어 있었다. 기독교 성상을 접한 중국인들은 종교를 이해하기에 앞서 먼저 '살아 있는 듯[其貌如生]' 생동감 있는 인물 표현에 감탄했고, 생동감을 추상적인 '기' 개념으로 인식해온 중국 전통 미학에도 변화가 왔다. 이뿐만 아니라 성상을 통해 소개된 기독교 도상과 전통 종교 도상, 특히 불교 도상이 혼합되어 혼성 도상이 등장했다. 명말부터 등장한 〈중국풍성모자(中國風聖母子)〉(16세기)●009는 성모자상과 관음상이 혼성된 예이다.

예수회 선교 활동에 시각적 이미지가 적극적으로 활용되면서 탄생한 혼성 도상은 회화뿐만 아니라 도자기에도 나타났다. 예컨대 청대 초 덕화요(德化窯)에서 생산된 〈성모자〉(1690~1710년경)는●010 양쪽 어깨를 가린 천의(天衣)와 군의(裙衣) 위에 길게 리본을 늘어뜨린

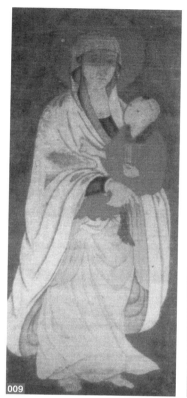

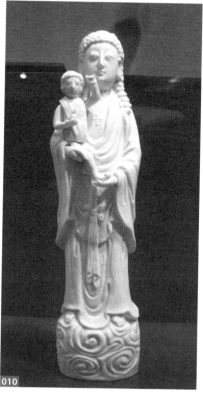

보살 옷을 입고, 당초문(唐草紋)이 새겨진 둥근 좌대에 선 모습으로 전통 관음상에 가깝다. 여인과 아이는 성모자상을 상징하고 여인의 가슴에는 십자가가 있어 기독교 도상임을 알려주지만 한 손을 위로 치켜든 아기 예수는 탄생불을 연상시키기도 한다. 한편 살구씨 눈과 평면적인 얼굴은 동양인의 전형인데 곱슬머리는 서양인을 참조한 것이어서 당시의 혼성 도상 형식을 보여준다. 이 같은 도자기 성상으로 보아 혼성 도상은 민간에도 널리 퍼졌음을 알 수 있다.

예수회 신부들은 성상 외에도 서양의 과학 서적을 대량 유입했고 나아가 직접 과학 서적을 펴내기도 했다. 특히 명말 『기기도설

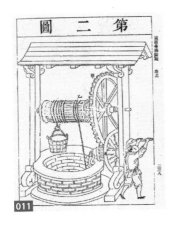

011 〈전중제이도(轉重第二圖)〉,
『기기도설』, 1627년.

012 〈관상대도(觀象臺圖)〉,
『신제영대의상지』, 1674년.

(奇器圖說)』(1627)[2]●011과 『신제영대의상지(新制靈臺儀象志)』(전 18권, 1674)[3]●012는 중국 기술도에 전환이 일어났음을 보여준다. 이와 함께 서양 과학 기술을 주제로 한 알레고리적 상징 회화도 등장했다. 여인 네 명이 지구본, 컴퍼스, 자 등을 들고 있는 〈유럽 과학의 여신들(The Muses of European Science)〉(1910년)[4]●013은 서양 과학을 인물과 지물로 상징하는 새로운 표현 형식이며, 이는 서양 문물이 동양에 유입되는 시점에 미술에 나타난 여러 현상 중 하나였다.

하지만 예수회가 조상 숭배와 유교의식에 이의를 제기하면서 전례 논쟁이 발생하자 강희제가 쇄국 정책을 펴면서 서양 과학과 기독교 유입에 제동이 걸렸다.[5] 강희제를 이은 옹정제(雍正帝) 연간 (1723~1735)에도 흠천감은 유지되었지만 쇄국 정치는 계속되었고 예수회를 통한 문화 교류에는 변화가 생겼다.[6] 이런 상황에서 현지의 종교적 관행에 적응하는 방침을 통해 기독교를 전파하고자 한 예수회의 선교사업은 중단될 수밖에 없었다. 하지만 서양 기술을 이용해 무기를 제작하고 서양식 정원, 분수, 건물, 시계 제작에 관심을 가진 건륭제(乾隆帝) 연간(1736~1795)에는 청과 예수회의 관계가 새로

운 국면에 접어들었다.[7]

건륭 연간 궁정에서는 예수회 신부 화가들이 이전보다 더욱 두드러지게 활동했다. 선교사업으로 파견된 신부 화가들이 전적으로 중국 황제 개인의 관심사인 미술 제작에 투입된 것이다. 미술에 대한 건륭제의 애정은 집착에 가까웠는데 그의 서화 소장품 목록인 『석거보급(石渠寶笈)』의 규모가 이를 말해준다.[8] 특히 건륭제는 자기의 행적을 그림으로

013 〈유럽 과학의 여신들〉, 베르톨트 라우퍼, '중국의 기독교 미술(Christian art in China)', 1910년.

로 기록하는 데 관심이 깊었다. 서양 회화의 사실주의 화풍으로 그린 황제의 등신대 초상화와 기록화 들이 이를 증명한다. 신부 화가와 이들에게서 그림을 배운 궁정화가들이 여기에 동원되었다. 신부 화가들의 숙련된 르네상스-바로크 양식 기술을 발견한 건륭제는 즉위한 뒤 예수회 화가들과 궁정화가들을 대규모로 소집했다.[9] 이들은 전쟁이나 공적 행사 기록화 외에 역대 황제 때 없던 황제의 사생활 기록화를 남겼고, 이를 보면 건륭제가 화가들을 항상 가까이 두었음을 알 수 있다. 이뿐만 아니라 건륭은 자신의 초상화 제작을 직접 감독 지시한 것으로 전한다.[10]

여기서는 새로운 형식의 건륭제 초상화를 살펴볼 것이다. 초상화를 크게 ① 공식 초상화, ② 비공식적인 초상화 행락도, ③ 불교 승려 초상화 등 세 형식으로 나누고 새로운 초상화를 제작하는 데 예수회 신부들이 맡은 역할을 규명하려 한다.[11] 초상화를 담당한 예수회 화가 중에서 특히 이탈리아 예수회 낭세녕(郎世寧, Giuseppe Castiglione, 1688~1766)을 집중적으로 살펴볼 것인데, 그는 1715년부터 1766년까지 강희, 옹정, 건륭 3대 황제 재위 기간 동안 50여 년에

걸쳐 북경에 거주하며 복무했다.[12]

1. 공식 초상화

1736년 즉위 직후 낭세녕이 건륭의 공식 초상화 〈건륭조복상(乾隆朝服像)〉(1736년경)●014을 제작했다. 명대 황제 홍치(弘治 孝宗, 재위 1487~1505)의 초상화 〈홍치상〉(15세기 말)●015의 전통을 따라 카펫에 놓인 왕좌에 정면으로 앉은 모습이다. 하지만 명대 초상화에서

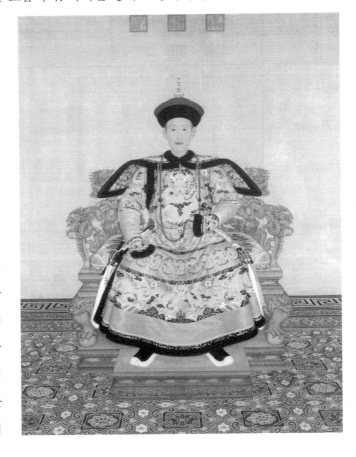

014 낭세녕, 〈건륭조복상〉, 1736년경, 비단에 채색, 271×141cm, 베이징 고궁박물원.

는 3면 용(龍) 병풍과 왕좌 뒤에 등받이 없는 둥근 의자들을 더한 것과 달리 〈건륭조복상〉의 배경은 비어 있고, 이 빈 공간으로 인해 초점은 인물에 집중된다. 사진을 방불할 만큼 사실적인 이 초상화는 길상(吉相) 관상학이 개입되기도 하는 전통 초상화에 비해 일반인의 인물화 같은 인상도 풍기지만, 비단의 질감과 화려한 자수까지 세밀하게 묘사한 조복(朝服)은 황제의 위상과 품위를 실감나게 전달한다. 이처럼 화려함, 장엄함으로 왕권을 상징한 청대 황제의 초상화는 조복의

질감 대신 아(亞), 도끼, 용 문양 등 왕권을 상징하는 도상 중심으로 조복을 그린 명대 초상화와는 성격을 달리한다고 하겠다. 신부 화가들로 인해 새로운 상징체계가 등장한 것이다.

만력제가 구세주의 초상화를 보고 '살아 있는 파고다', 즉 살아 있는 신으로 파악했다는 마테오 리치의 언급을 앞에서 보았다.[13] 사실적인 인물화에 익숙하지 않던 중국인에게는 인간과 같은 초상화가 신의 살아 있는 모습으로 보인 것이다. 명말에 유럽 성화에서 천주와 성모, 성인, 천사 들의 '거울에 비친 듯한', '살아 있는 듯한' 생동감을 보고 경이감을 표명한 중국 지식인들이 종교화가 아닌 속세 인물화(황제의 초상화)에서 신적 권위가 실현되었다고 여기게 된 것이다.

015 〈홍치상〉, 15세기 말.

건륭제처럼 등받이와 팔걸이를 용으로 장식한 왕좌에 앉은 효현순황후(孝賢純皇后, 1712~1748)의 초상화 〈효현순황후〉(1737년 이후)●016도 황제 초상에 버금가는 위상을 보여 준다. 등신대 정면상으로 포착한 황후 역시 얼굴은 사실적이며, 옷과 장신구 묘사도 정밀하다. 전대에 없던[14] 황후의 전신상으로 여성에게 더 높은 지

위를 부여한 만주 왕조의 성향을 볼 수 있지만, 한편으로는 성모자상에서 보듯 여성에게 최고의 지위를 부여한 기독교 미술의 영향으로도 볼 수도 있다. 카펫에는 전통적인 용 문양 대신 북부 유럽 성화에 자주 등장하는 마름모꼴 기하 문양과 식물의 곡선 문양이 서로 엇갈린다.[15] 낭세녕 같은 예수회 신부들이 중국에 오기 전에 주로 작업한 그림이 성화였기에, 초상화를 작업할 때도 익숙한 종교화 도상이나 패턴을 사용하는 것이 용이했을 수 있다. 또 17~18세기 유럽의 인쇄 중심지였던 네덜란드가 유럽 전역에 걸쳐 지적, 문화 산품의 중계지 역할을 했고,[16] 그 때문에 북유럽 회화의 영향이 컸으리라 짐작된다.[17]

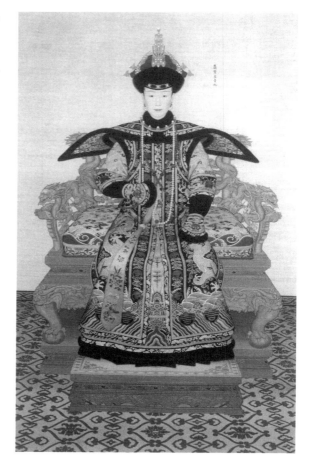

016 〈효현순황후〉, 1737년 이후, 비단에 채색, 194.8×116.2cm, 베이징 고궁박물원.

2. 행락도: 비공식적인 배경 속의 공식적 초상화

즉위 이후 곧 건륭제는 왕자들과 황후, 황귀비 등 가족과 함께 눈 내린 연초에 새해를 맞는 단체 초상화 〈세조도(歲朝圖)〉(1737년 경)●017를 그리게 했다. 건륭이 둘째 아들 영련(永璉, 효현순황후의 아들, 1730~1738)을 세자로 책봉한 직후인 것으로 보인다. 영련세자는 큰

017 전 낭세녕, 〈세조도〉,
1737년경, 비단에 채색,
277.7×160.2cm, 베이징
고궁박물원.

형이자 철민황귀비(哲憫皇貴妃)의 아들인
영황(永璜, 1728~1750)의 오른쪽에 섰고,
부채 모양 옥으로 윗부분을 장식한 창과
인장(印章)을 들고 있어 세자임을 상징한
다.•019 건륭제 뒤에는 효현순황후와 부
채를 든 귀비가 있는데, 귀비의 아들인
영장(永璋, 1735~1760)은 건륭의 무릎에
앉았다. 세 아들은 모두 건륭과 비슷하게
왕관 모양의 금색 머리장식을 써 왕자임
을 드러냈다.

　〈세조도〉에는 1784년, 1790년,
1796년 세 번에 걸쳐 건륭제의 소장 인
장이 찍혀 있다. 영련이 죽은 뒤 세자로
책봉된 영황마저 죽고 그 뒤로 수십 년
이 지난 1773년에, 건륭은 열다섯째 아
들 영염(永琰, 1760~1820)을 세자로 책봉
하고 거의 반세기 전에 영련을 세자로 책
봉하면서 그린 그림을 다시 꺼내 인장을 찍은 것으로 보인다. 화가
의 서명은 없지만 이 그림은 낭세녕의 그림으로 전칭되는데, 서명을
하지 않았다는 것은 그림이 완성되지 않았거나 건륭제가 공식적으
로 인정하지 않았음을 뜻한다. 그렇다면 공인하지 않으면서도 소장
품으로 보관하다가 수십 년이 지난 뒤에야 소장품으로 인정하는 인
장을 찍은 이유는 무엇일까?

　그 후에도 건륭제는 여러 차례 가족 초상화를 그리게 했다. 예를

들어 〈세조도〉 이후 한두 해 후에 이와 유사한 〈건륭설경행락도(乾隆雪景行樂圖)〉(1738)●018를 다시 그리도록 했는데, 새로 그린 그림에는 낭세녕과 궁중화가 다섯 명의 서명이 있다.¹⁸ 같은 해 12월에는 2년 전에 세자로 책봉된 영련이 죽었는데 이 그림에서 영련세자와 영황이 많이 자란 것도 연도 미상인 〈세조도〉가 1738년보다 앞선 그림임을 말해준다. 두 그림은 표면적으로는 흡사해 보이나 1~2년을 거치면서 재구성 작업이 많이 이뤄졌음을 볼 수 있다.

첫째, 정면성이 강조되었다. 두 그림 모두 건물이 대각선으로 놓였지만 1738년 〈건륭설경행락도〉에서는 팔작지붕의 측면을 정면처럼 기둥 사이 폭을 넓혔고, 그 안에 배치한 세자와 큰아들, 황후, 황귀비 모두 정면을 향해 공식적인 초상화의 느낌을 풍긴다. 특히 정면을 향해 부동자세로 앉은 건륭제는 이전 그림에서 무릎에 앉은 왕자를 비스듬히 내려다보던 것과 판이하게 엄격한 황제의 품격을 드러낸다. 건륭제에게는 가족 초상화도 공적 초상화의 의미를 지녔으며 종교상 혹은 왕의 초상화는 항상 정면을 취하는 것이 전통이었기에 〈건륭설경행락도〉는 이전보다 엄격한 형식을 취한 것임을 알 수 있다. 또 이전 그림에서는 건륭의 얼굴을 강한 음영법으로 그렸지만 1738년 그림에서는 평면적으로 표현했다. 얼굴에 그림자를 드리우는 것을 좋지 않게 여긴 중국 전통에 적응한 것이다.

〈세조도〉에서 황제가 가족과 함께 새해를 맞이하는 장면을 그리도록 주문받은 낭세녕은 대가족의 일상을 묘사하기 위해 전각을 대각선으로 위치시키고, 거기서 비스듬히 물러나 인물들을 목격하는 시점에서 그렸다. 회화에 공간을 입체적으로 표현하는 것이 전혀 낯설지 않은 기법임에도¹⁹ 낭세녕이 〈건륭설경행락도〉에서 공간의 깊

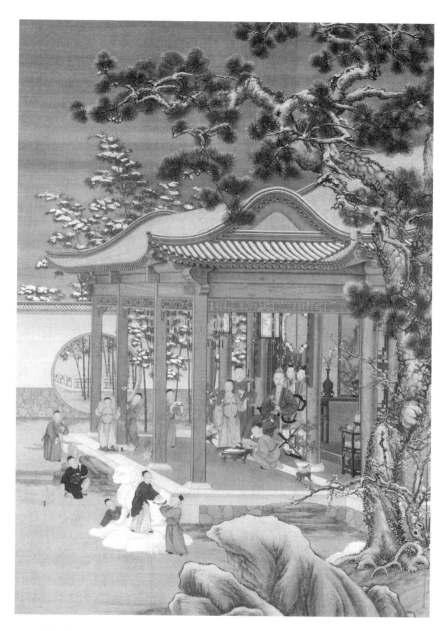

018 낭세녕·당대·진매·손고·심원·정관붕, 〈건륭설경행락도〉, 1738년, 비단에 채색, 289.5×196.7cm,
베이징 고궁박물원.

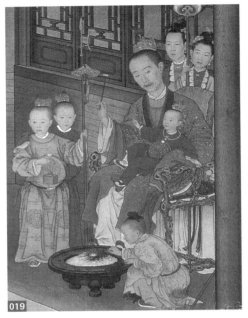

019 〈세조도〉(부분).

020 낭세녕, 〈이그나티우스의
생애〉, 1707~1708년,
코임브라 대학교.

이보다 정면상의 상징성을 살린 것은 건륭제가 공간감보다 정면성을 더 중요하게 여겼기 때문이다. 첫 번째 〈세조도〉가 완성작으로 승인되지 못한 뒤 낭세녕이 건륭제의 의도를 파악한 것이다. 더구나 건륭에게 〈세조도〉는 초상화 이상으로 왕권 계승을 기록한다는 의미가 있었다. 이미 23년이나 북경에 살면서 궁정화가의 의무를 파악한 50세 낭세녕에게 황제의 의도를 주지하는 것은 어려운 일이 아니었다. 예수회 활동에 대해서는 건륭제로부터 상당한 재량권을 받은 터였지만, 그림에서는 익숙한 관행보다 주문자의 의도를 따라야 했는데 그러한 의도에 잘 적응한 것이다.[20]

1738년 〈건륭설경행락도〉에는 공간이나 시점 그리고 음영법 표현 외에 도상학적인 조정이 더해졌다. 이전 그림에서는 무릎의 왕자 영장을 자비롭게 내려다보던 건륭제가 이제는 정면을 바라보고, 영

장은 눈사람 옆에서 놀고 있다. 장난감 같은 것을 들고 아기를 사랑스럽게 내려다보는 황제는 어느 황제 초상화에서도 볼 수 없는 모습으로 성모자상을 연상시키며, 붉은색 의상을 입고 한쪽 다리를 뻗치면서 무릎에서 미끄러져 내릴 듯한 영장은 중국 성모자상의 아기 예수를 떠올리게 한다.[21] 부모의 아들 사랑을 표현하려 한 낭세녕이 중국에 오기 전에 연마한 기독교 그림, 특히 성모자상에서 그 표현 방식을 찾은 것이다. 포르투갈 코임브라 대학교(Coimbra University) 예배당에 있는 낭세녕의 〈이그나티우스의 생애(Life of St. Ignatius)〉 (1707~1708)●020를 보면 그가 염두에 둔 성모자상을 알 수 있다. 하지만 건륭제에게는 익숙한 표현이 아니었기에 이를 본받아 그린 〈세조도〉를 완성작으로 인정하지 않은 것으로 보인다. 1738년에 다시 그린 그림에서 건륭은 지배자의 격식에 어울리게 정면을 바라보며 등을 세우고 아기 영장은 붉은 옷을 입고 눈놀이를 하고 있다. 건륭제는 주문한 그림을 항상 점검하고 수정을 요구했다고 알려졌는데,[22] 그림이 마음에 들 때에야 공식 승인을 하고 비로소 화가들은 서명을 함으로써 그림이 완성되는 것이었다.

1738년 〈건륭설경행락도〉에 담긴 건륭제와 황후, 황귀비, 세자, 왕자의 초상화는 적절한 형식이라고 인정을 받아 그 이후 배경 풍경을 바꾸면서 반복적으로 그려졌다. 이 그림들은 다시 논의할 것이지만, 비공식적인데다 황제 가족의 일상을 그린 그림에 왜 이토록 엄격하게 기준을 정한 것일까? 건륭이 이러한 행락도를 주문한 의도는 무엇이었으며, 예수회 신부는 왜 그 의도에 부응해야 했을까?

1738년 〈건륭설경행락도〉와 이전 그림을 비교하면 세자 영련을 상징하는 도상에도 변화가 보인다. 이전 〈세조도〉에서 전통적인 왕

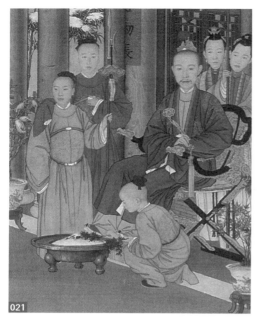

권 후계자의 상징인 인장과 창을 든 영련세자는 1738년에 창만을 들고 있는데,●021 수평 옥이 수직 창을 가로질러 중국 전통 창이 아니라[23] 르네상스 회화에 보이는 십자가 장식이 달린 미늘창(halberd)에 가깝다. 이탈리아 페루자의 콜레조 델 캄비오(Collegio del Cambio)에는 피에트로 페루지노(Pietro Perugino, 1450~1523)의 벽화 〈불굴의 태도와 절제: 여섯 명의 고대 영웅(Fortitude and Temperance with Six Antique Heroes)〉(1497~1500년경)●022이 있는데, 여기서 악마를 죽이는 천사장 미카엘이 든 것이 미늘창이다. 이러한 종교적 도상은 이후 세속화에서 새로운 의미를 갖게 되었고 특히 네덜란드의 단체 초상화에 많이 나타난다. 예를 들어 민병대 그림 〈미그르 연대(Magere Compagnie)〉(1637)●023에서는 각각 다른 색 깃발로 네 조를 구분하고, 그들의 계급 차이를 미늘창 혹은 양날창(partisan) 같은 무기로 표현

021 〈건륭설경행락도〉(부분).

022 피에트로 페루지노, 〈불굴의 태도와 절제: 여섯 명의 고대 영웅〉, 1497~1500년, 프레스코, 콜레조 델 캄비오.

023 프란스 할스(Frans Hals)·피터르 코데(Pieter Codde), 〈미그르 연대〉, 1637년경, 209×429cm, 암스테르담 국립미술관.

했다.[24] 낭세녕이 어떤 종교화나 세속화 전통을 모델로 했는지는 확인할 수 없지만 이처럼 무기로 세자를 상징하는 것이 건륭제에게도 낯설지 않았을 것이다. 만주 군사도 300가구 단위로 나뉜 팔기(八旗)를 깃발로 상징했기 때문이다.

그렇다면 인장으로 왕족을 상징하는 오랜 전통 대신 잘 알려지지 않은 미늘창으로 세자를 상징한 것은 무슨 의도였을까? 만주 왕족이 세자를 책봉하는 절차를 보면 그 배경을 이해할 수 있다. 첫째 아들이 자동적으로 왕위를 계승하지 않는 만주 승계 제도에서 후계자 지명은 아주 비밀스럽게 진행되었다. 건륭의 부친 옹정제도 자신의 승계와 관련해 살인 사건을 겪은 뒤 비밀스러운 승계 제도를 정했다.[25] 1773년에 영안세자를 책봉하면서 건륭제는 그 과정을 공식화하지 않고 1796년 영안이 가정제(嘉靖帝)로 등극할 무렵까지 책봉 칙령을 비밀 장소에 보관했다. 이처럼 왕위 승계가 아주 민감하고 비밀스럽던 청 궁정에서 승계 의도가 담긴 가족 초상화는 숨겨진 도상을 이용해야 했으며 이를 위해 생소한 서양 도상이 유용했을 것이다. 영련세자가 죽기 전인 1738년 초에 가족 초상화를 다시 주문하면서 건륭제가 명백한 승계 상징인 인장을 넣지 않은 것도 역시 조심스런 방법을 취한 것이었다. 건륭제가 승계 의도를 담은 첫 번째 〈세조도〉를 주문한 뒤 거의 반세기 지나 1784년에 다시 꺼내 보고 비로소 소장 인장을 찍었을 때는 영련의 승계에 문제될지 모르는 그의 형 영황도 이미 죽은 뒤였다. 그리고 그림을 그린 낭세녕도 죽은 지 18년이 지난 무렵이었다.

숨겨진 상징 도상을 제외하면 〈건륭설경행락도〉는 표면적으로는 가족 초상화이자 놀이하는 아이들을 소재로 한 평범한 풍속화로 보

인다. 특히 정원 배경과 동자들 그림은 송대(宋代)부터 유행한 소재였고 계비(繼妃)와 권속이 수행하는 황제의 기마(騎馬) 행락도도 당대(唐代)에 이미 등장했다. 하지만 황제가 황후, 계비, 놀이하는 동자들과 같이 등장하는 초상화는 전무후무하다. 놀이하는 동자들은 승계 초상화를 위장하기 위한 배경으로 기능하면서 황제, 황후, 세자 무리와 분리된 느낌을 준다. 이처럼 은밀한 표현 방식이 건륭의 마음에 든 모양으로, 거의 동일한 형식이 이후 여러 그림에서 반복됐다.

1738년 초에 그려졌다고 추정되는 또 다른 그림 〈건륭세조행락도(乾隆歲朝行樂圖)〉는●024 낭세녕을 비롯해 역시 궁정화가인 손고(孫祜), 정관붕(丁觀鵬, 1708~1771 활동)이 합작했다. 높은 산에 둘러싸인 궁의 전각들을 비스듬한 조감도 형식으로 그렸고, 담장 너머 정원에서 놀고 있는 동자들이 보인다. 우측 하단 근경에는 1738년 〈건륭설경행락도〉에 등장한 건륭과 세자 형제, 황후 계비가 거의 동일한 형식으로 그려졌다. 화폭 대부분을 풍경과 전각으로 채웠고 여러 동자를 곳곳에 점경으로 배치했지만 이 그림 역시 주제는 명백한 초상화다.

또 다른 그림에서도 분리된 장면 두 개를 합성한 시도가 보인다. 〈홍력원소행락도(弘曆元宵行樂圖)〉●025는 화가의 서명이 없지만 앞 그림들과 동일한 형식이 반복된 것으로 보아 낭세녕과 정관붕 등 궁정화가들의 합작이라고 추정할 수 있다. 영련세자와 영황왕자는 1738년 그림과 모습이 흡사하지만 다층 누각의 상층 발코니에서 포즈를 취한 황제, 황후, 계비와 분리되어 아래층에 있다. 두 무리와 소나무로 경계를 지은 왼편 정원에는 아이들이 높은 등사다리 구조물 주변에서 활기차게 놀고 있어 동자화 전통을 연상시키며, 오른편에 정면으로 부동자세를 취한 단체 초상화와 대조를 이룬다. 이처럼 가

024 전 낭세녕, 〈건륭세조행락도〉, 비단에 채색, 305×206cm, 베이징 고궁박물원.

025 낭세녕 · 정관붕 외, 〈홍력원소행락도〉, 비단에 채색, 302×204.3cm, 베이징 고궁박물원.

장(家長)으로서 황제 초상화를 풍속화와 병치한 것은 건륭 연간에만 있었던 새로운 장르이며, 이후에 지속되지 않았다.[26]

네덜란드 초상화와 풍속화의 접목

가족 계보 그림에 대한 관심은 17세기 후반 유럽에서 유행했다. 특히 가족에 대해 자부심이 컸던 중산층 사이에 생활상을 미술에 담으려는 욕구가 싹트면서 17세기 중엽 네덜란드 회화에 이 같은 관심이 표출됐는데, 상류사회의 전유물이던 초상화가 하급 장르인 풍속화와 합쳐져 주인공의 생활양식을 배경으로 그리는 시도가 나타났다.[27] 실내 가구, 장식물 그리고 가족 구성원과 애완동물에 이르기까지 세밀한 묘사로 주인공의 삶을 그리고자 했다.[28] 사실적인 인물화와 정물화 이면에 조상의 계보, 부(富), 도덕성 등을 시각적으로 드러내는 상징적 장치가 그려졌고 이 과정에서 초상화와 풍속화가 자연스럽게 결합된 것이다.

낭세녕의 건륭제 행락도가 이처럼 초상화와 풍속화를 합치는 네덜란드 초상화 형식을 차용했음은 이미 언급했다.[29] 그러나 야코프 오흐테르벨트(Jacob Ochtervelt)의 〈가족 초상화〉(1670년대)나 ●026 피터르 더 호흐(Pieter de Hooch)의 〈테라스의 가족 초상화(Family Portrait on a Terrace)〉(1667년경)처럼 ●027 네덜란드의 가족 초상화는 신흥 중산층을 그린 데 반해[30] 건륭제의 궁정

026 야코프 오흐테르벨트, 〈가족 초상화〉, 1670년대, 캔버스에 유채, 76×61cm, 워즈워스 아테네움.

027 피터르 더 호흐, 〈테라스의 가족 초상화〉, 1667년경, 66.7×76.2cm, 개인 소장.

회화는 왕족의 계보를 그린 것이었다.

3. 불화 속 건륭

재위 20년 즈음 건륭제는 다시 초상화를 주문했다. 낭세녕 작품으로 추정되는 〈건륭보녕사불장상(乾隆普寧寺佛裝像)〉(1755~1766년경) ●028 중앙에는 불교 신상 대신 불승 옷을 걸치고 라마승 모자를 쓴 건륭제 좌상이 자리 잡고 있다. 티베트 불교에는 현세의 최고승 라마가 문수보살이나 아미타바부처의 화신이라는 믿음이 있는데 이러한 믿음이 이전 탱화에서는 지물을 통해 관념적으로 표현되었지만 여기서는 부처의 화신인 라마와 동일시된 건륭제 초상을 부처 자리에 앉힌 것이다.

사진처럼 실재감 넘치는 인물 초상화를 종교화에 삽입해 신상을 대체한 것은 정복자인 만주 통치자들이 스스로 한족(漢族)보다 우세하다는 사실을 인식시키려는 정치적 의도였음이 지적되기도 했다.[31] 하지만 한편으로는 만주 통치가 이미 정착되었고 전승(戰勝) 판화에서도 보듯이 서역 정벌 캠페인도 성공적으로 이뤄진 청 중엽, 건륭제 재위 기간에 과연 만주의 통치력을 과시할 필요가 있었을까 하는 의문도 있을 수 있다. 황제 즉위 직후 1736~1738년에 제작된 〈세조도〉 형식의 초상화에서는 만주 황실에서 세자 책봉이 중요한 관심사였던 데 비해, 이때쯤에는 부처의 계보에 건륭제 자신을 위치시키는 것이 더 중요해졌을 것이다. 이러한 형식의 초상 탱화 십여 점을 주문할 정도로 건륭제는 스스로를 신격화(神格化)하는 데 집착했다.[32] 노년기에 들면서 건륭제는 불멸에 집착했고 미술 수집에도 애착이

028 전 낭세녕,
〈건륭보녕사불장상〉,
1755~1766년경, 비단에
채색, 108.5×63cm, 베이징
고궁박물원.

큰 그가 그림으로써 불멸을 찾은 것으로 보인다.

탱화에 들어가 불멸의 자리를 확보한 건륭제는 다른 그림에도 들어갔다. 건륭 소장품 중에서 옛 그림을 다시 모사하면서 그림 속 인물을 자신의 초상화로 대체하게 한 것이다. 신선이나 불상 등으로 위장(僞裝)해 그림에 자신을 삽입하는 것은 청대에 등장한 새로운 형식인데, 이전에 볼 수 없던 이러한 '분장(扮裝) 초상화(costume portrait)' 형식은 기독교 주제를 주로 다룬 르네상스 회화에 자주 사용되었다. 산드로 보티첼리(Sandro Botticelli)의 〈동방박사 마기의 경배(Adoration of the Magi)〉(1475~1476년경)[33]에서 현존 인물이던 후원자 메디치가 동방박사로 분해 그림에 들어간 것이 그러한 예다. 건륭은 1750년에 명대 화가 정운붕(丁雲鵬)이 흰 코끼리를 씻기는 일화를 그린 〈문수보살세상도(文殊菩薩洗象圖)〉(1588)●029 모사를 주문했는데, 여기서 코끼리 씻기는 광경을 바라보는 문수보살을 자신의 초상화 〈홍력세상도(弘曆洗象圖)〉(1750)●030로 대체했다.[34] 낭세녕과 정관붕의 제작 과정에 유럽 회화의 형식이 도입된 것이다.

분장도에 대한 건륭의 관심은 아버지 옹정제의 행락도 취향을 이어받은 것으로 볼 수 있지만 그는 아버지보다 형식에 더 관심이 깊었다. 건륭은 전통적인 신선 도상으로 신선 세계에 진입했다고 볼 수

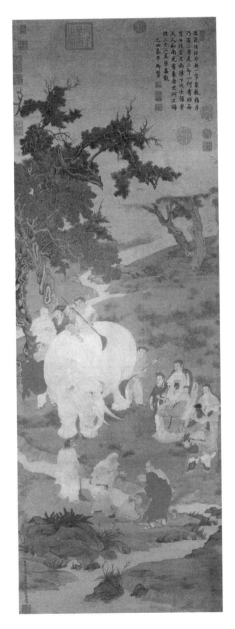

029 정운붕, 〈문수보살세상도〉, 1588년, 타이베이 고궁박물원.

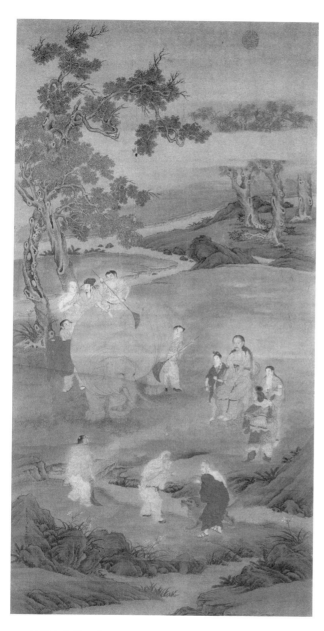

030 낭세녕·정관붕, 〈홍력세상도〉, 1750년, 종이에 채색, 118.3×61.3cm,
베이징 고궁박물원.

있는데, 동시에 사진 같은 초상화는 그가 인간 세계에 사는 존재임을 확인시켜준다. 이전에 없던 인간과 신선이라는 이중적 초상 형식에 대해 건륭은 젊을 때부터 관심을 보였다.[35] 즉위 2년 전인 1734년에 낭세녕이 그린 〈채지도(採芝圖)〉(1734)●031에는 도교 신선으로 분장한 왕자 홍력(弘曆)이 어린 홍력을 대동하고 있다. 반세기가 더 지난 후에 건륭은 이 그림에 대해 글을 써 오른쪽 위에 붙였는데,[36] 자기 초상을 신선이라고 하고 "우연히 그림에 들어간―'도입(圖入)'한―이의 진짜 정체를 알 수 있을까?"라고 적었다.[37] 젊을 때부터 건륭은 그림 속 공간에 자신을 집어넣는 의미를 잘 알았던 것이다.

또 〈채지도〉처럼 어린 시절과 청년 시절 초상화를 한 화폭에 함께 그리는 것도 이전에는 없던 형식이다.[38] 예수회 신부 화가가 이 그림을 그렸다는 것도 서양

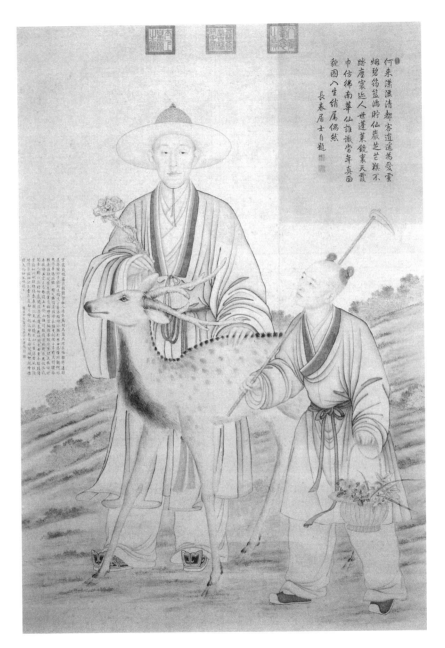

031 낭세녕, 〈채지도〉, 1734년, 종이에 채색, 204×131cm, 베이징 고궁박물원.

에서 영향받았을 가능성을 말해준다. 같은 방식으로 인간의 성장, 노화, 죽음을 한 폭에 그림으로써 생명의 유한함과 인간 존재의 덧없음을 겨냥한 그림이 르네상스 회화에 자주 등장했다. 한스 발둥 (Hans Baldung)의 〈인간의 생애와 죽음(The Ages of Man and Death)〉(1541년경)이나, 티치아노의 〈인간의 세 단계 나이(The Tree Ages of Man)〉 (1512~1514년경)가 그 같은 예다.[39] 중국에 오기 전에 낭세녕은 르네상스 전통을 이은 바로크 회화 양식을 학습했다.

물론 건륭 초상화도 유럽 르네상스 회화와 동일한 의미를 의도했는지는 확실하지 않다. 하지만 새로운 초상화 형식이 등장한 것은 사실이다. 전통적으로 초상화의 목적은 주인공의 행적이 후대의 귀감이 되도록 하는 것이다. 왕의 초상화나 경직도(耕織圖) 같이 시구를 담은 그림으로 왕의 치적을 찬양하는 것이다. 이와 대조적으로 낭세녕이 그린 초상화에서는 왕권 계승자가 인간과 다른 차원에 존재하는 신선으로 묘사됐다. 〈채지도〉에서 왕자 홍력은 어린이 조력자에서 성장한 모습으로 등장하는데 인간 존재에서 신선으로 성숙한 건륭의 성장 과정 표현은 르네상스 회화 형식을 통하면서 가능해졌다. 한편 계승자의 정체를 분명히 하기 위해서는 실존 인물의 모습을 사진처럼 그리는 것이 중요했는데, 서양화의 사실적 기법에 익숙한 신부 화가는 이러한 기술을 갖추고 있었다.

청대의 예수회 신부 화가는 궁정화가로서 황제의 취향에 부응했다. 황제의 행적과 삶을 기록하는 데 서양화의 사실주의를 적절하게 이용했으며 이렇게 제작된 청대 초상화는 도덕적 귀감을 목적으로 한 전통 초상화와는 성격이 달랐다. 건륭제는 초상화를 개인 신격화에

활용했는데 신격화가 왕위 계승과 동일시되기도 했으며, 황제의 이러한 목적을 위해 르네상스-바로크 회화의 기독교적 도상이 차용되기도 했다. 왕위 계승이라는 세속적 욕망은 불교적 계보에 대한 집착으로 발전했고, 신부 화가 낭세녕은 기독교 도상에서 더 이상 전례를 찾을 수 없는 불교 신상을 그림으로써 후원자의 주문에 부응할 수밖에 없었다.

선교 활동의 적응주의는 전례 논쟁 이후 종결됐지만 미술 분야에서는 낭세녕 같은 신부 화가에 의해 이전보다 더 철저하게 실행되었다. 그러나 예수회 신부 화가가 중국에서 미술뿐만 아니라 궁극적으로는 윤리적 관점에서도 인정받았다는 것이 역설적이다. 낭세녕의 회고록에 다음과 같은 기록이 있다.

> 슬프게도 우리 영토에서 타계한 사람들 중에 잘 알려진 카스틸리오네 신부를 언급해야 한다. … 지금 황제는 영리해서 사람들의 악과 미덕을 잘 분별하는데, 그는 카스틸리오네의 신앙심을 높이 평가했으며 세상에 그 같은 사람을 찾을 수 없을 것이라고 믿었다. 황제는 카스틸리오네에게 이렇게 말했을 것이다. "유럽에 당신처럼 뛰어난 작가가 있을까?" 이에 카스틸리오네는 이렇게 답을 했을 것이다. "아주 많습니다." 그러자 황제는 곧바로 되물었다. "당신처럼 도덕적인 사람을 찾을 수 있을까?"[40]

중국 황제의 세속적 욕망에 부응하기 위해 기독교 회화 도상을 조정하면서 자신의 종교적 신념을 타협한 예수회 신부의 모습을 볼 수 있다.

3
『임원경제지』의 삽화
19세기 조선의 기술도[1]

조선 후기에 서유구(徐有榘, 1764~1865)가 집필한 방대한 총서 『임원경제지(林園經濟志)』(1842년경)에는 농서에 해당되는 부분이 있다. 조선에서는 처음으로 삽화를 넣은 도해(圖解) 농서다. 기술 관련 내용을 그림으로 풀어낸 기술도(技術圖, technical drawing)가 12세기 중국 송대 농서에 처음 등장하고 그로부터 6세기가 지난 뒤에야 조선에서는 농서에 삽화가 담겼다. 물론 『임원경제지』의 삽화는 많은 부분 중국 농서로부터 영향을 받았다. 하지만 서유구가 직접 고안한 새로운 농사 기술과 이를 도해한 삽화도 포함되어, 중국 학문 수용과 동시에 조선 환경에 맞는 기술을 탐구한 19세기 초 지식인들의 의지를 반영한 것이기도 하다. 여기서는 먼저 중국 농서의 기술도 전개 과정을 정리하고, 그다음 2절에서 『임원경제지』에 이르기까지 조선의 농사 관련 기술도를 살펴보려 한다. 또 3절에서는 『임원경제지』 삽화를 중심으로 조선 후기 기술도의 성격을 동아시아 기술도의 맥락에서 분석하기로 한다.[2]

1. 중국 농서의 기술도

중국 기술도는 궁중의식과 밀접하게 연계해 발전했다. 북송대에는
『예서(禮書)』에 수록된 기술도를 분야별로 분리해 전문 도서로 재편
집하면서 기술도가 전문화되기 시작했다. 북송대에 『예서』를 기초
한 『병서(兵書)』, 『영조법식(營造法式)』이 등장하고 이런 서적에 삽화
로 등장한 기술도가 그 이후 지속적으로 재발간된 기술도의 전형이
된 것이다. 한편 남송 초에 『예서』를 의식(儀式)과 직접 관련된 내용
으로 재편집한 『예서』가 등장하기도 했다. 또 『예서』에는 농경에 관
한 장면도 이따금 실렸는데 '인우(人耦)', '우우(牛耦)' 등 농경 기술에
대한 그림이라기보다 성공적인 치세 상징도로서의 농경도(農耕圖)
였다.

농경 장면은 남송 초에 등장하는 경직도로 이어졌고 고종 연간
(1127~1161)에 활동한 화가 누숙(樓璹)이 계절별 농경도와 잠직도(蠶
織圖)를 그려 고종에게 바친 것이 기원이 됐다.[3] 누숙의 경직도는 『시
경(詩經)』의 「빈풍칠월편(豳風七月編)」을 도해한 〈빈풍칠월도〉를 본
떠 그린 것으로 각 장면마다 시(詩)를 한 수씩 첨부했고, 경도(耕圖)
21장면과 직도(織圖) 24장면으로 이뤄졌다. 경직도는 통치자에게 백
성의 생업인 농업과 잠직의 어려움을 환기시킴으로써 치세에 반영
케 하는 것이 의도였기에 이 삽화들은 농경과 잠직 과정을 단계마다
소상하게 그린 기술도이면서 한편으로는 농경의 중요성을 상기시키
는 상징적인 그림들이었다.

원대(元代)부터 전문화된 농서 삽도 전통은 명대(明代)로 이어졌
다. 명대 말엽에 이르러서는 서양 기술도의 전통을 수용해 새로운 농

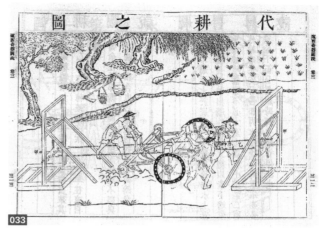

032 〈용미〉 1~4, 서광계,
『농정전서』, 1639년.

033 〈대경도〉, 요한
슈렉·왕징, 『기기도설』,
1627년.

서 삽화 형식이 등장했다. 마테오 리치의 측근이던 서광계(徐光啓)는
『농정전서(農政全書)』(1639)를 편집했는데, 제19권의 「태서수법(泰西
水法)」은 서문에서 새로운 기술로 노동력을 절감할 수 있다며 신기술
수용의 당위성을 설명했고, 더불어 도해를 많이 실어 이 서양 기술과
기계의 원리를 상세하게 보여주었다. 예를 들어 펌프 실린더 용미(龍
尾)를 사용한 수리(水利) 기계 '옥형차(玉衡車)' 그림●032에서는 기하학
적 방법으로 단면도와 측면도를 그렸다. 전통 계화(界畵)의 기본 단위
인 척(尺) 개념이 삼각형 3변의 길이인 육척(六尺), 구팔척(句八尺), 현
일장(弦一丈)을 기준치로 하는 기하학적 비례 척도로 바뀌는데, 『농
정전서』 삽화에 이러한 변화가 보이며 동시에 새로운 척도를 기초
로 기계 설계 과정을 그려 새로운 작도(作圖) 개념과 방법 수용을 보
여준다. 『농정전서』보다 12년 앞선 『기기도설』에는 농기구의 역학을
이용한 〈대경도(代耕圖)〉●033가 실려 있어 서양 과학의 중요한 기능

064
065

이 농업 경제 같은 국가적 관심 사업에 활용되었음을 알 수 있다.

1696년 강희 연간에 발행된 목판본 〈패문재경직도(佩文齋耕織圖)〉[혹은 〈어제경직도(御製耕織圖)〉]는 당시 최고 화원이던 초병정(焦秉貞)이 그린 청초의 대표적인 경직도다.[4] 여기에는 송대 누숙의 시에 화(和)하는 강희제의 서(序)와 시(詩)가 실려 있어 경직도의 제작 용도와 기능을 짐작게 한다. 경직도의 기원이 된 누숙의 경직도는 그 대상이 농경에 종사하는 사람이 아니라 농경을 치세의 근간으로 삼아야 할 통치자를 위한 것이었다. 유교적 전통이 청대에도 지속된 것이다. 경직도는 이미 남송대에 풍속화에 흡수되면서 기술도로서의 성격이 한층 약해졌지만 청대에 이르러서는 풍속화적인 성격을 더 띠었다. 〈어제경직도〉가 그 예라고 할 수 있다. 〈어제경직도〉의 '관개(灌漑)' 장면●034을 원대의 누숙 〈경직도〉 모본과 비교해보면, 청대 그림에서는 물을 끌어들이는 반차(潘車)가 원경으로 물러나 산수의 일부로 흡수되고 평화로운 농촌 풍경이 전면에 부각되었다.

청대 비평가도 지적했듯이 초병정은 서양화 기법을 수용한 대표적인 작가였고 〈어제경직도〉는 서양 화법 도입의 대표 사례로 거론된다. 무엇보다 비교적 일관된 시점에서 공간감을 그려 서양 원근법의 영향이라고 지적된다. 특히 초병정은 흠천감에서 직책을 맡으면서 아담 샬(Adam Schall)이나 페르디난트 페르비스트와 가까웠을 것이며, 그들과 교류하면서 서양 화법을 접했을 것이라고 추정해왔다. 그러나 〈어제경직도〉를 보면 서양 과학 기술의 영향은 거의 보이지 않고 이상향 표현이 주요 관심사임이 다시 확인된다. 청초 당시 원

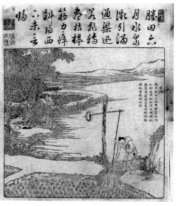

034 초병정, '관개', 〈어제경직도〉, 1696년.

근법의 수준은 공간의 깊이를 표현하려면 시점을 일관되게 유지해야 한다는 정도였고, 원근법 표현에서 선을 이용하는 기하학적 원근법에 대해서는 아직 관심이 생겨나지 않았던 것이다.

청대 중엽 건륭과 가경(嘉慶, 1796~1820) 연간에는 경직도와 농서의 전통이 절충된 서적이 많이 간행되었는데 『흠정수시통고(欽定授時通考)』(1742)와 『흠정수의광훈(欽定授衣光訓)』(1808)이 그 예다. 이들 청대 중엽 판화는 궁중 간행 기관인 무영전(武英殿)을 중심으로 정교한 인쇄 기술을 동원해 제작되었다. 동시에 기록 측면에 비중을 두어 사실적인 세부 묘사를 담아 청대 궁정 판화의 독자적인 특색을 드러낸다.[5] 이 책들은 국가 통치 차원에서 농사의 중요성을 강조하고 그에 대한 기술적 관심을 입증하는 목적으로 출간됐지만 책에 담긴 삽도는 여전히 풍속화적인 기술도 혹은 기술도적인 풍속화의 성격을 띠었다.

2. 조선 농서의 기술도

명말에 서양 농사, 특히 관개 시설에 관한 기술 서적이 중국에 소개되었고 이 분야에서 서양 기술뿐만 아니라 서양 책에 들어 있는 그림들도 수용되면서 중국 농서 기술도는 전환점을 맞았다. 기술도를 포함한 동아시아 회화의 주요 전환점은 16세기 말 예수회 신부들의 일본과 중국 왕래 시점과 일치하는데, 이후 상선을 통해 아시아와 유럽의 교류가 이어지면서 17세기 이후 두 지역의 회화에는 서양화 양식 수용이 분명하게 드러난다.

그러나 종교적으로나 상업적으로 서양과 직접적인 접촉이 없던

조선에서는 일본이나 중국보다 200여 년 뒤에야 서양 미술을 받아들였다. 조선은 연행 사행을 통해 간접적으로 서양과 접촉했는데, 연행 사절의 북경 여행기로 경이로운 서양화에 대해 알게 되었고, 이들이 가져온 책을 보면서 서양의 과학 기술을 접했다. 서양 과학과 기술에 대한 관심이 높아지면서 중국으로부터 서적이 대거 수입되었고,[6] 정조 연간(1777~1800)에는 과학과 기술에 더욱 관심이 깊어지면서 19세기 초반에 농서에도 삽도가 등장하게 되었다. 농서 같은 전문 학술서에 삽도를 넣지 않던 전통에서 벗어나 19세기 초『임원경제지』에 삽도가 풍부하게 들어간 배경은 무엇일까?

『세종실록』을 보면 1433년에 경기도 지방 군수가 〈농포병풍(農圃屛風)〉과 〈잠도병풍(蠶圖屛風)〉을 궁에 상납했다고 전한다.[7] 그리고『중종실록(中宗實錄)』에는 경직도 병풍 세 점이 1511년 궁에 상납되었다는 기록이 있다. 이외에 〈경운도(耕耘圖)〉 혹은 〈경도(耕圖)〉와 〈잠도(蠶圖)〉, 〈직도(織圖)〉, 〈양잠직조도(養蠶織造圖)〉에 관한 기록이 있는데, 조선 초에 경직도와 농서가 중국에서 유입되어[8] 그 전통이 후기까지 지속되었음을 알 수 있다.[9] 이 기록들을 보면 대부분 병풍 형태로 그려진 조선의 농업 관련 그림들은 양잠과 영농 기술을 설명하는 농서보다는 지도자의 책임과 의무를 상기시키려는 목적으로 경직도의 성격을 띠었다.[10] 18세기에 이르러 경직도는 풍속화의 한 형식이 되었다. 누에를 기르는 과정을 한 화폭에 연속으로 그려 목가적인 시골 풍경을 보여주고, 동시에 기술적인 과정도 상세히 묘사했다.[11] 김홍도의 〈주부자시의도(朱夫子詩意圖)〉 8폭 병풍 중 '석름(石廩)'(1800) ●035은 조선 후기에 경직도 형식이 어떻게 발전했는지를 잘 보여준다. 배경을 최소화하고 농기구를 주로 그린 농서보다는 경

035 김홍도, 〈주부자시의도〉 8폭 병풍 중 '석름',
1800년, 비단에 담채, 각 125×40.5cm, 개인 소장.

직도가 조선 후기의 농사 관련 그림에 영향을 미친
것이다.

조선 초에 경직도가 등장하면서 농서들도 간행되
기 시작했다. 세종 연간, 조선 최초의 농서인 정초(鄭
招, ?~1434)의 『농사직설(農事直說)』(1414~1429)은 원
대 농학자인 왕정(王禎, 1271~1368)의 『농서』(1300년
경)에 기초한 것이다. 이후 조선 중엽에서 말까지 농
사에 관한 책들이 꾸준히 간행되었다.[12] 그러나 중국
농서와 달리 현존하는 조선 농서에는 본문 내용에
상응하는 삽화가 없어 19세기까지 조선의 학술 서적
에는 그림을 담는다는 생각이 널리 퍼지지 않았음을
보여준다.

농서 출판은 정조 연간에 정점에 올랐다. 농서대
전(農書大全)을 편찬하겠다는 정조의 담대한 계획은
비록 성취되지 않았지만 농사에 대한 학자들의 관심
이 높아졌다. 그리고 같은 시기에 중국으로부터 서
적이 대거 수입되면서 소위 경화세족(京華世族)이라
불리던 한양 양반들은 박물학적인 관심으로 수입 서
적을 즐겨 수집했고, 이러한 분위기와 맞물려 그림
으로 도해된 농서들이 등장했다.

3. 서유구와 『임원경제지』[13]

서유구는 정조 연간 문신이다. 아버지 서호수(徐浩

修, 1736~1799)는 『해동농서(海東農書)』(1798년경)를 편찬했고 할아버지 서명응(徐命膺, 1716~1787) 또한 『고사신서(攷事新書)』(1771)를 편찬했다. 서유구는 농업에 대한 가계(家系)의 관심을 이어받았다. 1790년에 과거에 통과해 규장각의 초계문신(抄啓文臣)으로 등용되었고 1792년에는 규장각 문서를 관리하는 대교(待敎) 임무를 맡았다. 규장각에서 일하면서 서유구는 조선에서 인쇄된 책을 포함해 중국에서 수입된 문헌 등 많은 서책을 접했다.[14] 1800년, 정조가 갑작스럽게 세상을 떠나면서 서씨 일가는 세력을 잃었으며, 1806년 서유구는 공직에서 물러나 새로운 관직을 맡을 때까지 초야에 묻혀 살았다. 1823년에 다시 관직을 맡으면서 그는 조선 최초의 도해 농서인 『임원경제지』 집필에 몰두하기 시작했다.

113권으로 이뤄진 『임원경제지』는 16지(志)로 분류되어 『임원십육지(林園十六志)』라는 이름으로도 불렸다. 첫 번째는 1~13권으로 이뤄진 「본리지(本利志)」[15]로 농업 관련 지식과 기술 등 다양한 주제를 다뤘으며, 다섯 권(28~32권)으로 된 세 번째 「전공지(展功志)」는 직(織)과 잠(蠶)을 다뤘다. 마지막인 「예백규[(倪白圭, 예규지(倪圭志)]」[16]는 농사 운영과 상업에 관한 내용이다. 농업을 처음 본(本)에 두고 상업을 마지막 말(末)에 두는 중농주의 전통을 따른 것이다. 또 서유구는 '경직'을 연속적인 한 가지 연례행사로 다룬 중국의 전통 농서 작성 방식에서 벗어나 직과 경(耕)을 두 가지 개별 논제로 나눴다. 여러 주제를 설정해 주제별로 이전 저서를 재집성한 『고금도서집성(古今圖書集成)』(1701~1725) 구성 방식을 반영한 것이다.[17]

새로운 농서를 만들려는 노력으로 서유구는 다양한 중국 책을 참고하고 여기서 발췌한 내용들을 섞거나 순서를 바꾸기도 하면

서 재편집했다. 과거에 자기가 쓴 책이나 다른 조선 학자들의 책을 인용하기도 했다. 인용서목(引用書目)을 보면 서유구가 참고한 책은 총 893권으로 이중 상당수는 중국에서 들여온 서책이다.[18] 특히 농업 관련서가 많은데, 남송 진부(陳敷, 1076~?)의 『진부농서(陳敷農書)』 (1149), 왕정의 『농서』, 서광계의 『농정전서』와 『수시통고』 등이 포함됐다. 서유구는 이 농서들 외에도 『고금도서집성』에 수록된 왕징 (王徵, 1571~1644)의 『기기도설』이나 송응성(宋應星, 1587~1664)의 『천공개물(天工開物)』(1637) 등 기술도를 많이 참고했으며 이들 책에서 본문과 삽화를 자유롭게 발췌 인용했다.

『임원경제지』의 삽화

『임원경제지』의 삽화는 「본리지」의 마지막 네 권(10~13권)인 '농기도보(農器圖譜)' 상·하, '관개도보(灌漑圖譜)' 상·하, 그리고 「전공지」의 마지막 두 권(31~32권)인 '잠상도보(蠶桑圖譜)'와 '방직도보(紡織圖譜)'에 집중되어 있다. 여기서는 이 두 지에 실린 삽화를 중심으로 분석할 것이다.

서유구가 「본리지」와 「전공지」에 가장 많이 인용한 중국 서적은 왕정의 『농서』와 서광계의 『농정전서』다. 전통적으로 조선 농서에는 삽화가 게재되지 않던 상황에서 중국 서책의 삽화에 의존할 수밖에 없었다. 이외에 서유구는 삽화가 풍부한 『기기도설』과 『수시통고』[19] 등을 참고했다. 조선 책으로는 박지원(朴趾源, 1737~1805)의 『과농소초(課農小鈔)』(1798)나 『임원경제지』 집필 전 관직에서 벗어난 당시 자신이 집필한 『행포지(杏蒲志)』(1825) 등을 참고했다.[20]

「본리지」 10권의 '농기도보' 상편은 다양한 농기구 그림으로 시

작한다. 첫 번째 농기구는 손잡이가 달린 쟁기 뢰사(耒耜)●036다. 삽화와 함께 왕정의 『농서』〈뢰사〉●037를 인용해 설명했다.[21] 그림 각 부분에는 손잡이 상구(上句)부터 중직(中直), 사(耜), 비(庇) 등 명칭을 적고, 그림 왼편에는 부분별 재료, 부분 간 비례, 명칭의 어원 등을 자세히 설명했다. 이는 '왕권 통치의 일환'으로서의 농사보다 '기술' 측면에서의 농사에 대한 관심을 보여주는 것으로, 앞에서 언급한 세종 연간의 〈농포병풍〉, 〈잠도병풍〉, 중종 연간의 〈경운도〉, 정조 연간의 〈주부자시의도〉 등이 통치 측면에서 농사 과정을 회화로 표현한 것인 데 반해 『임원경제지』의 기술도는 이제야 처음으로 '농사

036 〈뢰사〉, 서유구,
『임원경제지』, 규장각 소장본.
037 〈뢰사〉, 왕정, 『농서』.

기술' 자체에 대한 탐구로 접어들었음을 보여준다. 농서를 참고하는 과정에서 서유구가 『임원경제지』의 농서 부분에 기술도 도해가 필요하다는 것을 인식한 것이다.

서유구는 대부분 왕정의 『농서』에 나오는 여러 기구를 소개하면서 『기기도설』도 참고했다. 밭 갈기 설명에서 녹로(轆轤)를 이용하는 〈대경〉●038은 『기기도설』의 〈대경〉을 전재(轉載)한 것이고, 기계를 확대한 〈대경〉●039 역시 『기기도설』의 「신제제기도설(新制諸器圖說)」 〈대경〉●040을 전재했다. 이처럼 기계 설명에 그림을 적극적으로 넣는 방법은 실용 학문으로서 기술에 대한 관심이 커지면서 이전에 없던 새로운 서술 방법을 도입한 것이다. 『기기도설』은 서유구에게 중

代耕

本利志卷十

農器圖譜上

九

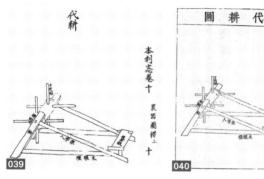

代耕

本利志卷十

農器圖譜上

十

代耕圖

038 〈대경〉, 서구구,
『임원경제지』, 규장각 소장본.

039 〈대경〉, 서구구,
『임원경제지』, 고려대학교
소장본.

040 〈대경〉, 요한 슈렉·왕징
『기기도설』, 1627년.

요한 자료였는데 특히 전문이 재수록된 『고금도서집성』의 『기기도설』을 참고한 것으로 보인다. 그는 물로 작동하는 연마기 기대(機碓)에 관한 설명을 보충하면서 『기기도설』의 바퀴로 돌리는 연마기 〈전대(轉碓)〉를 인용했고, 자동 연마기 〈자행마(自行磨)〉와 풍력 연마기 〈풍애(風磑)〉 등 도정 기구도 인용했다.

「본리지」의 12권과 13권인 '관개도보'는 왕정의 『농서』, 『농정전서』 그리고 관개를 많이 다룬 『기기도설』 삽화를 전재했다. 관개에 필요한 펌프 용미는 기계를 집중적으로 다룬 『농정전서』의 〈용미〉●041를 그대로 전재했으며, 두레박 〈길고(桔槹)〉와 도르레 〈녹로(轆轤)〉●042는 왕정의 『농서』를 참고했는데, 청대 중엽의 『사고전서(四庫全書)』에 수록된 농서의 〈길고〉●043와 〈녹로〉●044를 참고한 것으로 보인다. 이들 청대 중엽 기술도는 이미 원근법을 수용해 배경 경물이 뒤로 물러나면서 크기가 축소되어 공간감을 구현한 데 반해 부감시로 전답을 균등하게 그려 배경으로 한 「본리지」의 〈녹로〉는 다시점(多視點)을 사용해 19세기 초 조선에서는 아직 서양 원근법을 이해하지 못했음을 보여준다. 왕정의 『농서』는 『사고전서』에 수록되면서 기계 도해 외에 배경 풍경이 추가되어 풍속화적인 성격을 띠었는데 「본리지」 삽화에서도 풍경이 많은 부

042

042 〈길고〉·〈녹로〉, 서유구,
『임원경제지』, 규장각 소장본.

043 〈길고〉, 왕정, 『농서』.

044 〈녹로〉, 왕정, 『농서』.

043

044

045 〈취수〉, 서유구,
『임원경제지』, '관개도보(상)'.

046 〈취수 제8도〉, 요한
슈렉·왕징, 『기기도설』,
1627년.

047 〈취수 제9도〉, 요한
슈렉·왕징, 『기기도설』,
1627년.

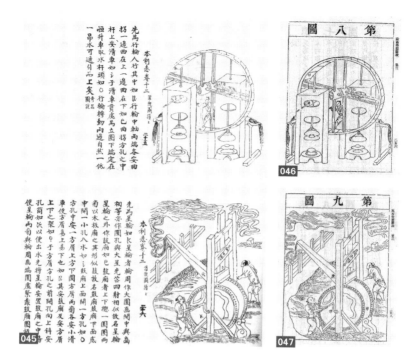

045 〈취수〉, 서유구,
『임원경제지』, '관개도보(상)'.

046 〈취수 제8도〉, 요한
슈렉·왕징, 『기기도설』,
1627년.

047 〈취수 제9도〉, 요한
슈렉·왕징, 『기기도설』,
1627년.

분을 차지한다. 이와 달리 『기기도설』은 명말에 등장한 이후 청대에
도 여러 차례 간행되었지만[22] 『농서』처럼 판본에 따른 큰 변화는 없
다. 서유구가 어떤 판본에서 삽화를 참고했는지는 알 수 없으나 '관
개도보'•045는 그가 참고한 『기기도설』의 〈취수 제8도〉•046와 〈취수
제9도〉•047를 충실히 따랐다. 서유구는 관개 기기와 관련한 책을 다
양하게 섭렵하고 그 책들로부터 기계의 세부 묘사부터 농촌 풍경까
지 다양한 기술도를 참고한 것이다.

　'잠상도보'와 '방직도보'를 포함한 「전공지」는 『임원경제지』의 직
도에 해당한다. 누에알껍질 잠퇴지(蠶退紙)를 말리는 「전공지」의 〈잠
연(蠶連)〉•048은 기술적인 면에 집중한 『농정전서』의 〈잠연〉•049을
참고로 했다. 디딜방아 〈답대(踏碓)〉와 〈강대(堈碓)〉•050는 풍속화(조

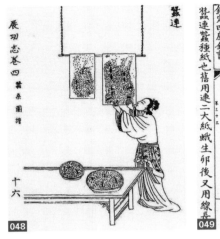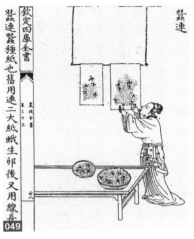

048 〈잠연〉, 서유구,
『임원경제지』, 규장각 소장본.

049 〈잠연〉, 서유구,
『농정전서』, 1639년.

선 말기에 속화(俗畵)라 불린)와 구분이 모호할 정도로 배경 묘사가 풍부해 『농정전서』의 〈강대〉●051보다는 다른 책을 참고한 것으로 보인다. 배경 묘사가 풍부한 청대 중엽 『수시통고』의 〈강대〉●052와 비교하면 전반적으로 「전공지」와 흡사한데, 서유구가 『수시통고』를 참고했음은 실을 뽑는 〈열부(熱釜)〉●053를 보아도 알 수 있다.[23] 왕정의 『농서』에서 〈열부〉●054는 옥외에서 작업하는 모습을 그린 반면, 『수시통고』의 〈열부〉●055는 가구, 원형 창 같은 실내 묘사로 기술보다는 여인의 주거 공간 분위기를 자아낸다. 세부 묘사까지 「전공지」에 그대로 전재된 것이다.

이처럼 기술도와 풍속화의 접목은 18세기 조선 후기 그림에 흔히 나타났고 19세기까지도 두 분야가 뚜렷이 구분되지 않았다. 『임원경제지』는 풍속화의 특성을 강화하기 위해 『수시통고』 삽화를 수정한 경우까지 있었다. 한 예로 뽕잎을 따는 『수시통고』의 〈상제(桑梯)〉●056에서 바구니에 뽕잎을 담는 남성 옆에 어린아이가 있는데, 이를 전재한 『임원경제지』 〈상제〉●057에서는 남성 대신 여성으로

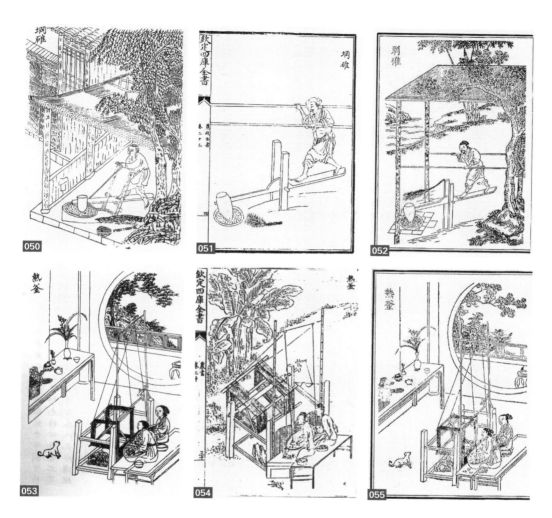

050 〈강대〉, 서유구, 『임원경제지』, 규장각 소장본.

051 〈강대〉, 서광계, 『농정전서』, 1639년.

052 〈강대〉, 『수시통고』, 무영전간본, 1742년.

053 〈열부〉, 서유구, 『임원경제지』, 규장각 소장본.

054 〈열부〉, 왕정, 『농서』.

055 〈열부〉, 『수시통고』, 무영전간본, 1742년.

056 〈상제〉, 『수시통고』, 무영전간본, 1742년.

057 〈상제〉, 서유구, 『임원경제지』, 규장각 소장본.

바뀌었다. 이처럼 당시 풍속화에서 여성이 늘어난 것은 육아와 집안 살림 두 업무에서 두드러진 역할을 한 여성의 활동적인 모습을 반영한 것이라 할 수 있다.[24]

해동농기(海東農器)

서유구가 『임원경제지』를 집필하면서 다양한 농서를 섭렵한 궁극적인 목표는 조선 토양에 적합한 기술을 탐구하는 데 있었다. 농업 기술은 지역의 기후와 토양 상태에 기초하기 때문이다. 서유구는 「본리지」의 13권 '관개도보' 하편에 『농정전서』의 「태서수법」을 인용한 뒤 부품을 상세하게 설명한 수력 펌프 〈자승차 부연판(自升車 附連板)〉●058이라는 부록을 덧붙였다. 출처를 명시하지 않았으나 조선 말기 자승차를 발명한 학자 하백원(河百源, 1781~1845)의 『자승차도해(自乘車圖解)』 삽화를 전재함으로써 중국과 다른 해동의 기술에 관심을 보인 것이다.[25] 또 서유구는 쟁기 동험(東枚)을 '가래'로, 동서(東鋤)를 '홈의'●059로 병기(併記)하면서 이에 대한 설명은 아버지의 『해

耒耜之具

農器圖譜上

本利志卷十

林園十六志十

洌上 徐有榘鰲叔 纂

本利志卷十三

本利志卷十三

058

本利志卷十

058 〈자승차 부연판〉, 서유구, 『임원경제지』, 규장각 소장본.

059 〈동험: 가래〉·〈동서: 홈의〉, 서유구, 『임원경제지』,
고려대학교 소장본.

060 〈뢰사: ㅅ다뷔〉, 서유구, 『임원경제지』, 규장각 소장본.

동농서』에서 인용했다. 당시에는 주로 여인
네들이 사용하던 한글을 표기해 해동의 농
기구를 설명했다는 것은 조선에 대한 자각
의식의 발로로 볼 수 있으며, 실용 가능한 기
술에 대한 관심 역시 19세기 초의 주체의식
에서 비롯된 것이다. 서유구의 설명에 따르
면 한국은 앉아서 호미질을 하는 좌경(坐耕)
이 일반적이기 때문에 한국 호미, 동서의 손
잡이는 중국 호미보다 짧았다. 손잡이가 있
는 호미인 〈뢰사〉●060에 대해 서유구는 '우

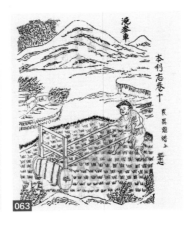

리 해동의 대중적 명칭(我東俗名)'으로 이름을 'ㅅ다뷔'라 적었다. 농사 내용을 도해하는 과정에서 용어 대중화가 이뤄졌으며 동시에 지역화도 인식된 것이다.

　　조선 토양에 적절한 농기구로 서유구가 직접 디자인한 디딜방아 〈동대(東碓)〉와 맷돌 〈동마(東磨)〉, 그리고 앞서 언급한 〈동서〉역시 중국 그림을 참고하는 대신 조선 화가에 의존했다. 예를 들어 〈동대〉•061는 다중투시법으로 그렸고 기기만 확대해 그린 〈동마〉•062는 당시까지 입체 묘사에 대한 이해가 없었음을 말해준다. 역시 서유구가 고안한 〈요맥차(澆麥車)〉•063는 보리밭에서 사용하는 농기구로, 물을 끌어오거나 비료를 뿌리는 수레다. 철로 된 경첩 철추(鐵樞)를 두 바퀴에 끼우고 비료를 담은 앵장군(罌漿君)을 양쪽에 달고 수레를 밀면서 사용하는 요맥차 그림에는 근경에 있는 작업 장면의 배경에 원경의 산이 있고, 그 사이 중경에는 가옥 크기를 줄여 거리감을 묘사하려는 시도가 보인다. 하지만 공간의 깊이를 표현하는데 중요한 비례 개념이 잘 적용되지 않아 공간감이 잘 드러나지 않는다. 『기기도설』에서 전재한 〈대경〉•038/039은 인간의 노동력을 덜어

주는 도르래와 사슬, 바퀴를 동시에 움직이게 하는 작동법을 상세하게 보여준다. 이에 반해 요맥차는 수레를 단순히 밀어 사용하는 구조를 간략한 글로 소개한 것처럼 삽화도 단순한 것이다. 요맥차는 수레 3~5대로 전답 5~6무(畝)에 물을 공급할 수 있는 기계와 같다고 효율성[양법(良法)]을 주로 설명한 것으로 보아, 서유구의 관심은 농기구의 구조 설명보다 효율성에 있었음을 알 수 있다.

『임원경제지』의 삽화는 중국에서 수입한 서책에 실린 서양 기술도를 모델로 삼았다. 그러나 이처럼 서양 기술도의 영향을 받은 중국 기술서와 농서의 삽화에는 서양화 기법이 대부분 반영된 데 반해 중국 책으로부터 『임원경제지』에 기술도를 전재하는 과정에서는 서양화의 입체감, 공간 표현이 반영되지 않았다. 서학 수용에 있어서 학문 수용과 이를 도해하는 방법 수용은 시차를 두고 일어났음을 알 수 있다.

19세기 말의 기술도

서양 과학 책을 많이 읽고 글을 남긴 최한기(崔漢綺, 1803~1877)도 글을 도해하는 상황은 다르지 않았다. 최한기는 일찍부터 기술도를 제작했다. 그가 남긴 여러 농업 관련서 가운데 1834년 32세에 수리 시설에 대해 편찬한 『육해법(陸海法)』이 있다. 같은 해에 『농정회요(農政會要)』(1834~1842)도 집필하기 시작했고, 또 『임원경제지』가 집필되던 시점에는 농업을 다룬 『심기도설(心器圖說)』(1842)을 편찬했다.

최한기가 쓴 글의 내용과 삽화도 대부분 중국 책에서 전재한 것이다. 『육해법』의 제1권은 『농정전서』에서, 제2권은 『태서수법』에서, 그리고 『심기도설』은 『기기도설』에서 옮겨 편찬한 것이다. 삽화

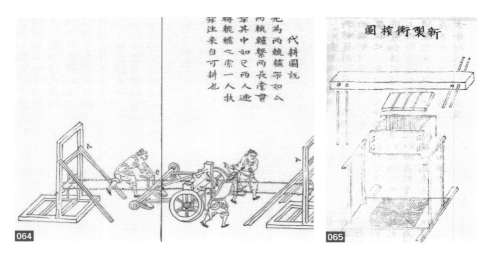

064 〈대경도설〉, 최한기,
『심기도설』, 1842년.

065 〈신제형착도〉, 최한기,
『육해법』, 1834년.

도 중국 책 삽화를 그대로 사용했다. 예를 들어 『심기도설』의 쟁기 그림 〈대경도설(代耕圖說)〉●064은 『임원경제지』의 〈대경〉과 마찬가지로 『기기도설』이 모델이었다. 두 책의 제목이 비슷한 것으로도 미루어 짐작할 수 있듯이 최한기는 『심기도설』 집필에 『기기도설』을 가장 많이 인용했다. 하지만 삽화는 대부분 대략적으로 그려 도구의 기능이나 구조에 대해서는 거의 이해가 되지 않았음을 보여준다. 예를 들어 그가 발명한 유압기 〈신제형착도(新製衡搾圖)〉●065를 보면 작동 가능성이 희박해 보인다. 기계를 설명하는 글을 도해할 필요성은 알았으나 기계 자체를 정확히 그리는 기술은 미처 습득하지 못한 것이다.

　서양 기계나 기술에 대해서는 19세기 말 교육 기관에서 교육하기 전까지는 완전히 이해하지 못했지만, 그즈음 농서 형식은 이미 달라진 터였다. 안종수(安宗洙, 1859~1895)의 『농정신편(農政新編)』(1885)을 보듯 이제 농서는 중국의 전통 농서가 아니라 일본 서적을 모델로 삼게 된 것이다. 안종수의 『농정신편』에서 〈양잠가도(養蠶架

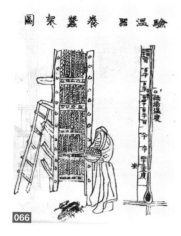

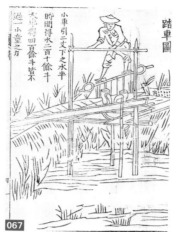

066 〈양잠가도〉, 안종수,
『농정신편』, 1885년.

067 〈답차도〉, 안종수,
『농정신편』, 1885년.

068 〈맥화현미경견형도〉,
안종수, 『농정신편』, 1885년.

圖)〉●066는 양잠 선반과 양잠의 적정 온도를 표시하는 온도계를 측면에 확대해 그렸다. 누에를 기르는 데 가장 중요한 요소는 온도 조절이라고 적은 안종수는 이상적인 목가 풍경을 양잠으로 그린 서유구의 『임원경제지』의 기술도와 달리 기술 자체에 초점을 맞춘 것이라 하겠다. 〈답차도(踏車圖)〉●067 역시 노동력 절약이나 목가적 풍경을 그리는 대신 물을 전답에 얼마나 끌어들일 수 있는가 하는 펌프의 효율성에 초점을 맞춘 삽화다.

안종수에게 과학이란 추상적인 것이 아니었다. 그에게 과학은 〈맥화현미경견형도(麥花顯微鏡見形圖)〉●068에서 보듯이 눈으로 보고 손으로 만질 수 있는 것이었다. 이 그림에는 보릿짚의 여러 부분을 따로 확대해 그린 그림 옆에 보릿짚 줄기 전체를 그렸고, 그 옆에 '진형(眞形)'이라고 제목을 붙였다. 진형이란 기계의 도움 없이 육안으로 볼 수 있는 상태를 의미한다. 기계를 이용해 확대한 형체는 실제 모습이 아님을 의미한 것이다. 사물을 제대로 보기 위해 과학 기기를 사용한 안종수도 사물의 본래 모습은 음양이 균형을 이룬 상태라

069 〈정직한 아이〉,
『심상소학』, 1896년.

070 〈정약용〉, 『초등소학』,
1908년.

고 보는 전통적인 시각을 여전히 간직하고 있었음을 알 수 있다.[26]

오랫동안 수용되지 못한 기하학적 투시도와 입체 화법은 한국이
일본의 식민 통치하에 들어간 직후 총독부가 출판한 초등학교 교과
서에서 비로소 소개되었다. 1896년에 출간된 소학교 교과서『심상
소학(尋常小學)』에 빛의 근원과 반사에 대한 그림이 처음 등장했다.
〈정직한 아이〉•069라는 삽화를 보면 서 있는 두 사람 뒤에 태양이,
그리고 옆 바닥에는 그림자가 있다. 1908년에 출판된『초등소학(初
等小學)』의 〈정약용(丁若鏞)〉•070 초상화는 입체감을 표현하기 위해
안면에 사선을 반복적으로 그렸다.

이와 같이 서양화 기법이 한국 회화에 완벽하게 수용되기까지는
더욱 많은 시간이 걸렸다. 1915년 작품인 안중식(安中植, 1861~1919)
의 〈백악춘효도〉•071에도 원근법은 하단부에만 부분적으로 나타난
다. 일제강점기에 일본에서 유학한 한국 화가들이 서양 화법을 배우
면서 비로소 서양 화법을 완전하게 받아들인 셈이다. 그때까지 실제

071 안중식, 〈백악춘효도〉, 1915년, 비단에 채색, 125×51.5cm, 국립중앙박물관.

로 느낄 만한 서양화의 영향이란 과학 서적을 도해하는 기술도 정도에 그쳤다.

여기까지 『임원경제지』의 삽화를 중심으로 농업 관련 기술도를 살펴보았다. 조선 기술도는 중국에 비해 비교적 늦은 19세기 초 조선 후기에 등장했다. 그리고 거의 비슷한 시기에 『육해법』, 『농정회요』, 『심기도설』 등이 나왔는데, 이러한 농사 기술도의 등장 배경과 관련해 몇 가지 의문점을 짚고 이 글을 마치고자 한다. 우선, 서유구가 『임원경제지』와 같이 113권 52책에 달하는 방대한 책을 저술한 동기는 무엇일까? 해답은 서문인 「임원경제지 예언」에서 볼 수 있다.

사람이 세상에 처해 살아가는 데 '출처(出處)'는 두 가지 길이 있다. 관료직에 나아가(出) 제세택민(濟世澤民)하는 것이 그 일이며, 관직을 떠났을 때(處) 생계에 힘쓰고 뜻을 키우는 것이 그 일이다. … 이에 향리에 살면서 필요한 일을 대략 추려 부(部)를 나누고 목(目)을 세우고 여러 책을 찾아 뒷받침했다. 초야에 살면서 적절한 일을 찾기 위해 책을 많이 읽었다. 임원(林園)이라

이름 지은 이유는 임관제세(任官濟世)를 위한 책이 아님을 밝히기
위해서다.[27]

서유구는 관료로서 농사의 중요성을 학문적으로 논의하려는 호
기심이 아니라 지식의 실용 가능성을 생각했다. 그의 책은 향토에서
삶의 방법을 궁리하는 은퇴 관료의 입장에서 쓴 것으로, 농사가 성
공적으로 이뤄지는 목가적 환경을 이상적인 삶으로 여겼다. 그리고
농사를 실질적으로 개선할 수 있는 방법을 찾기 위해 백과사전식으
로 지식을 모은 것이다.

농업을 경세제민(經世濟民)의 상징으로 바라보던 전통적인 인식
은 18세기 말에 새로운 의미를 갖게 되었다. 자기계발을 위한 지식
에 대해 이용후생(利用厚生)을 위한 실용적 가치라는 의미를 두게 된
것이다. 1825년에 편찬한 『행포지(杏蒲志)』서문에 서유구는 수예지
술(樹藝之術), 즉 나무를 심는 기술이 유일하게 '실용적인 일(實用者)'
이라고 언급했다.[28] 그는 1790년 과거에 합격하자마자 규장각의 초
계문신으로 근무하면서, 농서 편찬이 매우 시급하며 이를 소홀히 하
면 국민을 부유하게 하고 나라를 통치하는 데 필수적인 대전장(大典
章)으로 인정받지 못할 것이라고 했다.[29] 이후 관직을 떠날 때에 이
르러 실용 가능한 기술의 중요성을 인식한 것이라 하겠다.

문헌을 설명하기 위해 삽화를 사용한 것은 농업에 관한 인식 변
화의 맥락에서 보아야 한다. 학자가 농사에 박식한 것은 그 자체로
도 중요하지만 경국후민(經國厚民)의 상징으로서, 농사를 논의하는
데 유용하고 또 그렇기 때문에 기계와 기술을 구체적으로 논의하거
나 명확히 하는 그림의 필요성은 인식되지 않았다. 하지만 19세기

초에 들어 학자의 박식함은 기술에 대한 이해, 실생활에 응용할 수 있는 지식까지 확장되었다. 무엇보다도 기계라는 실체를 설명하기 위해서는 그림이 유용하다는 것을 일찍이 서양 기술도를 수용한 중국 문헌을 접하면서 깨달은 것이다.

　　문헌에 등장한 삽화의 이른 예로는 불교 경전이 있다. 이외에 조선 초 세종 연간에는 여성을 포함해 글을 읽지 못하는 이들을 교육하는 용도로 충, 효, 열 세 가지 기본 덕목을 그림으로 도해한 『삼강행실도(三綱行實圖)』(1431)를 간행했다. 조선 말까지 국가사업으로 여러 차례 재편찬된 책이다. 그러나 이 같은 삽화 전통과는 달리 기술 영역에서 글과 그림을 나란히 놓는 작업은 서유구 같은 학자들이 필요성을 인식하면서 등장했다. 중국 농서의 삽화를 접하면서 조선 학자들은 글로 설명할 수 없는 내용을 드러내는 그림의 기능을 인식하고 스스로 새로운 기계를 고안하기에 이르렀다. 이에 따라 글을 보조하던 기술도의 역할이 필수적이라는 인식이 싹텄는데, 여기에 회화적인 요소가 더해지기 시작했다. 예를 들어 「본리지」 10권에 수록된 〈요맥차〉●063는 서유구가 비료 수레로 고안한 도구의 구조와 노동력을 절약해준다는 설명을 도해한 것임에도, 기술을 제외한 부분도 글에 버금가게 비중 있게 그려졌다. 글의 시각화는 더 이상 문맹을 계몽하는 수단이 아니었으며 예술 측면도 고려된 것이다.[30]

　　기술 문헌의 시각화를 새롭게 인식하게 되면서 '도(圖)' 혹은 '예(藝)' 개념이 기술 개념과 융합되었다. 이러한 개념 융합은 서유구가 참고 도서들을 여러 제목으로 분류한 방식에서도 나타난다. 서유구는 『기기도설』과 앞서 언급한 하백원의 『자승차도해』를 화보(畵譜), 서보(書譜), 화론, 서화와 함께 도예(圖藝) 부문으로 분류했다.[31] 기술

도와 화보를 동일한 분야로 인식하면서 기술과 예술 두 장르가 함께 학문 탐구 분야에 포함된 것이다.

예술에 대한 서유구의 관심은 미학적 본질에 대한 관심으로도 확대되었다. 『임원경제지』의 「유예지(遊藝志)」와 「이운지(怡雲志)」에서 서유구는 『죽보상록(竹譜詳錄)』, 『삼재도회(三才圖會)』, 『매결(梅訣)』 같은 화보(畵譜)의 삽화를 예로 들어 화론과 회화, 서예를 논했다. 하찮은 말기(末技)로 여겨지던 예술이 기본(本)을 설명하는 도구로서 새로운 위상을 획득한 것이다.

앞서 보았듯 서유구는 왕정의 『농서』와 『농정전서』의 명대 말 판본, 이 두 서책의 청초 『고금도서집성』 판본, 그리고 『수시통고』 등을 참고했다. 명말 『농서』 혹은 『농정전서』보다 풍속화적 요소가 강한 청대의 두 책에서 그림을 더 많이 전재했다. 그렇다면 조선 말에 풍속화적인 기술도를 선호한 이유가 어디에 있었을까? 조선 후기에 기술도는 윤두서, 조영석, 김홍도의 그림에서 문인이 아니라 직업화가의 전문 영역인 속화 장르로 재현되었다. 18세기 조선에서 그림은 여기(餘技)였기에 사군자와 산수화가 문인화의 주된 화목이었고 인물이 등장하는 속화는 여전히 문인이 관심을 가져서는 안 되는 장르였다.[32] 이 시기에 학문적인 글을 삽화로 도해하는 것 역시 생각할 수 없는 것이었다. 이러한 상황에서 속화와 기술도를 명확히 구분하기란 어려웠을 것이다. 경직도를 접한 사람도 이를 기술도보다는 풍속화로 파악했으며, 기계 작동법을 그릴 때도 풍속화의 일부로 그린 것이다.

4
『대례의궤』
대한제국 선포[1]

1876년 개항 이후 서양 열강과 일본에 유리한 불평등 무역 조약 등을 체결하면서 고종(高宗, 재위 1864~1906)은 '부국강병(富國强兵)'이라는 슬로건 아래 근대화를 위해 정치, 사회, 경제 개혁을 단행했다. 그러나 조선 땅은 러시아와 일본의 전쟁터가 되고 일본이 명성황후(1851~1895)를 시해하는 사건이 일어났다. 고종은 1896년 2월 러시아 영사관으로 피난했다가 1년 뒤 지금의 덕수궁인 경운궁에 임시 거처를 마련했다. 일련의 사건을 겪은 고종은 군 통치권 강화가 곧 국가의 자주권 강화라 생각했다. 이에 따라 1897년 10월 13일(음력 9월 18일) 고종은 조칙(詔勅)을 반포하고 스스로 대한제국의 황제임을 선포해 한국 역사상 첫 황제가 되었다. 종전까지 사용한 중국 연호를 폐기하고 대신 '광무(光武)'라는 새 연호를 제정한 것은 중국으로부터의 독립과 우리의 자주권을 대내외에 표명하는 일이기도 했다.[2] 『대례의궤(大禮儀軌)』는 제국 선포 하루 전, 10월 12일에 거행된 고종의 황제즉위식을 기록한 책이다. 『대례의궤』에 기록된 궁중의

식 대부분이 중국을 선례로 한 것이기에 먼저 중국 즉위식의 발전을 간략하게 설명하고 고종의 즉위식에 어떠한 영향을 미쳤는가 살펴볼 것이다. 이어서 대한제국을 준비하는 과정에서 국가 전례(典禮)를 재정비하기 위해 1897년 6월 3일에 편찬한 『대한예전(大韓禮典)』을 검토하려 한다. 여기서는 주로 『대례의궤』의 도설(圖說)과 반차도(班次圖)를 분석하면서 이와 성격이 유사한 중국 궁중 미술을 비교 검토할 것이다.

1. 중국의 전례와 『대한예전』

중국의 즉위식

중국의 오례(五禮) 중 즉위식은 전통적으로 가례(嘉禮)에 속한다. 오례가 체계적으로 시행되기 전에 간행된 『후한서(後漢書)』에 따르면 황제에게 관직이 부여된 황제존호(皇帝尊號)는 단순히 '관(冠)'이라고 했다. 이후 『신당서(新唐書)』에는 오례의 명칭이 ① 길례(吉禮), ② 빈례(賓禮), ③ 군례(軍禮), ④ 가례(嘉禮), ⑤ 흉례(凶禮)로 명문화되었고, 그 순서가 당대 이후 정사에 그대로 이어졌다. 황제에게 관복을 올리는 '황제가원복(皇帝加元服)' 의식은 가례의 하나로 분류되어 이후 여러 왕조의 즉위식에 해당되었다.

즉위식은 송대(960~1279)에 중앙집권적 권력을 강화하는 정책으로 더욱 체계화되었으며 『송사(宋史)』에는 존호를 올리는 '상존호의(上尊號儀)'라고 해 가례의 첫 의식으로 궁 안에서 거행됐다. 원대에는 즉위식 중심의 황제즉위수조의(皇帝卽位受朝儀)로 전례화되었으며, 즉위식은 상존호의로 이어지고 두 의식은 모두 궁궐 안에서 열렸다. 의

식으로 거행된 사배(四拜)[국궁(鞠躬), 배(拜), 흥(興), 평신(平身)]는 원대에 도입되어 이후 모든 왕조의 공식 의식으로 자리 잡았다.

몽골 왕조가 멸망하고 명대에 한족 왕조가 다시 수립되자 원대 이전 전례 부흥을 비롯해 제도 재정비가 이뤄졌다. 『명사(明史)』에 따르면 명대의 즉위식은 최고 위계에 오른다는 '등극의(登極儀)'로서, 천단(天壇)과 지단(地壇)에서 제사를 지낸 뒤 환구(圜丘)[원구(圓丘)]가 있는 남교(南郊)에서 의식을 거행했다. 여러 의장을 갖춘 노부(鹵簿) 행차가 황제를 수행하고 종묘에 이르러 4대 조상에게 시호(諡號)를 올려 공경을 표시했다. 의식을 마친 황제는 환궁해 신하들이 알현하는 상표하(上表賀)에 참석했다.

청대의 등극의는 명의 전통을 이어받지 않았다. 대신 궁궐 내부에서 의식을 행하고 환구에 관리들을 보내 제물을 올렸다. 그러나 의식을 행하기 사흘 전부터 서계(誓戒)를 지키도록 했다. 의식을 주도하는 제사장을 임명해 고기를 먹거나 술을 마시는 일, 문상이나 병문안 등 적절치 않은 행동을 금한 것이다. 그리고 '삼궤구고(三跪九叩)'라고 해 세 번 무릎을 꿇고 아홉 번 머리를 낮추는 새로운 부복 형식을 추가했다.

『대한예전』[3]

고종은 대한제국을 선포하기에 앞서 국가 전례를 정비했다. 세종 연간에 허조(許稠) 등이 편찬을 시작해 1474년(성종 5년) 신숙주(申叔舟), 정척(鄭陟) 등이 완성한 『국조오례의(國朝五禮儀)』에 조선 전례의 골격이 담겨 있다. 길례, 가례, 빈례, 군례, 흉례 등 다섯 가지 의식이 송대의 문헌에서와 같은 순서로 그림과 함께 설명되어 있다. 이

중「가례」는 왕위 계승에 대한 내용보다는 왕이 중국 황제를 향해 행해야 하는 의식을 담았다. 이를테면 중국 황제의 궁을 향해 부복하는 '망궐행례(望闕行禮)', 중국 황제의 칙서를 받는 '영조칙(迎詔勅)', 황제가 보낸 표문(表文)을 받는 '배표의(拜表儀)' 의식 등이다.

영조 연간 1744년에 완성된『국조속오례의(國朝續五禮儀)』는『국조오례의』를 대대적으로 보완했다. 무엇보다도 송대에 등장한 왕위 계승 의식으로 존호를 올리는 상존호의가『국조속오례의』의「가례」에 추가되었다. 조선 최초의 상존호의는 숙종(肅宗) 39년인 1713년과 영조 16년인 1740년으로 기록되었다. 이는 중국과 달리 임금이 즉위하고 수년이 지나서야 존호를 올렸음을 보여준다.『국조속오례의』에 성문화되기 전부터 상존호의를 행했다는 것은 명이 망한 이후 조선에서 왕권 계승의 독자적인 절차에 의미를 두게 됐음을 말해준다. 임금의 즉위식인 사위(嗣位)가『국조오례의』에는 빈전에서 행하는 흉례로 제정된 반면『국조속오례의』에 가례로 성문화되었다는 것 역시 중국에 버금가는 자체적인 승계 의식으로 전환된 것을 의미한다고 볼 수 있다. 또 조공국으로서 조선이 행하는 망궐행례 등은「국조속오례의고이(國朝續五禮儀考異)」라는 부록으로 옮겨졌다.『국조속오례의』에는 상존호의와 더불어 '대왕대비상존호책보의(大王大妃上尊號冊寶儀)', '왕대비책보친전의(王大妃冊寶親傳儀)'와 '왕비상존호책보의(王妃上尊號冊寶儀)' 등이 추가되었고, 또 진연(進宴) 수가 증가하는 등 여성을 위한 행사에도 많은 변화가 일어났음을 볼 수 있다.

1897년 6월 3일에 사례소(史禮所)를 설치해 편찬한[4]『대한예전』은 총 10권으로 이뤄졌다. 제1권은 황제의 즉위식인 '환구즉황제위의(圜丘即皇帝位儀)'를 다루는데 사실 그것이『대한예전』을 편집한 주

목적으로 대한제국 선포에 맞춰 완성되었다. 제1권 1장은 『대례의궤』의 14개 항목 중 다섯 번째인 「의주(儀註)」를 담았고 고종의 즉위식을 포함한 18가지 세부 항목으로[5] 구성했다. 환구단에서 행하던 명대 즉위식을 따랐으나 당시 조선의 상황에 따라 가례인 즉위식을 조상 참배 의식인 흉례와 병행해 거행하게 했다.[6] 여기에는 또 시해당한 명성황후와 황태자, 황태자비를 위한 세 편의 승계의식 책보의(册寶儀) 등이 포함되고 황후의 빈전(殯殿)에서 행하는 즉위식도 담았으며, 황태자와 황태자비가 보위에 오른 뒤 황후의 빈전을 참배하라는 내용도 있어서 3년 전 살해된 '민비'를 황후로 올려놓는 의식을 계획했음을 알 수 있다. 대한제국이 선포된 지 약 한 달 뒤, 민비가 살해된 지 3년 만인 1897년 11월 22일에 황후의 장례의식이 치러졌다.

　『대한예전』의 나머지 부분도 이전과 달리 구성되었다. 중국의 전례서나 『국조오례의』에서는 제1권에서 다룬 길례를 즉위식 다음인 제2권으로 옮겼고, 제3~5권은 『국조오례의서례(國朝五禮儀序例)』(1474)에 명시했던 제단, 제복, 제기, 깃발, 악기 도해와 의식의 세부 절차로 구성했다. 군례는 행렬을 다룬 제5권 말미에 등장하는데, 이는 곧 논의할 『대례의궤』 「반차도」의 '군사적 배치도' 성격과 관련이 있다고 하겠다. 제6~9권은 다시 「길례」를 다루고 제9권과 제10권은 가례, 빈례, 군례, 흉례를 다뤘는데, 이처럼 전체 구성과 세부 내용을 이전과 다르게 재구성한 것은 황제의 등극의에 부합하는 전례를 갖추기 위해서였다.

2. 『대례의궤』

고종 황제의 즉위식은 『대한예전』에 바탕을 둬 행했고, 이를 기록한 것이 『대례의궤』다.[7] 『대례의궤』는 모두 177쪽이며, 다음 14개 항목으로 분류되었다.

시일(時日)

좌목(座目)

조칙(詔勅)

장례원(掌禮院)

의주(儀註)

보식(寶式)

금책문(金册文)

봉과식(封裹式)

도설(圖說)

반차도(班次圖)

감결(甘結)

재용(財用)

상전(賞典)

의궤사례(儀軌事例)

대한제국 선포에 앞서 갖춰야 하는 주요 절차가 있었는데, 이는 국가 부강, 자주권, 독립 확립을 위한 만국공법하의 '자주독립지국' 선포와, 황제 등극을 요청하는 백관들의 상소였다. 칭제건의(稱帝建

議) 상소는 권재형(權在衡)이 9월 25일(음력 8월 29일)에 처음 올리고 여러 차례 반복된 뒤 10월 3일에 고종이 마지못해 이를 수락하는 형식을 취했고, 10월 12일 등극의를 거행했다. 그다음 날인 10월 13일에는 조칙을 반포했는데『국조오례의』의「가례」에 기록되었듯이 중국 황제의 조칙을 받는 영조칙의(迎詔勅儀) 전통에 비추어 조칙을 반포했다는 것 자체가 제국 선포의 상징이었다고 할 수 있다.

『대례의궤』의 주요 부분은『대한예전』제1권에 해당하는「의주」인데『대한예전』제1권 '환구즉황제위의'의 18차례 의식에 5개를 추가해 총 23개로 구성했다. 앞에서 보았듯이 그 가운데 환구단에서의 등극의와 경운궁 태극전에서 백관의 진하(進賀)를 받는 하표의(賀表儀)가 주요 행사였고, 같은 날 황후와 황태자 책봉식을 거행했다. 조칙 반포 다음 날인 10월 14일에는 명헌태후와 황태자비 책봉식이 순서대로 진행되었다.

환구단 의식은 한국 역사상 유일한 등극의로 고종이 천자가 되었음을 상징하며, 모든 등극 절차가 중국 황제, 특히 환구에서 등극의를 거행한 명대 황제들의 즉위식을 재현한 것이었다. 즉위식 전에 행한 서계는 청대에 시작된 의식인데, 이 역시 대례에 포함되었고 즉위 사흘 전인 10월 9일에 중화전이었던 태극전에서 거행했다. 의식을 주관하는 관리는 의식 전에 이레 동안 서계를 지키도록 명시했다. 환구단 의식 중에 문무백관이 세 번 머리를 조아리는 삼궤삼고는 청대의 삼궤구고를 모방한 것인데, 이렇듯 대례는 명대 즉위식을 모방하면서 동시대 청의 의식도 참고했다.

당시 재편된 궁내부(宮內府), 내각, 의정부, 농상공부 등 정부 부처 네 곳[8]이 대례의식을 관장했다. 대례의식 중 보인(寶印)과 금책문(金

冊文)을 제작하고 제단을 준비하는 일은 궁내부 산하 장예원(掌禮院)이 책임졌다. 보책(寶冊)은 제일 중요한 제국의 상징물로, 보책 제작 일정은 「시일(時日)」에 적혀 있는데 고종이 칭제건의를 수락한 10월 3일 다음 날 보책을 제작할 조성소(造成所)를 설치했으며, 10월 9일에 보책이 완성되었다. 「의주」 다음의 「보식(寶式)」과 「금책문」에는 보책 제작에 관한 내용을 실었다. 대한국새(大韓國璽), 황제(황제지보 4과, 공문용의 2과), 명헌태후지보, 황후지보, 황태자지보, 황태자비지보 등 총 11과의 보인이 제작되었다. 보인과 금책문은 「도설」에 상세히 그렸으며 「반차도」는 보인과 금책문을 운반하는 과정만 묘사했다. 「시일」에 명시했듯이 보인 제작에 참고한 책은 『대명집례도식(大明集禮圖式)』과 『대명회전도식(大明會典圖式)』이었다. 「조칙(詔勅)」에 따르면 대한제국 개국의 목적 중 하나는 대명(大明)의 정통(正統)을 계승하는 것이었고, 독립제국을 건립하고자 한 시점에도 조선은 역설적으로 1644년에 이미 몰락한 명나라의 후계임을 주장하고 있었던 것이다.

3. 『대례의궤』 도설과 반차도

규장각을 포함한 관련 기관이나 지방 사고에 나눠 보관하기 위해 장예원에서는 『대례의궤』 아홉 부를 제작했다. 이처럼 규모가 상당한 사업에는 인력이 상당수 필요했는데, 「공장(工匠)」 기록에 보듯이 화사 2인과 공장 25인이 공동으로 작업했다. 도설을 총괄한 사람은 『대례의궤』의 「좌목(座目)」에 적힌 궁내부주사(宮內府主事) 김규진(金圭眞, 1868~1933)이었다.[9] 당시 겨우 서른 살이던 김규진은 9년간의

외국 유학을 마치고 1893년 중국에서 돌아왔고, 1년 전인 1896년에 상경했다. 그보다 15년 연장자이면서 1886년부터 여러 의궤 프로젝트에 참여하고 또 1902년에 장예원주사(掌禮院主事)로 승진한 화원 조석진(趙錫鎭, 1853~1920)에 비하면 궁에서 별다른 역할이 없던 터라 김규진 임명은 다소 놀라운 일이었다. 아마 중국의 황제 의식에 버금가는 프로젝트를 수행하는 데 유학 경험이 있는 김규진이 중국의 의식도에 익숙하리라 판단했을 것이다.

도설

『대례의궤』●072의 「도설」에는 〈보인〉●073/074, 〈금책문〉●075, 〈창벽(蒼璧)〉●076, 〈황종(黃琮)〉, 〈금절(金節)〉●077, 보인을 보관하는 〈보록(寶盝)〉●078 그림과 설명이 있다.『국조오례의서례』에도 복장과 악기, 깃발과 우산, 마차 같은 의식용 도구에 관한 도설이 있지만[10] 『대례의궤』에서 처음으로 하늘과 땅을 상징하는 〈창벽〉과 〈황종〉, 〈금절〉이 선을 보였으며 이는 모두 황제를 상징했다. 이러한 도설은 『국조오례의서례』의 〈제기도설(祭器圖說)〉●079 형식을 가져온 것이며, 〈제기도설〉은 북송 초 섭숭의(聶崇義)가 간행한 『삼례도집주(三禮圖集註)』●080 같은 중국 궁중 전례 문헌에서 원류를 찾을 수 있다. 이처럼『대례의궤』는 양식적인 변화보다는 내용 변화가 더 두드러졌는데 이는 왕권 지속을 상징하는 의식과 이에 관한 중국의 예기도식(禮器圖式) 전통을 그대로 반복하는 것이었다. 당시의 보수적인 의식과 동시에 왕권을 지속하는 데 필요한 도구로서의 진보적 의식을 반영한 것이라고 하겠다. 곧 논할 반차도가 보여주듯이 조선의 의궤도 역시 왕권 지속을 목적으로 제작되었으며, 의궤도 제작 빈도는 왕위

072

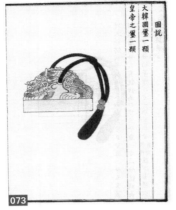

圖說

大韓國璽一顆

皇帝之璽一顆

073

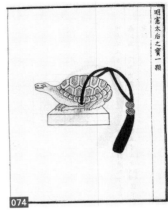

明憲太后之寶一顆

074

皇后金冊一件

075

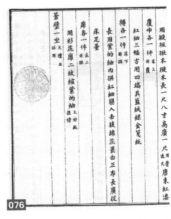

076

072 『대례의궤』 표지.

073 〈대한국새일과(大韓國璽一顆)〉·
〈황제지새일과(皇帝之璽一顆)〉,
『대례의궤』.

074 〈명헌태후지보일과
(明憲太后之寶一顆)〉, 『대례의궤』.

075 〈황후금책일건(皇后金冊一件)〉,
『대례의궤』.

076 〈창벽〉, 『대례의궤』.

077 〈황종〉·〈금절〉, 『대례의궤』.

078 〈보록〉, 『대례의궤』.

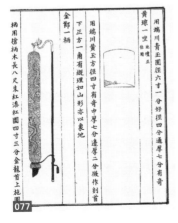

077

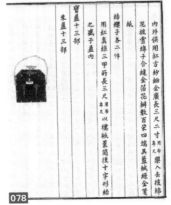

078

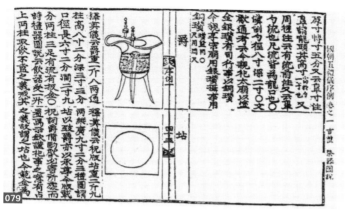

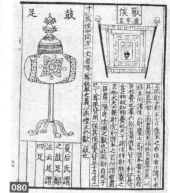

079 〈제기도설〉,
『국조오례의서례』.

080 〈제기도설〉, 섭숭의,
『삼례도집주』.

계보에 대한 관심이 커지거나 왕권이 위태로운 시기에 증가했다는
것이 이를 입증한다.[11]

반차도

반차도는 보인과 금책문을 운반하는 개별 행사[12] 네 가지를 이어
그렸는데, 행사들은 「보식(寶式)」에 기록되었다. 보인과 금책문 반차
도의 비중이 큰 것은 창벽, 황종, 금절을 포함해 제국의 상징물이기
때문이다. 첫 번째 반차도는 황제의 옥보(玉寶)와 황태자의 금책(金
冊) 금보(金寶)를 만들자마자 궁으로 옮기는 장면을 그린 〈대례시황
제옥보황태자책보예궐반차도(大禮時皇帝玉寶皇太子冊寶詣闕班次圖)〉다.
행렬 맨 앞에 순검이 앞장서고,●081 중간에는 황제의 옥보를 실은
황제옥보요여(皇帝玉寶腰輿)가 행진하고,●082 그 뒤로 황태자의 보인
과 금책문을 실은 가마들이 뒤따른다.●083 행렬의 맨 뒤에는 대가(大
駕)의 위상에 부합하는 고관 네 명[13]과 그 뒤를 따르는 각 부처의 주
사(主事)들, 대독(待讀)이 따르고 있다.●084 반차도의 첫 쪽은 바로 행
렬의 뒷부분인 고관들과 대독들의 배면 그림으로 시작한다. 그리고

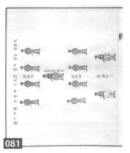 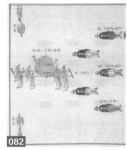 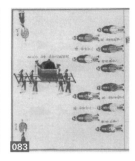

081

082

083

084

책장을 넘기면 행렬 앞부분인 순검 행렬 장면이 등장한다. 오른쪽에서 왼쪽으로 진행하는 행렬을 그대로 그리고 이를 책으로 만들다 보니 첫 쪽에 행렬의 오른쪽 끝 맨 뒤를 담게 된 것이고, 당연히 인물도 뒷모습으로 그렸다.

이어지는 두 번째 반차도는 황제의 옥보를 환구단으로 옮기는 장면 〈대례시황제옥보내출예환구단반차도(大禮時皇帝玉寶內出詣圜丘壇班次圖)〉다.●085 순검 행렬 뒤에 북을 치는 고취(鼓吹) 행렬이 따르고,●086 그 뒤를 환구대 등극 행사를 위한 향정(香亭), 용정(龍亭)이 따른다.●087 세 번째 반차도는 시해된 황후의 금책문을 빈전으로 옮기는 〈대례시황후책보예빈전반차도(大禮時皇后册寶詣殯殿班次圖)〉다.●088 마지막 반차도는 명헌태후의 옥보와 황태자비 책보를 궁에 운반하는 〈대례시명헌태후옥보황태자비책보예궐반차도(大禮時明憲太后玉寶皇太子妃册寶詣闕班次圖)〉다.●089

네 가지 행렬을 담은 반차도는 황가의 지위를 상징하는 그림이기 때문에 구성과 순서가 거의 동일하다. 채색 역시 같은 목적으로 선별되었다. 황제와 황후의 행렬 인물과 장비 들은 모두 금색으로 채색하고 나머지는 붉은색이며 부분적으로 초록과 노랑을 더했다. 보식은 등극일인 10월 12일(음력 9월 17일)부터 명헌황후(明憲皇后)

와 황태자비가 책봉된 10월 14일(음력 9월 19일)까지 열렸다. 『대례의
궤』 의식에 따라 황제의 보인은 환구단으로 옮기고, 황후의 보인과
금책문은 궁으로 운반했다가 책봉식이 끝난 뒤 빈전으로 옮겼으며,
황태자, 명헌황후, 황태자비의 보인과 금책문은 궁으로 이동했다. 반
차도에는 보인과 금책문의 용도를 분명히 구분하기 위해 독립된 행
사 네 가지로 구분해 그렸다.

　　당시 왕족 가운데 가장 연장자인 명헌왕비를 명헌황후로 책봉한
것은 이씨 왕가의 직계가 아닌 고종에게 헌종에서 고종에 이르는 승
계를 정당화하기 위해 황후로 격상하는 행사가 필요했기 때문이다.
조선 왕실 족보 『선원계보기략(璿源系譜記略)』을 수정하는 『선원보략
수정(璿源譜略修整)』이 편찬되고 의궤가 다수 제작된 영조 연간에 비
슷한 예가 있는데, 왕조 적통이 아닌 영조는 승계를 합법화하기 위

해 계승 족보를 정리할 필요가 있었으며 특히 왕실 인물 중 왕비 같은 여성 족보를 이용해 단절된 계승 족보를 수정했다. 등극의를 준비하는 과정에서 내부의 정치권력을 강화하려면 고종도 족보 수정을 해야 했고 비슷한 상황이던 영조 연간과 마찬가지로 여성 왕실 인물을 중심으로 족보

090 〈교병도〉, 『무경총요』, 1044년.

를 수정한 것이다. 고종은 황제로서의 지위를 적법화하기 위해 조선을 건국한 태조부터 장조, 정조, 순조, 익종 등 다섯 왕을 황제로 추상존호했다. 그리고 이 행사를 『태조장조정조순조익종추존시의궤(太祖莊組正祖純祖翼宗追尊時儀軌)』[14]로 제작했다.

등극의 적법성을 나타내는 도구로서 보인과 금책문을 제작하는 것은 중요한 일이었다. 많은 의식 가운데 의례적으로 보식을 도설과 반차도로 기록했다는 사실은 대례의 주요 목적이 거기에 있었음을 뜻한다. 『대례의궤』의 보식은 제일 큰 반차 행렬인 대가노부(大駕鹵簿)에 버금가는 형식으로 진행되었다. 대가노부는 중국 황제의 조칙을 영접하는 영조칙의나 종묘(宗廟) 사직(社稷) 의식을 위해 고관들이 참석하는 의식에 동원된 행렬이었다.[15]

한대(기원전 206~서기 220)에 황궁의식을 처음으로 제도화하면서 정사(正史)에 특정 용어와 정의를 사용해 절차를 규정했는데, 『후한서』의 「여복(輿服)」에 따르면 각 행렬의 규모와 중요성에 따라 대규모 행렬인 대가, 일반 크기인 법가(法駕), 작은 규모인 소가(小駕)로 구분했다. 천단 행사를 위한 대가는 마차 81대로 구성되었으며 최고위

091 〈성내동가배반지도〉,
『국조속오례의서례』, 1744년.

관리가 참가했다. 법가도 천단 행사를 위한 것이지만 상대적으로 규모가 작았고, 마차 16대와 직위가 낮은 몇 사람만 동행했다. 소가는 지단과 종묘 의식용 행렬이었다. 행렬에 사용된 마차는 전쟁용 병차(兵車)와 흡사했는데, 이는 행렬 형식이 기본적으로 군사 행렬이었음을 말해준다.

송대에 의식 관련 규칙을 재정립하면서 의식 종류와 방식에도 한층 전문적인 용어가 사용되었다. 『송사』「의위(儀衛)」에는 별도로 행렬을 설명하면서 참여자의 직위와 깃발, 마차, 말의 수와 황제 의식에 필요한 용품 목록이 상세히 적혀 있다. 이전에는 「여복」에 포함됐던 목록에서는 병부상서(兵部尚書)가 행렬 마차를 관리했으며 총리는 대례를 담당했다. 한대에도 그러했듯이 황자를 위해 동원되는 행렬은 군사적 행사였다.

군대의 대형(隊形)은 북송 인종(仁宗, 1042~1063) 연간에 출판된 증공량(曾公亮, 998~1078)의 군사총서 『무경총요(武經總要)』(1044)에도 다양한 형태로 그려져 있다. 〈교병도(教兵圖)〉●090에 군용 마차와 전략적 군 배열이 모두 문자로 표현되어 있는데, 이는 조선의 『국조속오례의서례』의 〈성내동가배반지도(城內動駕排班之圖)〉●091 같은 문자 대형도(隊形圖)이며 이 배반도의 문자 대형이 반차도에 그대로 옮겨졌다. 『무경총요』와 조선 배반도 모두 중앙 배치도는 좌우, 즉 전면을 향해 배열한 반면 중앙 양옆에 배치된 측배열은 부감시로 포착한 것처럼 중앙과 90도 각도에서 대칭으로 누워 있다.

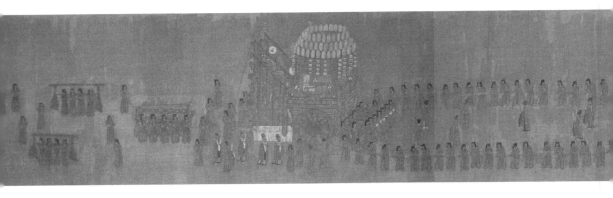

092 무명, 〈노부옥로도〉,
남송, 종이에 채색,
16.6×209.6cm,
요령성박물관.
093 증찬신(曾撰申),
〈대가노부〉, 원대, 비단에
채색, 51.4×1481cm,
중국역사박물관.

서한에서 당대에 이르는 무덤 벽화에 출행도 형식 행렬도가 있
으나 현존하는 가장 오래된 황제 행렬도는 북송(960~1112)의 〈대가
노부〉[16]다. 그림 상단에 가로로 펼쳐진 백색 띠에는 행렬에 참가한
사람들과 마차 등 의식에 사용된 장비 목록을 적었으며 그 아래에는
측면으로 묘사된 인물을 겹치지 않게 수직으로 배열해, 흡사 부감시
로 표현한 듯 공간의 깊이는 느껴지지 않지만 전체 행렬의 규모를
읽을 수 있다. 그리고 남송(1127~1279) 그림으로 추정되는 〈노부옥
로도(鹵簿玉輅圖)〉●092에는 송의 수도가 남쪽으로 옮겨진 후 황제 수
행 규모가 반으로 줄어든 변화가 잘 나타나 있다. 이 그림이 일찍이
고개지의 작품으로 추정되기도 한 것으로 보아 황제 행렬도는 동진
(東晉, 317~420)시대부터 그려진 것으로 볼 수 있다. 북송의 〈대가노
부〉를 참조해 그린 원대의 〈대가노부〉●093 역시 규모 면에서는 북송
대보다 축소되었다.

조선 의궤 반차도는 배반도처럼 대형을 정확하게 설명하는 목적
으로 글 대신 인물을 그렸다. 반차도의 일차 목적이 의식 진행 장면
을 정확하게 설명하고 기록하는 데 있는 만큼 입체적인 공간 표현보
다는 배면, 부감시를 혼용한 전통적 공간 표현법을 17세기 이래 조

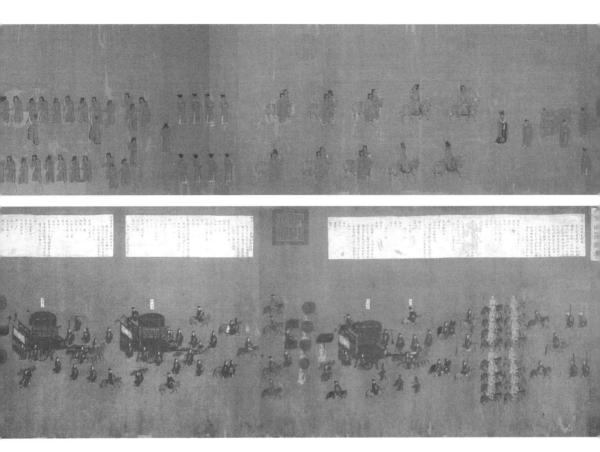

선 말기까지 고수한 것이다. 이는 동시대 청대 궁중행렬도, 특히 예수회 신부 화가들의 영향으로 서양화풍을 적극적으로 수용해 인물 배치, 장비뿐만 아니라 입체적인 공간 표현까지 고려한 18세기 옹정 건륭 연간의 행렬도와 비교했을 때 더 고풍스러워 보인다.

『대례의궤』 반차도는 『대한예전』에 문자로 표현된 대행렬 배치도 〈성내동가배반지도〉●094를 그림으로 옮긴 것이다. 좌우에 전상군(前廂軍)과 후상군(後廂軍)을, 그리고 그 사이 중앙부와 배반도의 상하부에 참가한 이들의 직급을 적은 〈성내동가배반지도〉 내용을 그

대로 그림으로 표현했다. 그리고
책으로 만들면서 반차도의 쪽 순
서가 행렬 순서와 반대가 되었음
은 앞에서 지적했다.

『대례의궤』의 중요성과 제작
규모에 비해 도설과 반차도는 형
식이 단순했다. 그 이유가 재정적
인 측면에 있지는 않았던 것으로

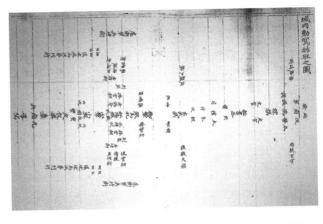

094 〈성내동가배반지도〉,
『대한예전』.

보인다. 고종이 황제로 재위한 10년간(1897~1906) 제작한 의궤 수는
정조 즉위 24년간(1776~1800) 만든 의궤 수와 같고, 고종이 왕이자
황제로 통치한 전 기간(1864~1906) 동안 제작한 의궤는 영조 연간
(1725~1776)에 제작된 의궤 수와 거의 같은 것으로 보아 권위에 대
한 관심사를 알 수 있다.

『대한예전』과 『국조속오례의서례』를 비교해도 영조 연간의 통치
방식(제도)이 고종에게 모델로 작용했음을 알 수 있다. 『대한예전』에
묘사된 〈성내동가배반지도〉,●094 『국조속오례의서례』의 〈성내동가
배반지도〉●091를 비교하면 관리들의 관직이 다소 다르기는 해도 구
성이 동일하다. 분명한 것은 『대례의궤』를 만든 가장 큰 목적은 국
가 제도 근대화와 제국 건설 선포인데, 이를 새 직급 도입과 의식 장
비로 상징하고자 한 것이다. 특히 의식 장비를 제작하는 데 큰 비용
이 소요되었다. 보인 10구를 제작하는 데 은 약 21킬로그램과 금 약
25킬로그램이 쓰였고, 보책 3개를 만드는 데 금 약 9킬로그램과 은
약 3킬로그램이 사용되었다. 비용 규모만 보아도 제국 선포의 상징
물로서 보인과 보책의 의미가 컸음을 알 수 있다.

『대한예전』에 계획된 대한제국의 대례는 가례 14개와 흉례 4개로 구성된 총 18개 의식이었다. 중국에서는 즉위식에 가례만 행했으나 고종의 대례는 가례와 흉례를 결합한 독특한 형식이었다. 경운궁 공간에 국한되면서도 정통성과 권위에 집착한 고종의 등극의는 중국 황제와 동일한 지위와 정체성을 확립하는 방식을 보여주었다. 여러 의식이 제국의 상징이었다면 보인과 보책은 정체성을 굳건히 하는 도구들이었다. 『대례의궤』의 반차도가 보인과 보책을 궁과 환구단에 옮기는 의식 행렬에 중점을 둔 사실이 이를 증명한다. 그림을 얼마나 사실적으로 잘 그렸는가보다 행렬과 의식 장비를 정확하게 묘사하는 것이 더 중요했다.

　『대례의궤』는 조선 의궤의 전통을 그대로 따르기는 했으나 1866년 고종의 『가례도감의궤』보다 한층 도식적으로 단순화되었다. 『대례의궤』는 단순한 기록 문서를 넘어 정치적으로나 외교적으로 확고한 외교적인 선언을 담고 있다. 왕권 강화를 위해 절대왕권 체제를 표방하기에 다다른 시대의식을 반영하며, 이는 자주독립과 부강을 위한 방향 설정이기도 했다. 도설과 반차도의 규모가 줄기는 했으나 제국의 정체성을 선언하듯 의식 규모와 의궤 완성에 들인 자금은 다른 의궤를 넘어섰을 것이다.

II

한국 근대 회화와
근대 미술론

5
한국 근대 역사화[1]

새로운 회화 장르를 가리키는 '역사화(歷史畵, history painting)'라는 용어는 18세기 말엽부터 유럽에서 보편적으로 쓰였다.[2] 그러나 주술적 기능 외에 기록 용도로 출발한 원시 회화부터 회화란 기본적으로 역사화였다고 할 수 있다. 집단이 형성되고 지배층이 생겨나면서 기록화 수요가 늘어났으며, 궁정화가와 같이 고용된 화가의 주요 임무는 주문자의 행적을 기록하는 회화, 즉 역사화 제작이었던 것이다.[3] 역사화에는 시대에 따라 전설적이거나 신화적인 내용이 '사실(事實 혹은 史實)'의 범주로 도입되는 경우도 있었다. 그리고 근대 역사화는 주제의식, 즉 사관(史觀) 전달을 특성으로 한다.

 유럽 화단에서 역사화 개념이 정착된 뒤 근대 동아시아에서도 '역사화'란 주제가 도입되었고, 주된 장르로 제작되기 시작한 시점은 일본 메이지 시기 초엽이다. 일찍이 유럽에 유학한 하라다 나오지로(原田直次郎, 1863~1899)나 구로다 세이키(黑田靑輝, 1866~1924) 같은 작가들이 유럽 화단에서 접한 역사화 개념이 일본에 도입되면서

1890년대부터 '역사화'란 용어가 사용된 것이다.[4] 그러나 식민지 한국에서 당시의 정치사회적 상황을 소재로 삼는 것은 통제되었으며 이전 역사를 주관적으로 조형화한다는 것 역시 불가능한 일이었다.

이 글에서는 국권을 상실한 한국 근대기, 다시 말해 일제강점기와 해방공간(1945~1950)의 시대적 배경에서 등장한 역사화의 소재와 표현 형식을 분석함으로써 한국 근대 역사화의 개념과 성격을 규명하고자 한다. 한국 근대기 역사화는 소재의 성격과 표현 형식에 따라 크게 ① 전기적 역사화, ② 이념적 역사화, ③ 알레고리적 역사화, ④ 풍자적 역사화 네 가지로 구분할 것인데, 이에 앞서 근대 이전의 역사화를 간략히 정리하고자 한다.

1. 근대 이전 역사화

조선시대 역사화는 제작 동기와 사용 목적에 따라 여러 종류로 구분된다.[5] 선비들의 동호회를 기념해 참가인의 성명과 직분 그리고 장소와 시간을 기록한 계회도(契會圖) 형식의 독특한 기록화도 출현했지만 궁궐 행사를 기록하는 의궤도가 역사화의 주된 장르였다.[6] 예(禮)를 통한 국가 집권 체제 확립을 목적으로 하면서 엄격한 형식에 따라 제작된 의궤도는 순수한 행사 기록이지만, 행사에 사용된 장비와 진행 형식은 철저하게 체제 확립을 중시하는 기본서에 의거한 것으로 형식 자체로도 상징적인 의미가 있다. 또 작가 개인의 개별적인 변형이 허용되지 않았기 때문에 작가의 주제의식이 개입되지 않았다.

조선 말부터 대한제국에 이르는 시기에 전통적인 의궤도가 계속

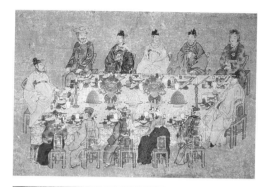

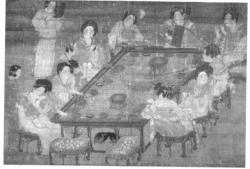

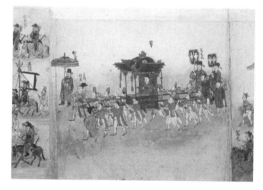

095 전 안중식, 〈한일통상조약기념연회도〉, 1883년,
비단에 채색, 35.5×53.9cm, 숭실대학교 박물관.

096 〈당인궁락도(唐人宮樂圖)〉, 당, 비단에 채색,
48.7×69.5cm, 타이베이 고궁박물원.

097 채용신, 〈대한제국 동가도〉(부분), 1897년 이후, 종이에 채색,
19.6×1743cm, 이화여자대학교 박물관.

제작되면서[7] 한편으로는 새로운 역사화 형식이 등장했다. 조선 마지막 화원인 안중식의 작품으로 전칭된 〈한일통상조약기념연회도(韓日通商條約紀念宴會圖)〉(1883)는 ● 095 고종 20년(1883) 6월 22일 민영목, 김홍집, 독일인 파울 게오르크 묄렌도르프(Paul Georg Moellendorff) 등이 조선 대표로 참가해 한일통상장정과 해관세목을 비롯한 여러 조약을 조인한 뒤 민영목 주최로 양국 관리들이 만찬을 여는 역사적 장면을 기록한 그림이다.[8] 궁중의궤도 형식보다는 감상화 내지 풍속화의 인상을 풍기는 이 그림은 중앙에 탁자를 중심으로 인물 12인을 배치한 전형적인 연회도 형식이다. 중국 당대부터 내려오는 궁중연회도 ● 096 양식을 그대로 답습했지만 등장인물들이 실제 인물로 구성되어 구체적인 상황 기록으로서 의미가 있다. 전문적인 초상화가 채용신(蔡龍臣, 1850~1941)의 작품으로 전하는 〈대한제국 동가도(動駕圖)〉(1897년 이후) ● 097 역시 전통적인 행렬도 형식을 따랐다. 1897년에 고종이 대한제국을 선포함에 따라 고취된 거리 분위기가 행렬과 노상 인물의 생동감 있는 모습으로 표현되어 흡사 풍속화의 일부처럼 보이지만, 조선 후기

098 채용신, 〈김영상투수도〉, 1922년, 마에 수묵담채, 74.5×50cm, 개인 소장.

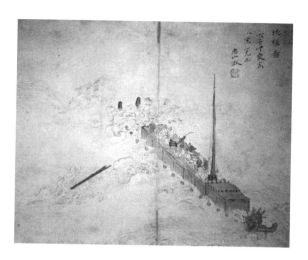

099 유숙, 〈범사도〉, 1858년,
종이에 채색, 15.4×25.2cm,
국립중앙박물관.

한일 간 연례행사였던 통신사 사절단의 기록화 형식과도 유사점이 보인다.

채용신의 〈김영상투수도(金永相投水圖)〉●098는 이미 국권이 피탈된 1922년 그림으로 전통적인 부감시 원근법으로 포착한 풍경화를 배경으로 투수(投水) 장면을 그려냈다.[9] 일제하에 천황 모독죄로 체포되어 압송되던 중 물에 몸을 던짐으로써 항일 의지를 표명한 인물을 소재로 삼은 것은 채용신의 역사적 자각의식의 발로로 볼 수 있지만, 실제 그림은 구한말 화가의 한계점을 드러내고 있다. 작가의 역사의식에 비해 〈김영상투수도〉 자체에 드러난 사건 고발 효과는 그다지 괄목할 만하지 못한 것이다. 물론 그가 김영상이라는 개인의 행적을 집중 조명한 것은 초상화 개념을 내포한 전기적 역사화의 성격을 띤다고 볼 수도 있지만, 반세기 이전 작품으로 통신사행 여정에 초점을 맞춘 유숙(劉淑, 1827~1873)의 〈범사도(泛槎圖)〉 (1858)●099와 전반적인 원근법이 유사하다는 점에서 한국 미술사에서 채용신의 위치는 구한말에 더 근접함을 보여준다고 하겠다. 본래 초상화 작가였던 채용신은 설명이 필요한 사건 전모를 표현하는 데 그가 이미 접했던 전통 풍속화나 기록화 형식을 빌릴 수밖에 없는 시대적 한계를 드러냈다. 의식 전환과 조형적인 탈바꿈이 동시에 진행될 수 없었던 근대 초기의 과도기적 특성을 안중식과 채용신의 그림에서 발견하게 된다.

2. 한국 근대 역사화의 유형

조선 왕조가 막을 내린 후 일제강점기에도 궁정 중심의 역사화인 의궤도는 이씨 왕가의 필요에 따라 명맥이 유지되었으나, 규모 면에서는 이전과 비교할 수 없을 정도로 축소되었다.[10] 이처럼 역사화 제작의 주체인 후원자의 역할이 감소하면서 작가의 역사관에 기초해 구상할 수 있는 새로운 역사화가 출현했다. 앞서 언급한 대로 일찍이 유럽에 유학해 역사화의 전통에 접하고 필요성을 인식한 일본 화단에서는 메이지 시기 중엽인 19세기 말엽에 이미 '역사화'라는 용어를 사용했다. 그러나 일본 역사화는 출발점부터 일본의 신화나 전설적 소재와 결합해 그 본령에 의문이 제기될 정도로 유럽의 역사화와는 다른 장르로 나아갔다. 1899년에는 '역사화 논쟁'이 야기될 정도로 절정기에 이르렀지만 소재에 있어서는 시적이고 전설적인 내용으로 일관했다. 이 시기 일본 역사화의 화풍은 사실적이면서도 낭만적이며 동시에 장식성이 강한 것이 특징이었다.[11] 그리고 초기에는 유화로 그린 양화풍 일색이었지만 1907년에 시작한《문부성전람회(문전)》초기부터는 일본 화풍 역사화가 다수 출품될 정도로 일본 근대 화단에서는 20세기 초엽에 역사화가 독립된 장르로 자리 잡았다.

　동시대 한국 화단에서는 역사화라는 장르가 아직 소개되지 않았기 때문에 유럽 역사화의 성격에 부합되는 예를 찾기 힘들다. 따라서 역사화라는 용어 정의와 개념 설정이 근대 역사화를 연구하는 데 선행되어야 했다.[12] 일제강점기에 김복진(金復鎭, 1901~1940)이 이여성(李如星, 1901~?)의 그림을 일컬어 소개한 '조선 역사의 회화화(朝鮮 歷史의 繪畵化)'라는 구절이 있을 뿐 '역사화'란 말은 사용되지 않았다.[13]

김복진의 글에서도 역사적 사실을 그림으로 표현했다는 의미를 넘어서 근대적 의미의 역사화를 지칭한 경우는 보이지 않는다. 김복진보다는 연배가 아래인 정현웅(鄭玄雄, 1911~1976)의 경우에도 역사화라고 부를 만한 작품은 갑오농민전쟁을 그린 〈1894년 농민군의 해방〉(1957, 1964), 〈거란 침략자를 격멸하는 고려군〉(1965) 등 해방 후 월북한 이후에야 제작되었다.[14]

비록 역사화의 명칭이나 근대적 의미에 대한 인식은 형성되지 않은 것으로 보이지만, 일제강점기 이전에 단순히 역사 소재를 회화화한 수준과는 다른 새로운 표현 형식이 유입된 것은 사실이다. 이러한 차원에서 20세기 전반기 역사화의 범주에 들 수 있는 작품을 전기적 역사화, 이념적 역사화, 알레고리적 역사화, 풍자적 역사화로 구분해 근대적 역사화의 의미와 정의를 검토하기로 한다.

전기적 역사화

왕이나 동시대 문인을 중심으로 초상화를 제작한 조선시대와 달리 근대에는 단군, 동명 같은 신화, 전설적 인물 초상이나 최치원, 정몽주 등 역사 속 인물 초상이 등장했다. 이러한 전기적 초상화를 근대 역사화 논의의 시작점으로 삼기로 한다.

먼저 역사학에서도 인물의 전기를 중심으로 기술되는 전기적 역사학이 유행했다는 사실에 주목할 필요가 있다. 인물을 중심으로 역사를 기술하는 방식이 근대에 새로 나타난 것은 아니지만 대상 인물이 달라지고 표현 형식도 이전과 다른 '전기적 형식'이 등장한 것이다. 조선시대 하층민과 중인의 전기를 모은 장지연(張志淵, 1864~1921)의 『일사유사(逸士遺事)』(1918)나 신채호(申采浩)의 역사전

기소설 『이순신전』(1908), 『을지문덕전』(1908) 등이 그런 예다. 이뿐만 아니라 이전까지는 전설적인 시조 정도로 여겨지던 단군이 교과서류의 통사(通史)인 최경환(崔景煥), 정교(鄭喬) 편집의 『대동역사(大東歷史)』(1905)나 박정동(朴晶東)의 『초등대동역사(初等大東歷史)』(1909) 등에서는 건국 시조로 등장했다.[15] 정체성 복구 의식이 팽배한 당시에 건국 연원을 밝혀 조선 문화의 영역을 확대하고 체계화하는 고대사 연구가 본격적으로 시작되었고, 특히 민족주의 역사가들은 일제 관학계가 부정하던 단군설의 역사적 정립을 주요 논제로 부각시켰다. 이러한 경향을 보인 대표적인 역사가에 신채호, 최남선, 정인보, 안재홍 등이 있다. 최남선은 단군에 가장 깊이 관심을 보였는데, 1918년 『청춘』에 게재한 글과 『단군론』(1926) 등은 단군을 주제로 '불함문화론(不咸文化論)'을 다룬 대표적인 글이다.

이처럼 편년체 서술 방식을 벗어나 사건 혹은 인물 중심으로 서술하는 것이 근대 역사학 방법론의 특색이었고, 왕조 중심에서 영웅사학으로 그리고 민중으로 담당 주체도 변화했다.[16] 이와 함께 신화나 전설이 역사적 사실로 도입되기 시작했다. 이러한 접근법을 적극적으로 주장한 최남선은 어떤 민족도 문화의 연원, 역사의 서광은 오로지 신화에서 찾을 수 있다고 「조선의 신화」 등에서 역설했다.[17] 또 사상사, 사회사, 정치사(왕조사)를 소설 형식으로 기술한 역사문학도 등장했다. 이광수의 소설 『마의태자(麻衣太子)』(1926)와 『사랑의 동명왕』(1926) 등이 그 예다. 모두 역사적 혹은 신화적 인물을 소설화한 것이다. 이러한 변화는 역사 교육서에도 반영되었다. 『초등대동역사』는 단군으로 시작해 삼국의 시조별로 각 장을 구성했고 이어서 강감찬, 김부식, 정몽주 등 인물이나 개별 사건 중심으로 구

100 〈을지문덕〉, 박정동,
『초등대동역사』, 1909년.

성했다. 그리고 인물 초상화를 삽화로 실었다. 일례로 제9장 「고구려와 수(隋)의 전쟁」에서는 〈을지문덕〉●100을 담았다.[18]

역사계의 새로운 동향을 반영하듯 회화에서도 새로운 초상 역사화가 등장했다. 앞서 언급한 채용신과 김은호(金殷鎬, 1892~1979), 최우석(崔禹錫, 1899~1965) 등이 대표적인 작가인데, 이들은 건국 시조인 단군, 동명왕, 국난 극복의 영웅인 을지문덕, 이순신, 그리고 최치원, 정몽주 등 역사적 인물들을 소재로 했다.

채용신이 단군을 그린 사실은 1943년에 경성고고담화회(京城考古談話會)에서 개최한 채용신 유작전 출품 목록에 『고금명현(古今明賢)』의 표지화 인물로 단군이 실린 것을 통해 밝혀졌다.[19] 그의 그림으로 추정되는 초상화 한 폭은 어진(御眞)에서만 배경으로 쓰는 일월오봉도(日月五峰圖) 병풍 앞에 앉아 있는 인물화다. 길게 다듬은 수염 등을 보아 고종 혹은 순종의 어진은 아닌 것으로 추정된다.[20] 이러한 인물 표현은 무속화에서 일신(日神)으로 등장하는 인물과 비슷한데, 무격(巫覡)신앙의 대상이 건국 시조로 승격되면서 단군 초상이 어진 형식으로 그려졌을 것이라는 추측이 가능하다. 실제로 최남선은 단군의 정체를 무격과 정치의 군장(君長)으로 해석해 제정일치(祭政一致) 사회의 상징적 인물로 풀이하기도 했으며,[21] 어진 형식을 빌린 단군 초상화도 이러한 해석이 반영된 것으로 볼 수 있다.

한국 사학자들과 달리 이마니시 류(今西龍, 1875~1932) 같은 일본

사학자는 단군을 신화적 존재로만 취급
하면서 『조선사연구』에서 조선 민족의
건국 시조를 신라 시조인 박혁거세(朴赫
居世)로 상한(上限)해 주장하기도 했다. 이
를 반영하듯 미토 슌스케(三戶俊亮)는《조
선미술전람회(선전)》4회(1925)에 출품한
〈신라 석씨의 시조(新羅昔氏の始祖)〉●101에
서 물에 떠내려온 궤짝에서 건져낸 아이
가 신라의 시조가 되었다는 전설(신화)을
역사의 한 장면으로 재현했다. 한편 신라

101 미토 슌스케, 〈신라
석씨의 시조〉, 1925년.

가 배경인 등장인물들을 그리스 고전주의 조각풍으로 묘사해 흡사
무대의 한 장면처럼 작위적인 분위기를 조성하기도 했다. 그러나 메
이지 시기 이후 일본에서 유행한 고전주의풍 역사화는 근대 한국 화
단에 영향을 주지 못했다.

당시 역사화의 대가 와다 산조(和田三造, 1883~1967)가 구 총독부
청사 중앙 홀에 그린 벽화도 신화적인 역사화인데, 우의(羽衣, 하고로
모)라는 전설로 메이지 시대 일본에서는 자주 회화로 제작되었던 소
재를 주제로 택했다.[22]●102 당시의 역사화가 와다 에이사쿠(和田英作,
1874~1959)도 같은 소재를 1911년에 제국극장(帝國劇場) 관객석 천
장화로 그렸지만 화재로 소실되었다. 하고로모 신화는 나무꾼과 선
녀 신화인데 한국과 일본의 건국 신화를 동일하게 설정하는 것을 목
표로 한 일선동조론(日鮮同祖論)적 신화로 식민 통치를 역사적으로
뒷받침하는 수단이 되어 총독부 벽화로 선택됐다고 해석되었다.[23]
한편 총독부 벽화는 화풍도 미토 슌스케의 그림과 인물 구성, 조각

102 와다 산조, 〈우의〉,
조선총독부 벽화 밑그림(3폭),
1926년경,
효고(兵庫) 현립미술관.

적인 인체 묘사가 유사한 고전적 프리즈(frieze) 형식이며, 이야기의
배경과 양식이 일치하지 않는 데서 오는 무대장면 같은 분위기를 만
들어냈다. 이러한 작위성과 풍속화적인 현장감 교차, 그리고 장식적
인 채색 기법은 19세기 상징주의 작가 퓌비 드샤반(Puvis de Chavannes)
과 비교할 수 있는 메이지-다이쇼(明治-大正) 시대 역사화의 특성 가
운데 하나다.

일본 역사화가 근대 한국 화단에 영향을 미치지 못한 것은 한국
에 역사화 제작에 필수적인 정부 차원의 후원자가 없었기 때문이다.
이에 따라 한국 작가들은 각각 독자적으로 당시 역사학의 흐름에 반
응했는데, 점차 민족주의 사학자들도 일제 관학계의 사관에 동조하
는 경향을 보이기 시작했다. 특히 최남선은 언급한 대로 신화를 최
고(最古) 역사로 전제하고 조선과 일본 양국의 건국 설화가 필연적으
로 같은 소재일 것이라는 논지를 펼쳤고, 나아가 조선과 일본은 종
교, 윤리, 신화를 공유하는 문화적 형제 나라이며 신라 시조의 출세
(出世) 설화는 남해상의 일본 유구(琉球)에 이르는 전 지역에서 공통
된다고 강조했다.

최우석은 1911년에 개설된 서화미술원에 입학해 이상범, 노수현

103 최우석, 〈동명〉, 1935년,
소재 불명.

104 장발, 〈김대건 신부〉,
1929년경, 유채,
81×43.5cm, 절두산기념관.

등과 같이 1918년에 졸업한 뒤 선전을 거쳐 등단했고, 주로 역사적
인물을 그려 출품했다. 선전 14회(1935)에 출품한 〈동명〉●103은 단
군과 마찬가지로 새롭게 등장한 소재로, 민족사가들이 단군과 함께
건국 시조로 부각시킨 인물이다.[24] 최우석의 〈동명〉은 검은 갓을 쓰
고 백색 도포를 단정히 입고 책을 든 왼손을 가슴 앞에 모으고 오른
손은 늘어뜨린 채 서 있다. 수천 년 전 건국 시조라기보다는 동시대
선비의 모습이어서 일본 근대 역사화의 접근법과 유사점이 보인다.
전반적인 인물 형식은 몇 년 전에 장발이 그린 〈김대건 신부〉(1929년
경)●104의 초상화를 환기시킨다. 〈김대건 신부〉는 중세기부터 내려

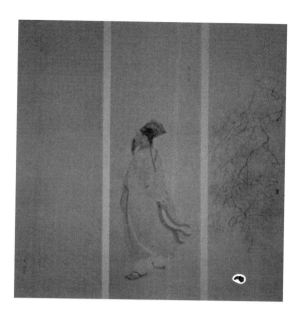

105 미우라 코우요우, 〈소식〉, 1913년.

오는 성자 초상화 형식에 한복을 입혀 천주교의 토착화를 반영한 한국 근대 성화다.

최우석이 순교자의 이미지에 동명 같은 세속적인 건국 시조의 초상을 중첩시킨 것은 19세기 후반 유럽 화단에 유행한 중세 성화에 대한 관심과 세속적인 형식 차용 측면에서 풀이될 수 있다. 당시 유럽 화단에서는 중세에 관심이 높아지면서 본래 도상학의 의미를 벗어나 신비주의를 추구하는 상징주의나 라파엘 전파(Pre-Raphaelites) 화가들에 의해 종교화의 변형이 활발히 진행되었다. 즉 현재와 과거, 사실(史實)과 종교적 내용, 현상 세계와 관념 세계 등이 한 화폭에 나란히 놓임으로써 두 세계가 의식(意識)상에서는 공존할 수 있음을 조형적으로 표현한 것이다. 전설적 시조인 동명이 이제 동시대 인물로 현실화되었고 그의 초상화는 사실주의와 신비주의가 중첩된 유럽 역사화가 근대 한국에 수용되면서 토착화된 모습을 보여준다.

종교화는 근대 역사화에 적잖이 영향을 미쳤다.[25] 3면화(triptych) 유행이 그러한 예다. 물론 전통 동양화에 3면 화폭이 없었던 것은 아니다. 10세기 전반 중국 오대(五代, 907~960)에 이미 장식용 병풍으로 사용되었다는 사실을 현존 작품으로 알 수 있고 남송시대 불교 회화에도 3면 화폭이 사용됐다고 알려졌다. 그러나 20세기에 들어와 기독교 회화가 전래되고 이와 더불어 3면 화폭이 새로운 양식으

로 유행했다. 예컨대 이러한 성화 형식 화폭이 일본 근대 화단에서
종교화가 아니라 세속적인 소재를 그리는 데 많이 이용되었다. 미우
라 코우요우(三浦廣洋)의 〈소식(蘇軾)〉(1913)●105에서 북송시대의 대
표 문인인 소식은 등을 반쯤 돌린 채 뒷짐을 지고 옷깃을 바람에 날
리며 원경을 바라보는 낭만적 시인의 분위기로 등장한다. 좌우 양면
은 나뭇가지와 수면으로 채웠다. 분할된 3면 화폭이 연속적인 공간
으로 구성되는 성화 형식이 아니라 인물에 관한 소재를 각기 다르게
선택해 3면을 채운 것이다.

　3면 양식이 변형된 화폭은 한국에도 소개되었고 그 예를 김은호
의 〈부활 후〉(1924)●106와 최우석의 〈포은 정몽주〉(1927)●107에서 볼
수 있다. 최우석은 병풍을 배경으로 중앙에 포은을 조선시대 초상화
양식으로 앉혔고 좌우 양폭에는 암살 장소인 개성 선죽교 풍경과 포
은 사당인 듯한 집채를 그렸다. 단순한 초상화 차원이 아니라 주인
공과 관련된 역사적 사실을 좌우 두 폭에 추가해 비운의 역사상(歷史

107 최우석, 〈포은 정몽주〉,
1927년.

像)을 그려낸 것이다. 이러한 3면 초상화는 전통 초상화에 없던 형식으로, 메이지 시대의 오카쿠라 텐신과 이어서 구로다 세이키가 주도한 종교화 형식을 빌린 일본 근대 역사화의 영향으로 볼 수 있다.

최우석의 〈고운 선생〉(1930)●108도 3면 화폭 초상화다. 중앙에는 탁자에 기대앉은 고운 최치원(高雲 崔致遠, 857~915)의 초상, 좌우에는 소년 시절 당에 유학해 명성을 떨친 고운의 학문을 높이 쌓인 책으로 표현했다. 포은 초상화에서 전기적 사건이 인물을 상징하는 지물 역할을 했다면, 고운 초상화에서는 책이 문인을 상징하는 새로운 지물인 것이다. 최우석이 도입한 근대적 초상화 형식은 전통 조선 초상화 형식을 고수한 채용신의 〈최치원상〉(1924)●109과 비교하면 더욱 두드러진다. 또 특기할 사실은 중앙 화폭의 배경으로 평양 강서 대묘의 벽화 〈현무도〉●110가 등장한다는 점이다. 인물과 동시대적인 문화 유적 역시 지물로 이용된 것인데, 주로 종교 미술에서 형이상학적 개념을 상징하는 데 쓰이던 지물이 근대에 들어 주제별로 다

양해졌음을 알게 해준다.

　　근대 민족주의 역사학자들은 국난 극복의 영웅 전기를 중심으로 역사적 사실을 도출하기도 했다. 특히 왜군을 물리친 이순신의 전기가 일제하에 부활했다는 것은 획기적인 사실이다. 1905년 을사보호조약 체결 이후 신채호는 『대한매일신보』에 이순신 전기를 연재했고(1908.5.2~8.18), 이후 문일평(1920), 이광수(1931), 최남선(1939) 등 당시 역사학자들도 한 번씩은 다뤘을 정도로 이순신은 전례 없는 영웅으로 부각되었다. 이 같은 흐름과 병행해 안중식(1918), 최우석(1929), 이상범(1932), 성재휴(1938), 김은호(1950) 등 여러 작가가 이

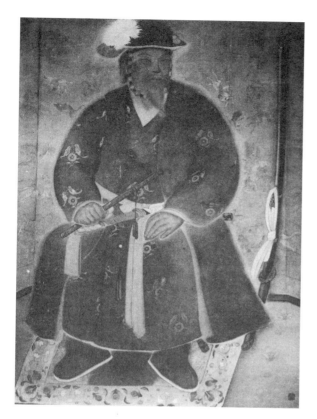

111 최우석, 〈이순신〉,
1929년.

순신 초상화를 그렸는데, 대부분 무관복을 입고 좌정한 모습이다. 안중식은 전통적인 초상화와 달리 갑판 모퉁이에 앉은 무관복 차림으로 그려 풍속화적 초상화 형식을 차용하기도 했다. 최우석의 〈이순신〉(1929)●111은 3폭 병풍을 배경으로 앉아 얼굴을 약간 오른쪽으로 돌렸고, 병풍에 기대 세워둔 칼자루 등으로 현장감을 조성했다. 이 그림에서 특기할 점은 이순신이 입은 의상의 문양이다. 마주 보는 새 한 쌍과 그 사이 국화 문양이 정교하게 그려져 카펫 꽃 문양과 더불어 그림 전체에 화려한 분위기를 자아낸다. 유성룡(柳成龍)이 『징비록(懲毖錄)』에서 이순신의 용모와 성품을 '과묵한 얼굴', '근신하는 선비 같으면서도 담기 있는 무사'라고 서술한 분위기와는 느낌이 사뭇 다르다. 국화꽃을 중앙에 두고 마주 보는 새 문양은 신도(神道)의 전쟁신인 하치만(八幡)의 문장(紋章)이다.[26] 최우석이 무사 이순신의 풍모를 표현하기 위해 의도적으로 새 문양으로 장식했는지에 대해서는 아직 충분히 검토되지 못했지만, 조선시대의 전통 무사복 문양이 아니므로 새로이 도입된 문양으로 볼 수 있다. 이순신 초상이 선전에 입선한 배경도 의문인데 일본화와 유사한 인물화의 표현 기법이나 정교한 장식성뿐만 아니라 상징적인 도상 사용도 심사 기준이었을 것이라고

추측할 수 있다.

식민지 상황에서 역사학자들이 고대사 연구에 주력함으로써 한반도의 역사적 영역을 확장시키려 한 것은 민족 정체성을 추구한 것으로 보인다. 당시 민족주의 역사가들은 조선 정체성을 '조선심(朝鮮心)'(문일평), '민족정기'(안재홍), '조선의 얼'(정인보) 등으로 표현했다. 미술계에서도 '조선의 공기', '조선심', '조선의 정서'를 표현해야 한다는 주장이 제기되었고,[27] 이는 당시 미술계가 역사, 문학 분야와 맥을 같이한 것이다.

'조선의 정서'는 화가들의 자화상에서도 표현되었다. 예술가의 자각의식을 근대 모더니즘

112 고희동, 〈자화상〉, 1915년, 캔버스에 유채, 60.6×50cm, 도쿄 예술대학.

의 요소로 여기던 일제강점기에 개인의 특성을 그린 자화상은 지역적 특성과 분리될 수 없었기 때문이다. 실제 작업에서는 가구, 정물, 풍경, 건축물 등이 지역을 상징할 수 있지만 지역적 정체성을 드러내는 제일 손쉬운 방법은 의복이었다.[28] 일찍이 고희동이 동경미술학교에서 동시대 화법을 수학한 뒤 졸업 작품으로 정자관을 쓴 선비로 〈자화상〉(1915)●112을 그린 것도 이러한 맥락으로 볼 수 있다.

처음으로 유럽에서 장기간(1923~1940) 유학한 배운성의 〈한복을 입은 자화상〉(1930년대 중반)●113은 조선시대 무관복으로 분장하고 손으로 턱을 감싸 사유하는 듯하면서도 자의식을 내보이는 모호한 표정의 청년을 그렸다. 뒤로는 단일시점 원근법으로 둥근 아치형 공간 여러 개를 만든 유럽풍 건물이 있다. 동시대 의상 대신 전통의상을 입음으로써 조선의 정체를 드러냈고, 유럽이라는 지역성을 건축

113 배운성, 〈한복을 입은 자화상〉, 1930년대 중반, 캔버스에 유채, 55×45cm, 베를린 민족미술박물관.

물로 표현했는데, 실제 풍경이라기보다는 여러 시점에서 본 공간들이 조합되어 몽상적인 분위기를 자아낸다. 의도적으로 유럽 미술품, 특히 단일시점 원근법을 만들어낸 르네상스 미술을 소재로 한 것이다. 전면에 인물을 크게 부각시키고 배경에 급격하게 원경을 축소해 배치한 구도는 인물을 극화시키는 성화에서 자주 쓰이는 형식으로 르네상스 때 등장해 근대까지 유행했다.

배운성은 독일 유학 때 이러한 고전적 초상화 양식과 더불어 상징주의 혹은 초현실주의 화풍도 접한 것으로 보인다.[29] 옛 복장으로 분장한 모습을 자화상으로 제시함으로써 당시 세계정세 속에서 한국 화가들이 지닌 모순에 찬 자아를 종교적 아이콘(icon)에 가까운 이미지로 화폭 전체에 담아냈다. 이러한 의사(擬似) 낭만주의, 상징주의적 신비감을 자아낼 수 있었던 것은 그가 독일에서 활동한 데서 기인했다고 할 수 있다.

거의 같은 시기 그림으로 추정되는 〈가족도〉(1930~1935)●114는 전통 회화에서 볼 수 없던 단체 초상화 형식으로 가족사와 가계도를 그려냈다. 3~4대에 걸친 일가 한 명 한 명이 무표정하고 경직된 자세로 정면을 바라보고 있어 마치 개별 사진을 콜라주해 나열한 듯한 인상을 준다. 인물 하나하나를 개별화시키면서도 일관된 화폭으로 구성한 단체 초상화가 활발히 제작된 북부 유럽의 그림●115을 배운

성이 접했으리라고 추측된다.[30] 왼쪽 어두운 방에 희미한
인물은 동시대 인물이 아니라는 암시인 듯하고, 왼편 끝에
한복 입은 인물은 배운성 본인이다. 이 그림에서는 여성을
크게 그려 가계에서 여성의 지위를 상징하는 듯하다. 전경
에 있는 개 역시 유럽 가족 초상화에 자주 등장하는 소재
로 작가의 유럽 체험을 삽입한 것으로 보인다.

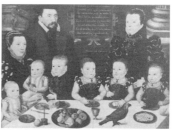

114 배운성, 〈가족도〉,
1930~1935년, 캔버스에
유채, 140×220cm, 개인
소장.

115 〈카범 백작 윌리엄
브룩과 그의 가족〉, 1567년,
유채, 빅토리아&앨버트
미술관.

　　일본 제국미술학교에서 1934년부터 1939년까지 수학한 이쾌대
(1913~1965)는 다양한 근대 유럽 화풍 수용에 뛰어난 역량을 발휘했
다. 〈두루마기 입은 자화상〉(1948~1949)●116도 전통적인 초상화와
형식이 다르다. 중절모를 쓰고 푸른색 두루마기 자락을 바람에 날
리며 팔레트를 들고 언덕에 우뚝 선 모습으로, 배운성의 초상화처럼

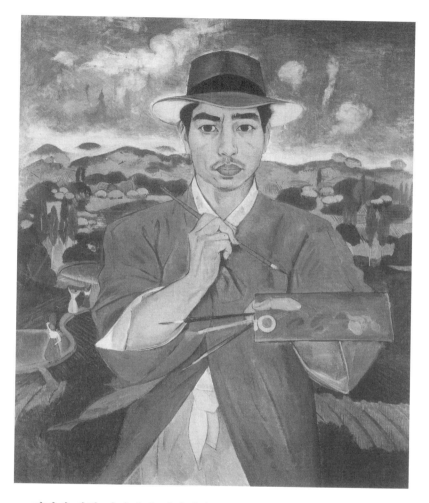

전면에 바짝 다가서서 낭만적인 분위기를 자아내며 화폭을 지배한
다. 인물 뒤로 아득하게 펼쳐진 배경은 부감시로 파악한 한국 농촌
으로 실제가 아닌 옛 낙원 풍경이다. 창백한 흰 얼굴과 허공을 주시
하는 커다란 동공은 일제강점기라는 현실 공간이 아니라 한국적인
낙원, 이상세계 아르카디아(arcadia)의 방랑시인 분위기를 풍긴다. 일
종의 예술가의 우화, 혹은 작가 스스로 시도한 신격화(apotheosis)라고

도 볼 수 있다. 이처럼 배운성, 이쾌대의 자화상에서는 당시 한국의 역사적 현실은 드러나지 않고 오히려 과거를 향한 현실도피적 정서가 드러난다.

이념적 역사화

일본-만주 전쟁이 발발하고 2년 후 태평양전쟁이 벌어진 1939년부터 일본은 본격적인 전시 체제로 돌입했다. 이러한 시대적 변화는 회화에서도 나타났다. 1939년 선전에는 소위 '성전(聖戰)'에 봉사하는 국민들의 정황을 그린 기록화가 출품되었다. 대부분 일본 작가들로, 오카다 히데오(岡田秀雄)의 〈장고사건총후지전사(張鼓事件銃後之戰士)〉(1939)•117는 군수품을 준비하는 여학생들의 봉제 현장을 기록했다. 같은 해 타카야나기 타네유키(高柳種行)의 〈노동보국대(勞動報國隊)〉나 고토우 타다시(後藤正)의 〈철도제일선(鐵道第一線)〉은 만철(滿鐵) 철도 사업에 봉사하는 인부들의 노동 장면을 그려 국민이 지지하고 자발적으로 참여한 국가 정책임을 사실(史實)화했다. 에구치 케이시

117 오카다 히데오,
〈장고사건총후지전사〉,
1939년.

118 에구치 케이시로우,
〈병사〉, 1940년.

로우(江口敬四郎)의 〈병사〉(1940년, 19회 선전 출품)●118 역시 젊은 병사
들이 출전 전에 환담하는 성전 역사화다.

국가 정책을 작품으로 표현하는 것은 비단 일본 작가만이 아니
라 식민지 한국 작가들에게도 주어진 임무였다. 김은호가 그린 〈금
채봉납도(金釵奉納圖)〉(1937)는[31] 애국금채회 여성들이 수집한 금비
녀를 미나미 지로(南次郎) 총독에게 헌납하는 장면을 기록해 황국신
민화(皇國臣民化) 시절의 어용 성전미술(聖戰美術)로 비판받았다. 선전
19회 출품작인 심형구의 〈흥아(興亞)를 지킨다〉(1940)●119도 군국(軍
國)에 보(報)하는 친일 그림으로 간주되어 작가의 의식에 의문을 제
기하는 예로 거론되었다.[32]

현대 한국 화단에서 역사화는 예술성과 무관한 제도권 정치화(政
治畵)로 인식되어 긍정적으로 평가받지 못했다. 하지만 1980년대 이

121 김중현, 〈세리〉, 연대
미상, 캔버스에 유채,
38×45cm, 삼성박물관 리움.

후에는 역사화를 리얼리즘(realism) 회화의 맥락에서 해석하면서 근
대 작품 발굴이 이뤄지기 시작했다.[33] 정현웅이 19회 선전에 출품한
〈대합실 한구석〉(1940)●120은 어린아이가 포함된 조선인 일가족이
어두운 표정으로 움츠린 모습이다. 식민지인이 처한 사회경제적 빈
곤을 사실적으로 묘사한 당시의 역사화로 거론되었던 이 그림은 현
대 한국 화단이 인식하는 역사화의 개념을 단적으로 보여준다. 김중
현의 〈세리(稅吏)〉●121는 빈곤에 시달리는 농민을 착취하는 조선인
지주의 세금 수금 광경을 묘사해 일제하의 실상을 그려낸 '민중적'
그림으로 평가되기도 했다.[34]

알레고리적 역사화
우화적인 표현은 근대 역사화가 사용한 양식 중 하나다. 예를 들

122 이쾌대, 〈군상 IV〉,
1948년경, 캔버스에 유채,
177×216cm, 개인 소장.

어 이쾌대의 해방 후 작품인 〈군상 IV〉(1948년경)●122는 이색적인 작
품으로 한국 근대 역사화의 말미를 장식하고 있다. 이상적인 인체
미와 역동감 풍부한 낭만주의풍 인물들이 대형 화폭의 화면 전체를
가득 메워 종교화에 유사한 드라마를 만들어냈다. 하나하나 개별적
으로 연구된 작가의 탁월한 묘사력과 구성력이 두드러지는데, 구체
적인 현실에 대한 리얼리즘적 표현이라기보다는 고통에 몸부림치
는 혼란 속 군중을 묘사해 세계대전의 경험에서 발견한 인간 내면
의 원천적인 악마성과 극복 욕구를 과거 그림의 틀을 빌려 표현하는

알레고리 방식을 취했다. 이쾌대는 일본 유학 시절 19세기 고전주의, 낭만주의, 사실주의를 접하고 이를 절충한 유럽풍 역사화의 영향을 받은 듯 보인다. 또 인물 구도와 인체 표현, 극적인 분위기는 독일 표현주의 작가 막스 베크만(Max Beckman, 1884~1950)의 그림도 연상시킨다.[35]

풍자적 역사화

당시의 정치사회적 소재를 역사화할 자유가 허용되지 않은 식민지 상황에서 유일한 돌파구는 시사만평 형식의 신문 삽화였다. 풍자 형식을 빌려서나마 현실 비판적인 시각을 표현했기 때문에 소극적인 역사화의 기능을 한 셈이다. 이 같은 '풍자적 역사화'의 주된 관심사는 일본의 조선 침략과 만주까지의 세력 확장이었고, 일본인 혹은 친일 지주 계층과 착취 대상이던 민중의 갈등이었다. 만주 점령을 비판하는 시각은 당시 독자 투고 신문 삽화에서 엿볼 수 있다.(〈욕심나지?〉, 『조선일보』, 1926.4.20)●123 또 친일 계층을 매춘부로 그린 만화(〈위대한 사탄〉, 『조선일보』, 1928.2.10)●124라든지, 일제의 언론 탄압을 풍자하는 만화(〈언론 자유는 빠고다공원에만〉, 『조선일보』, 1930.4.13)●125가 안석주의 신문 삽화에 보인다.[36] 이러한 시평(時評)이 가능했던 것은 대부분 작가의 정체를 드러내지 않았으며, 또 풍자적 표현이 해석의 폭을 넓혀줘 작가의 의도를 암시할 여지가 있었기 때문이기도 하다. 한편 이러한 삽화들이 총독부의 검열을 거치면서도 아직 남아 있는 이유는 대중 매체로 대량 제작되었기 때문으로 보인다.

123 독자 만화, 〈욕심나지?〉, 『조선일보』, 1926년 4월 20일.

124 안석주, 〈위대한 사탄〉, 『조선일보』, 1928년 2월 10일.

125 안석주, 〈언론 자유는 빠고다공원에만〉, 『조선일보』, 1930년 4월 13일.

유럽뿐만 아니라 아시아 아카데미의 본령인 역사화는 후원자인 권력층의 주문에 따라 제작되는 장르였다. 그런 점에서 일제강점기 한국에서 역사화가 발전하는 데는 한계가 있었지만, 민족주의 사학이 전개되면서 근대 한국 역사화도 근대 역사학과 병행해 전개되었다. 이 글에서는 역사화의 범주에 포함될 만한 작품의 범위를 설정하기 위해 동시대 역사학에 대두된 논제를 먼저 검토했다.

　　일제하 한국에서는 망국 상황에서 건국 시조에 대한 논의가 활발히 이뤄졌고, 이에 따라 역사화도 건국과 관련된 신화적 인물을 소재로 했다. 그 외에 영토 수호와 관련해 을지문덕, 이순신 등의 전기

도 역사소설로 등장했는데 역사화 역시 이 흐름을 따랐다. 문인들의 행적도 조선의 역사를 조망하는 소재가 되어 그림으로 탄생했다. '전기적 역사화'가 이 유형이라고 하겠다. 근대 역사화들은 조선에 없던 새로운 표현 형식을 취했는데, 동시대 근대 일본 역사화에서 그 원류를 찾아보았다. 유럽의 상징주의 화풍이나 낭만주의, 혹은 기독교 회화에서 영향을 받은 일본 근대 역사화가 식민지 조선에도 영향을 미쳤고, 인물 전기를 중심으로 편집한 역사 교과서도 일본의 영향을 받을 수밖에 없었다. 또 화가들은 자화상으로 지역적 정체성을 드러내기도 했다. 하지만 대부분 전통 의복에 의존한 표현이었지 일제강점기라는 시대적 상황을 조망한 작가는 드물었다. 이는 오히려 대중 매체인 신문이나 문예 잡지 삽화에서 과감하게 다뤘다.

일제강점기 현실에서 한국 화가는 일본이 요구하는 역사화를 제작하지 않을 수 없었다. 특히 태평양전쟁이 발발하면서 많은 화가가 동원되어 성전의 이데올로기를 그릴 수밖에 없었는데, 이들의 행적은 지금도 여전히 비판 대상이 되고 있다. 역사화는 화가의 역사의식이 들어간 작품이라고 인식되지만 한국 역사화의 경우 화가는 그 출발점부터 주문자의 역사의식을 그대로 반영하는 작업이었다.

6
한국 근대 회화의 도상 연구
종교적 함의[1]

한국 근대 미술 연구가 본격적으로 이뤄진 것은 1970년대 초부터다.[2] 해방 후 일제 잔재 청산 분위기가 일제강점기의 한국 미술에 대한 관심을 지연시킨 것이다. 통사적 선행 연구가 없던 상황에서 근대 미술 연구는 먼저 흩어진 자료 발굴로 진행되었는데, 대부분 신문기사와 문예지에 발표된 글을 중심으로 이뤄졌다. 그리고 월북작가 해금 조치가 이뤄지면서 1990년대부터는 연구가 더욱 활발해졌다. 자료도 체계적으로 정리되었을 뿐만 아니라[3] 개별 작가와 작품을 연구한 학위 논문이 다수 작성됐다. 그러나 그 같은 연구가 대부분 근대 화풍 수용에 집중되었기에, 이 장에서는 아직 본격적으로 연구되지 않은 근대 회화의 도상 해석을 시도해보았다.

근대기 한국 미술에 서양화 유입과 더불어 새로운 도상이 등장했다. 종교적 도상이 주를 이루는 유럽 기독교 도상이 유입되어 한국 전통 도상을 대체하게 되었다. 양차 세계대전을 겪으면서 제일 중요한 화제로 떠오른 '최후', '종말' 개념을 상징하는 도상은 전통 불교

도상에 없었기 때문에 기독교 도상이 한국 근대 미술에 등장한 것이다. 이처럼 유럽 회화에서 발생한 도상의 전형이 한국 회화에 수용된 과정과 여기 내재된 의미를 파악하는 것이 이 글의 목적이다.

단순 재현보다는 '표현'을 지향한 유럽 근대 미술에서 도상의 중요성이 재인식됨에 따라 도상의 원천인 종교 미술이 부활했다.[4] 이에 따라 종교 미술, 특히 고딕 미술 양식은 합리주의, 계몽주의 철학에 대한 반동으로 일어난 신비주의 지향의 낭만주의, 상징주의, 표현주의 미술 등에서 부활되었고, 새로운 시대적 요구와 감각에 따라 변천했다. 또 종교 미술을 미적으로 완성시킨 르네상스 미술에 대한 관심이 신고전파의 연장선상에서 다시 나타났고 이 영역의 모델인 시스티나 성당 벽화와 이를 계승한 바로크 미술이 새로이 부흥하기도 했다.

일본에서도 메이지 시기 중엽부터 하라다 나오지로나 구로다 세이키 같은 독일과 프랑스에서 유학한 작가들과 함께 유럽 도상학이 유입되었고, 유럽의 기독교 도상과 불교 미술 혹은 전통적인 동양 도상이 절충된 역사화 내지는 의사 역사화, 혹은 종교화를 유행시켰다. 기독교 도상을 응용한 예로 하라다의 〈소존참사(素尊斬蛇)〉(1895)가 있는데, 미켈란젤로의 〈최후의 심판〉과 이를 바탕으로 제작된 페테르 파울 루벤스의 〈최후의 심판〉이 이 그림의 원형이다.[5] 중국에서는 근대 이전에 청 황제의 초상에 불교, 도교 도상을 차용했으나[6] 일본에서는 근대기에 들어서야 서유럽 기독교 도상을 세속화에 사용한 것으로 보아 유럽 근대 미술의 영향으로 볼 수 있다. 조선 회화에서도 종교적 도상과 세속화가 만난 사례는 없으며 근대에 들어온 뒤에 일본과 유럽 유학에서 새로운 흐름을 접한 작가들이 종교적 도상을 차

용했다. 여기에서는 배운성과 이쾌대를 중심으로 도상학적 해석을 시도하려 하는데, 이에 앞서 백남순, 구본웅을 예시로 전통적 관념이 당시의 시대적 분위기와 어떻게 연결되었는지 파악해보기로 한다.

근대기 종교적 도상의 등장

근대 한국 화단에 종교화가 등장하는 데는 김은호와 장발의 역할이 컸다. 이당 김은호의 1924년 작 〈부활 후〉•106는 3면 화폭에 동양화 기법으로 그린 최초의 기독교 회화다. 고종 순종 황제의 어진을 그리던 이당이 서양 종교를 소재로 했다는 것이 이례적이다. 3면 화폭 형식은 전기적 역사화에서 수용되었음을 앞 장에서 살펴보았다.[7] 적어도 10세기 무렵부터 동양에서도 3폭 병풍이 사용되었기 때문에[8] 동양 전통의 영향도 고려할 수 있지만, 3면 화폭 형식이 동시대 일본 화단에서 새롭게 유행했고 또 최우석이 적극적으로 이러한 형식을 취해 역사적 인물 초상화를 그렸다는 것은 종교화의 3면 형식 자체에 상징적 의미를 뒀음을 보여준다. 이러한 종교적 함의의 가설을 가능케 하는 작품이 최우석의 〈동명〉•103이다. 장발의 〈김대건 신부〉•104와 흡사한 〈동명〉은 전설적인 시조를 종교적 형식으로 표현함으로써 제정일치의 상징적 인물로 설정한 것이라고 해석할 수 있다. 또 기원전 2000년경으로 소급되는 한반도 역사 확장 작업의 일환으로 단군 신화가 유행한 것과 같은 측면에서 이해할 수 있다. 최우석의 1920년대 작품인 〈비구니〉•126는 종교적인 소재가 인물화(미인도)와 풍속화의 절충적인 성격을 띠는 일본 근대 회화의 영향을 보여준다.

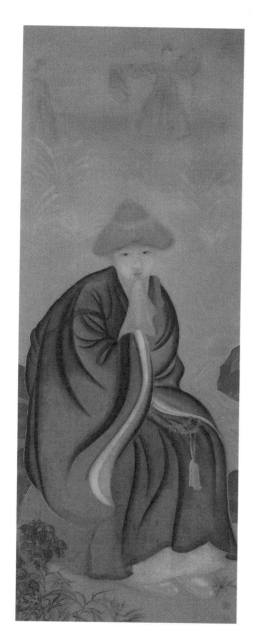

126 최우석, 〈비구니〉, 1920년대, 비단에 채색, 230×82cm, 삼성미술관 리움.

이렇듯 1930년대 이후 한국 화단에 종교적 회화 형식이 등장한 과정에서 장발은 중요한 의미를 지닌다. 장발은 동경미술학교와 미국 컬럼비아 대학교에서 수학한 뒤 1925년 귀국길에 로마 바티칸에서 거행된 순교자 시복식에 참가했다. 그리고 귀국 이후에는 명동성당 제단화를 비롯해 본격적인 성화 제작에 착수했다. 조선 후기부터 유입된 성화가 처음으로 본격적으로 제작된 것이다. 장발은 단순한 종교 회화의 차원을 넘어 성화의 근대적인(장식적인)[9] 표현을 추구했고, 장발의 활동은 당시 한국 화단에 종교적 도상이 유입되는 데 영향을 미쳤으리라고 짐작된다. 이제 논의할 1930년대 중반 이후 작품들이 이와 같은 새로운 흐름을 보여준다.

백남순(1904~1994): 신낙원

기독교가 철학적 기반이 된 서구 문명이 20세기에 들어 유입되기 시작하자 '낙원' 개념도 변하게 되었다. 백남순은 1923년에 동경여자미술학교 유화과에 입학했다가 1년 뒤 귀국하고 1928~1930년에 파리에 재차 유학했다. 1937년 작인 〈낙원〉●127은 초록빛 초원과 계곡에서 평화롭게 멱을 감으며 고기잡이로 먹고사는 벌라의 남녀를 그렸다. 군데군데 중국식 건물이 등

127 백남순, 〈낙원〉, 1937년,
캔버스에 유채(8폭),
166×366cm, 삼성미술관
리움.

장하지만 동양 전통에서의 지상낙원인 도원(桃園)이 아니라 에덴 동
산이다. 이는 백남순이 일본에 유학하며 접한, 메이지 후기부터 유
행한 드샤반–세잔 풍 낙원도 형식이다. 예를 들어 사이토 요이시(齊
藤與里)의 작품 〈조(朝)〉(1915)[10]는 반라 여인들로 구성된 대정(大正,
1912~1931) 시기 신낙원(新樂園)의 전형으로 백남순 작품의 원형이
라 할 수 있다. 백남순은 단순히 일본 근대 화풍뿐만 아니라 일본 근
대 도상도 흡수한 것이다. 서울 약현성당에서 경영하던 가명(加明)보
통학교 교사로 1년간 재직한 이력이 기독교적 도상을 수용한 배경
을 설명해주기도 한다.

구본웅(1906~1953): 낭만적 신비주의

1929년에 일본에 유학해 태평양미술학교를 졸업하고 1934년
에 귀국했다. 구본웅은 표현주의–야수주의 성향 작가로 알려졌는
데 불교를 소재로 한 회화 두 점이 그의 작품으로 전해진다. 1935년
의 〈고행도〉●128는 부처가 오랜 수행 끝에 항마(降魔)하고 득도하는

128 구본웅, 〈고행도〉, 1935년.

129 구본웅, 〈만파〉, 1937년.

장면을 묘사했고, 1937년 목시회(牧時會)의 동인전에 출품한 〈만파(卍巴)〉•129는 화면 윗부분에 부처가 좌정하고 그 아래 마치 지옥인 듯 솟아오르는 화염 문양과 낙하하는 여인 누드, 그리고 서로 엇갈려 꿈틀거리는 짐승(거북과 용)으로 채웠다. 마치 상부의 평화로운 구원 세계와 하부의 고통 장면으로 구조를 대립시키는 불화의 감로탱화도나 기독교의 최후의 심판 그림을 연상케 하는 구도다. 두 작품은 구본웅이 1934년 동경 유학을 마치고 돌아온 뒤에 제작한 것으로 일본 미술계의 영향이 드러난다. 또 그는 1936년부터 선친이 경영하던 성서 출판과 인쇄 공장 조선기독교장문사 운영에 관여하는 과정[11]에서 기독교 도상에 친숙해졌을 것이다.

하지만 공중에 부유하는 듯한 고딕풍 여체 묘사는 윌리엄 블레이크(William Blake)의 〈최후의 심판(The Day of Judgement)〉(1805)이나 〈사탄의 추락(Fall of Satan)〉(1825)•130 같은 유럽 낭만파 화풍에 더 가깝다. 18세기 말엽부터 활동한 낭만파 화가들에 의해 기독교 신화는 새로운 모습을 띠었다. 특히 블레이크는 1914년에 일본 잡지 『백

화(白華)』에 소개된 뒤, 1915년 일본에서 작품이 다수 전시되면서 일본 미술계에 큰 영향을 미쳤다.[12] 대표적인 예가 야나기 무네요시(柳宗悅)다. 야나기는 블레이크 전집을 발간하는 등 블레이크의 새로운 종교적 해석에 심취했다. 기시다 류세이(岸田劉生)의 〈인류의 초상〉(1915)●131과 이리에 하코우(入江波光)의 〈항마〉(1918)●132 등도 근대 일본 작품에 미친 블레이크의 영향을 보여준다.[13] 또 구본웅의 그림과 양식적으로 유사점이 발견된다.

한편 앞 그림들은 당시 일본 회화들이 그러했듯이 불교 회화, 즉

130 윌리엄 블레이크, 〈사탄의 추락〉, 1825년, 펜과 검정 잉크, 흑연, 수채 등.

131 기시다 류세이, 〈인류의 초상〉, 1915년.

132 이리에 하코우, 〈항마〉, 1918년.

종교 회화로 제작되었다기보다 관념 세계를 극화(劇化)시킨 유럽 낭만파 화풍의 영향을 보여준다. 유럽의 낭만주의 화가들이 르네상스 이전 성화 양식을 빌려 본래의 종교적인 함의를 표현하기보다는 환상적이고 장식적인 화폭으로 변형을 추구한 것처럼, 일본과 한국 근대 화가들은 동양의 전통 소재를 낭만-상징주의와 같이 표현성이 풍부하면서도 시각적 사실성과 작위적 논리에 얽매이지 않는 서양 회화 양식으로 표현함으로써 전통과 시대정신을 동시에 적절하게 표현하는 방법을 시도한 것으로 보인다.

배운성(1900~1978): 현대판 풍속 놀이

1930년대 중반부터 기독교적 도상은 근대 한국 작가들의 작품에 빈번하게 등장했다. 일본 와세다 대학교에서 경제학을 공부한 뒤 1923년 독일에 건너가 1925년부터 베를린 미술학교에서 수학한 배운성은 유럽 화단에 재빨리 적응했다.[14] 개신교 신자였던 배운성은 쉽게 종교 미술에 관심을 보였으며 1930년대에 〈성 게오르게〉●133 〈동서양의 동정 마리아〉●134 같은 작품을 선보였다. 특히 〈동서양의 동정 마리아〉는 선재동자를 대동한 백의관음상과 아기 예수를 무릎에 안은 마리아가 대면하고 있는데, 이처럼 불교와 기독교 도상을 한 폭에 병치시키는 예는 근대 일본 회화에서 나타난다. 가령 〈미아(迷兒)〉(1902)에서 요코야마 다이칸(橫山大觀)은 유교, 불교, 도교, 기독교 신상을 한 공간에 모아 종교적 도상을 자유자재로 현장(現場)화했다.

한복을 입은 인물들로 구성된 배운성의 〈한국의 민속축제〉(1931~1932)●135는 이전에 없던 독특한 구도를 취하고 있다. 전경과

원경의 인물 크기를 과장되게 대비해 깊이 있는 공간감을 시도했으며, 초점이 된 중경 부분은 석탑을 중심으로 원무를 추는 무리로 구성해 일종의 제단 분위기를 조성했다. 원경 좌우에 사람들을 대칭으로 등장시키고 배경을 풍경화로 메운 전반적인 구도는 얀 반 에이크(Jan van Eyck)의 〈헨트 제단화〉(1432)●136 를 연상시킨다. 종교화의 구도를 사용해 민속축제 장면을 그린 의도가 단순히 구도 차용에 있었는지, 혹은 불탑을 중심으로 전개되는 동양 전통의 종교의식과 기독교를 중첩시키는 것이었는지는 알 수 없다. 기와 얹은 집과 촌락, 버드나무 아래 길게 댕기를 매고 모인 처녀들, 술병을 기울이며 풍류를 즐기는 촌로들, 씨름꾼을 에워싼 마을 사람들 등 전부 한국의 토착적인 풍경인데도 이색적으로 보이는 것은 소재와 화풍 양식이 일치하지 않기 때문이다. 〈성 게오르게〉에서 동양 산수화를 배경으로 용과 벌이는 어색한 격투 장면처럼 한 화폭에 주제와 배경이 서로 다른 전통을 차용했기 때문에 의도적인 풍자화 혹은 이국적 취향을 겨냥한 풍물화로밖에 해석될 수 없다. 아마도 배운성이 역사 소재나

135 배운성, 〈한국의
민속축제〉, 1931~1932,
개인 소장.

136 얀 반 에이크, 〈헨트
제단화〉, 1432년, 목판에
템페라, 유채, 350×460cm,
성 바프 대성당.

종교, 우화 소재를 일상적인 풍속도로 표현한 북부 유럽 회화를 접한 결과라고 볼 수 있겠다. 개신교도인 배운성은 북부 유럽의 그림에 관심이 깊었던 것이다.

1930년대 초중반 작품으로 추정되는 〈가족도〉●114는 한복을 입은 인물로 구성된 단체 초상화다. 일종의 가계도인 셈이다. 3~4대에 걸친 일가의 인물을 모두 무표정하고 경직된 자세로 정면을 바라보게 묘사해 마치 개별 사진이 한 화폭에 나열된 콜라주 작품 같은 인상을 준다. 인물 하나하나를 개별화시키면서도 일관된 화폭으로 구성하는 유럽 초상화, 특히 17세기 네덜란드 회화와는 차이가 있다. 이는 단체 초상화의 본고장인 북부 유럽 회화의 영향으로 보이지만 개별 초상화가 단체 초상화를 이루는 20세기 초현실주의 작가 막스 에른스트(Max Ernst, 1891~1976)의 〈친구들과의 만남〉을 연상시키기도 한다. 〈가족도〉 맨 앞에 등장하는 개는 전통 한국 회화에서는 생소한 소재다. 이런 면에서는 17세기 네덜란드 장르화에 자주 등장해 가정의 일상적 분위기를 더해주던 개 그림의 영향이 보이기도 한다.

배운성의 그림이 풍속화 성향이 강한 것은 아마 독일에서 수학하면서 벨기에나 네덜란드의 그림을 많이 접했기 때문인 것으로 보인다. 19세기 초엽 뮌헨 화단에서는 17세기 벨기에와 네덜란드 그림이 새로이 유행했다. 〈깃대를 들고 노는 아이들〉(1930년대)●137을 보면 둥그렇게 볼륨감 있게 묘사된 아이들, 그리고 대각선으로 전개되는 전반적인 인물 구도와 수평 가옥 배경 등은 〈장님의 우화 (The Parable of the blind men)〉(1568)●138에 보이는 피터르 브뤼헐(Pieter Brueghel de Oude)류의 풍속화를 연상시킨다.

단순한 풍속도가 아니라 기독교 교훈을 우화적으로 표현한 북부

137 배운성, 〈깃대를 들고
노는 아이들〉, 1930년대,
개인 소장.

137 배운성, 〈깃대를 들고
노는 아이들〉, 1930년대,
개인 소장.

138 피터르 브뤼헐, 〈장님의
우화〉, 1568, 캔버스에
템페라, 85×154cm,
카푸디몬테 국립미술관.

유럽 회화 형식을 차용하면서 도상의 원래 의미는 취하지 않은 배운
성의 의도는 무엇일까? 유럽 화단에서 인정받기 위해 당시 고전으
로 여겨지던 회화 형식을 취하면서 한국 옷을 입혀 유럽인들의 관심
을 끌 만한 이국 풍취를 제공한 것이 아니었을까? 배운성의 〈한복을
입은 자화상〉●113은 이러한 의도가 더욱 표면화된 작품이다. 20세기
평상복이 아니라 조선시대 무관 복장으로 치장하고 한 손으로 턱을
감싸며 감상자를 직시하는 묘한 표정은 무엇을 의미할까? 알브레히

트 뒤러(Albrecht Dürer)가 예수상과 중첩시킨 〈자화상〉(1500)에서 보 듯 예술가로서의 종교적인 사명감보다는 한국 옷을 걸친 유럽 귀족 의 모습에서 일종의 허영이 느껴진다. 배경 공간은 전형적인 네덜란 드 실내 그림[15]을 연상시키는데, 명암이 교차하는 효과로 실내외 공 간을 구분 짓고 출입구가 빛의 통로 구실을 하면서 넓은 옥외 공간을 암시했다.

　1930년대 그림이라고 추정되는 〈모자(母子)〉●139와 〈성모자〉 (1940년 이전)●140는 기독교 도상의 토착화를 보여주는 작품으로 배 운성의 작품 세계와 종교화가 연계되는 가능성을 보여준다. 성모자 상의 토착화로 간주되는 채용신의 〈운낭자상〉(1914년)●141의 전통적 인 인물화 기법과 달리 배운성의 작품은 서양화풍이다. 예컨대 〈성 모자〉에서 아기 예수와 성모의 극히 일상적이고 가족적인 분위기는 북부 유럽의 고딕풍 성모자상을 연상시킨다. 성모자 주제를 약간 변 형시킨 예로 〈조선 여인과 어린아이〉(1930년대 초반)[16]도 있는데 〈한 국의 민속축제〉●135에서 보여준 것처럼 풍속화적인 분위기를 조성 하기 위해 턱을 괴고 옆으로 비스듬히 누운 여인상으로 배경을 채우 고 강아지를 추가했다.

　기독교의 토착화로 불릴 법한 배운성의 유럽 체재 기간 작품을 보고 당시 쿠르트 룽게(Kurt Runge) 같은 독일인 친구는 '동양 정신과 유럽 회화 기법의 결합'이라고 평가하기도 했다.[17] 하지만 배운성의 '동양 정신'은 도상학적 의미가 풍부한 유럽 회화의 무대에서 등장 인물에게 한복을 입힘으로써 구현됐다. 17세기 북부 유럽의 도상을 한국적 주제에 중첩시켜 빚어지는 부조화의 효과를 의도적으로 상 품화시켰다고 볼 수도 있고, 그런 면에서 이색적인 현대판 풍속 놀

139 배운성, 〈모자〉, 1930년대, 개인 소장.

140 배운성, 〈성모자〉, 1940년 이전, 개인 소장.

141 채용신, 〈운낭자상〉, 1914년, 종이에 채색, 120.5×62cm, 국립중앙박물관.

이의 장을 펼친 것이라고 할 수도 있겠다.

이쾌대(1913~1965): 종교 도상을 통한 현실적 알레고리

1991년 이쾌대의 작품전 이후 그를 연구한 석사학위 논문이 많아졌다. 잇따른 회고전과 도록 출간으로 이쾌대에 대한 관심도 높아졌다.[18] 무엇보다 이쾌대는 한국 근대기에 활동한 작가들 가운데 드물게 인체 데생 능력이 뛰어나다. 월북 직전 1940년대 말 작품들, 특히 〈군상〉 연작은 고전적인 인체미의 절정을 보여준다. 주된 특성은 이처럼 인체 연구를 방불케 하는 기법 측면뿐만 아니라 소재 의미의 불확실성에 있다. '해방고지' 혹은 단순히 '군상'으로 불리는 작품 세 점(〈군상 I〉, 〈군상 II〉, 〈군상 IV〉)[19]은 사방으로 돌진하는 인물들로 긴박한 상황과 비극적인 결말을 암시하는 것으로 추측된다. 한국전쟁 전 그림이기 때문에 한국의 동족상잔보다는 그에 앞서 대동아전쟁 등 세계대전으로 경험한 상호 파괴의 비극이 소재일 수 있다. 또 〈군상 III〉은 중앙의 두 남자와 주위 무리로 구성되었는데 위에서 언급한 세 점과는 도상학적으로 다른 해석이 필요하다. 역시 1940년대 말엽 작품으로 추정되는 〈봄처녀〉도 숙달된 고전적 인체 묘사력이 발휘됐다. 전통적인 미인도와는 완연히 다른 형식을 취해 작품 원형 발굴로 그 의미에 접근해볼 수 있다. 〈봄처녀〉와 형식이 유사한 그림으로는 역시 같은 시기의 작품인 〈두루마기 입은 자화상〉이 있다. 먼저 〈군상〉 연작을 분석해보기로 한다.

근대 작가 중에서 세잔 화풍을 적절히 소화한 것으로 손꼽을 만한 이쾌대는 누드 유작과 인물 스케치로 보아 무엇보다 인체에 관심이 제일 컸음을 알 수 있다. 특히 〈군상 IV〉●122는 잘 발달한 근육 묘

 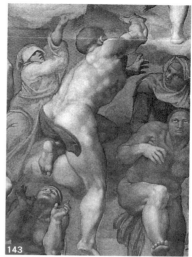

142 다카기 하이스이,
〈남자비약도〉, 1894년,
57.8×43cm, 도쿄 예술대학
자료관.

143 〈최후의 심판〉(부분),
시스티나 성당.

사로 르네상스 미술가인 미켈란젤로의 누드에 근접한다. 미켈란젤로 회화를 대표하는 시스티나 성당 천장화와 제단 뒤 벽화 〈최후의 심판〉은 메이지 시대 중엽부터 일본에 소개되기 시작해 라파엘로와 더불어 근대 일본 화단에서 인체 연구의 전범으로 정착했다.[20] 특히 〈최후의 심판〉은 인체로 표현할 수 있는 모든 동세와 감정, 그리고 누드를 여러 형태로 조합해 전체 구도와 효과를 극대화시킨 최고의 경지라 하겠다. 다카기 하이스이(高木背水)의 누드 작품●142도 미켈란젤로의 회화●143를 모델로 한 경우다.

이쾌대도 일본 유학 시절 르네상스 미술에서 감화를 받았을 것으로 추측되는데, 그보다 앞서 휘문고등학교 재학 때부터(1928) 미술교사 장발로부터 성화 강의를 들으며 시스티나 성당 작품에 대해 초보적인 지식을 얻었으리라고 추정된다. 그 외에도 장발이 깊게 관여해 1933년부터 1936년까지 발간된 정기간행물 『가톨릭 청년』에는 원색 화보로 역대 성화 명작이 소개되었고 라파엘로의 시스티나

144 〈군상 IV〉(부분).
145 〈최후의 심판〉(부분),
시스티나 성당.

성당 벽화도 여기 포함됐다.[21] 한국 화단에서 르네상스 미술이 소개
된 것은 1920년대 초였지만 해방공간에서 고전 미술에 대한 관심이
고조되면서 그 전범인 르네상스 미술에 관심이 더욱 높아졌고, 그중
라파엘로와 미켈란젤로가 단연 관심을 끌었다. 특히 〈군상〉 연작과
같은 시기에 시스티나 성당의 천장화에 대한 언급과 더불어 미켈란
젤로를 극찬하는 글이 많이 발표되었다.[22]

　이쾌대의 〈군상〉 연작은 시스티나 성당 회화 중에서도 〈최후의
심판〉 혹은 〈노아의 홍수〉 등의 극적인 장면을 연상시킨다. 극적인
정면 축소, 마치 무중력 상태에서 부유하는 듯한 육중한 인체 묘사
는 미켈란젤로의 특수한 인체 묘사법을 연상시킨다. 〈군상 IV〉처럼
인간의 잔학성●144을 묘사하기 위해 성화 중에서도 〈최후의 심판〉
같은 극한 상황의 도상●145을 선택했다는 것은 단순한 인체 묘사 차
원을 넘어서 세기말적인 시대 상황을 미술로 표현하고자 한 의도로
보인다.

　〈군상 IV: 조난〉은 작업 당시 의도적으로 독도 사건을 고발하려

146 이쾌대, 〈군상 I〉,
1948년경, 캔버스에 유채,
181×222.5cm, 개인 소장.

147 이쾌대, 〈군상 II〉,
1948년경, 캔버스에 유채,
130×160cm, 개인 소장.

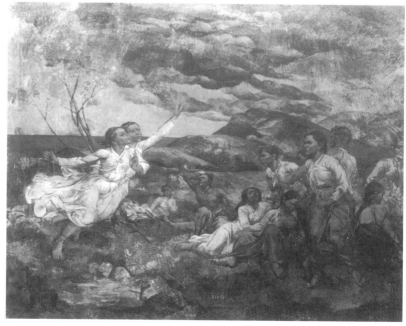

한 작품으로 기사화됐다.[23] 이로 미루어 시대적 역사의식이 〈군상〉 연작의 배경으로 작용했을 가능성을 생각해볼 수 있다. 〈군상 I: 해방고지〉●146, 〈군상 II〉●147도 부유하는 인물과 사방으로 흩어지는 좌상, 반입상, 입상 등 역동적인 군상, 그리고 주검, 공포, 고통에 찬 인물들로 구성되어 시스티나 성화와 비교할 수 있다●148. 이쾌대의 그림은 인간의 종말을 알레고리로 표현한 20세기 초 유럽 화단의 흐름과도 비교된다. 예컨대 막스 베크만의 〈전쟁(Battle)〉(1927)●149은 누드 구성이 이쾌대의 작품과 유사하게 읽힌다.

일본 유학 시절과 그 이후 작품 중 〈운명〉(1938)●150과 〈무제〉(1938)●151는 인물 네댓 명을 한 덩어리(mass)로 표현하는 르네상스 회화●152나 조각의 영향이 엿보인다. 1938년도의 두 작품은 종횡으로 제한된 공간을 의식하면서 한 덩어리로 좌상, 반입상을 밀착시키고 중첩시켰다. 자세와 움직임 모두 극적으로 그려내 흡사 건축 구조에 맞춘 정면관 위주의 프리즈 형식 중 시스티나 성당 천정 외부보,

150 이쾌대, 〈운명〉, 1938년, 캔버스에 유채, 156×128cm, 개인 소장.

151 이쾌대, 〈무제〉, 1938년, 캔버스에 유채, 156×128cm, 개인 소장.

152 미켈란젤로, 〈노아의 홍수〉(부분), 시스티나 성당.

153 미켈란젤로, 〈예수의 조상: 호세아, 부모, 형제〉(부분), 시스티나 성당.

154 라파엘로, 〈시스티나 마돈나(The Sistine Madonna)〉, 1513년경, 265×196cm, 드레스덴 알테마이스터 미술관.

루네트(lunette)의 구도●153를 연상시킨다. 〈운명〉은 하단부와 오른편에 창틀을 그려 그림 속 공간을 들여다보도록 구성해 르네상스 시대 라파엘로●154의 회화 형식을 보여주기도 한다. 뒤 배경에 누운 주검은 근육이 이상적으로 발달한 인체가 이완된 자세를 취하고 있는데, 마치 〈피에타〉나 매장 장면에 나오는 주검에 가깝게 절제된 슬픔을 보여줘 르네상스 미술이 그 원형임을 알려준다. 시스티나 성당 벽화와 천장화도 복합적인 동작, 혹은 섬세한 손동작을 특징으로 하면서 〈운명〉에 등장하는 인물들처럼 극적이고 우아한 자세를 취했다.

'부부상'으로도 불리는 〈2인 초상〉(1939)●155은 반쯤 가려진 뒤편 남자를 앞쪽 인물의 그림자처럼 어두운 색조로 그려 이전에 없던 이색적인 구도를 보여준다. 앞의 두 작품처럼 프리즈 형식의 영향을 받은 것으로 보인다. 구도에서는 시스티나 천장의 〈예수의 초상: 마리아, 요셉, 예수〉●156 그림과 비교되는데 본인과 부인의 초상을 종교적인 도상을 빌려 표현함으로써 결혼을 신성시한 의도를 읽을 수 있다. 위에서 지적했듯이 배운성이 이국 취향을 겨냥한 풍속 놀이의 성격을 띤다면 이쾌대는 성서 도상으로 사적(私的)인 우화를 창조했다고 볼 수 있다.

또 이쾌대는 〈운명〉처럼 노란색, 분홍색, 초록색, 흰색과 발광(發光) 채색을 사용해 동시대 작가들의 인상파적인 색채와는 다른 특별한 효과를 보였다. 〈2인 초상〉 역시 얼굴은 초록색과 분홍색, 저고리는 적색, 분홍색, 흰색, 초록색 등으로 화폭 안에서 빛을 발하는 효과를 냈다. 시스티나 성당의 천장화에서는 빛을 나타내기 위해 'cangiante'라고 불리는 원색으로 무지개빛 같은 효과를 내는 채색 기법을 사용했다는 사실이 보수 과정에서 발견되었는데[24] 시스티나

155 이쾌대, 〈2인 초상〉, 1939년, 캔버스에 유채, 72×53cm, 개인 소장.

156 미켈란젤로, 〈예수의 조상: 마리아, 요셉, 예수〉(부분), 시스티나 성당.

성당 작품과 이 같은 효과를 이쾌대가 직간접적으로 접했음을 작품으로 알 수 있다.

〈군상 III〉●157은 중앙 오른편에 선 두 인물을 중심으로 정적인 마을 풍경을 보여준다. 나무 지팡이에 비스듬히 기대선 인물은 왕, 예수, 성자 혹은 목자, 심판자 등 정치나 종교 지도자를 상징하는 유럽 회화 형식이다. 앞부분에 감상자를 향해 고개를 돌린 인물이 마르칸토니오 라이몬디(Marcantonio Raimondi)의 〈파리스의 심판〉(1515년경)●158과 부분적으로 연관되는 요소가 있어 흥미롭다. 한복은 이쾌

157 이쾌대 〈군상 III〉,
1948년경, 캔버스에
유채, 130×160cm,
개인 소장

158 마르칸토니오
라이몬디, 〈파리스의
심판〉(라파엘로 작품
모작), 1515년경,
인그레이빙,
29.1×43.7cm, 뉴욕
메트로폴리탄 미술관.

159 이쾌대, 〈봄처녀〉,
1940년대 말, 캔버스에 유채,
91×60cm, 개인 소장.

160 라파엘로,
〈알렉산드리아의 성
카타리나(St. Catherine of
Alexandria)〉, 1507년경,
유채, 71×56cm, 런던
내셔널 갤러리.

대의 작품에서 무슨 의미를 지니는 것일까? 단순히 한국 향토색을
표현했다기보다는 미의 세 여신인 주노, 미네르바, 비너스로 상징되
는 부, 전쟁, 사랑 중 잘못 선택해 멸망에 이르는 파리스(Paris)의 우화
를 빌어 해방 후 한국 현실을 우화한 것으로 해석할 수 있지 않을까?

〈봄처녀〉(1940년대 말)•159는 근경에 우뚝 선 4분의 3 측면 인물
화인데 그 뒤로 멀리 풍경화가 전개된다. 라파엘로의 작품(1507년
경)•160과 같은 성서 인물화나 초상화의 구도와 흡사하다. 〈두루마기
입은 자화상〉•116도 원근법과 구도가 비슷한데 원경에 작은 인물을
등장시켜 향토적인 분위기를 높였다. 기쿠치 게이게츠(菊池契月)가
그린 오키나와 남단의 이상향 〈하이하테로마(南派照間)〉•161(1928) 같
은 근대 일본 회화의 낙원과 분위기가 비슷하다. 이쾌대는 〈봄처녀〉
로 성(聖) 처녀 우화를, 〈자화상〉으로는 예술가의 신격화를 의미한

것이 아닐까?

이쾌대는 1930년대 중엽 이후 유학 시절부
터 관심을 가진 고전적인 인체미에 머물지
않고 소재 표현에 대한 상징적인 접근법을
취한 것 같다. 유럽 종교 회화 형식 내지는
도상을 접함으로써 르네상스 미술에 관심
을 둔 것은 당연해 보인다. 장발이 19세기
독일 화단에서 부활한 고딕풍 상징주의-낭
만주의 화풍에 관심을 보인 것과 달리 이쾌
대는 신비주의보다는 사실주의에 관심을
가졌고, 성화 형식과 도상을 빌려 현실의식

161 기쿠치 게이게츠,
〈하이하테로마〉, 1928년,
비단에 채색, 224×176cm,
도쿄 야마타네 미술관.

을 우화로 표현했다고 볼 수 있다. 한편 배운성은 이국에서 입지를
표명하는 방법으로 유럽 사람들에게 친숙한 기독교 회화 공간에 자
신을 포함해 한국적인 인물을 배치했다. 이 과정에서 종교적 도상의
상징성은 일상을 묘사하는 이야기 형식으로 전환되었다.

7
한국 미술론에서의 근대성
1910년대 중엽~1920년대 중엽을 중심으로[1]

한국 근대에 관한 학문적 연구에서 주요한 논제 중 하나는 '근대성'에 대한 정의이다. 한국 근대 시대의 특성은 두 가지가 있는데, 첫째는 자아의식 발로, 둘째는 서구 문물 수용이다. 전자는 내재적이며 자율적인 전개 양상에 초점을 둔 것이고 후자는 외부적인 요인과 이에 따른 시대 변화를 가리킨다. 그리고 두 측면을 상호작용하는 것으로 보기보다는 긍정과 부정의 의미가 함축된 능동과 수동의 대립으로 보는 데서 근대성의 정의뿐만 아니라 이에 따른 근대 시기 설정에 대해서도 논의가 이어지고 있다.[2]

　근대의 상한선을 조선 후기 영·정조 시기로 설정하는 데는 자아의식 발로가 척도로 작용했다. 1876년 강화도조약과 개항, 1884년 갑신정변 등이 근대와 이전의 분기점으로 거론되기도 하는데 그 기준은 서양 문물 수입 내지는 서양 문물을 접함으로써 생성된 개혁정신의 현현(現顯)이다. 하한선은 해방공간부터 현시점까지 논의되고 있다. 일제강점기를 근대기로 보는 이유는 전통 왕조 체제에 종말을

164
165

가져왔고 서구 문물이 적극적으로 수입된 시기이기 때문이며, 현시점을 근대 시기로 설정하는 것은 일제강점기의 근대화 작업을 미완으로 보는 데 기인한다.

그러나 시대 구분 기준을 왕조 변천 중심으로 보는 보편적인 방식에 따라 이 글에서는 잠정적으로 일제강점기를 근대기의 일부로 설정하기로 한다.[3] 그 기간 중에서도 국권 피탈 직후부터 1920년대 중엽까지로 논의의 범위를 제한한다. 1920년대 중엽부터 미술론의 성격이 변하기 때문이다.[4] 한편 이 시기에는 미술 전문 잡지나 미술에 한정되는 연구 서적이 미미했으므로 자료의 범위는 신문 사설이나 각종 잡지의 논설 등으로 넓게 잡기로 한다. 1910년대 이후 1920년대 중반까지의 글 중에서 새로운 미의식과 미술에 대한 시각을 보여준 글을 집중적으로 알아볼 것이다. 이런 식으로 자료를 정리하고 분석해 한국 미술사에서 근대성의 의미를 정의하고자 하며, 20세기 초엽 한국 화단의 위상과 역할을 검증하는 것이 목표다.

1. 용어 연구

근대 · 근대성 · 근대주의 · 근대화

모더니즘의 개념 자체가 본래 서구에서 출발한 것이므로 원래의 개념 정의를 완전히 배격할 수 없다. 따라서 서양과 공유 가능한 원리와 범위, 그리고 동시에 지역의 특수한 여건과 시차를 고려해야 한다. 먼저 서구에서의 용어 개념을 살펴보기로 하자.

'근대'라고 번역된 '모던(modern)'에는 동시성(同時性)이라는 시간 개념과 더불어 특수한 시대 현상 개념이 포함된다. 즉 시간과 공

간 개념을 동시에 내포하는 것이다.[5] 예술과 관련된 근대 개념이 구체화되기 시작한 것은 19세기 중엽이고, 이에 기여한 보들레르 (Baudelaire)의 역할은 이미 주지된 사실이다. '근대성' 즉 '모더니티 (modernity)' 역시 단순한 시간 개념 외에 당대의 특수한 문화, 예술의 성격을 지칭하는 어휘로 고유명사화됐다. 구체적인 형식이나 소재에 한정한 것이라기보다 일반적인 예술에 대한 인식 변화를 지칭한 것으로, 보들레르에 의하면 일시성과 영구성이라는 양면성이 모더니티의 특성으로 규정되었다.[6]

이같이 19세기 유럽에서 조성된 미술에서의 근대성 개념은 사회 경제적 배경과 연계해 출발했다. 특히 모더니즘 예술관은 자본주의 사회 형성과 불가분 관계로 출현했으며 잇따라 등장한 사회주의 사상에 기초해 대안으로 제시되기도 했다. 이러한 현상들은 마이어 샤피로(Meyer Schapiro) 등에 의해 생산(창작)과 소비(감상)라는 경제적 개념으로 해석되기도 했다.[7] 과거와 다른 새로운 이상, 첨단 혹은 전위적인 행위로서의 근대성 개념은 변모를 거듭했다. 19세기 말엽부터는 여타 사회 이념이나 유용성, 윤리성을 지향하는 목적론과는 무관하게 창작 활동 자체의 자율성을 강조하는 것으로 이후에 모더니즘을 대표하는 이념으로 정착했다.

'근대주의', 즉 '모더니즘(modernism)'은 19세기 후반부터 20세기 전반에 걸쳐 등장한 첨단 유럽 미술사조를 지칭하기도 하고 한편으로는 이와 관련된 제반 문화, 사회적 인식 체계를 지칭하는 포괄적이고 유동적인 개념이다. 반면에 '근대화' 즉 '모더니제이션 (modernization)'은 문화보다는 사회경제적 측면에서의 진보 개념으로 보편화되었다고 볼 수 있다. 산업화, 과학화라는 기초 개념이 근저

를 이루는 진화론적 시각이기도 하다. 이처럼 정치, 사회, 경제적 측면의 봉건사회에서 자본주의사회로 전환되는 근대성과 문화, 예술에서의 근대성 개념 정의는 동시적인 것이 아니고 전자가 후자의 배경이 되었다고 할 수 있다. 그렇다면 유럽에서 조성된 근대성 개념은 한국에서는 언제부터, 어떠한 이념으로 파악되고 정립되었을까? 새로운 인식 체계에 따른 창작 활동의 목적과 실천의 변화 양상에 따라 근대화와 근대의 시기적 범위를 설정할 수 있을 것이다.

'modern'은 '근대' 혹은 '현대'라고도 사용되었는데 당시 글에서 이미 근대와 현대의 개념이나 용도가 구분되어 사용되었음을 알 수 있다. '현대'는 주로 당대(當代), 현시점이라는 시간 개념으로 쓰였다. 이광수는 '국가주의와 제국주의, 상공업 발달과 과학 발전과 군대와 형법과 조약' 등에 대한 망상으로 "현대의 인생은 미로에 立하였다"라면서 세태를 비판하기도 했다.[8] 이후 고유섭은 '현대'는 제1차 세계대전 발발에서 시작해 제2차 세계대전 전까지라고 설정함으로써 당대라는 시간의 폭을 구체화했다.[9] 또 '근대'보다는 당대에 더 인접한 시간 개념으로서 '현대'의 용법은 김유방을 필명으로 사용한 김찬영의 글에서 볼 수 있다. 김유방은 현대 미술을 큐비즘(cubism)과 포스트임프레셔니즘(post-impressionism)으로 제시하면서 자아 표출을 현대 미술의 특성으로 정의 내렸다. '현대'를 시간적 개념뿐만 아니라 '공간적', '사회적', '국민적', '인습적'이라는 의미와도 관련지을 수 있다고 암시했다.[10]

한편 '근대'가 '현대'와 유사하게 당대라는 시간 개념으로 쓰이기도 했다. 변영로는 전통 미술과 맥을 잇는 세대, 즉 안중식과 조석진의 시대를 구시대 서화계라고 지칭하고 후속 세대인 '근대'의 동양

화는 시대정신이 발현된 것이 없다고 비판함으로써 근대를 당대 개념으로 사용했다.[11] 그리고 근대 서양 미술사조로 당시 첨단 사조인 미래파를 예로 든 것도 그가 의미한 근대의 시대 개념이 곧 당대였다고 볼 수 있다. 지적해야 할 것은 변영로가 사용한 '타임스피릿(시대정신)'은 '근대성'의 의미로 해석되며, 보수적인 예술과 대립되는 개념이었다는 점이다. 즉 그의 점진적인 근대 예술론이 진화 개념인 '근대화'를 지칭한 것이다. "근대 동양화는 비활동적이요, 보수적이고 처방적인, 총칭해 말하면 생명이 있는 예술이 아니다. 여차한즉 허상의 예술을 가진 사회가 점점 퇴화하고 잔패(殘敗)해감도 정리(定理)이고…"라고 말한 데서 그의 논지가 드러난다.

반면에 '근대'는 '현대'보다는 이전이며 현시점으로 이어지는 가까운 과거라는 시간 개념뿐만 아니라 '근대주의'라는 사조나 경향 그리고 '근대성'이라는 가치 개념이 결부된 인식 체계가 1920년대 초엽부터 등장한다. 또 여러 글에서 '근대 예술', '근대 문명'이라는 용어가 등장하는데 여기서는 '근대'가 단순히 시간을 수식하는 것이 아니라 반(反)전통이라는 인식 변화를 내포한다. '근대 예술'이라는 말은 정치, 종교의 제약에서 독립되어 소재 선택과 표현의 자유가 부여된 창작 활동으로서의 미술이라는 의미로 사용되었으며, 자연주의, 낭만주의, 사실주의가 새로이 생성된 미술사조의 예로 거론되었다. 또 근대 문명의 영향으로 근대 예술은 'art for art's sake'라는 목적론 아래 '현대인'에게 새로운 감흥을 불러일으키게 되었다는 주장이 제기되었다.[12] 즉 근대와 현대라는 용어가 모두 당대라는 의미로 사용되기도 했지만 미술, 예술, 문명의 수식어로 쓰일 때 근대는 당대의 의미 외에 이전과 구분되는 동시대성을 지칭한 것이다.

한국 미술론에서 '근대' 개념 수용은 근대 문명을 지향하는 시점에 출발했기 때문에 '근대', '근대주의', '근대성', '근대화'라는 용어들이 모두 진보 개념으로서의 '근대화'라는 의미를 저변에 깔고 전개되었다. 여기서는 '근대성'의 의미를 전통에서 현대로 이행되는 과정에서 파생되는 여러 중첩 요소와 더불어 새로 기획된 과제(보편적으로 혁신 혹은 개혁이라고 불리는) 측면에서 분석하고자 한다. 또 여기서 사용한 '전통' 혹은 '현대'도 단순한 시간 개념이 아니라 의식이 포괄된 용어임을 밝혀둔다.

한국 근대 미술사와 타율성의 논리

역사, 문학, 사회과학 등 학계에서 근대성의 의미와 본질, 기점은 끊임없이 논의되고 있다. 1970년대 초부터 역사학계가 주관한 시대 구분론을 비롯해 근래에는 문학, 예술, 사회과학에서 근대성의 논의가 활발히 진행되었다.[13] 문제 제기와 논쟁이 수없이 펼쳐졌지만 한국의 근대성을 논하는 데 제일 중심적인 논제는 봉건사상과 외세라는 두 대립 개념의 역학 관계 분석으로 집약된다. 때로는 전통 대 모더니즘, 전통 대 변혁, 혹은 지역적 개념을 바탕으로 동양 대 서양, 시간적 개념으로서 과거 대 근대(현대)라는 용어로 환원되기도 한다. 하지만 근본적으로 두 대립 개념의 동의어(同義語)적 대치(代置)에 불과하다.[14]

미술계에서도 1970년대 초부터 본격적으로 자료 발굴이 시작돼 미술사적으로 정리되었다.[15] 1970년대에는 한국 화단을 서양 화단과 동양 화단으로 양분해 조각계와 더불어 새로운 유럽 미술사조 유입 현상을 기초로 한국 근대 미술사 정립을 시도했다. 근대성을 서

구 근대 미술사조 수용 측면에서 정의한 것이다. 반면에 근대 동양
화단에 관한 분석은 주로 당시 전람회 출품 활동이나 각종 미술회,
협회 발족과 활동에 초점을 맞춰 화풍 자체의 변화보다 발표 양상에
서 전통 시대와 구분 지었다.

1980년대 후반부터는 근대 미술을 정치사회적 측면에서 조명하
기 시작해 민족주체성과 민주화 개념이 근대 미술 평가의 대전제로
적용되었다.[16] 역사의 변혁 주체를 민중 투쟁과 그 과제로 보고 근대
사를 재구성하려는 동향이었다. 서구 문화 수용 측면이 아니라 서구
(외래)와 자국의 대립과 저항의 역학 관계를 비평 척도로 삼았음을
알 수 있다. 미술사를 지배와 저항 논리에 기초한 사회운동사로 정
립한 것이다. 서구와 동양의 대립 논리는 물질문명과 정신문명의 대
립이라는 시각으로 귀결되어, 산업 발달과 사회경제 구조 변천에서
파생된 인식 체계의 변화를 근대성의 일환으로 규정짓는 서구의 시
각과는 달랐다.

위의 두 역사관은 현시점까지 서로 독자적으로 진행되었으며 아
직 통합되지 못했다. 하지만 근대화 과정을 분석하는 기본 시각에는
공유점도 없지 않다. 현대라는 시공(時空)에서 한국의 근대 시기를
투시하는 원근법에서 생기는 문제점은 근대화 시기가 식민지 시기
와 중첩되었다는 데 있다. 이 시기가 근대성의 주요 논리 중 하나인
자율성 논리에 위배된 시기였다는 부정적인 시각이 모든 사회, 문화
현상을 역사화하는 데 영향을 준 것이다. 이에 따라 한국 근대 미술
은 연속적이기보다 굴절된, '왜곡'된 미술로 정상 궤도에서 이탈한
탈역사적 현상으로 평가되었다. 이경성은 「왜곡된 근대의 한국회화,
1910~1918년」이라는 글에서 "이 기간 중 미술 세계에서 움직인 사

람들은 이조에의 향수와 민족적 비애를 미술이라는 새로운 정신가치 속으로 도피시키려는 것이었다"라고 지적했다.[17] 예술의 자율성을 구가하는 모더니즘 정착이라는 긍정적인 시각보다 식민지 정책에 의한 '현실도피적 미학'이라는 부정적 견해가 지속된 것이다. 한편 과거의 이상이 봉건적 탈을 벗지 못한 채 현대에도 지속되어 한국의 근대가 근대주의라는 미명하에 실제로 봉건사회의 연장이었다는 견해도 있었다.[18] 이러한 민족적 정서에 입각한 타율성 논리는 한국에서 근대의 시기 설정과 근대화 실현 여부의 판단이 유보되는 현상을 빚고 있다.

2. 광의의 근대성

현재의 시각을 잠시 보류하고 근대 미술론의 여명기인 1910~1920년대 전반기의 글을 중심으로 근대적 미술에 관한 당시의 시각을 분석해보자. 우선 1910년대는 미술에 관해 집필한 필자 대부분이 문필가였기 때문에 문학과 같은 인식을 바탕으로 해 문명의 일환으로서 미술의 근대성을 논의하기 시작했다. 즉 문학, 종교, 사상 등 인문학과 사회, 경제, 정치 상황 등 미술 외적 논제의 관련성에 기초한 광의(廣義)의 근대성을 일차적으로 논의한 것이다. 문장 형식에 있어서도 언론계와 문학계의 국문화 운동에 병행해 국문체 미술론이 등장하기 시작했다. 이에 따라 미술의 새로운 개념과 기능 정립에 필요한 용어가 도입됐다. 이들의 주된 작업은 전통 비판과 이에 대한 개선책 제시였다. 1920년대 초부터 일본 유학을 마치고 귀국한 고희동이나 김유방 등의 예에서 보듯 이론과 조형 작업이 한 작가에 의해

시도되기도 했고 이에 따라 점차 이론과 실천의 간격이 좁아졌다.

근대화의 과제: 전통문화 비판과 물질문명 개진

미술론에서 근대성을 띤 초보적인 글로 1915년에 안확이 발표한 「조선의 미술」이 있다.[19] 이 글의 문체는 우선 한문 문장에 한글 토와 접속사를 첨가한 정도로 초보적인 국문체 형식이었다. 문학가였던 안확의 미술론에서 대전제는 미술의 기능이 문학처럼 문화 사상을 표현하는 것이며, 미술 발달은 '인문(人文)의 진화'를 동반해 개진하는 국민의식의 '활력사(活力史)'라는 것이다. 미술이 인문학과 동등하게 기능한다는 인식은 미술 자체의 특성에 근거한 것이 아니라 그 사회적 위상에 대한 인식 변화로 미술의 근대성을 파악하는 일차적인 단계임을 보여준다. 안확은 회화와 조각을 '순정미술'로, 공예를 '준미술'로 구분함으로써 당시 장르에 대한 서구 미술의 가치 인식도 도입했다. 즉 안확이 사용한 '순정미술'은 미술의 자율성을 의미하는 '근대성' 개념이 아니라 장르의 계층 구별을 위한 용어였다. 또 미술 공예의 성쇠와 국가 정치 흥폐(興廢)를 직접 연결시킴으로써 창작 활동이 국가 경제 정책의 일환이라는 시각을 표명하기도 했다.

여기서 미술 전문가가 아니라 문필가가 담당한 서구 근대 미술 이념 유입이 사실은 19세기 말엽 이후 정착된 일본 근대 미술 이론의 전면적인 재도입이었음을 확인할 수 있다. 그 예로 회화와 조각이 장르상 상위에 설정된 것과 국가 차원 대외 산업 정책으로서 공예품 진흥을 추진한 것 등 메이지 유신 이후 일본 근대 미술계의 주된 현상들을 들 수 있다. '미술', '회화', '조각' 등 용어도 19세기 말엽에 일본에서 조성됐다.[20] 그리고 안확이 분류한 '도기(陶器)', '칠기(漆

器)', '의관무기(衣冠武器)' 등 '기(器)'에 대한 용어 조성지도 일본임을 알 수 있다. 이뿐만 아니라 지중해 미술의 원조를 그리스 문명으로 파악한 것은 일본의 초기 서양 미술사학의 특색인데, 안확도 동일한 측면에서 서구 미술사를 논하기도 했다.[21] 유사한 맥락에서 고미술 보전 문제에 대한 인식도 대두되었다. 메이지 유신 이후 일본 미술 계에서 고미술 보전이 주요 과제였음을 생각하면 근대화 과정에서 일본의 역할을 부정하기가 어렵다.

　진보적 문명 개념으로서 근대성 추구는 전통 부정에서 정당화되 었고 창작 자체보다 사상적 배경으로서 유교가 표적이 되었다. 미술 은 유교에서 '오락적 완농(玩弄)'이라며 천대를 받아 부진했고 멸망 에 이르게 되었기에 유교는 '조선인의 대 원수(怨讐)'로 매도되기까 지했다.[22] 물질로 표현하지 않는 관념적 성향이 유교의 폐단으로 지 적되었고 그 악영향은 비단 미술뿐만 아니라 '만반사위(萬般事爲)'에 미쳤다는 논의가 벌어졌다. 전통 사회의 표상으로서 유교의 인식에 서 전통 개선은 유교의 부정과 서구 문명 수용에서 모색되었고, 미 술도 신문명의 일환으로 새로이 인식되어야 한다는 주장이 있었다. 미술에서 일차적인 근대성 유입은 특정 사조나 미술 자체의 개념이 아니라 진보에 대한 넓은 의미의 근대성 개념, 즉 '근대화'의 논제, 미술 외적 논제를 중심으로 이뤄진 것이다.

　유교에 대한 부정적인 견해는 근대 미술사에서 일관되게 등장 한다. 이는 유교 사상이 지배하던 조선 문화가 소수 지식 계급이 향 유한 문화였던 데 대한 비판이었다. 즉 유교 비판은 전통 미술이 직 접적인 표적이었다기보다 사회 구조에 대한 반감이 실제 원인이었 던 것이다. 동시에 중국이 주도한 대륙 문화권에서 벗어나려는 내재

적 동기도 작용했다. 즉 '전통=동양=반문명', '서구=문명'이라는 이분법적 문명 인식에 기반을 두고 그 개혁의 방법론이 예술의 자율성 획득이라는 서구 모더니즘 미학론으로 서서히 진행되었다. 동양 미술사를 논의할 때 중국 외에 인도를 포함하면서 안확이 중국 미술을 "사상과 동기는 권계(勸戒)라… 순정한 심미적으로 발원(發源)함이 안임"이라고 해 부정적인 견해를 표출한 것도 전통 미술사에서는 볼 수 없던 시각으로 일본 근대 미술사관을 반영한 것임을 알 수 있다.

한(漢) 민족 왕조인 명이 망하고 만주족의 청이 건립되었을 때 대륙에 대한 조선의 문화 의존도는 조금씩 약화되기 시작했다. 하지만 표면적으로 중국에 비판적인 시각을 표출한 것은 20세기 초다. 조선에 대한 자성적 비판은 대륙 전통 폄하로 이어졌고 민족의 우월성 내지는 독자성의 견해로 전개되었다. 조선 미술이 중국과 인도와 근원적으로 구별되는 점을 안확이 강조한 것도 근대성 개념은 정체성 실현이라는 새로운 과제 설정이 있었음을 의미한다. 문화의 동점 현상을 오히려 역류한 시각으로서 한반도에서 중국 대륙으로 '미술을 교전(教傳)한 사(事)'가 있었음을 역사적으로 사실화하는 시도도 있었다.[23]

망국의 책임은 항상 해당 왕조에 있었지만 그 이전 시대로 회귀한 복고적 경향의 예는 역사상 흔히 찾아볼 수 있다. 원대 지식인들이 송대보다는 오대(五代), 당(唐), 육조(六朝)의 문화를 흠모한 사실과 명대 초엽에 원대보다 송대 문화를 부활시킨 것이 그 같은 예다. 하지만 동양의 근대기적 특색 중 하나는 자체 전통보다는 외부에서, 즉 서양에서 대안을 모색한 것이었다. 한국에서는 거의 2천 년이 되는 문화적 부채를 일시에 벗어버리려는 시도가 다른 문화권에 대한

지향으로 계승되었다.

조선시대 문화에 대한 부정적인 시각은 일제강점기의 관학자들에게 어느 정도 책임이 있다. 한국 미술을 연구한 대표적인 일본인 학자 세키노 다다시(關野貞)의 『조선미술사』 총론은 조선시대 미술을 쇠퇴기로 서술했다.[24] 하지만 그러한 시각은 망국 왕조 조선에 대한 한국 지식인들의 자기반성과 자책의 일환으로도 볼 수 있다. 식민지시대 초기에 만연한 자기비판 어조는 점차 민족정신을 고양해야 한다는 민족주의 입장으로 전개되었다. 이것이 식민지라는 특수한 상황에서 예술 활동으로 이어지지는 못했지만 개혁 의지를 강하게 자극했다는 긍정적인 평가도 가능하다.

한편 유교와 노장(老莊) 미학을 바탕으로 한 전통 미학이 당시에 완전히 소멸되지는 않았다는 사실을 익명의 「예술과 근면」이라는 글에서 엿볼 수 있다.[25] 예술이란 조화(造化)의 미묘를 취하는 것이며 '내부 생명, 진형(眞形), 현오(玄奧)를 사출(寫出)'하는 것이라는 주장은 이 글이 전통 화론에 의거했음을 말해준다. 특히 예술가의 선수 조건으로 '독서만권'의 학식과 '만리로(萬里路)' 답습, 그리고 무엇보다도 고상한 품격을 중요시한 것에서 동양 미학의 핵심 가치관이 아직도 만연했음을 알 수 있다.

이와 같은 전통의식이 잠재 혹은 실재한 상태에서 신문명이 촉구된 과도기에 문화의식에 대한 사명감이 웅변적인 어조로 표현되었다. 이병도의 「조선의 고예술과 오인(吾人)의 문화적 사명」, 이광수의 「예술과 인생: 신세계와 조선민족의 사명」 등이 그 예다.[26] 전통 사회에서 문화를 주도한 선비층, 즉 지식층이 품은 평민층 계몽의 사명감이 아직도 강하게 자리 잡고 있는 듯 이들은 저마다 민중

의 의식 수준 향상을 위한 교육을 지상 명제로 제시했다. 이러한 맥락에서 미술도 미적 추구가 지상의 목표가 아니라 태서(泰西)에서 일어난 신사조의 영향을 받아 '각종 신사업 건설을 실행'하는 대국가적 과제의 일환으로 제시되었다.[27] 또 도덕화하고 예술화한 인생을 만들려면 사회적 개조의 기반 여건으로 '개인의 육(肉)적 개조, 즉 주관적 개조'가 필요하다는 요구도 있었다.[28]

예술과 문명 개조론이 연계된 논리 전개에서 빼놓을 수 없는 글이 효종(曉鐘)의 「예술계의 회고 일 년간」이다. 진보는 개조를 통해 이뤄지고 이는 또 수입(서구 문명)을 통해 구해야 한다는 논리는 창작 활동도 과학 기술처럼 관념상의 논제가 아니고 구체적인 논제라는 시각을 수용하고 있다. 그러나 한국이라는 지역적인 문제에서 인류 개조론으로 전개된 효종의 의식은 제국주의 정책의 정당화를 목표로 한 것이었는데, 이는 다음 같은 문구에서 극명하게 드러난다.

조선의 무단(武斷)정치는 문화정치로 변하였다고 한다. 무력(武力)
정치는 온정(溫情)정치, 일시동인정치(一視同仁政治)로 개조하였다고
한다. 피치자(被治者)된 우리는 그 명칭만 들어도 얼마나 반가우며
얼마나 깃거운지 말할 수 없는 감사한 뜻을 금치 못하겠다.[29]

일본의 근대주의 이론이 실제 상황이 다른 한국에 의식적으로 혹은 무의식적으로 여과되지 않고 이식되었기 때문에 실천이 수반되지 않은 관념상의 근대화가 초기 예술론의 특색이라 할 수 있다.

민중화: 대립의 미학

전통에 대한 비판론은 민중화(民衆化)라는 미술의 대(對)사회적 기능에 대한 자각을 수반했다. 우선 이 시기에 '민중'에 대한 본질 규명 작업이 이뤄졌는지 검토할 필요가 있다.[30] 민중이란 용어가 출현한 초보적인 글로는 1920년에 발표된 「양혜(洋鞋)와 시가(詩歌)」가 있다. 여기서 민중은 특수한 사회 계층을 지칭하기보다는 다수 개념, 더 나아가서는 인류공동이라는 의미로 쓰였다. 귀족과 대립되는 평민 계층 즉 평준화된 사회에서 대다수를 지칭하는 것이 민중 개념이었음을 알 수 있다. 이 같은 민중론의 초기 개념은 1920년대 중반부터 본격화되는 정치경제 사상과 결부된 민중화 운동의 전조라고 볼 수 있는데 미술 창작 면에서의 개선이 아니라 민중 전반의 의식을 고양하는 문화 확산을 지향했다. '예술을 평민화하는 것보다 평민을 예술화'하는 것이라는 계몽 차원의 과제로 파악된 것이다.[31]

민중 개념과 유사한 의미에서 '통속화(通俗化)'라는 용어도 등장했다.

우리 인류계에 한하야 공통적이오 보편적이오 민중적이오 이상적인 총합에의 표현이 문화상에 필요조건 될 것은 물론인 듯하다. … 동경에서는… 온갖 과학과 온갖 지식을 통속화하며 민중화하려 하여 이곳 유지식자(有志識者) 간에는 의미 있는 각종 교육 기관을 설립하기에 급급히 진력한다.[32]

신식이 쓴 이 글처럼 이 시기에 민중의 의미는 평등사상, 민주주의라는 의미에 가깝다. 중국 대륙의 근대 문화운동이었던 1919년의

5·4 운동에서 내건 양대 과제도 과학과 민주주의라는 것을 상기하면 서구의 반봉건 자유사상이 제국주의를 통해 절실한 과제로 확산되었다는 반어적인 현상을 보게 된다.

민중화의 의미는 서구 문화 도입 후 생성된 통속적, 보편적이라는 용어지만 '속(俗)' 개념은 이미 동양 전통 화론에 존재했다. 17세기 전반인 명대 말기에 동기창(董其昌)이 내린 문인화의 정의는 '속하지 않는 그림'을 의미했다. 여기서 '속'은 추상적인 형용사 용법으로 문기(文氣) 혹은 사기(士氣)에 대조되는 직업화가, 화사(畵師)풍 그림을 지칭한다. 보편성, 다수 개념과는 무관하고 극히 주관적인 품격 문제를 다룬 것이다. 이러한 통속 개념은 근대 예술론에서도 탈피해야 할 것으로 논해지기도 했다. 이광수는 "그렇다고 민중에 아부하거나 승복하야 자기의 예술적 이상을 '통속'이란 어의 좋지 못한 반면의 의미로 대표하는 예술을 지으라 함이 아니니 여기 예술가의 어려움이 있습니다"라고 예술관을 표명했다.[33]

이러한 초기 민중론은 1920년대 중엽까지 지속되었다. '일기자(一記者)'라고 자칭한 저자의 글을 보자.

예술은… 민중의 실생활과 아무 관계도 있지 아니하면 그 외관의 의미가 사실상의 미가 아니오 허실의 미가 되는 것이다. … 동양화는 대체로 너무 고아하고… 그런데 조선의 생활은 이와 같이 참담하거늘… 그 생활의 표시인 예술은 따라 격(激)한 분(奮)한 용(勇)한 노(怒)한 예술이 되지 아니치 못할 것이다. … 현대 조선인의 예술은… 생활과 合치 아니하니 이것이 시대적 예술이 되지 못하는 것은 물론이오.[34]

이 글에서는 민중을 사회경제적 맥락이 아니라 '민중=조선인'이라는 민족적 차원에서 정의 내렸다. 또 시대 예술로서 민중화의 개념은 현실성이 내포된 사실주의 미술과의 연계에서 파악되기 시작했음을 알 수 있다. 즉 소재(내용)와 미술 양식의 연계 개념이 인식된 것도 새로운 현상인 것이다. 또 민중의 실생활을 반영한 예술은 주관의 생명이 있으며 과거의 예술은 생명이 없는 모고보수(慕古保守) 성향의 이식 미술임을 역설함으로써 현대와 과거, 서양과 동양, 사실주의적 미술과 관념주의적 미술이라는 대립으로써 개념 본질 규명을 시도한 것도 당시 미술론의 특색이었다. 양극 개념의 조화(調和)를 추구하는 대신 양자택일이라는 이분법적 미학이 점차 수용되기 시작한 것이다. 후자는 기독교적 미학이라고 볼 수도 있는데 이 점은 뒤에서 '예술과 종교'라는 제목으로 더욱 구체적으로 논의하기로 한다.

이광수의 글에서도 '조선 민중'은 전(全) 민족적인 민중을 지칭했는데 신사조를 통한 개조의 첫 과제는 미술 내적인 요소보다는 미술 보급의 보편화였다. 동시에 민중론은 문화 향유 기회 균등이라는 측면에서의 보편화, 평준화를 지향했다. 즉 창작 작업보다는 소유 개념으로서 문화의 정의가 새로이 인식되었고 이를 실행하기 위해, 다시 말해 균등하게 배분하기 위해 교육의 필요성이 중대한 과제로 부각되었다.[35]

창작 활동이 사회 근대화에 적극 참여해야 한다는 미술의 기능론에 대한 인식 변화는 언론계나 문학계에서 전례를 찾아볼 수 있다. 1898년에 이미 『황성신문』, 『대한매일신보』, 『제국신문』 등 신문 지상에서 외세에 저항하는 의견과 신문화 수용을 통한 구국책에 대한 의견이 표출되기 시작했다.[36] 1906년에 『만세보』에 연재된 신소

설 『혈의 누』는 국문 일체로 쓰인 작품으로 신문화의 주요 논제가 민족 문화 중심적이며 또 대중성을 확보하는 것이었음을 알 수 있다. 신문학 작품의 요건으로 제시된 창작 자세의 전문성, 소재의 탈도덕성과 현실성 등은 전통적인 여기 관념과 권선징악 등의 교훈적 주제에 대한 반론으로 제시된 것이었다.

1910년대 중엽부터는 언론계와 문학계의 국문화 운동에 병행해 새로운 양식의 미술에 대한 국문체 글이 등장했다. 국권 피탈 이후 국문화 운동이 본격화되었고 『소년』, 『청춘』 등 잡지를 통한 문학계의 움직임은 삽화 게재 등으로 출판에 참여한 미술계에도 의식 변화의 자극제가 되었다.

1923년경에는 정치, 사회, 경제 구조와 예술을 연계시키는 시각이 서서히 태동하기 시작했다. 이와 더불어 민중 개념은 범위가 좁아진다. 임정재는 '민중적'이라는 말과 '전민중(全民衆)적'이라는 말은 광협(廣狹)의 차이로 의미가 구분되지만 동일한 개념이라고 주장하면서 민중 예술의 진의는 '계급 예술', '사회주의 예술', '혁명 예술', '신흥 예술'이며 무정부사회가 형성될 때 볼 수 있다고 역설했다. 이는 인간성이 유린된 부르주아 예술에서 인간 해방을 실현하는 길임을 지적함으로써 창작의식 속에 저항정신과 적대감을 조성했다.[37] 임정재가 목표로 한 것은 봉건사회에서 자본주의사회로 변환되면서 후자의 대안으로 사회주의가 파생되고, 이에 따라 사회 구성원의 계급의식과 문화의식이 변화한 서구 근대기의 사회적 변화와 같았다. 그러나 그가 서구와 실정이 다른 조선에도 동일하게 사회적 변화가 일어났다고 생각하고 서구와 유사한 문화 인식 변화를 촉구했다는 것은 무리한 시대의식으로 보인다. 조선시대에 진정한 의미

의 봉건사회의 존재 여부와 자본주의사회 형성의 진부(眞否)는 서구와 동일한 척도로 가늠할 수 없기 때문이다. 그리고 20세기 초 한국의 대변화는 경제적 구조가 아니라 이처럼 서양 논법으로 동양과 한국의 정치, 사회, 경제, 문화 상황을 분석하고 미래의 향방을 제안하는 새로운 학문 전통이 시작된 데 있다고 할 수 있다.

시대의식으로서의 개성론

'전민중적'이라는 용어가 보여주듯이 문화 주도자의 정체가 소수의 상부(上部)에서 다수의 저변(底邊)의 개념으로 전이될 것을 주장한 것이 '근대성' 이념 중의 하나였다. 이와 동시에 개성(個性)의 중요성에 대한 인식이 대두되었음을 "대저 근대문명의 정신적 모든 수확물(收穫物) 중, 가장 본질적이요, 중대한 의의를 가진 것은, 아마 자아(自我)의 각성(覺醒), 혹은 그 회복(恢復)이라 하겠다"라는 염상섭의 말에서 볼 수 있다.[38] 중세기 암흑시대에 몰각되었던 자아가 르네상스 시기 이후 또는 종교개혁이나 프랑스 혁명 이후에 재발견되어 개성의 표현을 가능케 함으로써 정신생활이 무한히 발전할 수 있었다고 믿게 되었는데, 궁극적으로 개성 표현의 논리는 '민족적 개성', '민족적 생명의 리듬', '조선혼(朝鮮魂)' 형성으로 민중화의 이론과 유사하게 그 범위가 확장되었다.

임노월은 민중의 개념을 현대사회를 구성하는 대다수로 설정하고 예술의 이상적 경지를 '신개인주의(新個人主義)'로 제시하고 있다. 그는 근본적으로 사회주의 예술 사고에 반대 입장을 취했는데 "사회주의가 준봉(遵奉)하는 학설은 철두철미 유물사관에 기초를 두기 때문에 인간의 물질적 능력만 숭배하게 된다. 그럼으로 미래파의 사상

이 현(現) 적로국(赤露國)에서만이 환영되는 모양이다"라고 적고 있다.[39] 그리고 절대적 자유와 인격의 완성을 목표로 하는 신개인주의 입장을 시각화할 수 있는 예술사조로 상징주의, 낭만주의를 들고 있다. 신예술 창조의 사회경제적 조건으로 사유재산 제도를 제시한 그의 주장은 궁극적으로 개인주의의 정의를 미술사조와 이념, 그리고 사회구조와 연계된 시각에서 투시해 정리한 것이다.

사실 개성의 표현이라는 논제는 동양 미학에서 유구한 전통을 갖고 있다. 이에 대한 이론적 표명의 효시는 북송(北宋)시대에 출현한 문인화 이론에서 찾을 수 있다. 그림의 진정한 소재는 객관적 대상의 묘사보다 작가의 뜻, '의(意)'를 기탁하는 것이라고 해 예술에 있어 자아의 중요성이 표명되기 시작한 것이다. 문인화론의 정점(頂點)인 청초(淸初)의 유민(遺民) 화가 석도(石濤)의 화론에서도 핵심은 '오도(吾道) 아지위아(我之爲我) 자유아재(自有我在)'라는 언급에서 볼 수 있는 것처럼 자아(自我)이다. 이론상으로만이 아니라 실제 창작에서도 명대 말 17세기 초부터 자아의 표현이 지상(至上)의 조형 이념으로 적극 추구되었다.

'자아' 이념이 이와 같은 자체 내의 전통을 배경으로 하고 있는데도 마치 근대에 들어와서 서양에서 도래(渡來)한 신문명의 개념인 것처럼 인식된 데는 새로 만들어진 '개성(個性)'이라는 단어의 역할이 컸다. '자(自)'는 창작의 근원이나 출발점의 의미를 갖고 있지만 '개(個)'는 집단이라는 개념의 전제하에 개인을 지칭하는 사회적 맥락을 지니기 때문이다. 근대 시기의 개성론은 집단적 개성론(集團的 個性論)이라 할 수 있고 전통적 개성론이야말로 개별성을 존중하는 진정한 의미의 개성론이라 할 수 있다. 전자는 봉건적 정치사회적 체

제에 대해 반기를 든 사회적 성격의 운동인 것에 반해 후자는 순수한 미학적 이념의 성격이 상대적으로 강하다. 전자는 전통에 대한 부정적 반론이고 후자는 전통에 대한 긍정적 수용과 동시에 시대적 혁신의 의미가 내포되어 있는 것이다.

이처럼 자아와 개성의 미학이 이미 전통에 내재하던 것임을 인식하지 못하고 오히려 전통적 미학에 대립되는 것으로 본 것은 첫째, 서양의 어법이 구체성을 띠고 있었기 때문으로 보인다. 반면에 동양의 미의식은 추상적 관념의 개진으로 사실주의를 지향하는 문화사조의 관심 밖으로 밀려날 수밖에 없었다. 둘째, 동양의 미학, 소위 화론(畵論)은 회화를 중심으로 정립되면서 모든 장르에 적용될 수 있는 포괄적이며 보편적인 미적 척도를 제시한 데 비해 서양은 조각, 건축, 공예에 개별적으로 적용될 수 있는 어법으로 제시되었기 때문에 더욱 새로운 미학으로 인식될 수밖에 없었다.

3. 협의의 근대성

미술을 범문화사회적 측면에서 논의한 광의적 접근으로부터 점차로 창작 활동 자체의 개념이나 이와 관련된 미술 내적 측면에서의 '근대화'로 논의의 범위가 구체화되었다.

독립된 학문 영역으로서 미술과 미술사

근대 시기에는 미술뿐만 아니라 미술사라는 독립된 전문적인 학문 영역이 새로이 부상했다. 이는 논의된 내용뿐만 아니라 미술을 분석하는 시각과 방법론이 달라졌다는 것도 의미한다. 방법론에서

의 제일 큰 변화는 공간적, 시간적 맥락에서 다루기 시작했다는 것
이다. 즉 한국 미술사가 인접국이나 타(他) 지역의 미술과 공유하고
있는 보편적인 요소의 탐구와 함께 그 독자성을 분석하기 시작했고,
과거에서 당대(當代)에 이르기까지를 점진적인 형식상의 변화라는
측면에서 구체적으로 기술하기 시작한 것이다.

이와 같은 미술사적 분석을 시도한 초보적 글로 박종홍의 「조선
미술의 사적고찰(史的考察)」을 들 수 있다.[40] 그는 이 글에서 미술사의
편찬이 급선무임을 피력하면서 미술사란 미술의 계통(系統)을 조직
적으로 연구하는 학문임을 대전제로 삼았다. 박종홍은 신용어의 개
념 정의에서부터 논의를 시작함으로써 그가 중요시한 체계적인 학
문으로서의 미술사 방법론을 실행했는데 먼저 동양의 전통 육예(六
藝)는 art, 미술은 fine art라고 구분함으로써 예술과 미술의 광협의 차
이를 밝혀주었다.

박종홍은 한국의 미술사를 논술하는 데 있어 세계 미술사상에서
의 조선 미술의 위치와 특색을 규명해야 한다는 과제를 제시했다.
미술사란 작품이 만들어진 시대와의 관계와 상호 간의 '연락변천'을
명확히 해야 한다는 주장 등은 저자가 당시 서구 미술사 방법론에
접했음을 보여준다. 20세가 되기 전에 미술사에 관한 논문을 발표할
수 있었던 박종홍은 주로 일본 미술사에 의존한 것으로 보인다.[41]

이런 면에서 근대 서양 미술에 대한 일본의 초기 연구를 살펴볼
필요가 있다. 서양 미술사를 소개한 중국 최초의 미술사가 강단서(姜
丹書)에 의해 1917년에 간행되기 40년이나 앞서 일본 학자 니시 아
마네(西周)에 의해 미학 소개서 『미묘학설(美妙學說)』(1878년경)이 간
행되었다. 그 밖에 일본 서양 미술사의 효시로 간주될 수 있는 글들

로는 1878~1879년 『예술총지(藝術叢誌)』에 연재된 니시 게이(西敬)의 「서양화의 기원과 연혁」이 있으며, 1880년에 간행된 다카하시 유이치(高橋由一)의 『와유석진(臥遊席珍)』에서는 서양화가 통사적으로 다뤄졌다.[42] 서양 미술에 대한 적극적인 수용과 소개뿐만 아니라 체제의 정착이라는 측면에 있어서도 일본이 선구적 역할을 한 사실은 부인할 수 없다. 일본의 서양 미술사 연구의 성격은 단순히 서양 미술사조를 소개하는 차원에 머무른 것이 아니라 일본어로 저술하는 과정에서 자연히 서양 미술에 대한 일본의 시각이 투영될 수밖에 없었다. 더욱이 동양 미술사에 있어서 일본 미술의 위상을 정립하는 데 적합한 세계 미술의 계보가 선택적으로 소개되었을 가능성도 있다. 1890년 동경미술학교 교장으로 취임한 오카쿠라 덴신(岡倉天心)은 서양 고대 미술 중에 그리스 미술을 특히 강조했는데 그 동기는 일본 미술의 원류를 그리스 미술로 소급되는 인도 미술에서 찾고자 한 것과 그리스와 일본 미술을 관련지어 정립하려고 한 것으로 분석되고 있다.[43]

더 주목할 사항은 동양 미술에 있어서 중국보다는 인도의 역할을 더 강조한 것이다. 오카쿠라 덴신이 주도한 초기의 일본 근대 미술사관의 배경에는 일본의 승리로 끝난 1894년 청일전쟁 이후에 생성된 일본의 우월의식이 내재하고 있었을 수 있다. 그에 따라 동아시아 문화종주국으로서 중국의 역할은 잠재화되고 그 대신 인도 미술, 특히 간다라 미술이 부각됨과 동시에 그 원조인 그리스 미술이 극찬되었던 것이다. 박종홍이 특히 그리스 미술에 대한 언급을 많이 했고 동양 미술의 발생지를 인도로 설정한 것 역시 이 같은 근대 일본 미술사관의 영향으로 보인다. 박종홍은 일본을 통해 접한 서구의

새로운 학문 방법론을 한국 미술에 적용한 효시적 역할을 했다고 할 수 있다.

박종홍은 전통 미술을 문화사회적 맥락에서 조망해, 과거에서 현재로 접근함에 따라 미술이 종교와 같은 제약에서 탈피해 기능과 표현상으로 향상해왔다는 진화론적 시각을 소개했다. 또 고구려시대 회화에서 백제시대 회화의 진행 과정을 사실(寫實)적 경향의 증가로 분석함으로써 서구 미술사의 방법론인 양식사론을 시도했을 뿐만 아니라 정치사회 변화에 병행한 서구 예술계의 변화 모습을 한국의 상황에 직접 적용했음을 볼 수 있다. 백제시대의 조각을 서술하는 장에서 그는 동양 미술로서의 한국 미술이 인간 외모와 의장 등의 세부 묘사에 집착하지 않고 초자연의 의미와 내적 정신의 표현에 뛰어남으로써 추상적 정신을 암시하려고 했다고 분석했는데 이는 동서양 미술의 차이점을 우열의 수준으로 보았던 당시의 지배적인 시각과는 달리 개별적인 특색을 조명한 것이다.

지역적 특색을 논한다는 것 자체는 서양을 전제로 하고 동양을 논하는 근대적 논법이다. 서구 미술의 기원으로 이집트와 그리스를 중점적으로 제시하고 서양과 동양 미술의 차이를 전자는 객관적, 과학적 표현 양식으로, 후자는 주관적, 유심적, 신비적 성격으로 서술함으로써 지역적 성격을 세계 미술이라는 전체 맥락에서 비교 분석하는 접근 양식을 취하는 것이다. 동양미의 특색에 대한 이와 같은 정의는 서구의 어법을 사용해서 시도되었던 것인데 이로부터 서구인들이 동양을 보는 시각(視覺)으로 동양 미술사가 자리 잡기 시작한 것이다. 바로 이 시점이 서구적 합리론이 세계적으로 확산되는 한 세기에 걸친 대장정의 출발점이었다고 볼 수 있는데 지역과 시대에 따른 양식

을 비교 분석하는 방법론은 현대 서양의 가장 보편적인 미술사적 접근 방법이며 한국 미술사에서도 유사한 동향을 볼 수 있다.

서양 미학의 본격적인 수용도 이 시기에 이뤄졌다. 김유방은 색감(色感)을 예로 들어 미적 쾌감이란 일정한 채색 내에 존재하는 것이 아니라 개개인 감상자의 감정에 '활동'할 때 얻을 수 있는 것이라고 주장했다. 또 현대 미술의 생명은 "시간적, 공간적, 사회적, 국민적, 인습적 모든 이지(理智)와 공포를 벗어 놓고 영적 적라(赤裸)의 자기의 자유로운 감정과 속임 없는 감각의 표현이다"라고 함으로써 근대적인 미학을 제시했다.[44] 이는 미의 본질인 미적 쾌감은 주관적 경험에 의해 효력을 발휘한다는 경험론적 미학의 반영으로 보인다.

1920년대 초엽에는 모더니즘 미술사조도 소개되었다. 일본에서는 그리스 미술의 강조에서 시작해 점차적으로 르네상스 미술로 옮겨가고 있었는데 20세기 초 이와무라 유키(岩村透)의 『예원잡고(藝苑雜稿)』(1906)에서 동시대 서양 미술이 소개되었다.[45] 반면 한국에서는 낭만주의, 사실주의, 후기인상파, 표현주의, 큐비즘, 미래주의에 이르기까지 유럽 근대 미술의 여러 사조들이 모두 동시에 소개되었다. 그중에서도 표현주의는 자아의 주관적 내면세계를 표현하는 첨단의 사조이자 혁명적 사조로 소개되었고 여타 사조보다 이후에도 지속적으로 논의의 대상이 되었다.[46] 이처럼 '첨단'이나 '혁신'이라는 개념이 어떠한 종교나 정치 기관에 예속되지 않은 작가의 자율적인 표현임을 파악했다는 것은 창작 활동의 자율성을 이상으로 한 모더니즘 미술이 본격적으로 소개되었음을 의미한다. '미술을 위한 미술'이라는 창작의 이념으로 접근하고 있었던 것이다.

미술의 자율성

오상순은 「종교와 예술」에서 근대 예술의 정의를 'Nature for its own self' 혹은 'Art for art's sake'라는 어귀를 직접 인용함으로써 안확이 사용한 '순정미술' 개념과는 다른 순수미술론의 이념, 즉 미술의 자율성에 대한 인식을 보여주었다. 임노월은 창작 활동의 해방과 자유라는 이상을 달성하기 위해 사회주의 유물사관의 미학에 반대하는 입장을 표명했지만 「사회주의와 예술: 신개인주의의 건설을 창함」이라는 글에서 대안으로 사유재산 제도를 제시한 것을 보면 예술과 사회를 연계하는 시각에서 완전히 탈피하지 못하는 한계를 안고 있었다. 하지만 그가 파악한 새로운 미학, '추(醜)는 해방된 미(美)로써'의 상징주의 미학은 미의 객관적 정의가 아닌 주관적 논리, 즉 모더니즘의 미학이었다고 할 수 있다.

이듬해에 임노월의 주관적 미학은 한층 더 구체성을 띠고 발표되었다. 「예술지상(藝術至上)주의의 신자연관(新自然觀)」에서 그는 보들레르의 상징주의 미학에 한층 심취해 초(超)자연성을 찬미하면서 '외형적 자연을 여러 가지 형식으로 새로운 미의 이상을 표현하는 것이 참된 사명'임을 주장했으며 평범한 자연을 '분식(粉飾)하고 개수(改修)하는 유미주의(唯美主義)'와 새로운 자연을 창조하는 표현주의(表現主義)를 이상으로 거론하고 예술을 과학의 상위에 설정하는 예술지상주의를 소개했다.[47]

문명 개조론의 일환으로 순수미학이 제시되었다는 것은 효종의 「모름이 미(美)로부터」에서 볼 수 있는데[48] 이 글에서 그는 새로 주입된 개량(改良), 개선(改善), 개혁(改革)의 목적론을 자연미의 추구 이념으로 동일화함으로써 제국주의 문화 정책이 근본적으로는 전통에

이미 내재하고 있던 미학을 토대로 하고 있음을 설득하려는 의도를
암시하고 있다. 예술 본질의 정의가 정치적 의도나 자연, 과학, 종교
등 여타 영역과의 관련성을 통해 시도되었던 것도 근대 미술비평론
의 특색 중 하나이다.

예술과 과학

여기적인 활동이 아닌 전문성을 띤 학문적 영역으로 미술의 성
격이 구체화되면서 여타 학문과 동등한 차원에서 논의되었는데 특
히 미술이 과학과 동등한 위상에서 논의되었음을 주목할 만하다. 동
아시아가 서구 문명과 접했을 때 제일 급선무로 파악한 신문명의 요
소 가운데 하나는 과학이었다. 중국의 5·4 신문화 운동의 목표가 과
학과 민주주의였는데 이는 한국의 근대화 운동에서도 볼 수 있는 현
상이며 이것이 한국 미술론에도 나타난 것이다.

김환은 「미술론(1)」에서 레오나르도 다빈치의 글을 인용하면서
상상력을 생명으로 하는 예술은 과학에 의해 그 가능성의 범주가 확
정되는 것이라고 주장해, 두 영역이 우열을 가릴 수 있는 것이 아니
라 예술에 현실성을 부여할 수 있는 유용한 도구가 과학임을 암시했
다.[49] 예술과 과학의 관계는 후에 임방웅에 의해 더 구체적으로 논의
되었는데 그는 감각과 지각(知覺)의 분야로 구분해 역시 과학이 예
술에 기여하는 측면에서 두 영역의 관계를 분석했다.[50] 임방웅은 '세
계관적 기여, 방법적 기여, 소재적 기여'라는 세 가지 기여의 측면에
서 과학이 예술에 유용한 동반자임을 지적했다. 이는 미술론이 관념
적인 전통 예술관에서 탈피해 서서히 분석, 실험적인 학문의 성격을
갖춰나가기 시작했다는 것을 의미한다. 근대 미술비평론의 전개도

이와 같은 학문의 전반적인 과학적 지향의 추세에 병행한 것이다.

예술과 종교

사상과 동기에 있어 순정(純正)하고 심미적인 미술을 '순정미술'이라고 명명한 안확의 예술관은 표면적으로 보면 서구 모더니즘에서 주장한 진정한 의미의 예술이 지니는 사회적 자율성(social autonomy) 즉 'art for art's sake'의 한국적 풀이였다고 할 수 있다.[51] 그러나 성리학적 도덕관이 바탕이 된 전통 미술의 기능을 비판한 순정미술론은 불교 미학과의 결속을 통해 근대성의 개념에 접근했다. 황룡사 및 법륭사의 벽화 등 회화 작품과 불상, 범종, 탑, 향로 등을 포괄해 조각을 순정미술이라고 이름 지은 그에게 '순정'의 의미는 미술의 내용과 형식의 고아함을 지칭하는 미적 판단의 척도였다. 불교 철학의 역할은 이후로 더 활발해졌는데 한국의 근대적 미학은 유교의 윤리관보다는 불교의 탈속(脫俗)과 신비주의에 동조한 것이다.

근대 미술론에서 거론된 새로운 주제 중 하나는 예술과 종교의 관계이다. 두 가지 입장이 표명되었는데 하나는 예술과 종교를 일치된 개념으로 본 것이고 또 하나는 종교를 예술의 기반(羈絆), 즉 제약으로 본 견해였다. 전자는 신종교인 기독교의 윤리관을 예술에 적용시킨 것이고 후자는 종교가 정치적 실권을 잃게 되는 유럽 근대사회에서 일어난 예술과 종교의 분리 현상을 근대 미술의 한 특성으로 파악한 것이다.

전자의 입장을 취한 사람은 이광수를 들 수 있다. 그의 예술론에서는 '예수의 가르침대로 인생을 도덕화하라, 인생을 예술화하라'는 식으로 도덕과 예술을 일원화하는 신학적 예술론의 태동을 볼 수 있

다.[52] 이광수가 양반(兩班)적 예술을 비판한 것은 윤리적 심미관인 유교 미학에 대한 부정이 아니라 조선 왕조가 이끌어온 문인 중심의 문화에 대한 반론이었다. 다만 개조의 대상인 과거에 대한 부정에서 출발해 민중 예술-조선 민중 예술 이론으로 발전시킨 이광수의 미학은 기독교적 평등론, 신세계(新世界)관에 입각한 심미관이 그 배경이었다. 이광수의 "거듭나라… 사람아 애(愛)와 미(美)로 너를 개조하라"는 예술론이기에 앞서 종교적 설법이었던 것이다. 이처럼 예술과 종교의 융합을 창작의 지침으로 하는 글이 근대 미술론의 초기에 출현했고 이후 한국 미술의 향방에 중요한 영향을 미치게 되었다. 이광수와는 성격을 달리하는 예술과 종교의 일치(一致)론을 임노월의 글에서 발견할 수 있다. 임노월은 사회주의 경제 조직을 바탕으로 하는 유물사관에 대립되는 측면에서 종교와 예술의 관계를 논의했는데 '신개인주의'의 특성인 인간의 영적(靈的) 방면을 개발하는 영역으로 종교와 예술을 등식화하기도 했다.[53]

구체적으로 종교와 예술을 연계시키지 않으면서 예술에서의 정신성을 강조한 사례도 근대 미술론에서 적지 않게 발견된다. 김환은 "미술과 도덕은 서로 융화시킬 수가 없습니다. 이 두 가지 원리 중에는 확실히 서로 배척하는 것은 없지만은 미술은 과학과 같이 인세(人世)의 기반(羈絆)을 초탈하야 미술 특유의 귀취(歸趣)에 속함으로 미술은 심령(心靈)상에서 대활동을 하는 것이외다"라고 해 인위성에서 벗어난 무위(無爲)자연의 미학, 즉 전통 미학에 근사한 시각을 보였다.[54]

오상순은 「종교와 예술」에서 고전주의를 비롯한 과거 미술이 종교도덕의 노예 역할을 했음을 지적했다. 하지만 그는 종교와 예술의 연계성을 완전히 부정하는 대신 종교와 미술이 대등한 입장에서 융

화되는 것을 근대 미술이 지향해야 할 목표로 설정했다. 이는 예술이 종교와 마찬가지로 영적인 영역을 표출하는 작업이라는 측면을 부각시킴으로써 예술의 사회적 위상을 높이려고 하는 의도였음을 엿볼 수 있다. 과학과의 연결을 꾀하는 시도에서 그러했듯이 종교와의 연계를 통해 예술의 사회적 위상 상승이라는 인식 변화를 이뤄내고 그 바탕에서 예술의 자율성을 확립하려고 한 것이다. 전통 사회에서 예술가의 위상이 천시되었던 한국에서 이러한 입장이 근대성의 주요 특색으로 수용되었던 것은 자연스러운 과정이었던 것으로 보인다.

예술과 종교의 연계성에 부정적인 입장을 취한 사람으로 임정재가 있다. 사회주의 예술론에 입각한 임정재는 인권을 유린하는 자본주의사회의 예술과 마찬가지로 종교 예술은 인간의 자유의지를 저해하는 요소라고 주장했다. 봉건사회에서 자본주의사회로 이양되는 과정에서 발생한 모더니즘 미학의 어법이 식민지 상황인 한국 현실과 중첩되어 나타난 것이다. 근대 시기의 예술과 종교의 관계에 대한 논의는 긍정적이든 부정적이든 미학이나 철학보다는 사회적 논제였음을 알 수 있다.

불교 미술에 반론이 제기되지 않았다는 점에서도 종교 미술 전통 자체에 대한 비판의식은 없었다는 것이 입증된다. 유교 비판도 유교와 도교의 미학이 근저를 이룬 동양 전통 미학의 본질에 대한 비판이기보다는 그 부작용에 대한 비판이었다. 사실 자연주의와 인본주의는 동양 예술 사상의 핵심이기 때문에 이에 근접한 모더니즘 사조에 쉽게 공감대가 형성될 수 있었다. 다만 한국 근대 미술론에서는 전통과의 유사성보다는 새로운 문명으로서의 성격이 더 부각

됐을 뿐이다.

1910년대 후반까지는 전통적 예술관이 어느 정도 효력을 발휘했다는 내용이 「예술과 근면」이라는 글에 있음을 이미 언급했다. 철저하게 현학(玄學)의 미학을 바탕으로 한 전통의식이 병존하면서 동서양 미학은 우열 차이가 있다기보다 근본적으로는 일치하나 형식 차이가 있다는 것으로 파악될 수 있었다. "공자(孔子)며 소크라테스와 솔거(率居)며 라파엘로가 표현하는 재료와 운동하는 형식상에는 차별이 유(有)하나 문화의 본무(本務)에 재(在)하여는 저절로 일치(一致)하는 것이라"라는 구절은 동서양 문화를 원거리에서 조망하는 여유를 보여준다. 이 같은 의식 균형은 후에 신문명 지향이 전통적 경험의 영향을 압도했을 때 깨진 것이다.

근대 미술사에 새로이 등장한 다양한 미술 관련 논제들을 논의된 빈도와 강도에 따라 몇 가지로 집약해 광의와 협의로 분석해보았다. 분석 대상은 국문체로 쓴 미술 관련 글이 현저하게 나타나는 국권 피탈 이후에서 시작해 1920년대 중엽까지로 설정했다. 1925년 카프(KAPF) 결성으로 미술비평론이 집단적인 운동의 성격을 띰과 동시에 미술의 성격이 일층 더 구체적으로 정의되기 시작했으므로 1920년대 중엽을 분기점으로 설정한 것이다.

20세기 초엽에 출현한 한국 화단의 근대성 개념은 진보의 의미가 내포된 '근대화', '모더니제이션'의 과제로 파악되었다. 이와 같은 현상이 나타난 근본적인 요인은 정치, 사회, 경제의 진보와 문화 진보, 즉 물질문명과 의식 발전의 필요성이 동시에 자각된 한국의 특수한 상황에서 찾아볼 수 있다. 1910년대 중반부터는 이처럼 사회

전반의 개조 개념인 광의의 '근대성' 추구의 일환으로 창작 활동에 대해서도 인식 변화가 일어났다. 이후 점차 '근대성' 논의가 미술 영역으로 국한되었으며 동일 인물의 글에서도 광의와 협의의 근대성 개념이 함께 나타났다. 넓은 의미에서 미술의 근대성은 창작 자체보다는 대사회적 과제로서 미술의 기능을 강조한 문화적 각성을 촉구한 데 있는 반면, 좁은 의미의 근대성은 미술을 독자적인 학문 영역으로 부상시킨 것으로 정의된다.

전문적인 학문 영역으로서 미술론이 세분화된 것은 근대 서양 미술학의 영향이다. 과학, 종교, 문학 등 여타 학문과의 관련성에 맞춰 미술을 새로이 인식하기 시작한 것이다. 이는 자기중심적인 시각에서 벗어나 타(他) 혹은 시공의 맥락을 인식하게 된 근대화 과정에서 도출된 현상이기도 하다.

동양 미학은 철저하게 소위 '삼절(三絶)'이라는 문(文)-서(書)-화(畵)를 모두 겸비한 문필가들이 정립한 전통을 배경으로 한다. 그리고 근대 초기 미술비평론도 대부분 문필가들이 시작했다. 그럼에도 '화(畵)' 또는 미술의 독자성이 '근대성'의 요소로 인식된 것은 근대 개념의 한 측면이 과거 부정을 바탕으로 한 혁신을 목적으로 하기 때문이다. 근대 미술론은 논리 전개도 문학사적 서술 형식으로부터 구체적이며 실증과학적인 접근으로 변화했다. 또 기법 양식과 형식적인 측면, 전시, 교육, 보존 등 논제가 광범위해진 것도 한국 미술사의 '근대성'의 성격이라 할 수 있다.

한국 근대에 조선 왕조는 부정 대상이 되었고 이에 따라 조선시대 미술도 일차적인 비판 대상이었다. 이러한 시각이 형성된 요인은 일제강점기 관학자의 사관 내지는 문화 정책에 있었다고 파악되었

지만, 다른 한편 당시 지식인들의 자기비판의 일환으로 해석될 필요도 있다. 자아 각성도 '근대성'의 주요 요소였기 때문이다.

산업혁명이 전개되면서 자본주의 체제로 진입한 유럽 사회에서 사회경제적 용어로 출발한 근대 개념이 모더니즘이라는 예술사조로 적용되기까지는 몇 세기의 시차가 있었다. 하지만 한국에서는 사회 경제 구조와 예술에 '근대화' 개념이 거의 동시에 적용되었다. 이는 한국의 예술이 표면적으로는 근대화의 이상을 창작 활동의 자율성으로 설정했지만 이전보다 정치사회 체제와 더 긴밀하게 연계된 양상으로 전개된 요인이기도 하다.

한국 근대 초기 미술비평론은 산업혁명을 거친 유럽의 사회적 변화와 이러한 과정을 체험하지 않은 한국의 실정을 동일시했다. 그러나 점차 일제강점기라는 독특한 현실을 인식하면서 도시로 상징되는 근대화와 대척점에 있는 '향토성'이라는 과제가 새롭게 대두되었다.

한국 근대 미술비평론에서 근대화에 대한 자각은 서구 문명의 동점(東漸)에 따라 필수 불가결하게 사용해야 했던 조어(造語) 과정에서 가속되었다. 어법상 변화가 인식 변화를 초래했지만 서구의 점진적인 미술사조는 언어상의 경험에 한정된 것이었기 때문에 실천이 병존하지 않은 담론(談論)에 그치고 말았다. 또 전통 조형론에 내재된 많은 개념이 새로운 어휘로 해석됨에 따라 개념에 모순이 생기고 갈등도 빚어졌다.

당시에도 작업에서 조형적으로 새로운 시도가 없는 것이 비판 대상이 된 점은 앞에서 변영로 등의 글로 보았다. 1919~1920년에는 안중식, 조석진이 타계하고 아직 각자 독립된 화풍을 형성하지 못한 이상범, 변관식, 노수현 등과 그 제자들이 활동한 시기였다. 유

화에서도 김관호, 고희동 등이 일본 근대 인상파 화풍인 외광파(外光派)의 기법을 충실히 수업하고 있었던 때다. 근대 시기의 미술론은 의식 변화를 자극했지만 1920년대까지 모더니즘보다는 그 이전 미술사조를 교육하던 일본 미술학교에서 유학한 식민지 화가들로서는 근대 양식 수용이 용이하지 않았다. 이뿐만 아니라 근대 미술론은 모더니즘 미술 양식 실천보다는 사회, 문화, 의식 근대화에 목적을 두었다. 당시 이론이 창작 활동에 미친 영향은 신사조를 추구해야 한다는 진보 개념으로서 전통 부정과 신사조의 피상적인 모방만을 초래하기도 했다.

근대 초기 미술비평론에서 보이는 또 다른 측면은 서구 문명을 지향하면서 전통 미학은 잠재의식화하기 시작했다는 것이다. 다른 한편, 시간 경과와 신문명을 지향하는 강도에 따라 전통의식이 변할 수 있다는 것을 근대 미술론으로 예견할 수 있었다. 이러한 맥락에서 한국 현대 화단을 분석하고 역사적 정립의 초석을 준비하는 데 근대 미술비평론 분석은 중요한 의미가 있는 것이다.

8
김용준의 근대 미술론[1]

한국 근대사 연구에서 시기 설정 문제는 자주 걸림돌이 되었다. 문제점 가운데 하나는 정치, 경제, 사회, 문화 등 모든 분야에 적용되는 근대화의 시점을 찾으려는 시도다. 동서양 어느 지역에서도 근대화가 모든 영역에서 동시에 이뤄진 경우는 없기 때문이다. 이 논문에서는 근원(近園) 김용준(金瑢俊, 1904~1967)의 미술 관련 글을 중심으로 그가 활동한 1920년대 후반기부터 월북 이전인 1950년까지 한국 미술사에서 근대화의 과제와 모색 과정을 검토하려 한다.

1920년대 후반기에 출현한 한국의 미술이론가 중에서 김용준은 동경미술학교를 졸업하고 일제강점기에 작가로서, 또 이론가로서 활발히 활동했다. 이뿐만 아니라 해방 후 서울대학교 미술대학 회화과 교수로 재직하면서 신미술 교육에 중추 역할을 담당했기에 주목할 만하다. 하지만 그에 대한 연구와 평가는 한국전쟁 중 월북한 경력 때문에 금기시되었고 1980년대 후반에 월북작가들이 해금된 이후에야 자료 발굴과 분석이 간헐적으로 시도되었다.[2]

이 장에서 검토한 김용준의 글은 일본으로 유학 간 이듬해인 1927년에 발표한 글에서 시작해 1948년에 완성한 『조선미술대요(朝鮮美術大要)』, 1950년까지 발표한 글들로 구성된다. 일본 유학 시기인 1926~1931년, 그리고 귀국 후 1938년까지는 『동아일보』, 『조선일보』, 『매일신보』 등 신문에 주로 기고했다. 1939년부터는 문예 잡지인 『문장(文章)』에 주로 글을 발표했으며 시론(時論), 작가론, 기법론 형식 등을 빌려 조형적 입장을 표명했다. 이 시기 김용준의 시사 논평은 1920년대에 첨단 관심사였던 계급주의 미술론을 비롯해 서구 근대 미술의 신사조 그리고 민족 미술의 정체성에 관한 자신의 시각을 제시해 당시 화단의 주요 현안과 논쟁 분위기, 그리고 신미술사조에 대한 그의 이해 수준이나 미술학 방법론을 보여준다. 1930년대 말엽부터 김용준은 전통 미술로 관심 영역을 좁히면서 주로 작가론을 통해 전통 미술의 미학적, 기법적 특색을 이론화했다. 단행본인 『근원수필』은 1939년에 『문장』에 발표한 전통 미술에 관한 글 몇 편과 그 이후 자기 생활을 일기 성격으로 쓴 글들을 모아 1948년에 출간한 책이다.[3] 여기서는 새로운 자료 소개보다는 발굴된 자료 정리와 분석에 바탕을 뒀다. 한국 근대 미술 연구는 자료 정리 작업에서도 초보적인 단계에 머물다가 1990년대 중반부터 일제 강점기에 출간한 각종 신문, 잡지를 중심으로 발굴이 이어짐에 따라 급속히 진전되었다.

여기서는 미학, 비평, 미술사, 이론 등 용어 등장 과정과 그 배경을 먼저 개괄할 것인데, 글의 형식과 발표 공간 내지는 저자들의 정체 그리고 당시 미술비평의 주요 논제가 검증 대상이다. 그다음에는 김용준의 글을 집중적으로 분석할 것이다. 그의 이론과 창작 배경,

주요 논제, 그리고 유무형으로 파급된 그의 영향을 살펴보고 더불어 그의 역할에 대한 현시점의 시각을 통해 한국 미술학의 현주소를 검증하고자 한다. 또 월북하기 전까지 김용준의 회화 작품으로 그의 이론 형성 배경을 살펴볼 것이다.

1. 근대기의 미술론 대두와 개념

한국에서 근대적 미술 이론이 출현한 것은 20세기 초엽으로 설정할 수 있다. 이미 조선 말기에 이전과 성격이 다른 글들이 등장했지만 중인화가 조희룡의 『호산외사(壺山外史)』(1844)에서 보듯 사회적 계급 변동에 따른 중인들의 자아 각성 표출이 주된 측면이었고, 형식상으로는 이전의 전통에 더 가까웠다고 볼 수 있다.[4]

고려시대부터 조선시대까지의 문헌을 보면 미술에 관한 서술은 대부분 화가의 평전(評傳) 형식이나 작품 속 제시(題詩)로 쓰였다. 또 전통 미술론 논의는 실용성이 주된 목적이던 조각과 공예보다는 관념의 실체로 파악되던 회화에 국한되었다. 대부분 중국 화론에서 유래한 내용으로 유교와 노장 사상을 바탕으로 전개된 정치, 사회, 문예 제 분야의 시각이 포괄된 문화예술론이 고려시대 이래 한국 전통 미학으로 정착한 것이다. 중국 미학의 개념으로 한국 미술을 평했다고 볼 수 있다. 조선 후기에 들어 중국 화론을 단편적으로 인용해 화가의 작품 세계를 개괄하는 그동안의 형식과 달리, 한국 작가의 실제 생활과 작업을 연계시키는 해석이 보충되었지만 근본적인 미학적 입장은 이전과 별다른 차이가 없었다.

일제강점기를 분기점으로 근대 유럽의 정치, 사회, 경제 사상 및

이론과 더불어 미학과 미술사가 활발히 소개되면서 사회 전반에 걸쳐 의식 변화를 초래했고, 미술 분야에도 화풍과 유통 변화뿐만 아니라 이론도 조선시대와 성격이 다른 글이 등장하기 시작했다. 국권 피탈 직후부터 1920년대 중엽까지는 전문적인 미술이론가보다는 문필가나 미술 작가들이 신미술 개념에 대한 집필을 담당했다.[5] 1920년대 후반기부터는 새로운 논제와 미술을 더욱 전문적으로 다루는 글이 등장했다. 특히 1930년부터 고유섭이 본격적으로 새로운 미학을 소개하고 방법론에 기초한 글을 발표함에 따라 근대 시기의 미술 이론 연구는 고유섭에 집중되었다.[6]

일제강점기 한국 사회 전반에서 두드러진 현상은 시대적 자각의식과 이에 따른 개량론 대두다. 미술계에서 개량론은 창작 활동의 자유와 동시에 전통적인 여기 개념에서 벗어나 전문적인 학문 영역으로 진입하는 것을 목표로 했고 사회 전반의 근대화라는 국가적 과제에 동참하는 역할을 자임했다. 발표 공간, 미술학교 창설, 미술 단체 조직, 작가의 생계 문제 해결을 위한 제도 개선 방안 등 전문직으로서 미술 종사자들의 실질적인 문제들이 논의되었는데, 이 같은 논의가 과학, 수학, 종교, 문학 등 다른 분야들과 동등한 위상에서 진행된 것이다. 이에 병행해서 미술 내적 요소들에 대한 개념 정의도 구체성을 띠게 되었고 동시에 미술 외적 요인이 비평의 방법론에 대거 도입되었다.

미술을 통한 현실 참여를 강조하는 입장은 표현 기법, 내용, 기능상 변화를 촉구했다. 먼저 표현 기법으로는 전통적 특색이라고 파악된 관념성에 도전하면서 사실주의적 기법을 대안으로 제시했다. 한편에서는 서구 근대 미술 첨단 사조 수용을 진보로 인식하고 그중

에서도 특히 비사실적이며 '신비적인' 표현주의에 열정을 표명했다. 내용상으로는 민족이 처한 현실을 직접적으로 표현하는가, 또는 승화시켜 표현해야 하는가 하는 논쟁이 전개되었는데 이는 미술의 목적을 민중 계몽에 뒀음을 보여준다.

'민중의 예술화' 혹은 '예술의 민중화'의 목적론은 그 후 전개될 문화 평준화 지향의 기원 역할을 담당했다. 전자는 민중 전반의 이해를 목표로 하는 문화 확산을 지향했고 후자는 민중의 이해를 반영하는 미술 작품의 역할을 지향한 것이었다. 후자는 '소수(minority)' 측면에서 민중 개념이 정의되었음을 의미하는데, 우선 자산 계급에 대응되는 무산 계급, 그리고 일제에 대응되는 조선 민족을 상징한 것이다. 대립적이고 배타적인 개념으로서 민중론이 표면화됨과 동시에 미술이 정치, 사회, 경제 운동의 일환으로 근대화를 향해 출발한 것이다.

미술 활동에 관한 인식 변화에 따라 이론적인 변화가 요구되면서 독립적인 학문으로서 미술의 위상이 부각됐다. '논(論)', '평(評)', '관(觀)' 형식 글이 발표되었는데 특히 서구 근대 미술사조와 미술학이 이론 차원에서 소개되었다. 또 비판성이 신학문의 요체인 것으로 파악됨에 따라 직설적이고 훈계적인 비평, 웅변적인 어조, 호전적인 논쟁 등 여러 양태로 한국의 근대적 미술론이 등장했다. 하지만 대부분은 문학, 미술, 음악, 종교, 역사, 철학 등이 포괄된 문예론의 일환으로 제시되었기 때문에 아직 미술에 한정되는 이론 형식이 형성된 것은 아니었다.

1903년 출생한 철학자 박종홍은 20세에 「조선미술의 사적 고찰」이라는 제목으로 한국에서 근대적인 미술사의 효시가 되는 글을

발표했다.[7] 미술을 역사학적인 방법론으로 기술했지만 '미술사'라는 독립적인 학문 용어가 부각되지는 않았다. 새로운 분야의 개념으로 초기에 등장한 용어는 '비평'인데 이는 문단에서 먼저 도입되었다. 그 외에 1920년대 초에 발표된 글들을 보면 '비평' 작업이 문예에서 새로운 장르로 인식되었음을 알 수 있다. 그러나 비평이라는 과제하에 제시된 주관적 시각이 때로는 비평 대상인 작가의 관점과 일치하지 않아 마찰을 빚기도 했다.[8] 비평이 때로는 "작자와 평자의 개인적 감정 교화에 지나지 못하고 일반 감상자에게도 오히려 악영향을 주는 병폐가 있을 뿐"이라는 견해도 있었다.[9]

김환의 「미술론」에서는 '이론'이 창작에 버금가는 중요성을 띤 것으로 파악되었음을 볼 수 있다.[10] 김환은 "미술에 있어서는… 경험은 이론보다 앞서고 작품은 비판보다 앞섭니다. … 이론의 이익을 논하면 경험을 기(其) 출발점이라 하면 이론이 그것을 확정하고 그것을 발전시키는 것…"이라고 해 이론의 중요성이 인식되는 출발점의 분위기를 제시했다. 또 비평과 서술은 성격을 달리하는 것으로서 전자의 주관적 성향보다는 후자의 객관성을 더 선호하는 듯한 의견이 "미술의 발전을 위해서는 작품의 평론보담도… 이론 혹은 작품 소개에 있어서 의미가 있을 줄 안다"라는 길진섭의 말에서 제시된 것을 보면 미술 이론에 대한 이해가 어느 정도 진전되었음을 알 수 있다.[11]

미술 이론에서 체계적인 신용어 사용은 고유섭과 더불어 시작했다. 경성제국대학 법문학부 철학과에서 미학과 미술사를 전공하고 졸업한 1930년 7월에 고유섭은 「미학의 사적개관(史的槪觀)」을 발표했다. 미학이라는 용어의 개념과 역사 서술을 시도한 효시 격인 글이다.[12]

2. 김용준의 미술론

김용준의 이론 활동은 3기로 분류된다. 비평 대상과 시각 그리고 이론적 방법론의 방향 전환에 따라 설정했다.

초기(1927~1930): 시대 자각과 신미학의 개념 정의
숙성기(1931~1938): 화단의 질서 유지와 향토미술의 정의
실천기(1939~1950): 민족 문화의 개념 정의와 근대적 미술비평의
전범 제시

초기(1927~1930): 시대 자각과 신미학의 개념 정의

가변적인 유물사관: 타자 개념 결여

김용준의 이론 성향과 시대 변화에 민감한 진취성은 유학 초기부터 발현되었다. 1927년 5~6월에 대구에서 집필한 「화단개조」와 「무산계급회화론」은 이십 대 초반 청년이 당시에 한국과 일본에서 급진적으로 확산되기 시작한 프롤레타리아 문예운동에서 영향을 받아 이를 한국 실정에 대입했음을 보여준다.[13] 사회주의 미술론은 1920년대 초부터 한국에 소개되었고, 1925년에 결성된 일본 프로문예연맹에 뒤이어 같은 해 8월에는 조선프로예맹이 결성되었다. 따라서 일본에 유학하기 전에 이미 김용준은 한국 화단에서 프로 예술 개념을 접했을 것으로 짐작된다.[14] 그의 글은 의사 마르크스주의 시각에서 전개시킨 의식의 연쇄 작용으로서 과거 대 미래, 아카데미즘 대 반동 예술, 순수미술 대 비판적 미술, 자본주의 미술 대 프로

미술, 고전파·낭만주의 대 표현파·다다이즘·구성주의, 자가 향락적 방탕성 대 공락(共樂)적 견인성 등 정치, 사회, 경제, 도덕 및 미술에 관련된 개념들이 총동원되어 궁극적으로 이분법 논리로 정리되었다. 미술 내외적 요소들이 개입된 이 같은 종합 비평 방법은 장차 김용준의 미술학의 근저를 이루게 된다.

김용준이 유럽의 최첨단 사회경제주의 예술 사상에 경도된 가장 큰 동기는 시대정신 자각이었고, '무아몽중지경(無我夢中之境)' 혹은 '몽매한 화가들의 각성을 촉진하기 위한' 계몽적 사명감을 자임한 것이었다. 그가 계몽 대상으로 지목한 화가 가운데 15인에 가까운 동경미술학교 졸업생이 포함된 것은 자신을 비롯해 그 학교에 재학 중이던 이들이 고국의 기한(飢寒) 참상을 피해 침략자의 땅에 은둔하고 있다는 일종의 자책감에서 비롯된 자가비판이라고 보아야 할 것이다. 화가에게 필요한 시대의식은 미술 내적 요인보다는 외적 요인인 사상 자각이 중요함을 강조한 것인데, 망국 현실에서 해방될 수 있는 실천방법론이 진보 개념으로 파악된 서구의 유물론적 사상의 수용 논리로 전개되었음을 알 수 있다. 이처럼 진보적이고 혁명적인 미술과 그 사회적인 기능에 대한 김용준의 미술관은 원래 유럽 근대 화단의 흐름에서 나온 것인데, 이것을 유럽과 판이한 한국 실정에 적용시킨 것이다.

김용준은 기성 예술(전통 예술)을 망국정조의 예술이라는 맥락에서 분석하면서 특히 전람 기관의 역할을 극렬히 비판했고 조선미술전람회(선전)을 예로 들어 심사자 대 피심사자 구조는 마치 지배자 대 피지배자의 '더러운 전습(傳襲) 관념'과 같다고 비판하면서 제국주의 문화정치를 자본주의 경제 조직하의 계급 투쟁 현상으로 보았

다. 사회경제적 구조를 국가 간 구조로 확산시키면서 터득한 제국주의에 대한 비판의식이었다. 사회주의 계급분쟁론이 민족론으로 이어지고 뒤이어 서구의 첨단 미술사조가 피지배 계급의 미술 양식으로 파악됨으로써 실천론적 사회경제주의 이론이 예술도 사회 변화에 적극 참여해야 한다는 시대적 사명감으로 발전된 것이다.

국사학계는 현실론인 사회주의 사상이 식민지시대라는 특수한 상황에서 민족해방운동의 이념적인 기반을 이뤘다는 해석을 제시하기도 했다.[15] 그러나 유럽의 근대화 이론 어법이 변형되지 않은 채 '조선', '우리', 혹은 부분적으로 '민중'이란 용어로 규정되어 정치, 경제, 사회적으로 판이한 식민지 한국 상황에 동일 선상에서 그대로 적용될 수는 없었고, 사회 계급 간의 대치적 이론도 국가 대 국가의 지배나 존립 논리에 중첩될 수 없었기 때문에 설득력 없는 전투적 웅변 수준에 머물렀다. 이러한 시도는 현시점의 독자에게는 비논리적으로 보이지만 당시 문예계의 사유 체계에서는 그것을 논리적으로 인식한 담론 구성체가 형성되었던 것으로 보인다.[16] 이 같은 새로운 사조는 어느 정도 숙성기가 지난 뒤에 수용 지역의 논리로 다듬어지는데, 1930년대에 등장한 향토성 논의가 그 일례다. 이 과정에서 동양의 전통 심미관이 마르크스주의를 대체하게 된다.

한편 김용준이 어용 '관료학파'에 대응되는 개념으로 반아카데미 운동을 제시한 것은 실상 정치 투쟁을 의미한 것이었다. 화가들의 적극적인 사회 진출('은둔적'이 아니며 '상아탑에서 벗어나')로 전투적, 반역적, 혁명적 예술운동을 실행해 근대 환경에 부응하는 미술, 즉 민중의 이해를 목표로 하는 작품을 창조할 것을 김용준은 주장했다. 근대 미술은 근대사회의 생산 기반인 민중의 의식이 현현된 것이어

야 한다는 마르크스주의 미학을 적용한 것이다. 예술에서 민중 전반의 심미력을 증대시키는 '공락'의 필요성은 단순한 생산 개념이 아니라 분배 개념, 즉 공산주의 이념을 기초로 한 것이다. 동아시아에서 민주주의의 요구가 공락이라는 민중 공유 개념과 반제국주의의 등식 관계를 통해 구현된 것이다. 그러나 그가 기교보다는 프로 의식을 바탕으로 한 '의력표현적(意力表現的)' 내용의 창작품을 주장하면서도 만년필, 성냥, 바늘쌈 등 생활 전반에 걸쳐 미술과 도안 요소가 존재하기 때문에 미술에 대해 민중을 이해시켜야 한다고 주장한 것은 그의 미술 실용론이 전적으로 계급 투쟁론을 바탕으로 형성된 것만은 아니라는 것을 말해준다. 이는 도안, 즉 디자인 개념에 대한 초보적인 인식인데, 물론 국가 정책을 기반으로 활성화된 당시의 일본 공예 예술의 영향을 간과할 수 없다.

또 가변적인 유물사관은 미술에서 입체적이고 동적인 표현 양식으로 연결되었고 그에 따라 평면적, 정적인 예술은 부르주아 예술로 간주되었다. 미술사조에서는 이단적이고 무정부주의적인 화풍을 대표하는 다다이즘, 표현주의, 구성주의가 이상적인 것으로 제시되었는데 이는 1920년대 초부터 전개된 일본 전위운동의 영향으로 보인다. 전위 예술을 무정부주의의 입장과 동일시한 20세기 초 유럽 화단에 대한 소개가 우선 이론 면에서 이뤄졌음을 알 수 있다. 그리고 김용준이 유물사관을 과학적인 사고라고 명명한 것은 진보 개념을 과학 개념과 동일시한 동아시아의 근대적 문화운동의 특색을 보여준다. 중국의 1919년 5·4 운동의 기치가 과학과 민주주의였던 것을 예로 들 수 있다.

문학과 미술에서 표현주의의 영향이 깊게 나타난 것은 근대 한

162 김용준, 〈자화상〉,
1930년, 캔버스에 유채,
60.3×45cm, 도쿄 예술대학.

163 김용준, 〈이태준 초상〉,
1928년, 캔버스에 유채,
92.5×24cm, 개인 소장.

국의 특성이다. 이는 독일의 근대 철학(특히 니체)에 관심을 가짐으로
써 그 지역 미술에 더 큰 관심을 쏟게 된 것 때문으로 보인다. 특히
김용준이 표현주의의 전조인 에드바르 뭉크의 〈부르짖음〉을 예로
들면서 "예술의 왕국에 새로운 공포를 건설했다"라고 한 것은 양식
분석보다 대사회적 기능 면에서 미술의 위상을 강조한 것이다. 실제
작품에서 표현주의적인 성향은 1930년대 중반 이후에 임군홍, 황
술조, 서진달, 구본웅 등 일본에 유학한 소수 작가들이 시도했지만
매끄러운 표면 묘사보다 거친 붓 자국을 선호하는 경향이 초기 유
화 수용기인 1920년대 후반 인물화에 나타난다. 김용준의 〈자화상〉
(1930)●162이나 문학가 친구를 그린 〈이태준 초상〉●163은 당시 한국
유화의 경향을 보여주는 작품이다.

한편 앞서 언급한 미술의 전문화 일환으로 김용준 역시 미술평
론 전문화를 주장했다. 당시 미술비평이 '간단한 인상 비평' 내지는
'순간 비평에 불과'하다는 그의 지적은 전기적 내용에 비중을 두는

전통적인 접근이 아니라 과학적("작품에 숨은 의미를 '해부'-구성하는")
이고 학문적인 접근을 근대적 비평의 성격으로 의식했다는 증거다.

시대의식의 방향 전환

앞에서 살펴본 글들보다 불과 몇 개월 후에 쓴 「프롤레타리아 미
술 비판: 사이비예술을 구제하기 위하야」에서 김용준은 기능론에 편
중된 조형 사고에 비판적인 입장을 표명했다.[17] 먼저 그는 무정부주
의 미술로 본 다다이즘을 "내적 생명 표현에 노력하는 실질화한 표
현파 운동이며 세기말의 오직 하나의 본질적 예술운동"이라고 극찬
하는 등 다른 전위 예술사조를 프로 예술과 동일시하던 종전의 시각
에서 전향했다. 그는 문학 같은 언어 예술과 달리 조형 예술로서 미
술에서는 사상적 요소에 정확히 대응하는 시각적 언어가 불가능함
을 파악함으로써 기능을 목표로 한 소재적인 측면보다 미술 고유의
표현 언어인 색, 선의 조화에 미적 가치를 부여하고 이렇게 변환된
시각에서 미술의 효용성을 추구하는 마르크스주의 미학, 볼셰비키
예술론을 정면 비판하게 되었다. 내용보다는 색채와 선의 완전한 조
화 세계, 설명적인 것보다는 작품 자체의 순수성 그리고 직감력 있
는 감상을 제시한 김용준의 조형 시각은 당시 프로 미술운동과 대립
된 순수예술론, 예술지상주의로 파악되었다.[18]

김용준은 혁명적 예술가의 의미가 '예술가=혁명가'라는 등식과
는 별개라는 것을 지적했다. 전위 예술은 기성 예술에 대한 반역적
인 동기에서 출발하는 예술이지 예술로 사회 혁명에 일조하는 것이
진정한 예술가의 역할은 아니라고 해 종전의 프로 예술론에 비판적
입장을 재천명한 것이다. 미술 보급 면에서도 대중을 목표로 해서는

안 된다는 동양 전통의 엘리트적 입장과 동시에 선과 악 개념을 초월해야 한다는 니체 미학을 수용했다. '민중 예술=프로 예술=볼셰비키 예술'이라는 등식으로 계급해방을 목표로 한 예술은 비예술이라는 주장을 펼치면서, 예술의 가치가 유용성이 아니라 내부 의식 표현이며 '미=선'이라고 한 앞서의 논지와 상충되는 유교적 미학을 현대적 용어로 재천명한 것이다.

이와 같은 미학적 입장 변화는 김용준이 급진적인 예술가들(김복진, 윤기정, 임화)과의 논쟁에서 패배한 연유로 해석되기도 했다.[19] 하지만 다른 측면에서 보면 두 그룹이 설정한 목표는 비록 내용이 크게 다르지는 않았지만 실천 방법론과 그 강도가 달랐다고 볼 수 있다. 두 그룹 모두 과거의 관념주의에 반기를 들고 예술의 현실화와 생활화, 민중화 그리고 정체성 구현을 목표로 했다. 하지만 위의 급진적 작가들은 목표 쟁취를 위한 투쟁을 강조했다는 측면에서 정치 사회적 성향이 강했다. 이처럼 '안정 지향'과 '변화 지향'이라는 대립된 시각이 공존할 수 있었던 것은 한국 근대기의 시대적 특성으로 해석될 수 있겠다.

또 김용준은 신사조를 수용하자마자 곧 발생 지역과 상이한 실정에 기인한 모순점을 터득하고 수용 지역의 현실에 맞는 근대화 작업으로 진행 방향을 바꾸었음을 보게 된다. 이와 같은 방향 전환은 1920~1930년대의 카프 문학자들이 사유 구조 한계를 인식함에 따라 자기 비판과 극복을 지향한 것과 비슷한 맥락에서 분석할 수도 있다.[20] 또는 심영섭이 「아세아주의 미술론」에서 표명한 것처럼 마르크스의 유물주의 사관 부정이 1910년대 이래 추구해온 과학주의와 이에 연계되어 제시된 문화적 진화론 부정, 그리고 그 대안으로 노장

사상 같은 동양 유심론으로의 회귀라는 동양 우위 시각으로 전환되기도 했다.[21] 심영섭이 유물론적, 과학적 문화를 부정적인 의미에서의 도시 문화 개념과 연계시킨 것은 조선적 미술의 성격을 향토성의 맥락에서 찾게 되는 후에 전개될 상황을 예고하는 것으로 보인다.

1920년대 말엽 김용준은 지속적으로 동시대 유럽 전위 미술에서 '우리들'의 작업 방향을 모색했다. 길진섭, 구본웅, 김응진, 이마동, 김용준 등 동경미술학교 출신 5인은 동문 단체 백만회(白蠻會)를 창설했는데, 창설 취지문에서 김용준은 일정한 미술사조에 경도되지 않을 것, 그리고 예술과 사회사상을 구별할 것을 재다짐했다.[22] 개념 파악과 단계적인 정의에 주력하면서 또 한편에서는 과거의 반개념으로서 즉각적인 신사조 실천과 혁명적인 운동화(運動化)를 목표로 하고 있었다. 김용준은 미술운동을 미학적 견지에서 해결할 수 있는 논리로 전환시켰을 뿐만 아니라, 예술과 사회사상을 구별하고 국경을 초월한 예술을 이상으로 한 것이다. 작가로 출발한 김용준의 미술비평이 1930년대 초엽부터 활동하기 시작한 고유섭의 시각과 다를 수밖에 없었던 것은 후자는 사학자의 관점으로 근현대 미술 전개를 원거리에서 관망하고 분석했기 때문으로 보인다. 그에 반해 김용준은 단순히 이론 정립에만 몰두한 것이 아니라 실제 작업에서 실천할 수 있는 방법을 염두에 둔 것이다. 그의 실천론은 이듬해부터 향토성이라는 지역적 정체 문제에 초점을 맞추게 된다.

숙성기(1931~1938): 화단의 질서 유지와 향토미술의 정의

유학을 마치고 귀국한 김용준은 주로 미술비평에서 두드러지게 활동했다. 1930년대에 발표한 글에서는 국내 화단의 질서에 대한

의무감과 이에 따른 창작 활동의 향방 등 그의 생각이 읽힌다. 그는 전시평, 작가론 등에서 간접적으로 조형 이상을 전개했고, 1930년 대 초에 발표한 「동미전(東美展)과 녹향전평」에는 앞으로 그가 심화시킬 주제들이 등장했다.[23] 동경미술학교 동창회전인 동미전 창설 취지에서는 첫째로 서양 미술과 동양 미술의 전면을 학구적으로 탐구할 것, 둘째로 향토적 예술을 찾을 것을 제시했다. 앞에서 잠시 언급한 것처럼 1927년에 발표한 「화단개조」나 「무산계급회화론」에서 간과된 유럽과 한국의 상이한 현실이 이제 인식되었고 이에 따라 한국의 개별성, 즉 향토성 추구로 방향이 전환된 것이다. 문예계도 특히 프로 문학과 관련해 1920년대 후반기와는 다른 현실론적(혹은 현실도피적) 입장으로 전환한 것으로 보아 김용준을 비롯한 당시 미술비평가들의 생각은 문예계 전반적인 흐름과 병행했다고 볼 수 있다. 이는 미학 내지는 미술사가 독립된 학문 영역으로 아직 정착되지 않았고 전문적인 미술비평가층도 형성되지 않았음을 의미한다.

　　1930년대에 활발해진 향토색 논의가 자아를 비판하고 극복해 생성된 현실론인지, 혹은 순수미술을 지향한 탈현실적인 한국풍 모더니즘의 발현이었는지에 대해서는 다양한 논의가 이뤄지고 있다.[24] 「동미전평」에서는 아직 '향토적 예술'에 대한 개념 정의가 납득할 정도로 규명되지 않았다. 김용준은 제2회 동미전 취지에서 '조선 현실에 적합한 예술을 창조한다'고 밝힌 홍득순의 논지에 비판적인 입장을 보이면서 향토성을 성급하게 정의 내리는 작업에 유보적인 입장을 취했다. '조선의 마음' 혹은 '조선의 빛'을 표현한 '조선의 자화상'에 대해 "향토적 예술이라 해서 어떠한 시대사조를 설명하는 것이 아니라는 것"이라고 말한 것으로 보아 그가 취재(取材)로서 한국성

을 표현하지는 않았음을 의미한 것 같다.「녹향전평」에서 박광진과 김주경의 작품에 '사실의 미'가 결핍되었다고 지적한 것도 현실에 바탕을 둔 소재 측면보다는 근원적 요소인 우주의 생명과 연계해 설명한 것이었다.

　동미전 개최 취지에 실린 향토색 관련 논의는 1936년의「향토색의 음미」에서 일부 구체화되었다.[25] 민족 미술의 장래, 향토색에 대한 개념 정의로 조선 미술의 향방을 제시한 것이다. 김용준은 향토색 개념을 광의와 협의로 구별했는데, 협의의 향토색은 '로컬 컬러'에 해당하는 것으로 조선인이 선호하는 원색상 등을 지칭하는 개념으로 제시되었다. 반면 향토색의 진정한 의미는 조선의 풍경, 인물, 사건 등 직접적인 설명 소재, 또는 문학적 소재인 전설, 풍속 그리고 채색 등으로 구현되는 것이 아니라 '조선의 공기', '조선심', '조선의 정서'를 표현해야 되는 것이라고 주장함으로써 한 지역의 미술의 특색을 시각적인 표현에 한정시키기보다 시간(역사)과 공간(문화)의 요소가 포괄된 개념으로서 향토론을 논의했다. 이처럼 지역적인 특색에 관심을 뒀지만 이는 비단 한국에 국한된 것이 아니라 '동양주의 복구'라는 범동양의 경향임을 표명한 것이다. 그러나 이것을 식민지라는 상황을 극복한 입장으로만 단정할 수는 없으며, 당시 시대 상황에 대한 심도 있는 분석이 필요하다. 1929년 심영섭의「아세아주의 미술론」에서도 나타나듯이 동아시아 삼국을 서양 문화권과 대등한 규모의 단일 문화권으로 파악하게 된 동기는 일본 제국주의에 대한 긍정적인 입장의 일환이 아니었나 추측된다. 한국적 특색의 필요성에 대한 자각이 서구 문화 유입과 일제 통치 상황에서 심화되었다고 할 수 있고, 일제의 회유적인 문화 정책의 일환으로 장려되었다

는 측면도 살펴볼 수 있는 것이다.

김용준은 조선의 상황에 가장 동정적이던 야나기 무네요시의 '애상미(哀傷美)', '쓸쓸한 미'에 대해 반은 긍정, 반은 부인했다. 그가 조선의 향토색을 대륙적이 아닌 한아(閑雅), 고담(枯談), 청아(淸雅)로 정의했다는 것은 1920년대 초부터 지리, 자연 환경적 요소를 지역적 심미관의 형성 요인으로 본 일본인 학자들의 논리와 공통된다. 하지만 김용준의 시각은 감상적이기보다 전통 문인화의 이상론인 담백, 평담(平淡)에 근사하다. 궁극적으로 향토적 회화란 내용과 무관한, 색채와 선이 조화를 이룬 세계라는 그의 결론은 모더니즘 미학의 입장처럼 들리지만 그가 '한아한 맛은 가장 정신적인 요소이기 때문에 결코 의식적으로 표현해야 되는 것이 아니요. … 자연생장적(自然生長的)으로 작품을 통하여 비추어질 것'이라고 한 데서 실용적 목적론에서 출발해 무위자연의 경지를 이상향으로 설정하는 동양 미학의 근대적 어법을 발견할 수 있다.

1930년대 후반에 향토성 논의가 활성화된 것은 김복진의 글에도 나타난다. 그는 향토성 대두가 창작 작업 자체보다는 미술 상품화라는 의도에서 비롯된 것임을 비판했다.[26] 이는 한국 미술의 지역성을 의도적으로 강조함으로써 이국적인 색채를 향수(享受)하는 '외방인사(外方人士)'의 취향에 부응토록 한 제국주의 문화 정책을 간접적으로 지적한 것이다. 즉 향토성 논의 자체에 부정적인 견해를 밝힌 것이다. 1941년에 고유섭도 향토 예술의 개념 정의를 시도했다. 그는 향토 예술을 도시 예술에 대응되는 지방 예술—독일어로 Heimatkunst(생토, 생향 예술)—로 정의 내리고, 도시적인 '미술 공예'와도 구별해 '민예'라고 한 야나기 무네요시의 조어를 사용해 민생적

특성을 가진 예술이라고 풀이했다.[27] 김용준이 의미한 '향토색'도 고유섭이 정의 내린 조선 미술의 '성격적인 개념'에 상응한다. 1940년에 고유섭은 「조선 미술문화의 몇날 성격」이라는 글에서 '단아(端雅), 온아(溫雅), 질박(質朴), 담소(淡素), 무기교의 기교, 색채적인 단색조, 즉 적조미(寂照美)' 등으로 조선 미술의 성격을 규정지었다. 야나기 무네요시와 크게 다를 바 없는 결론인 것이다.[28] 조선 민예품을 중점적으로 논하면서 도출해낸 것이 야나기 무네요시가 파악한 조선의 미이므로, 궁극적으로 고유섭도 그가 구별한 향토적 예술에 근거해 조선 미술 전체를 특징지은 것이다. 김용준과 고유섭이 규명한 향토색은 성격은 비슷하지만 김용준은 향토적 예술을 실제 창작과 연계해 논의하는 비평적 입장을 취한 반면, 고유섭은 역사적, 사회적 검토를 제시함으로써 실제로 시각화할 수 있는 요소보다는 장시간에 걸쳐 축적된 결과를 분석하는 미술사학자의 입장을 고수했다.

향토색 논의에서 밝혀내려 한 '조선심', '조선의 성격' 등은 시각적 언어에 표현된 지역의 보편적인 심리적 요소였다. 조선 미술의 특색을 곡선으로 본 야나기 무네요시는 곡선을 동요하는 마음의 상징으로 보았고, 김용준도 직선은 인위적인 유물적 성격을 띠는 반면 곡선은 자연의 저항이라는 유심적인 면이 있다고 보았다.[29] 직선, 곡선 등 시각적 요소에 내포된 심리 요소를 분석하는 의사 기호학적인 접근도 근대 미술학의 새로운 양상이라 할 수 있다. 이러한 시도가 야나기 무네요시의 글에 미리 나타났다는 것은 당시 일본인 관학자의 시각이 한국 학문의 근대화 과정에 미친 영향의 범위를 보여준다. 한편 1930년대 말엽에 지역의식이 고조된 요인을 1937년 7월 전면화된 중일전쟁 이후 일본 정부에서 대외적인 군사적 위기감이

우위를 차지하면서 식민지의 문화운동 통제가 상대적으로 약화된 당시의 정치사회적 배경에서 찾을 수도 있다.

실천기(1939~1950):
민족 문화의 개념 정의와 근대적 미술비평의 전범 제시

'향토성'에서 '민족성'으로: 특수-보편타당성의 이상향

1939년은 김용준의 일생에 작가로서, 이론가로서 일대 전환점을 이룬 시기다. 이로부터 10년 후에 완성한 『조선미술대요』에서 그 전환의 총결산을 보여준다. 이 시기에 그가 민족정신을 구심점으로 함에 따라 전통 미술로 관심이 집중되었고, 시대성과 지역 독자성 개념의 중요성에 대한 확신을 얻은 것으로 보인다. 이에 따라 그가 일찍이 궁극적인 학문적 목표로 설정한 정상 궤도에 올랐다고 볼 수 있다. 이 시기를 김용준의 미의식과 학문의 성숙기로 볼 수 있는데, 이즈음 그의 작품도 유화에서 수묵화로 전향했다.

김용준은 1936년에 이미 향토성에 대해 구체적으로 견해를 밝혔다. 1940년에 발표한 「전통에의 재음미」라는 글에서 한층 진보된 향토성 정의를 내놓은 것이다.[30] 4년 전에 '조선의 공기', '조선의 성격'으로 규명하려 한 감각적인 향토성 개념이 '전통'이라는 용어로 대체되면서 지역적 전통의 종적(縱的)인 계승을 바탕으로 횡적인 외래 문화 수용을 이루는 단계적인 절차가 재정의되었다. 김용준은 '외래 양식 모방 시기'를 설명하면서 1단계적 현상으로 '새로운 호흡이 느껴지는 새로운 양식 발견'을 필수 불가결한 절차로 제시했으며, 2단계는 '자기 고전에 대한 재음미 시기', 그리고 3단계와 4단계는 '절충

시기'와 '완성 시기'로 각각 규정했다. 이는 지속적 측면과 변혁적 측면을 포용한 그의 성숙한 시대정신이 반영된 것으로 보인다.

또 그가 조선시대를 재음미해야 할 전통시대로 본 것도 새로운 역사관의 출발이었다. 이 같은 또 한 번의 방향 전환은 당시 근대 문학의 전개와 연계해 고려해볼 수 있다. 1930년대 문학이 식민지 억압 정책에서 도피하기 위해 순수문학 지향의 탈이데올로기적 경향을 띠면서 이것이 한국 전통 재확인과 더불어 모더니즘으로 명명된 변혁을 목표로 변증법적 전개를 취한 것으로 분석되기도 한다. 당시 미술계의 경향도 이에 평행하게 진행된 것이라고 볼 수 있는 것이다.[31]

해방 후 1947년에 발표한 「민족문화문제」에서는 시대성, 향토성, 전통 등이 총망라되어 '민족 문화'라는 개념으로 제시되었다.[32] 1927년에 자신이 역설한 정치경제적 조건과 예술의 직접적인 연계성을 부인하면서 자연, 역사, 전통, 풍속, 감정 등 지속적이며 축적된 제반 조건의 반사적 작용에 의해 '자연발생적'으로 민족 문화가 성숙되는 것으로 보았다. 그리고 혈연관계를 기반으로 구성된 민족 문화가 '초시대적, 초계급적, 초사회적'이 되었을 때 세계성을 발휘할 수 있다는 특수-보편타당성 논리를 제시하기도 했다. 해방 후 김용준의 미술비평은 민족 문화를 사회 계급과 분리해 민주주의 문화, 나아가서 민중 문화임을 시사했고 정치, 경제, 사회, 문화 방면의 근대화 과제의 일환으로 제시했다. 김용준의 민족주의적 실천론은 일시적인 조건, 특히 정치, 경제, 사회적 변모가 항구적인 인간정신을 기조로 시대적 문화 창출 요인이 될 수 있다는 만민평등 인본주의 사상을 근간으로 했기에, 비록 표면적으로는 정치, 경제, 사회 운동과 구분하지만 완전한 진공 상태의 문화운동을 고집한 것은 아니었다. 또 탈지

역적인 지역 문화를 암시함으로써 영구성과 가변성, 보편성과 특수성의 조건이 동시에 적용된 문화의 이상향을 제시했다고 볼 수 있다.

20세기 초 이래 '한국성'은 문예계 전반에서 제일 중요한 논제임을 부인할 수 없다. '향토성'이 '민족성'으로 대체되고 최종적으로 '정체성'으로 바뀌었다는 것은 창작 활동의 의미 변화가 정치사회 변화와 병행했음을 보여준다. 도시화의 맥락에서 규정된 서양 문물에 경도되지 않은 문화로서 한국 문화는 도시 개념에 대립되는 향토 문화를 자체의 특색으로 받아들였고, 그것이 잘 드러난 민예 영역의 일반적 특색이 한국 문화의 보편 양식으로 개념화되었다. 해방 후에는 민족성 회복이 식민지시대에서 벗어나기 위한 무엇보다 시급한 전국가적 과제였다. 정치사회 방면의 시대적 과제에 부응하면서 주관적 영역인 예술의 개념이 객관화된 것도 한국 근대 미술사의 이 같은 전개의 부산물이었다.

미학 실천: 신화적 작가론과 동서 융합 작품론

1939년 2월에 발표한 「이조시대의 인물화: 신윤복, 김홍도」에서 성숙한 근대 사관이 처음 적용되었다.[33] 특히 이전에는 조선 회화와 화가를 본격적으로 다룬 작가론이 없었다는 데서 김용준의 역할은 주목할 만하다.[34] 1920년대 중반부터 조선 후기 화가로 조선을 소재로 한 대표 화가 정선과 단원이 예외 없이 거론된 것을 보면 근대성에 대한 당시의 비평 기준이 한국적 소재 채택, 즉 자각의식이었다는 것을 확인하게 된다. 회화에서 '근대 사조'의 태동을 신윤복과 김홍도의 '현실 묘사'에서 본 김용준도 근대성의 기준을 현실성, 지역성에 두었다.

김용준은 신윤복을 창작정신과 개성의 중대성을 깨달은 '혁명적 정신'이 풍부한 작가로 평가했다. 김용준이 영·정조 시대 미술에서 본 '현실성'은 단순히 당시 풍습을 그렸다는 소재 측면이 아니라 '시 정항간(市井巷間)의 하층 사회와 기방(妓房) 정취'를 그림으로써 유교를 기반으로 형성된 상층 사회에 도전하는 자아의식의 발로라는 점이었다. 근대성의 핵심인 혁명정신을 본 것이다. 이는 김용준 본인이 10년 전에 『동아일보』에 기고한 프로 미술 시각과 무관하지 않게 영·정조 시대 미술을 파악한 것으로 보인다. 신윤복의 풍속화에서 향토 문화적인 공기를 발견하고 이를 긍정적으로 평가한 것도 향토성이 시대정신으로 파악된 1930년대 후반기의 분위기를 말해준다.

한국성 구현은 김용준에게 가장 큰 평가 척도였다. 그는 겸재 정선이 '응물상형(應物象形)', 즉 '사생(寫生)'에 뛰어났을 뿐 아니라 그의 준법(皴法) 역시 '완전히 창작적인 것'으로, 중국 역대 어느 작가도 보이지 못했던 정선의 독특한 준법임을 강조했다.[35] 정선에 대한 현대 작가론이 어디에서 출발했는지를 보여주는 적절한 예이며 한국 미술사의 근대화 과정은 국수주의와 밀접하게 연계되었음을 알 수 있다.

김용준은 신미술의 특색을 '사생'에 두고 화육법(畵六法)의 3급인 응물상형 개념에 대입시킴으로써 신미술 개념을 전통적 화론과 조화시켰다. 동시에 그는 혜원의 '예술적 향기'를 높이 평가했는데, 이는 단순히 현실적 소재를 다뤘기 때문이 아니라 아름답게 표현했기 때문이라는 주장이다. 그는 또 예술의 향기는 '득신(得神)의 묘(妙)'라고 해 전통 미학 어법으로 중언함으로써 현대성과 전통성을 잇는 작업 또한 소홀히 하지 않았다.

김용준은 김홍도를 조선 후기만이 아니라 전체 역사에서 최고

인물화가로 꼽았다. 그는 조선 말기 중인화가 조희룡의 『호산외사』
에 실린 단원의 전기적 내용에 근거해 세속적 규범에 얽매이지 않
는 성격의 호방함을 부각시켰다. 이는 기성 사회의 인습에 적응하지
못하는 예술가의 기괴한 생활상을 긍정적인 요소로 간주하며 의식
의 절대적 자유를 중요시한 장자(莊子)의 미학이 그 배경임을 알 수
있다.[36] 또 경제적 빈곤을 긍정적인 요소로 평가해 유교적 청빈 문인
의 자세를 작가의 이상적인 모습으로 제시했다. 이는 예술과 생활을
동일 선상에서 추구한 유교적 미학의 입장이기도 하다. 즉 김용준
은 작품 자체를 분석하기보다 작가의 인격과 품성을 조명하는 전통
적인 미술비평론을 현대 화단에 계승시켰다. 더욱이 김홍도를 '신선
가운데 사람'으로 기술함으로써 범인(凡人)의 세계를 벗어난 초월자
로 신화화하는 것을 작가에 대한 최고 찬사로 여기는 전통 역시 계
승했다.

　　김용준은 김홍도를 신윤복과 마찬가지로 '인물 묘사에 가장 중
요한 해부학적 인식이 적확(的確)한 작가'로 평가해 실제 작업에서는
서양 미술의 기법을, 정신적인 배경은 전통을 바탕으로 해야 한다는
동서 융합의 규범을 제시했다. 일본에서 서양 미술을 전공하고 동양
전통에 회귀함으로써 터득한 동도서기(東道西器) 방법론이다. 또 그
는 김홍도의 선과 형(形)에서 한국인의 성정인 '순정(純情)적' 기질이
표현되었음을 지적했다. 이는 1931년에 발표한 「미술에 나타난 곡
선표징(曲線表徵)」의 의사 기호학적 논리가 그 배경이었다고 할 수 있
다. 김홍도의 선에 대해 추호의 '타협성'이 없다는 도덕적 용어로 칭
찬한 것도 시각적 기법과 관념적 실체를 연결시키는, 과학적인 동시
에 반과학적인 묘한 접목을 시도한 것이다. 전통 작가론에서 현대로

넘어가는 과도기적 현상이 김용준의 글에서 발견된다. 또 김용준은 작품 보존에 대한 무관심을 지적하기도 했다. 창작 작업과 관련해 광범위하고 전문적인 학문이 필요하다는 사실을 파악한 것으로 알 수 있다.

김용준의 신화적인 작가론의 또 다른 특징은 인간사로서의 미술사 방법론을 채택한 것이다. 조선 후기 최북과 임희지에 대해서도 역시 『호산외사』에 근거해 미주(美酒)를 좋아하며 세속 규범에 구속되지 않은 호방하고 기인(奇人)적인 면에 집중했다.[37] 작품에 대해서는, 최북은 화력이 세련되지 못하나 자유분방한 면이 있음을 칭찬하고, 임희지의 난초는 표암 강세황을 능가했다는 정도의 분석에 머물렀다. 이렇게 평전 중심적인 구성은 『호산외사』 같은 전통 작가론의 특성으로 서구의 고증학적이며 작품 양식 분석 위주의 미술사가 소개된 이후에도 지속되는 한국 미술비평의 신화 지향적이며 낭만적인 접근 양식의 일면이다.

기인적인 면모가 부각된 화가로 오원 장승업을 들기도 했는데, 김용준도 장승업의 작가론에서 그의 거속(去俗)적인 면모를 부각시켰다.[38] 김용준은 장승업을 사생력이 뛰어나면서도 (서구 말로는 deformation이라 할 수 있는) 변형을 마다하지 않은 작가로 평가했다. 말을 그리다 다리 하나를 잊거나 꽃을 그리다 줄기와 잎만 그리고 정작 꽃 그리기를 잊었다는 등, 신선이기 때문에 용납될 법한 실수 등을 열거하면서 "아마도 오원은 신선이 되었나 보다" 같은 말을 써 인간적인 신선으로 승화시켰다.

김용준은 1930년대 말엽부터 전통 작가뿐만 아니라 동시대 화가의 작가론도 쓰면서 자신의 예술관을 피력했다. 1939년 9월에 쓴

「청전 이상범론」의 서두에서 작가론의 "중요한 조건은 작품의 과학적인 비평보다도 작가의 인간으로서의 전면을 음미해보는 것이 가장 현명한 견해일 것이다"라고 해 예술은 인격 반영이라는 전제하에 전기적 요소를 강조하는 전통적인 작가론의 틀에서 벗어나지 않았다.[39] 술을 좋아하는 이상범의 예술가적 기질과 동시에 경제적 빈곤함이 예외 없이 거론되었다. 거의 동시대에 김홍도 등 전통 작가에 대한 글을 발표한 고유섭도 『호산외사』, 『근역서화징(槿域書畵徵)』에 수록된 전기적 자료에 의거했지만 작가의 일생과 작품의 편년 자료로서의 역할이 일차적이라고 볼 수 있는데 반해, 김용준은 전기 자체에 작품과 동일한 비중을 뒀다는 측면에서 전통적 작가론에 가까웠다.

　김용준은 전통 작가론의 '괴(怪)'적인 측면을 자신의 자화상에도 적용했다. 유학 당시 코가 몰리에르 코 같다는 평판이 자자했지만 거울을 보면 추남이라든지, 선량하게 살아볼까 했으나 양심에 거리끼는 일을 가끔 저지르고 후회하곤 했다는 등, 화가로서 작품론보다 일상사로 구성된 수필이 글의 많은 부분을 차지했다.[40] 사실 이 같은 생활론으로서의 예술론은 현재까지도 상존하는 한국 예술론의 특성이다. 또 낙천론을 통해 비극적인 현실을 승화시키려는 시도, 해학적인 표현에 대한 긍정적인 가치 평가는 한국 문화 저변에 깔린 요소이며 일제강점기에도 지속된 듯하다.

　김용준은 이상범론에서 양심, 열애(熱愛), 고집을 화가의 필수 요건으로 제시하기도 했다. 인격 양성을 바탕으로 해 학구적인 탐구와 노력, 그리고 궁극적으로 자성일가(自成一家), 즉 개성적인 화풍을 목표로 해야 한다는 전통 미학의 이상에 대한 표현임을 알 수 있다. 이상범이 "꾸준한 노력의 화가일지언정 산뜻한 재조(才操)가 넘치는

화가는 못 된다"라고 한 김용준의 비평은 찬사 일변도가 아니고 솔직하고 절제되지 않았던 당시의 비평 경향을 보여준다. 예를 들어 1923년『개벽』4월호에 서화협회 제3회 전람회를 본 '일관객'은, 변관식, 노수현과 더불어 이상범은 "새 기분을 표현하였으니 비록 서투른 점은 있으나 손으로 보담 뇌를 많이 쓴 것이 보인다. 아모쪼록 새 연구를 계속하야 개성의 표현을 충분케 하기를 바란다"라고 했고, 이당 김은호는 "그 수교(手巧)의 묘한 점은 칭찬할 만하다. 그러나 손으로만 힘을 쓰는 것보다 뇌를 좀 고상하게 쓰면 어떠할까"라고 평했다.

당시 미술비평가 다수가 김용준같이 스스로 작가이거나 작가와 가까운 친지였기 때문에 미술 현장에 대한 이해와 동감의 정을 표현한 것도 당시 비평의 특색이다. 김용준은 작가들이 생계유지 수단으로 신문이나 잡지 삽화 작업을 많이 했지만 기꺼이 자진한 것은 아니라는 실정도 내보였다. "청전은 그 분에 맞지도 않는 삽화 기자 생활에 조반과 석죽(夕粥)을 매달고 있었다"라고 적어 삽화 작업을 적지 않게 한 동료 화가를 향해 동지애를 내비치기도 했다. 같은 해에 이하관(李下冠)이 "대가들이 신문 삽화에 전용되어 있다. 청전은 심산(노수현)에 비하면… 제작할 시간이 없어 애를 쓰는 것은 보기에도 딱한 일이다. 신문사 일에도 충실해야겠지만 자기 예술에 더욱 충실할 지어다"라고 말한 것으로 보아 근대 작가들이 예술적 자유 선언과 함께 당면한 경제적 어려움을 알 수 있다.[41]

1940년에『문장』에 발표한 유화 작가 김만형 평에서는 '서양화답다'와 '서양취(西洋臭)'를 구별해 서양화 수용에 있어서 지침을 제시했다.[42] 전자는 서양화의 기법을 수용하는 자세이지만 후자는 '서

양인이 호흡하는 공기' 같은 모방(이미테이션)으로서 취해서는 안 될 자세라고 후배 작가에게 경고한 것이다. 또 'deformation'이라는 명목하에 흐트러진 형체 구조를 정확한 데생으로 보완할 것을 충고한 것으로 보아 1940년대 초에 이미 한국 유화 화단에 사실주의 지향인 아카데미즘의 변형이 있었음을 알 수 있다.

김용준은 미술을 문화의식 향상 도구로 자각한 목표의식 아래 여러 각도에서 진보적 동양화 구현을 모색했다. 먼저 그가 표현 기법 면에서 해부학적 정확성을 인물화의 주요 척도로 설정한 것은 다분히 서구의 재현 미학을 토대로 한 것이었다. 동시에 '리얼(real)', 사실주의 개념을 응물상형 개념으로 전개시킨 논리는 결국 동서고금의 미학은 지엽적인 시각에서 벗어날 때 일치한다는 것을 전제로 전개한 것임을 알 수 있다. 또 표현 기법 분석에서도 과학, 심리학, 자연관, 사회철학적 시각을 총동원한 접근 방법을 제시한 것은 독자성과 더불어 유기적 연계성을 중시한 당시 미술학의 경향을 인식한 것으로 보인다.

근대적 미술사의 완성

월북하기 전 1948년에 『조선미술대요』를 완성할 즈음 김용준은 문장과 서화를 겸비한 문인화가로 한국 화단에 자리 잡았을 뿐 아니라 20여 년에 걸쳐 시도한 미술비평에서도 완숙한 경지에 이르렀다. 『조선미술대요』는 같은 해에 완성한 김영기의 『조선미술사』와 1946년에 출간된 윤희순의 『조선미술사 연구』와 더불어 해방 후 민족 미술사적 정립 필요성에 대한 시대적 요구에 부응한 저서들이다. 윤희순의 책이 주요 주제와 대표적 작가 중심으로 구성된 데 비해 김

용준의 책은 삼국시대부터 일제강점기까지를 장르별로 연대기적으로 개괄했다. 김용준, 김영기, 윤희순의 글은 공통적으로『호산외사』내지는『근역서화징』등에 근거하고 있다. 그중 윤희순의 글은 "이들 정열의 화가는 이조의 부패한 상층 분위기에 반발한 미의 투사(鬪士)"라는 다분히 정치사회적 측면에서 투시된 주관적 시각을 노출하고, 김영기의 미술사는『근역서화징』을 국문으로 풀이하면서 설명을 약간 부연한 것으로 작가 개개인에 대한 단편적인 정보 나열로 구성되었다. 이에 비해 김용준은 문헌에 기초한 고증적인 입장과 동시에 주관적이고 구체적인 양식 분석을 시도했다. 처음부터 독학으로 미술사조와 문예의 흐름을 파악한 김용준은 전통적 작가론과 고유섭의 체계적인 신미술사 방법론을 터득하고 이에 덧붙여 본래 자신이 실습한 기법적 분석을 병행함으로써 명실공히 실물과 관념 세계의 양면을 해석하는 신구(新舊) 조화의 미술 이론 세계를 구축했다.

1950년에 쓴 「단원 김홍도」에서는 비단 김홍도에 대한 지식이 늘었을 뿐만 아니라 김용준의 이론 형식도 완벽한 체계를 갖췄다.[43] 이 글은 '① 단원의 전기, ② 단원의 화풍, ③ 단원의 생존 연대에 대하여, ④ 단원의 운염화(暈染畵)에 대하여, ⑤ 전(傳) 단원 필 〈투견도〉에 대하여' 등으로 구성되었는데 문헌적 고증뿐만 아니라 기법 분석에서도 정점을 이뤘다. 이 글에서 김용준은 감식안의 중요성을 암시하는 등 작가론과 작품 분석 과정에서 이전 글에 보이지 않던 다각도의 접근 방법을 총망라해 단원의 작품 세계와 김홍도 전칭 작품에 관련된 검증 작업도 했다. 10년 전 작가론에서 전기적 요소 자체를 독립적으로 부각시킨 것과 달리 이 글에서는 작품 분석, 편년과 작가론의 공백을 복원하기 위해 사료로 사용했는데, 이는 동년배인

고유섭의 영향으로 보인다. 작가론에 연계된 모든 문헌 자료를 조사 분석하는 고증적인 자세를 정도(正道)로 취한 근대적 미술사론의 원형을 김용준의 1950년 글에서 볼 수 있다.

김용준은 김홍도 회화의 양식 분석에서 중국의 양대 산수화풍인 북화와 남화라는 이분법적 개념을 사용했다. 남종화를 '교양' 있고 고담한 양식으로 북종화에 비해 우위임을 인정하면서도 단원의 경우에는 남북종 혼성 방법에 대성함으로써 오히려 조선의 독특한 선조(線條)를 쓴 것으로 분석했다. 중국에서 역사적으로 설정된 우열 관념을 초월한 한국미 창출이라는 역량을 최고의 평가 기준으로 삼은 것이다. 이는 해방 후 고조된 민족의식에 부합하는 미술사적 시각이며, 서양 미술 유입이 활성화된 현시점에도 여전히 유효한 시각이다. 김용준이 한국 미술사에서 근대기를 조선 후기에 설정하고 근대정신, 즉 근대성 개념을 현실 묘사 화풍에 두고, 사상적 배경으로 실학을 거론한 것 역시 현시점의 시각과 같다.

3. 김용준의 회화 작품: 전통의 서양화西洋化와 낭만화

동경미술학교에서 서양화를 전공했음에도 현존하는 김용준의 유화 작품은 많지 않다. 특히 귀국 후 1930년대 말부터는 동양화로 전향했고 또 그로부터 10년 뒤 월북했기 때문에, 유학 시절을 포함한 20여 년간의 소수 작품에만 의거해 작가 역량을 가늠하기는 어렵다. 그럼에도 그가 해방 후 설립된 서울대학교 미술대학 동양화 분야의 향방에 결정적인 역할을 한 것은 그의 설득력 있는 실천적 이론의 역할이라고 생각된다. 정신적으로는 전통성, 조형상으로는 현대적 감

각, 특히 인물의 해부학적 정확성을 위해 데생 수련을 작업 기반으로 한 그의 동양화 수업 지침은 현시점에도 크게 벗어나지 않는다.

그의 이론은 앞에서 보았듯이 전통성과 현대성의 조화라는 근대적 과제에 적용될 수 있는 종적-횡적 목적론을 방향으로 설정하고 있었다. 또 그는 이론학을 위한 이론이 아니라 실제 작업에 적용할 실천적 이론을 강조했는데 이 같은 입장이 큰 영향을 미치기도 했다. 같은 시기에 신미술 교육에 참가한 월전 장우성 등의 작품에 보이던 일본 화풍에 거부 반응이 대두되던 시기에 그에 대응하는 수묵 기법을 강조함으로써 새로운 출발을 추구하던 해방 후 화단에 파급한 효과가 컸던 것으로 보인다.

김용준이 추구하던 화경(畵境)은 수묵을 기조로 한 문인화다. 주로 산수화에서 그의 문인화의 필의가 나타나지만 기명절지도(器皿折枝圖)도 그가 즐겨 작업한 화목이다. 현존 작품 〈방원인법산수(倣元人法山水)〉(1943)●164에 나타난 것처럼 원인(元人)의 필의를 추구하거나 〈송노석불노(松老石不老)〉(1941)●165처럼 완당(阮堂)을 방(倣)하기도 했지만 필법에서는 초기에 수학한 유화 기법의 잔재가 강하게 남아 있다. 〈방원인법산수〉에서 그는 원경의 산을 청색, 적색 색조를 사용해 원근을 표현했고 〈송노석불노〉의 바위 묘사에는 전통적인 준법보다 수채화나 유화 기법에 흡사하게 적, 청색조 면으로 입체감을 살린 다음 횡으로 찍은 태점으로 표면에 질감을 더했다. 같은 그림에서 소나무도 적갈색 채색면으로 메꾼 다음 먹점으로 송피를 표현한 데서 신동양화의 분위기가 느껴진다. 김용준이 접했을지 모르는 완당의 〈세한도〉풍 그림에 보이는 문인의 '분위기'를 간략한 구도와 절제된 묘사로 재현한 것이다. 명말청초 석도의 분위기를 시도한

〈운산구심(雲山俱深)〉●166도 현대적 아마추어리즘의 전형을 보여준
다. 대략적으로 그린 산수가 고졸함을 의도했다기보다는 여타 동양
화가들처럼 전통적인 용묵용필법을 체계적으로 수학하지 않은 데서
기인한다고도 볼 수 있다.

　현존하는 김용준의 그림은 『문장』 같은 잡지 표지나 삽화에서
더 많이 접할 수 있다. 표지에서 그는 주로 문인 생활 분위기를 보이
는 현대적 문방부귀(文房富貴)를 그린 『문장』 표지화(1939. 11)●167나
문인 생활의 표상인 정원한거도(庭園閑居圖)인 『문장』 표지화(1939.
9)●168 등을 그려 동양의 정통성을 표명했다. 이렇게 단편적인 삽화
풍 그림은 그가 즐겨 그린 〈문방정취(文房情趣)〉(1942)●169 혹은 〈문
방부귀〉(1943)●170 등 기명절지도에 연결된다. 독립적인 소재를 하
나 이상 화폭에 나열함으로써 내용으로나 공간상 유기적인 연계성

164 김용준, 〈방원인법산수〉,
1943년, 수묵담채,
29.5×41.5cm, 개인 소장.

165 김용준, 〈송노석불노〉,
1941년, 수묵담채,
15.5×41.5cm, 개인 소장.

166 김용준, 〈운산구심〉, 연대
미상, 수묵담채, 38×21cm,
개인 소장.

167 김용준, 『문장』표지,
1939년 11월.

168 김용준, 『문장』표지,
1939년 9월.

169 김용준, 〈문방정취〉,
1942년, 수묵담채,
29×43.5cm, 개인 소장.

170 김용준, 〈문방부귀〉,
1943년, 수묵담채,
23×104cm, 개인 소장.

을 추구하기보다는 백물도(百物圖)의 성격을 띠는 것이다. 이는 근대 화단에 유행한 화목인데 김용준이 작가론을 쓴 오원 장승업 화풍의 영향으로 볼 수 있다. 그러나 이처럼 사실주의, 시대정신이 팽배한 근대기에 조선시대의 정취를 재현한 문방 분위기는 점차 전통 개념을 골동화(骨董化)하는 결과를 초래하기도 했다. 전통 개념이 모방, 혹은 박물관에 보존해야 할 미술 개념으로 동양화와 결부되는 계기였다고 볼 수 있다.

김용준은 1930년 동미전에 참가한 작가들의 작품 분석에서 길진섭, 이마동, 황술조 등과 더불어 자신을 낭만주의 작가로 평했다. 1930년 작인 〈정물화〉•171와 〈자화상〉을 기준으로 보아 그에게 낭만주의는 매끄러운 화면보다는 필치가 드러난 양식, 혹은 이마동, 황술조의 그림처럼 어두운 실내 조명을 배경으로 소재 일부분만 집중

조명하는 등 사실주의적인 표현파 성향의 그림을 의미한 듯하다. 1947년에 그린 〈수화 소노인가부좌상(樹話少老人跏趺座像)〉●172에서 김용준의 낭만적이고 해학적인 성향을 볼 수 있다. 당시 35세였던 친구 수화(樹話) 김환기와 불가(佛家)에 대해 담소하던 어느 오후, 한가로운 만화적 필치로 그린 김환기의 초상화는 벗에 대한 우정이 넘치는 자유인, 자신을 점오(點烏, 漸悟) 선생이라고 희화한 김용준의 자화상이 중첩되었음을 볼 수 있다. 이 그림에는 사회주의적인 사상에 얽매여 월북한 '투사적' 작가(그가 1927년에 주장한)의 잔영은 보이지 않고 한묵여담(翰墨餘談)에 대한 향수를 불러일으키는 여운이 있을 뿐이다.

171 김용준, 〈정물화〉, 1930년, 캔버스에 유채, 60×41cm, 개인 소장.

김용준의 유고 중에서 미술에 관한 글을 중심으로 근대기에 한국 화단이 접한 다양한 예술적 논제와 서술 방법론을 3기로 나눠 분석해 보았다. 이로써 초기 미술미평의 내용과 형식은 당시 문단의 논의와 병행했음을 알게 됐다. 이러한 문예비평적 접근은 고유섭과 성격을 달리한다. 고유섭이 경성제국대학에서 수학한 미학, 미술사의 방법론에 기초해 화단의 흐름과 전통 미술의 전개를 객관적으로 정립하는 시도를 한 데 비해 서양화 작가로 출발한 김용준의 미술비평은 순수한 이론 정립보다는 상대적으로 현실 참여적인 자세를 취한 것

172 김용준, 〈수화소노인가부좌상〉, 1947년,
수묵담채, 155.5×45cm, 개인 소장.

으로 보인다. 실제 작업에 연계해 서구의 첨단 미술사조를 비평하거나 미술을 민족 근대화 과제의 일환인 '문화운동' 시각으로 파악하고 그 임무를 자임한 김용준의 미술론은 다분히 계몽적인 성격을 띠었다.

김용준이 비평가로서 초기에 발표한 글에서는 예술 활동을 정치경제적 투쟁으로 보는 프로 문예운동에 경도되어 프로 이론의 발상지인 유럽과 한국의 실정을 동일시함으로써 요즘 독자에게는 비논리적으로 보이는 당시의 담론 구성체에 기초했음을 볼 수 있는데, 이는 외래문화 수용 초창기에 '타자' 개념이 결여됐음을 보여준다. 곧이어 김용준은 창작 활동의 유용적 목적론을 부정하는 일차적인 방향 전환을 시도했다. 프로 문예운동에 대한 인식이 깊어짐에 따라 적용지인 한국 현실과 상이점을 파악하게 된 것이다. 이는 당시의 프로 문학비평에서도 드러난 현상으로, 근대기 미술비평 활동은 문예계라는 넓은 범주 안에서 전개된 것이다.

'우리' 혹은 '조선'과 다른 '타(서양)'라는 의식이 개입하면서 1930년대 초부터 서서히 향토적 예술에 대한 논의가 시작되었다. 자기 비판과 극복 또는 도피 등으로 해석되는 당시 문예계의 방향 설정은 향토성 논의 자체가 예술 외적인 정치사회적 분위기와 무관하지 않게 대두된 데 기인했다.

독자성 의식이 1930년대 후반기에 한층 심화되면서 1939년부터 김용준은 전통 미술 분석에 집중했다. 작가

론을 통한 그의 서술 방법은 사적 고찰이라기보다 전기적 성격을 띠었다. 일화적 내용을 작가론으로 부각시키는 방법은 김용준이 참고한 조희룡의 『호산외사』 내지 『근역서화징』 등과 맥을 같이한다. 김용준은 조선 말기와 현대의 미술비평을 연결시키는 가교 역할을 했다고 볼 수 있고 이러한 측면에서도 고유섭의 역할과는 성격이 다르다고 하겠다.

김용준이 작가로 출발했다는 사실은 그의 작품 분석에도 영향을 미쳤다. 특히 시각적 사실성에 기초를 둔 동경미술학교의 서양화 수업은 그의 미술비평에서 근저를 이뤘을 뿐만 아니라 동양화 작품과 이후 한국 동양화의 향방에도 결정적인 역할을 했다. 사실주의에 기초한 미술 근대화의 시각은 비단 인체의 해부학적 정확성에 기초하는 작업 자세에 적용되었을 뿐만 아니라 현실의 분위기를 재현해야 한다는 시대의식에도 연결되었다. 이러한 생각은 정선, 신윤복, 김홍도가 활동한 영·정조 시대를 근대 미술의 출발점으로 설정하는 근거로 작용했다.

한편 김용준은 관념적 차원에서는 청빈 문인의 자세와 득신의 묘를 추구하는 유교, 노장의 이상을 작가론의 품평 척도로 제시하기도 했다. 이는 동양과 서양의 조화 문제를 전통과 현대의 조화라는 맥락에서 해결하는 방법이었고, 이러한 측면에서도 한국 미술사에서 김용준의 역할을 논할 수 있다. 동양의 전통 미학과 서구의 과학주의에 기초한 동시대적 양식과 의식, 즉 시대성을 구현하는 것이 김용준이 파악한 근대주의 미학임을 알 수 있고, 이는 해방 후 한국 동양 화단의 규범으로 자리 잡았다. 표현성보다는 본질적 요소 파악을 요체로 강조하는 것은 쉽게 도전받지 않는 조형 원리일 뿐 아니

라, 한국 미술비평의 논리 저변에서 중추적인 역할을 해왔다. 그러나 간과할 수 없는 것은 이 같은 미학이 한국 현대 동양 화단으로 하여금 사회적 변화에 따른 조형 사고의 변모를 과감히 실행치 못하게 하는 보이지 않는 힘이기도 했다는 것이다.

김용준의 문예비평적, 평전식 미술비평은 전통적 화론과 한국 현대 미술비평을 연결시키는 가교적 역할을 했지만 아마추어리즘적인 평론의 일환으로 실천되었을 뿐 전문적인 미술 이론 방법론으로 발전하지는 못했다. 그의 미학은 실질적인 역할을 했음에도 그 정체가 이론화되지 않고 잠재적 미학으로 존재해온 것인데, 이는 전적으로 그의 월북 사실에만 기인한 것은 아니다. 그 대신 고유섭이 제시한 미술학에서의 문헌 자료 검증 방법이 고고미술사학적 접근 방법으로, 그리고 그의 독일 미학의 철학적 논리와 양식적 분석이 각각 미학과 미술사학의 주된 영역이 되어 한국 미술사는 서구 미술사의 방법론에 주로 기초해 정리되었다.

1980년대 중반 이후 프로 문학에 대한 학문적 분석이 시작되자 미술계에서도 프로 미술에 대한 연구가 시작되었다. 김용준의 미술론도 그의 미적 시각과 입장을 달리하는 신세대 평론가들에 의해 부활되기 시작했다. 익명의 민족주의자로서 그의 존재가 뒤늦게 부각되었다는 사실은 분단 한국의 미술계가 안고 있는 역설적인 현상이기도 하다.

일제강점기에 대두된 다양한 미학적 논제와 화단의 현실적인 문제점, 이를테면 창작 활동의 유통과 직간접적으로 연결된 미술비평, 전람회와 저널리즘 등의 긍정적·부정적 양면성, 정체성, 세계성 문제, 공모전 심사 기준의 형평성 등은 현시점에도 해결 방법이 명확

히 제시되지 않은 채, 모더니즘과 탈모더니즘에 관한 논쟁이 더 활발하게 진행되어왔다. 그러나 한국 미술계가 당면한 과제는 모더니즘-탈모더니즘 논쟁보다 오히려 '일제'와 '탈일제' 재검토, 그리고 이를 통해 현시대 감각과 요구에 적합한 종합 이론 체계를 정립해 종적인 전통 계승과 횡적인 동시대 상황 분석을 포함한 포괄적인 맥락을 재수정하는 것이 아닐까? 이런 면에서 근현대 한국 미술사에서 김용준은 비평가, 작가, 교육자로서뿐만 아니라 예술정신 면에서 한국 현대 동양 화단에 미친 역할과 영향을 간과할 수 없다.

9
1920~1930년대 총독부의 미술 검열[1]

일제강점기 검열에 대해서는 지금까지 주로 신문사(新聞史)나 문학사 분야에서 연구되었다.[2] 근대 미술과 관련된 논문에서는 미술 검열에 대한 언급만 할 뿐 이를 주제로 한 연구는 아직 이뤄지지 못했다.[3] 이 글에서는 검열을 주관한 총독부 경무국(警務局)의 검열 관련 자료와 검열 취체 관련 신문기사, 그리고 검열로 삭제된 작품을 중심으로 일제강점기 미술 검열 상황을 살펴보고자 한다. 이를 통해 식민지 시기 문화 통치의 일면을 조명할 것이며, 동시에 한국 근대 미술을 분석하는 새로운 시각도 제시한다. 먼저 미술 검열에 관한 총독부 검열 자료를 정리하고, 검열 표준이던 '치안방해'와 '풍속괴란'을 각각 검토하기로 한다.

1. 총독부 미술 검열 표준

신문 잡지와 인쇄물 검열은 조선 말기 을사보호조약 이후부터 실시

되었다. 이미 국권 피탈 이전의 출판법(1909) 항목에 '도화(圖畵)'가 포함되어 문서, 서적과 함께 그림도 통제 대상이었다.[4] 당시 금지 항목은 안녕 질서(치안)를 방해하거나 풍속을 괴란하는 내용이었으며 한일강제병합 이후에도 이 두 항목은 검열 표준이 되었다.[5] 1927년 12월 15일자 『동아일보』 기사는 계급 사상을 고조하는 '문예품'을 게재한 자는 엄중하게 처벌하겠다는 내용을 보도해 검열 체제가 강화되었음을 알려준다.[6]

　검열 제도가 총독부 경무국 도서과 중심으로 체계화되기 시작한 1920년대 후반부터 미술 검열도 본격적으로 시행되었다.[7] 미술 검열 조항은 조선총독부 경무국 도서과에서 발행한 『조선에 있어서의 출판물개요(朝鮮に於ける出版物槪要)』(1930)와 『조선출판경찰개요(朝鮮出版警察槪要)』(1933~1939)에서 볼 수 있다.[8] 『조선에 있어서의 출판물개요』 중 '조선문 간행물 행정처분 예'는 1920년부터 1929년까지 『조선일보』, 『동아일보』, 『시사신문』[9] 등 3대 민간지에 게재된 기사 중 총독부가 압수한 기사를 19가지 유형으로 분류한 것이다. 이 자료는 총독부가 적용한 검열 표준을 보여주는데 19가지 유형 중 제19항 '도화로서 전기 각항의 어느 것에나 해당하는 것'이라고 해 구체적으로 그림을 검열 대상으로 명시한 예다.[10] 삭제된 신문 삽화 두 건에 대한 설명이 기록되어 신문 삽화가 주요 검열 대상이었음을 알 수 있다. 이 두 삽화는 치안과 관련되는 내용으로 이에 대해서는 다음 절에서 다시 검토하기로 한다.

　『조선출판경찰개요』에는 일반 검열 표준과 특수 검열 표준으로 구분해 명시했다.[11] 일반 검열 표준에 명시된 항목은 다음 두 가지였다.

제1항 안녕 질서(치안) 방해 사항

제2항 풍속괴란 신문지 출판물 검열 표준

이는 1920년대부터 이미 시행하던 검열 기준을 다시 정리한 것이다. 먼저 제1항에 명시된 사항을 요약하면 1조에서 7조까지는 황실, 신궁, 황릉, 신사 등 통치국 일본의 존엄을 모독하는 내용이며, 나머지 8조에서 28조까지는 공산주의 무정부주의의 이론 내지 전략 전술을 지원하거나 또는 그 운동의 실행을 선동하는 사항, 납세 기타 국민 의무를 부인하는 사항, 조선 독립을 선동하거나, 조선 민족 의식을 앙양하는 사항 등 조선에서의 통치 체제를 방해하는 내용이다. 이처럼 제1항은 미술에 적용하는 사항을 별도로 구분하지는 않았지만 제2항은 구체적으로 미술과 관련된 사항을 명시했으며 11가지 사항 중 미술에 관한 내용은 아래와 같다.

1. 춘화 음본(淫本) 류

3. 음부를 노출한 사진, 회화, 그림엽서 류(아동은 제외)

4. 음부를 노출하지는 않았으나 추악 도발적으로 표현한 나체 사진, 회화, 그림엽서 류

5. 선정적 혹은 음외 수치의 정을 유발할 우려가 있는 남녀 포옹 접물(아동은 제외) 사진, 회화 류

10. 서적 또는 성구(性具) 약품 등의 광고로 현저하게 사회 풍교를 해칠 사항

위의 일반 검열 표준의 두 항목 중 제1항인 치안방해와 관련된

사항은 주로 신문, 잡지에 게재된 삽화와 만화, 그리고 선전용 인쇄물(삐라)에 적용되었으며, 제2항인 풍속괴란에 관한 사항은 사진이나 엽서, 회화, 광고에 해당된 사항으로 이 두 가지를 구분해서 검토하기로 한다.

2. 치안방해 검열

총독부 검열 자료

1925년 카프가 결성되고 프롤레타리아 문예운동이 활발히 진행된 1920년대 후반부터 인쇄물에 대한 검열이 본격적으로 시작되었다. 총독부 관방문서과(官方文書課)에서 1927년 10월에 발행한 자료집 『조선의 언론과 세상(朝鮮の言論と世相)』에는 압수된 신문기사와 논설이 포함되어 있다. 이들 자료는 4편으로 분류되었으며 그중 2편은 「사회운동」으로 '문예운동', '제삼인터내셔널의 영향'이 명시되어 있다. 이는 1927년에 소위 카프의 방향 전환으로 사회주의 운동이 '개인적인 경향'에서 '집단적 의식'으로 전환됨에 따라 총독부의 검열 조치가 강화된 것이다.[12]

이후 프로 운동은 검열의 중점 항목이 되었으며 경무국 도서과에서 발행한 『조선출판경찰월보』를 보면 이듬해부터 미술 검열이 본격적으로 시행되었음을 알 수 있다. 제1호(1928.9)부터 제123호(1938.12)에는 '치안차압', '풍속차압'된 미술품들이 기록되었는데 치안차압된 미술품 수는 1928년에 1건, 1929년에 3건, 1930년에 7건, 1931년에 3건, 1936년에 5건, 1937년에 2건으로 수원에서 《프롤레타리아 미술전람회》(1930.3.29~30)가 거행된 1930년에 가장 많

왔다.[13] 프로 사상과 관련된 미술품 외에 차압된 품목은 일본의 식민지 통치와 관련된 것으로 1928년의 일본 황실 보안과 관련된 '소화 어대전 기념사진장 예약모집(昭和 御大典 紀念寫眞帳 豫約募集)' 광고, 1929년의 중국 출판 반일(反日) 만화, 1930년의 반제국주의 뉴스(反帝ニュース) 삐라 등이다. 치안방해 차압 품목 중 최다수는 만화인데 이것들은 일본에서 간행된 잡지에 게재된 것들로 일본 내에서는 허용된 인쇄물이 식민지에서는 검열 차압 대상이 된 것이다. 이는 검열 기준뿐만 아니라 실시 방법 등 식민지의 검열 방침이 일본 본토와 달랐음을 보여주는 예로, 이에 대한 신문기사가 그 상황을 확인해준다.

문서도서 등 출판물의 발매 금지는 일본에는 사상 문제에 관한 것이 주(主)로 풍속괴란물(風俗壞亂物)이 다(多)하나 조선 측(側)은 풍속괴란물은 극(極)히 적고 치안방해(治安妨害)에 관한 점으로 금지되는 것이 제일 다수이며 사상 문제에 관한 자는 기차(其次)이다. 그런데 조선 측으로 말하면 조선인의 출판물은 사전검열(事前檢閱)을 시행함으로 출판된 후에 발매 금지에 ○을 당하는 자는 신문 잡지를 제(除)한 외(外)에 극히 적어 일본과 전혀 사정이 다르다. 취체 방침의 근본도 다소 상위(相違)가 있어 일본에 추종(追從)할 필요도 없으나 경보국에서 각 부(府)에 발령(發令)하였다면 참고(參考)로라도 ○하(○何)한 통지(通知)가 올시 미지(未知)이라 운운(云云)히 하더라.[14]

치안방해 차압 중에는 1936년에 처리된 유영원의 『성화화보(聖畵畫報)』가 있어 1919년 3·1 운동 이후 기독교인들의 활동이나 출판물도 검열 대상이었음을 알 수 있다. 『조선총독부 금지단행본 목

록』에는『성화화보』외에 천도교 화보인『회상령적실기(繪像靈蹟實記)』[1915년 경성성시천교총부(京城城侍天教總部) 발행]가 1940년도 치안 처분으로 올라 민족 종교로서 천도교에 대한 일제의 탄압을 보여준다. 또 1936년에 처분된 책 중『천은향수행기념사진(天恩鄉修行記念寫眞)』(1931)은 일본 천성사(天聲社)에서 발행된 것으로 천도교의 활동 범위를 알려주기도 한다. 같은 해 발행되어 1936년에 처분된『예술과 종교(藝術と宗教)』역시 제목만으로는 알 수 없으나 발행사가 천성사인 것으로 보아 천도교 내용을 담은 책이었음을 짐작할 수 있다. 3·1 운동에서 종교 단체의 역할은 컸으며 특히 기독교와 천도교는 민족적 종교로서 이러한 종교적 내용을 담은 신문기사는 물론 미술품과 예술 서적도 치안처분 항목이 된 것이다.[15]

당시 조선 신문은 이러한 검열 상황을 지속적으로 보도했는데, 한 소학생이 연필로 그린 조선 지도, 그리고 금주(禁酒) 선전 깃발까지 압수되었음을 보도한 기사로 보아 식민지 검열에서 시각 자료의 비중이 컸음을 볼 수 있다.

신천(信川) 경찰서에서는 금번 신천에서 개최한 황해주일학교대회(黃海主日學校大會)《아동학예품전람회》에 출품한 재령금산(載寧錦山) 교회 유년부 리근(李槿)이라는 어린 학생이 연필로 단순히 조선 지도와 사람 하나를 그린 것을 압수하고 또 대회 금주단연 선전부에 신천 리상신(李尙信) 씨의 기증한 금주단연 축하기(旗)를 압수하고 시말서까지 받았다는데 그는 깃발에 그린 그림이 불온타고 압수한 것이라더라.[16]

173 무라야마 토모요시,
〈유태인 소녀의 초상〉,
1922년.

공적 증서에 사용된 무궁화 도안도 차압
되었는데(1935.2.2) 시각 자료의 상징적 의미
에 대해서도 검열 당국이 아주 민감하게 반
응했음을 알 수 있다.

　사회운동으로서 프롤레타리아 운동은
검열 표준 제1항 '안녕 질서(치안) 방해 사항'
중 제일 중요한 검열 항목이었다. 특히 사회
주의 사상은 민족주의 이념과 결합되어 전
개되었다.[17] 앞서 언급한 『조선총독부 금지
단행본 목록』을 보면[18] 치안방해 압수 서적
은 대부분 일본에서 간행된 책으로 전부 프
로 사상과 관련된 것이었다. 이 같은 책들
의 발행 부수는 1920년대 말에 최고조에 달
한 듯한데 조선에서는 판매가 철저하게 금

지되었고 압수된 숫자도 수천 부에 달했다고 한다.[19] 그중 1929년과
1933년에 처분된 『프롤레타리아 미술을 위하여(プロレタリア美術の爲
に)』는 근대 일본의 무정부주의적 사회주의 입장을 취한 전위미술운
동 그룹 마보(MAVO, 1923년 결성)의 주도자 무라야마 토모요시(村山知
義, 1901~1977)의 책이다.[20] 1920년대 초 베를린에서 수학한 무라야
마는 러시아 혁명 이후에 급속히 퍼진 무산 계급 사상을 수용했으며
프로 사상 작가들이 주로 사용한 러시아의 사실주의 양식 대신 구성
주의나 큐비즘 양식으로 전위적인 입장을 표명했다.●173 그와 마보
그룹 화가들이 주로 사용한 두 미술 양식은 근대 일본 화단에서 프
로 사상, 혹은 전위적 입장과 연관됐는데,[21] 일본 내 전위예술가들의

좌파적 성향 때문에 '전위'와 관련된 인쇄물은 철저하게 검열 대상이 되었다. 마보 그룹과 마찬가지로 조선프로예맹도 연극 활동으로 전위적인 이념을 표명했으며, 이에 검열 조치가 이뤄졌다.[22] 1927년 문예지 『조선지광』에 발표한 김복진의 「나형선안의 초안」은 검열 때문에 복자(伏字)로 점철되었다.[23] 미술을 위한 미술인 순정미술의 대안으로 무산 계급의 미술을 주장한 이 글은 후자와 관련된 내용이 거의 삭제되어 문맥이 분명하지 않지만, 원래 의도와 웅변적인 논조는 파악하기가 어렵지 않다.

> 우리들은 우리의 예술운동이 ○○○○○○ 지익(支翼)임을 안다. 그럼으로 이 일지익의 임무를 다하려 하야 여기에 전예술운동의 일 분야인 형성(型成)예술운동의 집단을 형성한다. … 우리들은 ○○ ○○○○○○ ○○○○의 완전한 일○으로서 예술행동을 전개 하○ 이만할 것을 안다. … 우리들은 계급운동의 ○○○○○ 고층 단계로의 진보, 아지의 과정하여온 제 단계를 구명… 소위 순정미술의 미안(美眼)을 벗은 나형(裸型)으로 모이자. 그리고 ○○○○○ ○○○○○○ 「나형」을 힘 있게 하자. ○○○○○○ 지익 임무를 다 같이 하자.

김복진이 이상적인 예술사조로 제시한 '형성예술운동'은 러시아의 구성주의 미술을 지칭한 것으로 보인다.[24] 구성주의 같은 20세기 초 유럽의 전위 미술 형식은 큐비즘과 마찬가지로 무라야마 토모요시가 주동이 된 다이쇼 시기 신흥 미술운동의 주된 양식이었으므로 위에서 언급한 것처럼 식민지 조선에서는 허용되지 않았다. 이후

『전위활동의 근본문제(前衛活動の根本問題)』(1929 처분), 『신미술과 리얼리즘 문제(新しい美術とレアリズムの問題)』(1933 처분)가 치안처분되었으며 동경에서 출판된 『모던 어만화사전(語漫畵辭典)』역시 1931년에 치안처분되어 리얼리즘, 모던, 전위 개념이 모두 프로 사상과 같은 맥락에서 파악되었음을 알 수 있다.[25] 『국제현상화보(國際現象畵報)』(상해 발간, 1932 처분)와 같은 근대적인 시대의식을 고양하는 미술 서적 역시 검열 대상이었다. 제1, 2차 세계대전 사이 독일 사회의 퇴폐적 분위기를 묘사한 좌파적 표현주의 성향의 화가 조지 그로스(George Grosz, 1893~1959)의 『예술의 위기(藝術の危機)』(1930.3.15 번역) 같은 책도 치안처분(1937.9.27)되었는데, 이는 총독부의 미술 검열이 꽤 전문적이었음을 보여준다.

미술과 관련되지 않더라도 많은 프로 사상 관련 예술 서적이 모두 검열 대상이었다. 이 책들은 전부 일본에서 간행된 것으로 1930년(6건)과 1931년(6건)에 제일 많은 것으로 보아 프로 사상이 이 시기에 절정이었음을 알 수 있다. 조선에서 처분된 상황을 보면 1933년(5건), 1934년(7건), 1937년(4건)에 이러한 책들이 조선에 유입되었다는 것은 당시 조선 미술계에서는 프로 미술 작품이 제작되지 않던 시기임에도 문예 이론은 지속적으로 프로 사상에 노출되었음을 알 수 있다.

한편 직접 그림을 포함한 책 가운데 처분된 책들은 『일본 프롤레타리아 미술집(日本プロレタリア美術集)』(1931) 같은 책 외에는 대부분 만화였다. 전시 체제로 들어간 1930년대 말부터는 군사 관련 만화가 다수 제작되었는데 이들 역시 모두 치안차압되었다. 한국에서도 프로 사상을 표현한 미술 작품은 주로 감상 회화보다 만화 혹은 신

문 삽화에 많은데 이제 압수된 신문 삽화를 중심으로 검열 상황을 살펴보자.

압수 신문 삽화

신문 검열은 사전 원고 검열이나 사후 삭제 또는 압수, 발매 반포 금지 등 행정처분 형태로 시행되었다. 1924년 12월 20일자 『시대일보』〈양지를 향하야〉●174같이 완전히 삭제되어 원래 모습을 볼 수 없는 경우도 있다. 압수 기사 기록을 보면 이 삽화는 일제의 담배 전매국 당국자들의 횡포에 대한 비판을 담고 있었다. 그해 김화(金化)에서 일어난 담배밭 화재 사건과 그로 인한 조선 농민의 피해를 강도 높게 비판해 치안방해 사항에 해당한 것이다.[26] 이처럼 삭제된 그림에 대한 기사가 『조선에 있어서의 출판물개요』 같은 총독부 자료에 일어로 번역되어 기록되었는데,[27] 이 자료의 제19항에 삭제된 '도화'로 기록된 압수 삽화 두 건 중 하나는 1925년 10월 17일자 『동아일보』에 게재된 것이다. 삽화 〈참배(參拜)도 자유 불참배(不參拜)도 자유〉가 차압처분된 이유는 "기독교도 등이 조선 신궁에 참배 안 한다는 소문을 듣고 참배를 아니 하여도 된다는 의미를 풍자한 것으로 차압처분되다"라고 되어 있다. 조선 신궁에 참배하는 것이 의무가 아니라 선택이라고 한 데 대해 치안처분한 것이었다. 역시 기록만 남은 『시대일보』에 실린 만화(1926.1.1)는 독립운동을 하다 검거되어 옥중단식을 하는 김지섭에게 칼끝에 음식을 꽂아 들이대는 모습을 그린 것으로, 경관의 잔학성을 묘사했다고 해 역시 검열 삭제되었다.

・地方漫畵・

174 〈양지를 향하야〉, 『시대일보』, 1924년 12월 20일.

175 『동아일보』 만화, 1923년 9월 23일.

176 〈엎친 데 덮친다고 이래서야 살 수가 있나 가득
죽겠는데〉, 『동아일보』, 1923년 10월 21일.

177 〈모이나 주지 말았으면〉, 『동아일보』, 1924년
11월 5일.

압수 삭제된 신문 삽화 중에는 현존하는 삽화도
있다. 이 자료들에 근거하면 삽화 검열은 1923년 하
반기경 시작된 것으로 보이며, 『동아일보』가 초기 검
열 대상이 된 신문 가운데 하나였다. 1923년 9월 23일
자 『동아일보』에 상·하로 실린 만화는 그해 9월 동
경 지진으로 인명 피해가 크게 난 원인을 조선인 동포
들이 폭탄을 던진 것으로, 혹은 조선인들이 우물에 독
약을 타 인명 피해를 본 것처럼 지진의 책임을 조선인
에게 돌려 많은 조선인이 피살당한 사건을 풍자했다.
이 만화는 (조선인이) 우물에 독약을 탔다고 소리치는
사람들과 우물 주변에 쓰러진 사람들, 그리고 실험실
에서 우물을 검사한 결과 조선인들이 무고함을 증명
하는 두 장면을 그렸고 압수되었다.•175 같은 해 10월
21일자 『동아일보』 만화 〈엎친 데 덮친다고 이래서야
살 수가 있나 가득 죽겠는데〉•176는 압수 여부에 대
해서는 알 수 없으나 일본 지진과 수해 때문에 피해를
보는 조선인을 수해와 지진으로 명시된 일본인의 두
발에 짓눌린 사람으로 그려 일제 통치에 대한 저항의
식을 명백하게 표현했다. 1924년 11월 5일자로 압수
된 『동아일보』 삽화는 〈모이나 주지 말았으면〉•177이
다. 한 손으로는 닭에게 모이를 주면서 등 뒤로 돌린
다른 손은 칼을 잡은 일본 여인을 묘사해 표리가 다른
식민 정책을 묘사했다. 이 두 그림에서는 식민 통치의
주체인 일본의 정체를 일본 의상을 입은 인물로 그리

는 직접적인 풍자 형식을 취했다.

한편 식민 통치를 우회적으로 풍자하는 삽
화 형식도 등장했다. 1924년 12월 7일부터 『시
대일보』에 연재된 「지방만화(地方漫畵)」는 일본
관리들의 착취를 주로 다뤘다. 압수된 삽화는
1924년 12월 18일자 〈산더미 같은 세금〉●178으
로 농민을 뒤덮은 바위덩어리로 일제가 부과한
각종 세금을 풍자했다.[28] 1923년 『개벽』에 게재
된 〈농민의 기름도 한이 있지〉●179에서는 조선
인 농민에게 소작료를 부과해 착취하는 식민 통
치 상황을, 머리에서 기름을 짜내는 형식으로
사회주의 이념과 민족주의 이념을 중첩해 표현
했다. 일본의 식민 통치는 때로 흡혈동물로, 혹
은 악마로 표현되기도 했으며●180, 역시 압수
삭제되었다. 이처럼 새로운 사회주의 이념을 표
현하는 형식은 주로 러시아의 사회주의 삽화에
서 빌려온 것으로 〈산더미 같은 세금〉은 러시
아의 〈구라파 제(諸) 국가의 각서〉●181와, 〈농
민의 기름도 한이 있지〉는 〈자본주의하의 합리
화〉●182와 형식이 유사하다. 두 러시아 삽화가
게재된 조선총독부 경무국 도서과 조사 자료 비
(秘) 제27집(1931.7) 『풍자만화에 드러난 소비엣
트의 사상(風刺漫画に現はれたるソヴエ_ト思想)』을
보면 검열 당국이 소련의 사회주의 사상을 표현

178 〈산더미 같은 세금〉, 『시대일보』, 1924년 12월 18일.

179 〈농민의 기름도 한이 있지〉, 『개벽』, 1923년.

180 『동아일보』 투고 만화, 1925년 5월 7일.

181 〈구라파 제 국가의 각서〉,
『풍자만화에 드러난
소비엣트의 사상』, 조선총독부
경무국 도서과 조사 자료,
1931년 7월.

182 〈자본주의하의 합리화〉,
『풍자만화에 드러난
소비엣트의 사상』, 조선총독부
경무국 도서과 조사 자료,
1931년 7월.

한 삽화를 조사했음을 알려준다. 이 자료집 서문에는 소련 풍자만화의 목적이 공산주의를 선전하려는 것임을 밝히는 등 프로 만화에 강한 경계심을 보였다.

『개벽』발행 금지 처분과『조선일보』필화 사건은 검열과 관련한 또 다른 상황을 짐작하게 해준다. 1925년 4월 1일자『조선일보』의 〈조선경찰의 취체〉•183는 사진기자와 군중에게 몽둥이를 휘두르는 일본 경찰을 묘사해 필화 사건을 빚었다. 이 사건과 1925년 9월의『개벽』발행 금지 조치는 더욱 노골적인 표현을 야기했다.『동아일보』1925년 9월 14일자의 〈다 꺾고 나면 나올 것이 무엇?〉은 당국에 엄지손가락(『개벽』)과 검지(『조선일보』)가 꺾이는 장면을 그려 검열 상황을 노골적으로 표현했다. 1925년 12월의『개벽』삽화•184 역시 조선 사찰에 있는 종각을 소재로 비판의 소리가 컸음을 풍자해 그 이듬해 1926년 8월 1일에 발행한 72호를 끝으로 강제 폐간되기까지의 경위를 보여준다. 언론 검열과 통제가 한일강제병합 이전에 이미 시작했음을 앞에서 언급했다. 일찍이 1909년『대한민보』도 펜

으로 매를 때리는 형 집행 삽화로 검열을 풍자한 바 있다. 치안유지
법과 경찰의 집행 과정은 여러 각도에서 묘사되었으며 1925년 5월
『조선일보』만화 〈오늘부터 새 칼 한 개를 더 차볼까〉는•185 '법률
제령(法律制令)'이라는 칼 열 개 외에 '치안유지법'이라는 대검을 하
나 더 든 사무라이를 그렸다. 압수된 삽화에는 『동아일보』 1924년
12월 2일자 〈눈이나 깜짝할가〉•186같이 일본을 미국보다 왜소하게
그려 일본의 국제적 위상을 풍자하는 만화도 있었는가 하면, 『동아
일보』 1935년 9월 4일자 〈햇물만 켜게 되는 이수상(伊首相)〉•187처
럼 무솔리니의 제국주의적 야욕을 묘사함으로써 일본제국주의를
연상시키는 만화도 포함되었다. 1920년대 말에는 점차 검열 수위
가 더 높아졌고, 압수 기사 수가 더욱 늘어났다.[29] 이러한 상황에 대
해 1929년 10월 3일자 『중외일보』 삽화 〈얼마던지〉•188는 산더미같
이 쌓아 올린 압수 기사 위에 선 인물을 표현했다. 그럼에도 신문 삽
화로 세태를 풍자하는 관행이 지속되었음을 『조선일보』 1930년 4월
13일자 〈언론 자유는 빠고다공원에만〉•125에서 볼 수 있다.

문필가이자 삽화가인 안석주는 삽화의 주제와 회화 양식을 연계

185 〈오늘부터 새 칼 한 개를 더 차볼까〉, 『조선일보』, 1925년 5월.

186 〈눈이나 깜짝할가〉, 『동아일보』, 1924년 12월 2일.

187 〈헛물만 켜게 되는 이수상〉, 『동아일보』, 1935년 9월 4일.

188 〈얼마던지〉, 『중외일보』, 1929년 10월 3일.

해 1920년대에 일제 통치를 풍자하는 삽화를 다수 제작했다. 『조선일보』 1928년 1월 27일자 삽화 〈밤낮 땅만 파네〉는 노동자 농민을 영웅적으로 그려낸 것으로 같은 인체를 반복적으로 중첩시켜 미래파 같은 아방가르드 양식 도입을 보여줘 모더니즘 양식 도입이 프로 사상 도입과도 연계되어 일어났음을 확인하게 해준다. 《조선미술전람회》 같은 관전에서는 전위운동과 관련된 양식보다는 일본의 아카데미적 사실주의 양식이나 약간 변형된 표현주의적 양식이 한국적 아카데미즘으로 자리 잡았다. 이러한 상황에서 오히려 대중 매체인 신문 삽화에서 모더니즘 실험이 가능했던 것이다. 이는 미술 양식보

다는 내용을 중심으로 검열이 이뤄졌음을 의미한다.

3. 풍속괴란 검열

총독부 검열 자료

『조선출판경찰월보』를 보면 1928년과 1929년에 풍속차압이 압도적으로 많다가 1930년부터는 치안차압 건수가 증가해 1936년까지 치안차압 건수가 풍속차압보다 많았다. 그러다가 1937년부터는 다시 풍속차압이 대부분을 차지했다. 전시 체제로 들어가면서 오히려 풍속괴란 검열이 더 강화된 것이다. 풍속차압된 경우는 대부분 동경이나 상해에서 발행되거나 발행지가 불분명한 나체 사진, 혹은 남녀 포옹 사진이나 엽서, 그리고 일본에서 간행된 부세화(浮世繪)였다. 『조선총독부 금지단행본 목록』 중 미술 관련 목록에서도 풍속차압된 출판물은 일본에서 발행된 부세화가 제일 많으며 그다음으로 나체화가 많다. 이와 같이 일본에서 간행, 유통된 간행물을 식민지에서는 검열 조치했는데, 본국과 식민지의 취체 방침 차이와 관련해서 앞에서 언급한 1927년 11월 18일자 『조선일보』 기사 「출판물 취체에 조선의 사정이 전연히 상위(相違)된다고」에 의하면[30] 일본에서는 오히려 풍속괴란물이 많았고 조선에서는 치안방해물이 많았으며 또 조선에서는 사전검열이 이뤄져 풍속괴란물이 미연에 철저하게 방지된 것으로 보인다. 그럼에도 풍속괴란물, 소위 '외설물'에 대한 총독부의 검열은 강도 높게 시행되었다. 1927년에는 국제적으로도 외설 여부를 조회했으며 이에 따라 총독부는 특히 조선에서 풍속괴란 검열을 철저하게 실시했음을 기사로 알 수 있다.[31] 그리고 검열

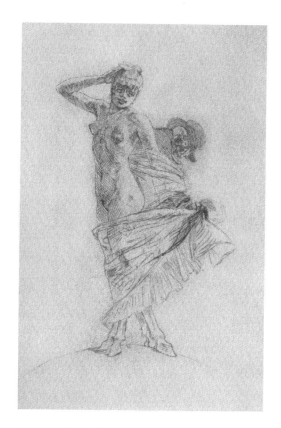

189 펠리시앵 롭스, 〈세상을 지배하는 절도와 매춘(Le vol et la prostitution dominant le monde)〉, 1879~1886년, 에칭, 드라이포인트, 25.8×17cm.

조치가 실시되면서 예술 작품과 외설물도 제대로 구분되지 않았다. 금지된 책 가운데 19세기 말 벨기에 판화 작가 펠리시앵 롭스(Félicien Rops, 1833~1898)의 작품집 『로푸스 화집(ロツプス畵集)』이 있었다. 롭스는 19세기 말 유럽의 상징주의, 악마주의 작가로, 주로 팜 파탈을 나부로 표현했는데●189 이러한 주제 표현이 풍속괴란 대상으로 지적된 것이다.

풍속차압 중에 특기할 사실은 일본에서 발행된 『범죄현물사진집(犯罪現物寫眞集)』(1930년 9월 30일 처리)과 『범죄도감(犯罪圖鑑)』(1932년 5월 처리)이 풍속괴란 항목으로 처분되었다는 것이다. 범죄는 일반적으로 치안과 관련된 사항이나 식민지에서는 풍속 검열로 처리되었는데, 식민지 조선에서 치안 검열은 주로 일본의 통치권에 위배되는 조항을 대상으로 했으며, 여러 가지 범죄를 포함한 식민지에서의 사회 문제와 관련된 내용이 풍속 검열에 해당되었다. 이제 풍속 검열의 중점 항목이던 부세화와 나체화를 검토하기로 한다.

부세화

가장 많은 풍속차압 대상이던 부세화는 에도 시대 후반기에 유행했다. 후지산 같은 명승지나 가부키 장면과 배우들, 기녀 초상화와 기방 풍경 그리고 춘화가 주된 주제였는데, 그중 풍속괴란으로

처분된 부세화는 춘화일 가능성이 크다. 이미 에도 시대 향보(享保) 연간(1716~1735)에 통제 법령이 제정되어 공식적인 부세화 취체가 시행되었다. 통제 내용은 막부정치를 비판하거나 풍기를 문란케 하는 출판물을 금지하는 것이었고 부세화에 '개인(改印)'이라고 불리던 검열인을 찍는 검열이 1875년까지 시행되었다.[32] 이 같은 엄격한 검열 제도에도 일본 내에서는 적나라한 춘화가 지속적으로 간행, 유통되었는데 식민지 조선에 유입되는 것을 철저하게 통제한 것이다.

그러나 풍속괴란물에 대한 총독부의 통제에도 일본 춘화는 조선에 소개되었고, 조선인 화가들이 이러한 일본 춘화 양식을 수용하기 시작했다. 일본풍 춘화를 제작한 대표적인 화가는 최우석이다. 그는 조선 후기 김홍도나 신윤복의 양식을 계승하면서 성교 장면을 확대한 부세화 양식 춘화를 제작했다.[33] 밀매 유통되던 춘화를 제작한 작가들은 '타락한 작가'로 낙인이 찍혔음을 1928년 9월 29일자 『동아일보』 기사로 알 수 있다.

시내 광희문뎡(光熙門町) 이뎡목 일백삼십육번지 최석환은 작년 이월 이래로 조선인 남녀의 춘화도(春畵圖) 여러 종류를 그리어 부하 량재덕, 리경실, 민모 등의 수명으로 하여금 시내 각처에 팔게 한 일로 방금 종로서에서 엄중한 취조를 받는 중이라는데 그는 그림을 잘 그리는 화가로 최초에는 고급 예술품이라 할 만한 그림을 그리어 여러 곳에서 팔려고 하였으나 잘 팔리지를 아니함으로 얼마 전부터 어디서 모아두었던 춘화도를 팔아본 결과 팔리는 성적이 매우 좋음으로 마침내 그것을 전문으로 그리어 팔은 것이라는 바 동서에서는 이십여 종의 춘화도를 압수하고 이미 팔은 것에 대한 것을 수

사하는 중 그는 풍기상 엄중한 취체를 요하는 것이라더라.[34]

19세기 말부터 20세기 전반기에 활동한 최석환은 주로 포도 병풍 작품으로 알려졌는데, 이 기사는 그에 대한 새로운 정보를 준다.

나체화

나체화, 특히 나체 사진과 그림엽서는 1920년대 후반에 다수 유통되었고 총독부의 검열 수위도 강화되었음을 신문기사들로 알 수 있다.[35] 하지만 점차 풍속 검열이 완화되자[36] 곧 다시 나체화가 늘어났고, 사진이나 엽서가 아닌 나체 회화가 1930년대부터 등장하자 이에 대한 제재가 강화되었다. 1922년에 《조선미술전람회》(선전)가 개설된 이래 1933년 제12회에 처음으로 출품 작품 검열이 있었다. 대구사범학교의 재한일본인 타카야나기 타네유키의 무감사(無監査) 누드 작품 〈나부〉(1933)●190는 검열을 통과해 특별실에 전시되었으나[37] 며칠 후 풍속괴란 혐의로 철회 명령을 받았다.[38] 이듬해 1934년에는 선전 입선 작품 모두 검열을 통과했는데 그중 누드화 한 점이 촬영 금지 처분을 받았다.[39]

1930년대에는 선전 출품작 가운데 조선인 화가의 누드화가 증가했으며, 이에 따라 검열 조치가 이뤄졌다. 일본에서 누드화가 등장한 19세기 말~20세기 초기에는 누드화 논쟁이 일어나기도 했지만 1930년대는 이미 예술 장르로 정착한 시기인데도 조선에서는 외설로 취급된 것이다. 『인체미의 신구성(人體美の新構成)』이나 『인체화의 연구(人體畵の硏究)』 같은 책도 각각 1933년과 1935년에 금지된 사실에 비추어 보면 문예에 관한 식민지 검열이 예술사조나 예술성을 고

려하지 않고 주제 자체에 대한 단순 검열이었음을 알 수 있다. 이와
같은 검열 조치에도 나체화, 나체 사진은 시중에서 그대로 유통되었
으며 이에 대한 검열도 지속되었음을 신문기사로 알 수 있다.[40]

1930년대에 감상 회화에서 누드화가 유행하기 전, 1920년대 초
에 이미 신문 삽화나 문예지 표지에 누드가 등장했다. 특히 문필가
이자 삽화가인 안석주는 이 새로운 장르를 삽화에 도입했는데,『개
벽』삽화(1923)●191는 근대 일본 유화에서 유행하던 나부의 뒷모
습을 그린 사실주의적 누드화이며,『금성』창간호(1923.1)의 표지
화●192는 인체를 변형해 표현한 입체주의적 정면 누드화다.『매일신
보』연재소설「불꽃」의 삽화(1924.1.12)●193는 세 사람의 누드를 역시
입체주의적으로 변형한 양식으로 그렸다. 이러한 누드화가 신문 혹
은 문예지에 게재될 수 있었던 것은 1920년대 전반에는 아직 풍속
괴란 검열이 본격적으로 이뤄지지 않았거나 대중 매체에 실린 그림
에 적용된 풍속 검열의 수위는 치안 검열보다는 강하지 않았기 때문

이라고 생각된다.

　신문 삽화와《조선미술전람회》의 검열 성격이 달랐음을 보여주는 예로 모더니즘 수용을 들 수 있다. 미술 전문인들이 심사한 선전 출품 작품에서는 큐비즘 같은 전위 양식이 입선하지 않은 반면, 유사한 양식으로 그린 신문 삽화는 비록 완벽한 큐비즘 양식은 아니지만 검열 대상이 되지 않았다. 이는 검열관들이 회화 양식을 식별할 정도의 미술 전문가는 아니었음을 말한다.

여기까지 일제강점기 미술 검열에 대해『조선총독부 금지단행본 목록』,『조선출판경찰월보』,『조선출판경찰개요』,『조선에 있어서의 출판물개요』와 같은 총독부 자료와 신문기사, 그리고 신문 삽화와 문예지 삽화,《조선미술전람회》출품작을 통해 살펴보았다.

　검열 표준으로 제시된 항목은 치안방해와 풍속괴란이었는데, 이중 치안방해로 처분된 미술품은 대부분 신문 삽화로, 1923년 하반기부터 신문 삽화에 대한 검열 삭제가 시작됐다. 신문 삽화로 본 1920년대의 주요 쟁점은 일본인의 소작농 착취, 과세 같은 경제적인 핍박과 총독부의 언론 탄압이었다. 착취와 언론 압박을 주제로 한 삽화는 서양의 삽화 양식이나 전통적인 회화 모티프를 사용하기도 했는데, 프로 사상을 주제로 한 그림에서는 소련의 리얼리즘 형식을 따르기도 했다. 또 소극적으로나마 일본 내국에서 무정부주의-좌파 경향 작가들이 주로 실험한 구성주의 혹은 미래주의 같은 모더니즘 미술

191 안석주, 「개벽」 삽화, 1923년.

192 안석주, 「금성」 창간호 표지, 1923년 1월.

193 안석주, 「불꽃」 삽화, 「매일신보」, 1924년 1월 12일.

형식을 실험하기도 했다. 신문 삽화가 다룬 이러한 주제들과 미술 양식은 동시대 감상 회화에는 거의 드러나지 않았다. 특히 총독부가 주관한《조선미술전람회》(1922~1944) 출품 회화에서는 프로 미술을 주제로 다룬 예가 없으며 또 모더니즘 회화 양식을 실험한 예도 거의 찾아볼 수 없다. 이는 총독부가 주관한 전시 제도가 화풍 양식의 선택의 폭을 아카데미풍 고전주의적 사실주의, 혹은 약간 변형된 양식으로 좁히도록 유도했기 때문이며, 이러한 제도로 간접적인 검열 혹은 통제가 이뤄진 것이다.

검열 표준의 두 번째 항목인 풍속 검열은 부세화와 나체화를 중심으로 이뤄졌는데 금지된 출판물은 대부분 일본에서 출판된 것이었고 조선에서 제작된 수량은 적으나 그럼에도 이에 대한 검열은 철저했다. 이렇듯 총독부의 치안 검열과 풍속 검열 방침은 식민지와 일본에서 차별적으로 시행되었다. 식민치하 미술 검열 상황 분석은 한국 근대 미술에서 모더니즘 수용과 아카데미즘의 정의, 누드화 전개 등 일본 화단과의 관계를 새로운 각도에서 분석하는 가능성을 열어준다.

주

머리말

1 「기기도설(奇器圖說)의 기술도 분석」, 『한국과학사학회지』 제29권 제1호 (2007.6), 97~130쪽에 발표했다.

2 「근대기 미술론과 초기 유화 수용 과정을 통해서 본 민족주의 논의」, 『한국미술의 자생성』(한길아트, 1999), 415~442쪽에서 다뤘다.

3 「서구 모더니즘의 수용과 전개에 따른 한국 전통 회화의 변모」, 『조형』 17호 (1994), 8~15쪽에서 다뤘다.

1 예수회 선교사업과 중국 회화: 마테오 리치의 사실주의

1 2010년 9월 서울대학교 규장각 한국학연구원이 개최한 'The Legacy of Matteo Ricci Late Choson Korea' 학술대회에서 발표한 내용을 다시 정리한 글이다.

2 명말청초 중국 회화에 일어난 변화를 서양화(西洋化) 관점에서 연구한 논문은 다수 있다. Michael Sullivan, *The Meeting of Eastern and Western Art*(Berkeley, 1989)는 중국 초상화와 산수화의 서양화를 주된 논점으로 구성했다.

3 이탈리아어로 쓴 마테오 리치의 일기는 리치 사후 1610년에 니콜라 트리고 (Nicola Trigault, 1577~1628)가 라틴어로 번역해 1615년에 출간되었다. 영문판은 루이스 갤러거(Louis Gallagher)가 번역했고 *China in the Sixteenth Century: The Journals of Matthew Ricci: 1583- 1610*(New York, 1953)으로 출판되었다.

4 마테오 리치가 유클리드의 『기하학원론』 전반부를 한문으로 번역한 『기하원본』 중 미술과 관련된 내용이 조선에도 소개되었다. 이익(李瀷, 1682~1764)은 『성호사설(星湖僿說)』(1740년경)에서 리치가 편집한 『기하원본』을 읽었으며, 그 책에 따르면 기하학 기술을 사용해 평면 그림에 입체감을 그려낼 수 있고[畵立圓立方] 이로써 실제 모습[眞形]을 그릴 수 있는데, 진형에는 요돌(拗突)이 표현될 수

있다고 했다.

5 Gauvin Alexander Bailey, *Between Renaissance and Baroque: Jesuit Art in Rome,*
 1565-1610(University of Toronto Press, 2003).

6 'Jesuit style'이라는 용어는 1840년대 초에 등장했다. Evonne Levy, *Propaganda and*
 the Jesuit Baroque(University of California Press, Berkely, 2004), pp.19~22. 이에 대
 해 베일리는 예수회 양식은 존재하지 않는다는 논지를 펼치기도 했다. "Le style
 jesuite n'existe pas': Jesuit Corporate Culture and the Visual Arts", *The Jesuits-Cultures,*
 Sciences, and the Arts: 1540-1773, J.W. O'Malley, S.J., B.A. Bailey, Steven J. Harris, T.
 Frnak Kennedy, S.J.(eds.)(University of Toronto, 1999), pp.38~89.

7 안드레아 포조(Andrea Pozzo, 1642~1709)의 『화가와 건축가를 위한 원근법
 (Perpectiva Pictorum et Architectorum)』, vol.1(1693); vol.2(1700)은 청대에 소개
 되었고 연희요(年希堯)가 『시학정온(視學精蘊)』(1729)과 『시학(視學)』(1735)으
 로 간행했다. 삽화는 낭세녕과 당대(唐岱)가 합작했다.

8 리치는 선교 활동의 일환으로 예수회 미술품을 중국에 많이 유입했고 그중 일부
 는 신종 만력제의 궁에 들어가 명대 회화에 새로운 모델이 되었다. 이 장 3절에
 서 중국에 유입된 예수회 미술품 중 현존하는 작품들과 함께 명대 회화에 미친
 예수회 선교 활동에 대해 논할 것이다.

9 "Concerning the Mechanical Arts Among the Chinese", *The Journals of Matthew Ricci:*
 1583-1610, pp.19~20.

10 Ibid, pp.20~21.

11 "Concerning the Liberal Arts, the Sciences, and the Use of Academic Degrees Among
 the Chinese", Ibid, pp.26~41.

12 Ibid, pp.21~22.

13 베일리의 책에서 perspective(원근법)는 그림자(shadows)로 번역되었다. 이탈리
 어로 쓴 리치의 일기에서 '그림자(l'ombra, "dar l'ombra alle cose")'로 쓰였기 때
 문이다. Gauvin Alexander Bailey, *Art on the Jesuit Missions in Asia and Latin America,*
 1542-1773(University of Toronto Press, 1999/2001), p.88.

14 Ibid, pp.88~90.

15 *The Journals of Matthew Ricci: 1583-1610*, p.79.

16 동양화에서 드로잉 개념은 「동양화에 있어서 드로잉의 개념」, 『드로잉』(한국미
 술연구소, 서울여자대학교 조형연구소 공편, 2001), 29~40쪽에서 다뤘다.

17 Gauvin Alexander Bailey, *Art on the Jesuit Missions in Asia*, pp.88~90. 베일리는 예수
 회 활동의 트레이드마크인 '미술을 통한 문화 변용(acculturation)'은 중국에서

17세기 말~18세기에야 일어났다고 보았다.

18 원문은 向達, 「明淸之際中國美術所受西洋之影響」, 『東方雜誌』 27.1(1930), 498쪽.

19 *The Journals of Matthew Ricci: 1583~1610*, pp.375~376.

20 Jacques Gernet, *China and the Christian Impact*, Janet Lloyd(trans.)(Cambridge, 1985), p.87; Gauvin Alexander Bailey(2001), p.90에 재인용.

21 원문은 향달(向達), 앞 책, 498쪽.

22 『국조화징록』 번역은 Hui-Hung Chen, "A European Distinction of Chinese Characteristics: A Style Question in Seventeenth-Century Jesuit China Missions", *Taiwan Journal of East Asian Studies*, vol.5, no.1(Iss.9), Jun.2008, pp.1~32.

23 Pelliot, "La peinture et la gravure europeenes en Chine au temps de Mathieu Ricci", *T'oung Pao*, 2nd series, vol.20, no.q(Jan.1920~Jan.1921), pp.1~18; Bernard, "L'art chretien en Chine du temps du Matthieu Ricci", *Revue d'histoire des missions* 12(1935), pp.199~229; Michael Sullivan, *The Meeting of Eastern and Western Art*(Berkeley, 1989).

24 *The Journals of Matthew Ricci: 1583~1610*, p.180.

25 16세기 중엽 트렌트 공회(Trent council)에서는 성상과 성유물을 보호하는 교령을 공포했다. 예수회의 성상 사용은 Gauvin Alexander Bailey의 앞 책 pp.3~37 참조.

26 Pelliot, "La peinture et la gravure europeenes en Chine au temps de Mathieu Ricci", p.7.

27 *The Journals of Matthew Ricci: 1583~1610*, p.180; Henri Bernard, "L'art chretien en Chine du temps du P. Matthieu Ricci", Gauvin Alexander Bailey(2001), p.92에 재인용.

28 Bernard(1935), 앞 책 p.213; Gauvin Alexander Bailey(2001), p.91에 재인용.

29 Gauvin Alexander Bailey(2003), *Between Renaissance and Baroque: Jesuit Art in Rome, 1565~1610*.

30 리치 초상화는 1607년에 북경에 들어와 리치와 같이 저술 작업 등을 한 우르시스(Sabatino de Ursis, S.J., 1575~1620)에 의해 페레이라가 그렸다고 언급되었다. Cesar Guillen-Nunez, "The Portrait of Matteo Ricci: A Mirror of Western Religious and Chinese Literati Portrait Painting", *Journal of Jesuit Studies* 1(2014), pp.443~464. 잘 알려지지 않은 페레이라의 행적에 대해 설득력 있는 자료를 제시하는 글이다.

31 베일리는 리치 초상화는 음영이 강한데도 중국 문인 초상화 형식이어서 혼성(hybridity)된 양식을 보여준다고 보았다. Gauvin Alexander Bailey(2001), p.96; Cesar Guillen-Nunez 역시 "The Portrait of Matteo Ricci: A Mirror of Western Religious and Chinese Literati Portrait Painting"에서 리치 초상화는 중국 문인 초

상화와 니콜로에게서 배운 입체감과 극적인 효과를 나타내는 예수회 초상화 양식이 혼합됐다고 보았다.

32 페레이라와 니와의 수준과 이들에 대한 리치의 견해는 Gauvin Alexander Bailey(2001), p.96 참조.

33 예수회 건축과 미술의 선전적인 성향은 Evonne Levy의 앞 책 참조.

34 바로크 미술의 초기 형성 과정에서 예수회 미술과 건축의 역할은 Rudolf Wittkower and Irma B. Jaffe(eds.), *Baroque Art: The Jesuit Contribution*(New York, 1972) 참조.

35 590년 로마에 유입돼 지금은 산타 마리아 마조레 대성당의 보르게세 예배당에 걸려 있다.

36 Cristina Cattaneo, *Salus publica populi Romani*(Victrix, 2011) 참조.

37 Michael Sullivan, "Some Possible Sources of European Influence on Late Ming and Early Ch'ing Painting", *Proceedings of the International Symposium on Chinese Painting*(Taipei: National Palace Museum, 1970), pp.595~636.

2 건륭제의 초상화: 도상의 적응주의

1 규장각 한국학연구원 주최 학술대회 'Science and Christianity in the Encounter of Confucian East Asia with Wet, 1600~1800'(2011.12.15~17)에 발표한 원고 "Accomodation of Chiristian Symbolism in the Visual Images of the Qianlong Era"를 다시 정리한 글이다.

2 『기기도설』에 대해서는 「기기도설의 기술도 분석」, 『한국과학사학회지』 제29권 제1호(2007.6), 96~130쪽에서 다뤘다.

3 『신제영대의상지』는 수입 서적과 예수회에 호기심이 많던 강희제(康熙帝, 1662~1722)가 흠천감(欽天監)에 고용한 네덜란드 사제 페르디난트 페르비스트(Ferdinand Verbiest, 南懷仁) 등의 도움으로 북경에 지은 천문대 설계도다. 유럽 천문기기 도입에 대해서는 장백춘, 『明淸測天儀器之歐化』(요령교육출판사, 2000) 참조.

4 이 그림은 서안에서 〈중국 성모상〉을 발굴한 베르톨트 라우퍼(Bertold Laufer)의 발굴 품목이며 Bertold Laufer, "Christian art in China", *Mitteilungen des Seminars fur Orientalische Sprachen zu Berlin Erste Abteilung, Ostasiatische Studien*, no.13, 1910, pp.100~118, Plate VI.에 게재되었다. Noel Golvers, "A Chinese Imitation of a Flemish Allegorical Picture Presenting the Muses of European Sciences" 참조.

5 중국 전례 논쟁에 대해 Nicolas Standaert(ed.), *Handbook of Christianity in China: Volume One 635-1800*, pp.682~685; Paul A. Rule, "The Chinese Rites Controversy: A Long Lasting Controversy in Sino-Western Cultural History", Ricci Institute, University of San Francisco; Huang Yi-long, "Neglected Voices: Literature Related to the Reaction of Contemporary Chinese Christians Toward The 'Rites Controversy'", *Tsing Hua Journal of Chinese Studies*, New Series, 25:2(Jun. 1995), pp.137~160; George Minamiki, *The Chinese Rites Controversy From Its Beginning to Modern Times*(Loyola University Press, 1985); Donald F. Sure(trans.), *100 Roman Documents Concerning the Chinese Rites Controversy(1645-1941)*(The Ricci Institute for Chinese-Western Cultural History, 1992); J.S. Cummins, *A Question of Rites, Friar Domingo Navarrete and the Jesuits in China*(Hants, Scolar Press, 1993); D.E. Mungello(ed.), *The Chinese Rites Controversy, Its History and Meaning*(Steyler Verlag, 1994).

6 Benjamin Elman, "The Jesuit Role as Experts in High Qing Cartography and Technology",『臺灣歷史學報 第31期』(2003.6), pp. 223~250.

7 Joanna Waley-Cohen, "China and Western Technology in the Late Eighteenth Century", *The American Historical Review*, vol.98, no.5(Dec. 1993), pp.1525~1544.

8 『석거보급』 제1권을 1744년에 완성한 후 중국 회화에 대한 건륭제의 이해가 서서히 높아졌다. 건륭제의 미술 수집은 Kohara Hironobu, "The Qianlong Emperor's Skill in the Connoisseurship of Chinese Painting", *Chinese Painting under the Qianlong Emperor*, Phoebus 6, no.1(1988), pp.56~73.

9 건륭 연간 예수회 신부 화가들의 궁중 지위와 역할에 대해서는 楊伯達,『淸代院畵』(北京: 紫禁城出版社, 1993) 참조. 건륭제 등극 후 1736년에 화원처(畵院處)와 여의관(如意館)이 설립되었는데, 화원처는 자금성에, 여의관은 원명원에 설립되었다. 남장(南匠)이라 불린 궁중화원은 옹정제 연간에 화화인(畵畵人)으로 바뀌었고 이 명칭은 건륭제 연간에도 지속되었다. 楊伯達,「淸代畵院觀」,『淸代院畵』(紫禁城出版社, 1993), 7~35쪽.

10 건륭제가 회화 제작에 관여한 것에 대해서는 楊伯達,「淸乾隆朝畵院 沿革」,『淸代院畵』(紫禁城出版社, 1993), 36~57쪽.

11 예수회 화가들이 중국 회화에 미친 영향에 대한 연구는 폴 펠리오(Paul Pelliot)가 시작해서 이후 미국 미술사가들로 이어졌다. 초기 연구자들은 자료를 발굴하고 아카이브를 만드는 데 기여했다. 베르톨트 라우퍼가 서안에서 발굴하고 1910년에 소개한 〈중국 성모상〉은 예수회 영향 연구의 시발점이 되었다. 이를 소개한 Paul Pelliot, "La peinture et la gravure europeennes en Chine au temps de

mathier Ricci", *T'oung Pao*, Second series, vol.20.(Jan.1920~Jan.1921), pp.1~18은 펠리오의 초기 논문으로, 마테오 리치의 중국 방문과 관련된 내용을 다뤘다. 향달의 『明淸之際中國美術所受西洋之影響』(1930)은 예수회의 중국 방문 관련 자료를 소개했으며, 방호(方豪)의 『中西交通史』(1954) 역시 예수회의 중국 선교 활동을 중심으로 중서 교류를 논했다. 양백달(楊白達)은 청대 화원을 중심으로 중서 교류를 연구했으며, 이후 섭숭정이 청대 궁중화원의 서양화 경향을 계속 연구했다. 1970년대부터 초상화와 산수화를 중심으로 마이클 설리번은 중국 회화의 서양화를 연구해 *The Meeting of Eastern and Western Art: From the Sixteenth Century to the Present Day*(London, 1973)를 발표했다. 설리번은 "Some Possible Sources of European Influence on Late Ming and Early Qing Painting", *Proceedings of the International Symposium on Chinese painting*(Taipei, 1972)에서 판화를 중심으로 서양 기독교 판화와의 관계를 연구했다. 클루나스(Clunas), 코르시(Corsi) 등은 문화의 동화(同化)라는 측면에서 서양화의 의미를 확장시켰다. 회화 양식 변화 외에 상징 도상 변화에 대한 연구도 등장했다. Huihung, Chen, "A European Distinction of Chinese Characteristics: A Style Question in Seventeenth-Century Jesuit China Missions", *Taiwan Journal of East Asian Studies*, vol.5, no.1(Jun.2008), pp.1~32.

12 낭세녕의 북경 거주기에 대한 자서전은 사후 예수회 신부가 편집한 회고록 *Memoir, Memoria postuma*에 수록되었다. 회고록에 대해서는 Marco Musillo, "Reconciling Two Careers: The Jesuit Memoir of Giuseppe Castiglione Lay Brother and Qing Imperial Painter", *Eighteenth-Century Studies*, vol.42, no.1(1~2008), pp.45~59 참조.

13 Jacques Gernet, 앞 책(Cambridge, 1985), p.87; 이 책 제1부 1장 「예수회 선교사업과 중국 회화: 마테오 리치의 사실주의」 참조.

14 이름 모를 작가가 그린 한대의 조왕후 초상화 참조. 대만 고궁박물관 소장.

15 Jan van Eyck, 〈Lucca Madonna〉(1437, Städel Museum)를 예로 들 수 있다.

16 G.C. Gibbs, "The Role of the Dutch Republic as the Intellectual Entrepot of Europe in the Seventeenth and Eighteenth centuries", *Low Countries Historical Review*(1971), pp.323~349.

17 낭세녕 같은 예수회 신부들은 종교화뿐 아니라 당시 유행하기 시작한 북유럽 장르화에도 적지 않게 노출 되었으리라고 생각된다. 이 내용은 2절 '행락도'에서 더 논의하기로 한다.

18 당대, 진매(陳枚), 손고, 심원(沈源), 정관붕 등 5명이다.

19 예수회 신부들이 서양화의 원근법을 명말부터 소개했고 청대에는 낭세녕의 도

움을 받아 연희요가 원근법에 관한 서적 『시학』을 출간했을 정도로 서양의 일시
점 원근법은 이미 궁정뿐만 아니라 민간 판화에서도 널리 수용되었다. 옹정제 재
위 기간인 1730년에 낭세녕은 원명원 건축 그림을 원근법을 적용해 그리라고 주
문받았으며, 청 궁정 일지인 『淸宮內務府造辨處檔案總匯(淸檔案 청당안)』은 옹정
제 8년(1730)에 낭세녕이 원명원의 모든 건축물을 그렸다고 기록했다. 양백달,
『청대원화』(북경, 1993), 138~139쪽. 건륭 연간인 1737년에는 자금성 창춘원
(暢春園)과 1746년 6월 20일에는 양심전 뒤쪽 전각 벽화에 착시적인 공간 그림
통경화(通景畵)를 그렸다고 『청당안』, vol.16, 268쪽에 기록되어 있다. 양백달의
같은 책, 144쪽 참조.

20 1715년 강희 연간에 시작해 23년간 청의 화원으로 복무한 낭세녕이 단체 초상
화를 주문받은 것은 처음이었으며, 건륭제의 의도를 파악한 후 그 의도에 부응
했음을 알 수 있다. 이러한 낭세녕을 건륭은 황제로 즉위하기 전부터 총애해, 건
륭제가 낭세녕을 만주 관료로 입적시키는 칙령을 공포했지만 낭세녕이 마음이
내키지 않아 한다는 것을 안 후 칙령을 폐지할 정도였다고 한다. 건륭제의 총애
는 화원으로서 낭세녕의 근면함과 신중하고 분별력 있는 태도(낭세녕 묘비에 건
륭이 칙령으로 새긴 '근신(勤愼)'이 의미하듯)에서 기인한 것이라고 한다. Marco
Musillo, "Reconciling Two Careers: the Jesuit Memoir of Giuseppe Castiglione Lay
Brother and Qing Imperial Painter", *Eighteenth-Century Studies*, vol.42, no.1(2008)
pp.45~59.

21 아기 예수의 자세는 르네상스 이후 매너리즘 경향인 파르미자니노(Parmigianino)
의 〈목이 긴 마돈나(Madonna with Long Neck)〉(1535~1540, 우피치 미술관) 같
은 작품에도 보인다.

22 『청당안』을 보면 건륭제는 궁정에서 제작된 그림을 감독하고 수정하라고 지시했
다고 한다. 楊伯達, 「郎世寧在淸內廷的創作活動及其藝術成就」, 『淸代院畵』(紫禁城
出版社, 1993), 131~177쪽.

23 송대에 편찬한 무기 관련서 『武經總要』에 전통 창인 삼지창이 보인다.

24 J.W. Salomonson, "The 'Officers of the White Banner': A Civic Guard Portrait
by Jacob Willemsz. Delff II", *Netherlands Quarterly for the History of Art*, vol.18,
no.1/2(1988), pp.13~62.

25 Evelyn S. Rawski, *The Last Emperors: A social History of Qing Imperial Institutions*,
pp.101~102.

26 황제로 등극하기 전부터 건륭제는 계통을 그림으로 표현하는 데 관심이 깊었
다. 낭세녕이 그린 〈평안춘신도(平安春信圖)〉는 옹정제와 왕자 홍력(弘曆)을 그

린 것으로 추정된다. *Masterworks of Ming and Qing Painting from the Forbidden City*, Catalog of an American museum tour of piantings from the Palace Museum in Beijing, 2008, catalog no.55.

27 David R. Smith, "Irony and Civility: Notes on the Convergence of Genre and Portraiture in Seventeenth-Century Dutch Painting", *The Art Bulletin*, vol.69, no.3(Sept.1987), pp.407~430.

28 얀 미텐스(Jan Mitens), 야코프 오흐테르벨트(Jacob Ochtervelt), 피터르 더 호흐 (Pieter de Hooch) 등의 가족 초상화가 그런 예다.

29 낭세녕이 네덜란드 회화의 영향을 받았는지, 예수회와 네덜란드 회화의 교류 관계는 더 연구할 여지가 있다. 앞서 언급한 대로 17~18세기 네덜란드는 전 유럽의 문화 중계지 역할을 했으므로 이 지역 미술이 넓게 알려졌을 수 있다.

30 Elaine M. Richardson, "Portraits within portraits: Immortalizing the Dutch Family in 17th c. Portraits", MA thesis(University of Cincinnati, 2008) 참조. 이 논문에서 리처드슨은 당시 네덜란드에서 신흥 중산층이 그들의 생활상을 어떻게 회화에 담고자 했는지를 논했다. "The seventeenth-century Dutch nuclear family was an important social institution honored in art. The Dutch prized familial qualities such as harmony, commercial aptitude and prolific progeny. The growing wealth of the middle class provided citizens with the means to commission individual, pendant, and family portraits, along with many other types of paintings, to adorn their homes."

31 Michael Henss, "The Bodhisattva-Emperor: Tibeto-Chinese Portraits of Sacred and Secular Rule in the Qing Dynasty," *Oriental Art*, vol.XLVII, no.3(2001), pp.2~16; *Oriental Art*, vol.XLVII, no.4(2001), pp.71~83.

32 건륭제가 주문한 비슷한 탱화 십여 점 중 적어도 1766년 이전 작품으로 추정되는 작품 다섯 점이 현존한다. 여기 등장하는 건륭제 초상은 낭세녕이 그린 것으로 보여 낭세녕이 타계한 1766년 이전 작품으로 짐작한다. 이외 다섯 점은 1780년대에 제작된 것으로 추정된다. 초상 탱화 목록은 Michael Henss, 앞 책, part 1의 Appendix 참조.

33 우피치 미술관 소장.

34 1588년 정운붕이 흰 코끼리를 씻는 문수보살을 바라보는 장면을 그렸다. 건륭 소장품이며, 건륭은 1745년에 이 그림에 배관기(拜觀記)를 썼고 1750년에 모사를 주문한 것이다. 이 그림 제작 역시 정치적인 의도로 해석되었다. *China: The Three Emperors 1662- 1795*, Exb. Catalogue, Royal Academy of Arts, London, 2006, catalogue entry, nos.194·195.

35 우홍(Wu Hung)은 건륭이 자신을 숨기고 신비화하려 했으며 건륭의 분장 초상화도 정치적인 의도가 그 배경이라고 보았다. Wu Hung, "Emperor's Masquerade Costume Portraits of Yongzheng and Qianlong", *Orientations*(Jul · Aug.1995).

36 글을 쓴 종이를 붙인 부분의 낙관은 1790년경 건륭이 쓰던 것이다. 이에 근거해 이 글을 써서 붙인 시점을 1790년경으로 추정한다.

37 건륭은 아버지인 옹정제의 취향을 따라 그림에서 다양한 역을 했다. 하지만 옹정제와 달리 건륭제는 그림 속 공간은 실재와 다르다는 것을 인식하고 있었다. 그리고 그림에서는 실제와 다른 역할이 가능하다는 것도 알았으며 가상 역할을 그린 그림을 행락도라고 했다. 그림 속 공간과 실제 공간을 구분하는 것은 청대 이전에 없던 개념이다. 그림 속에 들어간다는 것도 새로운 개념이었다.

38 물론 중국의 전통 회화와 르네상스 이전 서양 회화에서 한 화폭에 다른 공간과 시간이 같이 그려지기도 했다.

39 Judith Dundas, "A Titian Enigma", *Artibus et Historiae*, vol.6, no.12(1985), pp.39~55. 이 논문과 르네상스 회화에 대해 알려준 당시 서울대학교 미술관의 수석학예사 김행지 박사(현 수원대학교 교수)에게 감사의 마음을 전한다.

40 라틴어 번역본은 Marco Musillo, "Reconcilling Two Careers: The Jesuit Memoir of Giuseppe Castiglione Lay Brother and Qing Imperial Painter", *Eighteenth-Century Studies*, vol.42, no.1(2008), pp.45~59.

3 『임원경제지』의 삽화: 19세기 조선의 기술도

1 "Agricultural Illustration of 19th Century Korea: *Imwon gyeongjeji*(Treatises on Management of Forest and Garden by Seo Yugu", *Historia Scientiarum*, vol.21-1(2011); Special Issue—Encounters with the West: Science, Technology and Visual Culture in East Asia from the 18th to the 19th Century, pp.43~65를 국문으로 다시 정리하면서 보완 수정한 글이다.

2 기술도에 대해서는 정형민·김영식 공저『조선 후기의 技術圖』(서울대학교 출판부, 2005)에서 다룬 바 있으며, 이 글에서 농서에 관한 부분은 이 책의 논의를 바탕으로 했다.

3 中國農業博物館 編, 『中國古代耕織圖』(北京: 新華書店, 1995)는 경직도를 통사적으로 다뤘다. 정병모, 「빈풍일월도류회화와 조선조 후기 속화」, 『고고미술』174(1987), 16~39쪽; 정병모, 『한국의 풍속화』(한길사, 2000)는 중국과 한국의 경직도를 비교 연구했다.

4 小野忠重, 『支那版畫叢考』(雙林社, 1994) 참조.

5 청대 궁정 판화에 관해서는 『중국청대궁정판화』(安徽美術出版社, 2002), 40책 등
 이 발행되는 등 이 분야에 대한 관심이 높아지고 있다. 통사적 서술로는 翁連溪
 編著, 『淸代宮廷版畵』(文物出版社, 2001)가 있다.

6 노대환, 「正祖代의 西器受容 논의 '중국원류설'을 중심으로」, 『韓國學報』
 94(1999), 126~167쪽.

7 정병모, 「朝鮮時代 後半期 風俗畵의 硏究」(동국대학교 박사학위 논문, 1991),
 47쪽.

8 중국 경직도의 역사는 『中國古代耕織圖』(중국농업박물관, 1995), 현존하는 왕정
 의 『농서』(1333)는 1530년(가정 9년)에 출간된 목판본으로 산동성 군수의 지시
 로 농서 필사본을 목각한 것이다. 농서의 계보는 王毓瑚, 『王禎農書』(農業出版社,
 1981) 참조. 이 책에 게재된 농서는 1530년 판본이다.

9 진홍섭, 『韓國美術史 資料集成』, vol.2, 朝鮮前記 繪畵編(일지사, 1990); vol.4, 朝鮮
 中期 繪畵編(일지사, 1996); vol.6, 朝鮮後期 繪畵編(일지사, 1998). 『韓國美術史 資
 料集成』에는 조선시대 여러 문집에서 주제별로 자료를 발췌했는데, 농서 삽화 관
 련 자료들은 풍속화 자료로 분류되어 있다.

10 프란체스카 브레이(Francesca Bray)는 농서 기술도 논문에서 '경직도'는 왕권의
 상징(icons of the imperial order)이며 '농서'는 농사 기구를 재현하기 위한 설계도
 (blueprint to reconstruct the agricultural equipment)임을 주장했다. Francesca Bray,
 "Agricultural Illustrations: Blueprint or Icon?", Bray, Lichtmann and Metalie(eds.),
 *Graphics and Text in the Production of Technical Knowledge in China: The Warp and the
 Weft*(Brill, 2007), pp.520~567.

11 진재계의 〈蠶織圖〉(1697)와 김두량·김덕하의 〈도리원호흥도(桃李園豪興圖)〉,
 〈전원행엽도(田園行獵圖)〉(18세기)가 그러한 예다. 『朝鮮後期의 技術圖』(2007),
 145~172쪽.

12 김용섭, 『朝鮮後期農學史硏究』(일조각, 1988).

13 『임원경제지』는 필사본만 전한다. 사본이 다양한데 여기에서는 1983~2005년에
 다시 인쇄된 1966~1969년판 규장각본을 사용했다. 정명현, 「임원경제지 사본
 들에 대한 서지학적 검토」, 『규장각』34(2009), 205~230쪽. 사본마다 삽도는 새
 로 그려졌다.

14 경화세족이던 집안에서 이미 서책을 많이 소장하고 있었다.

15 『본리지』의 서(序)에 서유구는 본리의 의미에 대해 '春耕僞本 秋穡爲利 本利者 耕
 穡之謂也'라고 적었다. 『임원경제지』 번역은 정명현·김정기 옮김, 『임원경제지

1: 본리지』(소와당, 2008).

16 『사기(史記)』에 예백규는 재정 운영과 시장 가격 산출 전문가로 서술되었다. 조
 창록, 「풍석(楓石) 서유구(徐有榘)에 대한 연구: 임원경제(林園經濟)와 번계시고
 (樊溪詩稿)와의 관련을 중심으로」(성균관대학교 박사학위 논문, 2003), 77쪽 각
 주 35.

17 『고금도서집성』에는 경(耕)과 직(織)이 각각 다른 전(典)으로 나뉘어 있다. '직'
 은 「식화전(食貨典)」에, '경'은 「고공전(考功典)」에 수록되었는데, 「고공전」은 『고
 금도서집성』의 맨 마지막 부분이다. 「고공전」은 농서에서 부분적으로 발췌한 내
 용이 재수록되었으며, 농서 내용 다음에는 어업에 관한 「망고부(網罟部)」, 도자
 기에 관한 「자기부(磁器部)」, 그리고 기계에 관한 「기기부(奇器部)」가 추가로 수
 록되었다.

18 정명현, 「임원경제지 사본들에 대한 서지학적 검토」(2009).

19 『수시통고』는 건륭 연간에 편찬되었다(武英殿刊本). 이전 농사 관련 책들을 모
 아 여덟 분야로 재편집한 것이다. 『수시통고』 삽화는 『고금도서집성』에 재수록
 된 『농서』와 『농정전서』를 바탕으로 한 것인데, 『고금도서집성』 삽화는 1530년
 에 간행된 『농서』와 비교하면 수정 작업이 많았음을 알 수 있다. 총 5,022권에 달
 하는 『고금도서집성』은 정조 연간에 수입되었다. 노대환, 「정조대의 서기수용 논
 의」, 137~138쪽.

20 그가 『본리지』에 인용한 저술 7종을 포함해 총 893종의 문헌 횟수는 다음과
 같다: 『농서』 144회, 『횡포지』 122회, 『농정전서』 58회, 『제민요술(齊民要術)』
 53회, 『천공개물(天工開物)』 30회. 정명현·김정기 옮김, 앞 책, 19쪽.

21 뢰사 같은 농기의 부분 명칭을 명시하는 것은 1530년 명대본 『농서』나 『고금도
 서집성』에 수록된 『농서』에는 없다. 『사고전서』의 『농서』에는 있는 것으로 보아
 서유구가 『사고전서』를 참고했을 가능성이 있다. 그리고 서유구는 글에 있는 내
 용을 그림으로 충실하게 표현하는 데 관심이 있었음을 알 수 있다. 한국 농서(해
 동농서) 장에서 한국 쟁기를 동리(東犁)라고 표기하고 순수한 한국말인 '기장'으
 로 번역해 추가 표기하기도 했다.

22 『기기도설』은 총 30여 가지 판본이 전한다. 張柏春 外, 「〈奇器圖說〉的板本流変」;
 張柏春·Matthias Schemmel 等著, 『傳播與會通: 〈奇器圖說〉研究與校注』(江蘇科學
 技術出版社, 2008).

23 『임원경제지』의 인용서목에 『수시통고』가 있는 것으로 보아 특히 삽화에 있어
 이 책이 주요 참고 도서였음을 알 수 있다.

24 경직도 등장 초기인 남송부터 잠직(蠶織)은 여성의 업무로 그려졌는데, 이에 대

해 조선에서는 늦게 인식한 것 같다. 윤두서, 조영석, 김홍도의 그림에서 기술도 장면이 풍속화에 도입되면서 잠직은 여성의 주 업무로 그려졌다. 기술도 활용이 점차 증가하면서 기술과 관련한 전통적인 성별 구분도 나타났다.

25 문중양, 『朝鮮後期 水利學과 水利談論』(집문당, 2000), 189~202쪽.

26 '진경'에 대한 정의는 중국 오대에 형호(荊浩, 870~930년경)가 편찬한 『필법기 (筆法記)』에 처음 등장한다. 형호는 음양과 같이 자연에 내재하는 불변의 법칙을 의미하며, 그 법칙을 파악하고 그리는 것이 진정한 산수화라고 보았다.

27 "凡人之處世 有出處二道 出則濟世澤民 其務也 處則食力養志 亦其務也… 故於此略 採鄉居事宜 分部立目 搜群書而實之 以林園標之者 所以明非仕宦濟世之術也", 「林園 十六志 例言」. 번역과 해설은 조창록(2003), 62쪽 참조.

28 조창록, 앞 글(2003) 참조. 안대희 역시 실용성이 『임원경제지』의 주된 논제라 고 보았다. 「임원경제지를 통해서 본 서유구의 利用厚生學」, 『한국실학연구』, no.11(2006), 47~72쪽.

29 當今之急先務 又莫過乎纂成一部農書… 則未必不爲經國厚民之一大典章, 「農對」.

30 글과 글을 동반하는 그림과의 관계에 대해서는 Francesca Bray, 앞 책.

31 「도예조」에는 회화, 서예, 화론, 화보를 포함한 인용서목이 총 77종이 있다. 서유구 의 그림과 화론에 대한 관심은 이성미, 「林園經濟志에 나타난 徐有榘의 中國繪畫 및 畫論에 대한 관심」, 『미술사학연구』, no.193(1992), 33~57쪽; 박은순, 「徐有榘 와 書畫鑑賞學과 林園經濟志」, 『한국학논집』, no.34(2000), 209~239쪽; 문선주, 「徐有榘의 '畫筌'과 '藝翫鑑賞' 硏究」(한국학중앙연구원 석사학위 논문, 2001).

32 조선 후기 조영석은 속화를 그린 데 대해 수치심을 표현했다. 『사제첩(麝臍帖)』 화첩 도입부에서 조영석은 이 화첩을 아무에게도 보여주지 말라고 후손에게 경 고했다.

4 『대례의궤』: 대한제국 선포

1 Los Angeles County Museum of Art에서 2001년 3월 16~18일에 개최된 학술대 회 'Establishing a Discipline: The Past, Present, and Future of Korean Art History'에 발표한 글을 정리해 Seoul Journal of Korean Studies vol.17(2004), pp.115~154에 게 재한 글을 수정 보완한 글이다.

2 광무개혁과 대한제국의 적법성 등 대한제국 연구가 역사학계에서 활발히 이뤄 졌다. 강만길, 「대한제국의 성역」, 『창작과 비평』 vol.48(1978), 298~315쪽; 신 용하, 「광무개혁론의 문제점」, 『창작과 비평』 vol.49(1978), 143~183쪽; 이태진,

『고종시대의 재조명』(태학사, 2000). 그리고 대한제국에 대한 주제별 연구로는 다음과 같은 논문이 있다. 김근배, 「대한제국기: 일제 초 관립공업 전습소의 설립과 운영」, 『한국문화』 vol.18(1996.12), 423~465쪽; 이윤상, 「대한제국 내장전의 황실 재원 운영」, 『한국문화』 vol.17(1996.12), 227~241쪽; 이태진, 「대한제국의 황재정과 '민국'정치 이념: 국기의 제작과 보급을 중심으로」, 『한국문화』 vol.22(1998.12), 233~276쪽; 이상찬, 「대한제국 시기 보부상의 정치적 진출 배경」, 『한국문화』 vol.23(1999.6), 221~241쪽; 홍창덕, 「대한제국 시대의 실업교육에 관한 연구」(중앙대학교 박사학위 논문, 1988.6).

3 현존하는 『대한예전』 필사본은 장서각본이 유일하다. 전체가 정서로 되지 않은 것으로 보아 최종본으로 보이지 않는다.

4 『대한예전』은 장지연이 사례소에 근무하면서 편찬한 것으로 알려졌다. 한용우, 「대한제국 성립 과정과 대례의궤」, 『한국사론』 45(2001.6), 193~277쪽.

5 『대례의궤』 「의주」에는 23개 행사로 세분화됐다.

6 『국조오례의』에서 임금 즉위식 '사위'가 빈전에서 행하던 흉례였다가 『국조속오례의』에서 가례로 전환되었다고 앞에서 언급했다.

7 『대례의궤』는 관련 기관이나 지방 사고(규장각, 장예원, 비서원, 원구단, 시강원, 정족산성, 태백산, 오대산, 정상산성) 9곳에 나눠 보관하기 위해 9부 제작했다. 오대산본은 분실되었고 원구단본이 장서각에 소장되었으며, 태백산, 비서원, 장예원, 정족산성, 규장각, 시강원 본은 규장각에 있다. 한용우, 「을미지변, 대한제국 성립과 〈명성황후국장도감의궤〉」, 236쪽. 이 글에서 검토한 것은 규장각 소장의 태백산본이며, 마이크로필름 奎13484이다.

8 의정부는 태종(太宗, 1400~1418) 연간에 이미 설치되었으나 궁내부가 만들어진 갑오개혁 이후 1894년에는 총리대신을 수장으로 의정부가 재구성되었다. 1년 뒤 의정부는 내각으로 교체되었다가 1897년 의정부로 다시 재조직되었다. 갑오개혁 이후 새 관리들로 구성된 경찰사무를 보는 경무청이 신설되었고, 아래서 언급할 반차도에는 신식 제복을 착용한 순검과 경무관이 행렬의 맨 뒤 후미 경호로 따라가는 장면이 있다. 이렇듯 『대례의궤』는 갑오개혁이 추진되면서 정치 제도 개편이 시행되던 정부 상황을 반영하고 있다.

9 1895년에 궁내부 산하로 설치된 장예원이 궁 의식 업무를 담당하면서 도화서는 장예원 관할이 되었다. 이후 첫 번째 주요 작업이 『대례의궤』였으며, 도설과 반차도를 담당한 김규진은 궁내부 주사 직함을 받았는데 임무의 중요성에 따라 이전에 잡직이었던 화원의 직위는 상승되었음을 알 수 있다. 하지만 장예원 소속이 되면서 도화서는 해체되기 시작했으며, 화원의 직급도 임무에 따라 유동적이

었다. 「Court Paintings During the Taehan Empire(1897~1910): Conflict Between Identity and Modernization」, 『조형』 vol.23(서울대학교 미술대학 조형연구소, 2000), 21~32쪽에서 다룬 바 있다.

10 『국조오례의서례』 「길례」에는 제단 짓는 데 대한 〈단묘도설(壇廟圖說)〉, 〈제기도설(祭器圖說)〉, 〈악기도설(樂器圖說)〉, 〈제복도설(祭服圖說)〉 등이 있다. 『국조오례의서례』 권1, 351~412쪽. 「가례」에는 행렬을 위한 깃발, 우산, 수레 등을 포함한 〈노부도설(鹵簿圖說)〉이 추가되었다. 『국조오례의서례』 권2, 413~438쪽.

11 고종~순종 연간 46년간 제작된 의궤는 약 92점(고종 연간 약 86점, 순종 연간 6점)으로 영조 연간에 제작된 84점을 넘어섰다. 국세가 기우는 시점에 고종이 집착한 체제 유지를 반영하는 것이다. 선조~순종 연간 의궤 수에 대한 도표는 「Court Paintings During the Taehan Empire(1897~1910): Conflict Between Identity and Modernization」 참조.

12 황제와 황태자의 책보를 궁에 운반하는 〈大禮時皇帝玉寶皇太子冊寶詣闕班次圖〉, 황제의 옥보를 궁에서 환구단으로 운반하는 〈大禮時皇帝玉寶內出詣圜丘壇班次圖〉, 황후의 책보를 빈전에 옮기는 〈大禮時皇后冊寶詣殯殿班次圖〉, 명헌태후의 옥보와 황태자비의 책보를 궁에 운반하는 〈大禮時明憲太后玉寶皇太子妃冊寶詣闕班次圖〉다.

13 궁내부 대신, 농상공부 대신, 장예원 경(卿), 홍문관(弘文館) 학사(學士)로 대례를 거행한 주요 인물로 「좌목」에 기록되었다.

14 규장각 소장, 圭13236.

15 『세종대왕실록』 권132, 「가례 서례」, '대가노부'.

16 도판은 『中國古代史參考圖錄: 宋元時期』(上奚敎育出版社, 1991), 24쪽 게재.

5 한국 근대 역사화

1 1997년 조형연구소 주최 국제 학술 심포지엄 '근현대 역사화의 전개'에 발표한 내용[『조형』 20호(1997), 37~57쪽]을 수정 보완한 글이다.

2 Edgar Wind, "The Revolution of History Painting", *Journal of the Warburg and Courtauld Institutes*, vol.2(1938~1939), pp.116~127. 영국 판화작가 발렌틴 그린(Valentine Greene)이 조슈아 레이놀즈 경에게 보낸 서신(1782)에서 영국에 거주하던 미국 화가 벤저민 웨스트의 그림을 언급했는데, 여기서 'historical painting'이라는 용어가 사용되었다. 또 자크 루이 다비드의 그림에 관한 팸플릿(1800)에도 'a history painting'이라는 말이 등장해 당시 역사화라는 말이 보편적으

로 사용되었음을 알 수 있다. 두 글은 Lorenz Eitner, *Neoclassicism and Romanticism 1750-1850*, vol.1, pp.110~113에 일부 인용되었다.

3 유교 철학이 주요 미학적 배경인 중국에서는 일찍이 한 왕조 때부터 사회의 위계 질서나 가정의 전통을 후세에게 교육하는 것을 목표로 회화로 도해하기 시작했 다. 중국 한대의 산둥성 소재 무량씨(武梁氏) 사당의 부조전(浮彫塼)은 신화와 전 설 그리고 역사적 사실을 회화로 표현한 대표적인 예다. 역사 개념은 단순한 시 간 개념이 아니라 종적 위계질서가 주축인 유교적 질서 개념이기도 하다. 중국 12세기 후반기 고종조에 출현한 〈중흥서응도(中興瑞應圖)〉는 북중국의 통치권 을 잃은 남송대에 왕조의 중흥을 위해 신화적인 내용을 도해한 역사화의 예이기 도 하다. 이와 같이 역사화는 출발부터 개인이나 집단, 혹은 왕권의 체제 유지 및 정체성 확립과 밀접히 연관되었다.

4 黒田淸輝는 「美術敎育と 將來」, 『繪畵の 將來』(1896)에서 역사화가 과제임을 표 명했다. 喜多岐親, 「明治期洋畵のイコンとナラテイウ: 歷史畵受容 めぐる 一試 論」, 『交差するまなざし: ヨロバと近代日本の美術』(1996), 124~130쪽.

5 유홍준, 「조선시대 기록화, 실용화의 유형과 내용」, 『예술논문집』 24집(1985), 73~100쪽에서는 기록화를 실용화 범주에 넣는 대신 따로 구분해 용어 개념을 정리했다.

6 계회도는 안휘준, 「蓮榜同年一時曹司契會圖 小考」, 『역사학보』 65집(1975.3), 117~123쪽; 「고려 및 조선 왕조의 문인계회와 계회도」, 『고문화』 20집 (1982~1986) 등 논문 참조. 의궤도 연구는 1980년대 중반 이후 활발해졌다. 유 송옥, 「조선시대 의궤도의 복식 연구」(홍익대학교 박사학위 논문, 1986); 박정혜, 「조선시대 궁중행사도의 회화사적 연구」(홍익대학교 석사학위 논문, 1986) 등.

7 이 책 4장 「대례의궤」에서 조선 말까지 지속된 의궤 전통을 논했다.

8 최순우, 「한일통상조약조인축연도」, 『고고미술』 4-10호(1963.10), 452~454쪽.

9 이태호, 「항일지사 김영상투수도」, 『가나아트』 24호(1992.3·4), 97~99쪽.

10 1911년 일제강점기 시작 시기부터 1942년까지 주로 고종, 명성황후, 순종 장례 와 관련된 의궤가 제작되었는데(총 37건) 각 의궤 형식은 이전보다 빈약했다. 박 정혜, 「장서각 소장 일제강점기 의궤의 미술사적연구」, 『미술사학연구』 259호 (2008.9), 117~150쪽.

11 植野健造, 「白馬會ど歷史主題の繪畵」, 『美術史』 vol.XLV no.2(1996.3), 207~224쪽.

12 해방 후 1960년대 후반부터 정부 지원으로 한국전쟁, 월남전, 새마을, 경제, 산업 건설 현장 등 한국의 현대사를 역사화로 제작하면서 대규모 인원을 동원했는데,

이 그림들을 '민족기록화'라고 지칭해왔다. 이처럼 '역사화'라는 용어는 해방 후에도 정착되지 않았다.

13 김복진, 「丁丑朝鮮美術界大觀」, 『조광』 26(1937.12), 48~51쪽.

14 도판은 정지석, 오영석 편저, 『틀을 돌파하는 미술: 정현웅 미술작품집』(소명출판, 2012), 322~355쪽 게재. 해금작가 작품 발굴로 월북작가가 소개된 후에야 정현웅에 대한 「출판화, 역사화에 일가 이룬 鮮展 특선화가」라는 글이 게재되었다. 『월간미술』(1990.7), 76~80쪽.

15 李萬烈, 「民族主義史學의 韓國史 認識」, 『韓國史論』 6(국사편찬위원회, 1982), 197~238쪽.

16 이만열, 앞 글 참조.

17 『六堂崔南善全集』 5권(현암사), 16~45쪽, 육당이 1930~1939년 발표한 조선 신화 관련 글, 조선 신화와 일본 신화를 비교 연구한 글 들이 수록되었다.

18 일본 역사 교과서와의 유사점은 탄오 야스노리(丹尾安典), 「國史畫의 전개: 昭和기의 역사화」, 『조형』 20호(1997), 79~89쪽 참조. 단군과 같은 신화적 인물을 역사적 사실로 기술하는 방법은 민족주의적 시각으로 볼 수도 있으나 신화를 역사화하는 방식이나 역사 교육서에 삽화를 게재하는 형식 등은 근대 일본의 역사 교과서와 유사점이 지적된다.

19 熊谷宣夫, 「石芝蔡龍臣」, 『美術研究』 162호(1951.9), 33~43쪽.

20 鄭錫範, 「채용신 회화의 연구」(홍익대학교 석사학위 논문, 1994), 51~52쪽 및 도판 60 참조.

21 이만열, 앞 글 참조.

22 이 벽화는 총독부 청사가 건립된 1926년경에 작업했는데도 당시는 물론 1995년에 해체되기까지 별다른 연구 대상이 되지 못했다.

23 황패강, 『일본신화의 연구』(1996), 52~55쪽.

24 사학자 문일평과 최남선은 동명의 건국 설화를 역사화한 근대 역사학자들이다.

25 유럽 종교화의 영향으로 새로운 근대 도상이 형성된 데 대해 나의 논문, 「한국근대회화의 도상연구: 종교적 함의」, 『한국근대미술사학』 6호(1995.11), 339~372쪽에서 다뤘다.

26 새 문양과 팔번(八幡)을 연계시키는 해석은 일본 및 한국 미술에서 동일 문양이 등장하는 연원과 상징적인 의미 등에 관한 심층적인 분석을 요하므로 본고에서는 잠정적인 가설로만 제시한다.

27 김용준, 「향토색의 음미」, 『동아일보』(1936.5.3)에서 인용.

28 관습을 지칭하는 프랑스어 'coutume'의 원래 의미는 의복이었다.

29 한국에서 상징주의 미술에 대한 관심은 1920년대 후반부터 점차 높아지기 시작했다. 당시 문예 잡지나 신문에서 이를 확인할 수 있고 따라서 배운성이 유학 이전에 이미 이론상으로는 접했을 가능성이 있다.

30 배운성은 여러 화풍을 절충해 작업하기도 하고 유럽의 대표적인 회화, 특히 플랑드르나 네덜란드 회화를 차용해 작품을 여러 점 제작했다. 이에 대해서는 나의 논문, 「한국근대화의 도상연구: 종교적 함의」, 『한국근대미술사학』 6호 (1998.11), 339~372쪽 참조.

31 『계간미술』 25호(1983. 봄)에 게재된 그림으로 소재를 알 수 없다.

32 앞 책에 친일미술로 거론되었다.

33 앞 책의 김복기의 글 참조.

34 윤범모, 「근대한국 미술의 발굴—김중현: 일제하에서 민중회화의 실현」, 『계간미술』 21(1982. 봄), 167~182쪽.

35 베크만의 〈전쟁〉(1907)도 나체 군상은 여러 선행 작품에서 연구한 인체들을 조합해 군상을 구성한 듯 주제인 '전쟁'의 의미보다 인체 연구의 분위기를 보인다.

36 유영옥, 『한국신문만화사 1909~1995』(열화당, 1995).

6 한국 근대 회화의 도상 연구: 종교적 함의

1 『한국근대미술사학』 6호(1998.11), 339~372쪽에 게재된 원고를 수정 보완한 글이다.

2 이경성, 『近代韓國美術家論攷』(일지사, 1974)는 근대 시기 미술 연구의 기점이 되었다.

3 최열, 『한국근대미술의 역사: 1800~1945 한국미술사사전』(1998)은 근대 미술 문헌 자료를 집대성한 책으로 이 분야 연구에 중요한 내용을 제공한다.

4 Iconography, 즉 도상학에 관한 기본 저서로 Erwin Panofsky, *Studies in Iconology*(1939)가 있다. 파노프스키는 서문에서 형체(form), 전형(type, 혹은 협의의 도상), 그리고 제반 문화적 현상(cultural symtoms) 혹은 상징(symbol)으로 구성되는 '3층 주제의 내용, 혹은 의미'를 거론했으며 3층 혹은 3단계 파악은 '전통'이라 불리는 역사적 전개의 이해를 통해 이뤄질 수 있다고 주장했다.

5 中江彬, 三輪英夫, '原田直次郎の歷史畵(1)', 『美術研究』 337(1987.2), 75~81쪽.

6 이 책 제1부 2장, 「건륭제의 초상화」에서 이 내용을 다뤘다.

7 한국 근대기 역사화는 필자가 앞서 언급한 조형연구소 주최 1997년도 국제학술 심포지엄에 발표 시도했다. 정형민, 「한국근대역사화」, 『조형』 20호, 37~57쪽.

8 주문거(10세기 활동)의 〈중병회기도권(重屛會棋圖券)〉은 실내에 3면 병풍이 설치되었음을 보여주는 예다. 목계(13세기 활동)의 〈백의관음도〉는 3면 형식이 선종화에서 사용된 예다.

9 장발은 예술에서 '장식적 두뇌'의 필요성을 강조했는데 이는 회화에서 디자인의 중요성을 강조한 것으로 보인다. 장발, 「예술가의 장식적 두뇌」, 『별곤건』(1929.6). 장발이 1924년에 1년 동안 비정규 과정(non-degree program)으로 수학한 컬럼비아 대학교 사범대학의 미술 과정은 아서 웨슬리 다우(Arthur Wesley Dow, 1857~1922)의 지도하에 새로운 미술 개념이 도입되었다. 다우가 composition, 즉 디자인 개념을 특히 강조했다는 것은 한국 현대 미술 교육에서도 이 분야의 근원으로 볼 수 있다. 그동안 장발은 컬럼비아 대학교 미술과를 졸업했다고 알려졌지만 필자가 1997년 여름 사범대학 등록과에서 확인한 바로는 1924년 여름학기에 'Louis Pal Chang'이라는 이름으로 등록해 이듬해 봄학기까지 역사 및 미술사 과목 등을 비정규 학생으로 수강했다고 기록되어 있다.

10 도판은 9회 《문부성전람회》(1916) 도록에 게재.

11 「구본웅연보(1906~1953)」, 『한국근대미술선집 - 양화4: 구본웅·이인성』(금성출판사, 1990), 146~152쪽.

12 〈사탄의 추락〉이 실린 '욥기(Book of Job)'는 1915년 교토 현립미술관에서 개최된 『白樺』 제7회 《泰西미술전람회》에 전시되기도 했다.

13 潮江宏三, 「ブレイクと 日本: 京都畵壇に 對する 影響」, 『美術史における日本と西洋: Japan and Europe in Art History』, C.I.H.A. Tokyo Colloquium 1991, Shuji Takashina(ed.)(Chuo-koron Bijutsu Shuppan, Tokyo, 1995), pp.139~156.

14 배운성의 독일 생활은 프랭크 호프만, 「베를린 생활 16년간의 발자취」와 「조용하고 다재다능했던 동양인: 쿠르트 룽게와의 인터뷰」, 『월간미술』(1991.4), 55~67쪽 참조(그림 133~135, 137, 139, 140 수록).

15 일례로 피터르 더 호흐의 〈The Linen Cupboard〉(1663)를 들 수 있다.

16 『월간미술』(1991.4), 52쪽에 도판 게재.

17 「쿠르트 룽게와의 인터뷰」, 『월간미술』(1991.4).

18 김선태, 「이쾌대의 회화연구: 해방공간의 미술운동을 중심으로」(홍익대학교 석사학위 논문, 1992); 회고전 도록, 김진송의 『이쾌대』(열화당, 1995).

19 〈군상〉 연작의 작품 번호는 도록 『이쾌대』(1995)에 수록된 것을 사용한다.

20 일본 화단에서 미켈란젤로는 메이지 13년(1880)에 간행된 『화유석진(畵遊席珍)』(제3~4호)을 통해 소개됐고, 1887년 창간된 『회화총지(繪畵叢誌)』에 '태서화화(太西畵話)'라는 제목 아래 미켈란젤로(13권)와 라파엘로(16권) 작품이 소

개되었다. 중강빈(中江彬)의 앞 글 참조.

21 「가톨릭 청년」 자료는 서울대학교 조윤경이 석사과정에서 발굴했다.

22 백영수, 「붸니스 파의 사실주의」, 『대조(大潮)』(1949.6), 70~72쪽.

23 박고석, 「미술문화전을 보고」, 『경성신문』(1948.11.24).

24 Midori Kawakawa, "The Iconological Interpretation of the Use of Colour of
Michelangelo on the Ceiling of the Sistine Chapel", 『美術史 における 日本と西洋』,
pp.420~479.

7 한국 미술론에서의 근대성: 1910년대 중엽~1920년대 중엽을 중심으로

1 『강좌미술사』 8호(1996.12), 117~138쪽에 게재한 글을 수정했다.

2 한국사에서 근대화 기점을 논의한 초기 논문은 고병익, 「근대화의 기점은 언제
인가?」, 『신동아』(1966.7); 「근대미술의 기점을 어떻게 볼 것인가」, 『월간미술』
(1990.10); 「한국근대미술의 기점」, 한국근대미술사학회 두 번째 학술 발표회
[『가나아트』(1994.11~12), 104~109쪽, 「한국근대미술기점 논의 어디까지 왔
나」에 정리].

3 문명대, 「한국미술사의 시대 구분」, 『한국학연구』 제1집(단국대학교 한국학연구
소, 1994).

4 미술을 논하는 글은 미술비평론, 미술사론, 혹은 단순히 미술론으로 구분하는데,
이 글에서는 비평적 성격 혹은 사적 고찰 성격이 주된 분석 논리가 아닌 경우에
는 미술론이라는 포괄적이며 보편적인 명칭을 사용했다. 당시 글에서도 비평, 역
사라는 개념이 파악되기 시작했고 또 일반론으로서 '미술론'이라는 제목도 쓰였
기 때문에 무리가 없다고 본다. 이원화, 「한국근대미술비평의 전개: 서양화를 중
심으로」(홍익대학교 석사학위 논문, 1972); 김용철, 「한국근대미술평론 연구:
1900년경부터 1945년 해방 전까지」(홍익대학교 석사학위 논문, 1977).

5 modern, modernity, modernism 등 어휘의 형성 배경과 개념의 유동성에 관
해 Francis Frascina, et al, *Modernity and Modernism, French Painting in the Nineteenth
Century*, 1993 참조.

6 Nigel Blake and Francis Frascina, "Modern Practices of Art and Modernity", *Modernity
and Modernism*, p.53.

7 Ibid, p.57.

8 이광수, 「예술과 인생」, 『개벽』(1922.1).

9 고유섭, 「현대미의 특성」, 『인문평론』(1940).

10 김유방, 「현대예술의 대안에서」, 『창조』 8(1921.1).

11 변영로, 「동양화론」, 『동아일보』(1920.7.7).

12 오상순, 「종교와 예술」, 『폐허』(1922.1).

13 『한국사시대 구분론』(1970); 김윤식, 『한국근대작가논고』(1974); 백낙청, 「문학 과 예술에서의 근대성 문제」, 『창작과 비평』 82(1993. 겨울), 7~32쪽; 임현진, 「우리에게 근대란 무엇인가? – 사회과학에서의 근대성 논의: '근대화 프로젝트' 를 중심으로」, 역사문제연구소 창립 10주년 기념 학술심포지엄 "한국의 '근대화' 와 '근대성'"(1996.5.18) 발표 논문.

14 김윤식은 문학에서 근대성 전개를 모더니티 지향성과 전통 지향성의 관련 양상 으로 보았다. 앞 책, 445쪽.

15 이구열, 『韓國近代美術散考』(1972); 이경성, 『한국근대미술연구』(1975); 오광 수, 『韓國近代美術思想 노트』(1987); 『石南 古稀記念論叢 韓國現代美術의 흐름』 (1988); 『靑餘 李龜烈先生 回甲記念論文集 近代韓國美術論叢』(1992).

16 원동석, 『민족미술의 논리와 전망』(1985); 최열, 『한국현대미술운동사』(1991).

17 이경성, 앞 글, 84쪽.

18 김진송은 "미술에 대한 시각은 실상 봉건적 서화관의 뚜렷한 단절과 극복이 전 제된 것이 아닌 연속과 일정한 연장으로서 형성하게 되었다"라고 분석했다. 김진 송, 「근대미술론의 사상적 배경과 형성 과정」, 『문화변동과 미술비평의 대응』(미 술비평연구회, 1993), 175~229쪽.

19 안확, 『학지광』(1915.5), 169~174쪽.

20 fine art를 일컫는 용어 '미술'은 메이지 6년 1873년에 비엔나 만국박람회 출품 때 처음 사용되었으며 '회화'는 1882년에 내국회화공진회(內國繪畵共進會)의 전람 회 명칭으로 처음 사용되었다. 佐藤道信, 「서구의 모더니즘과 일본의 근대미술」, 『조형』 17호(1994), 44~48쪽; 국문 번역 49~53쪽.

21 丹尾安典, 「일본의 서양미술사: 西洋化와 國粹主義」, 『미술사논단』 창간호(1995), 15~53쪽.

22 안확, 앞 글, 173쪽.

23 안확, 앞 글, 173쪽.

24 문명대, 「일제시대의 한국미술사학」, 『한국미술사학의 이론과 방법』(1978), 19~42쪽; 조선미, 「일제치하 일본관학자들의 한국미술사학 연구에 관하여」, 『미 술사학』 3(1991), 81~118쪽.

25 『청춘』(1917.11).

26 이병도,『폐허』(1920.7); 이광수,『개벽』(1922.1).

27 이병도, 앞 글.

28 이광수, 앞 글.

29 효종,『개벽』(1921.12).

30 조남현,「한국근대문학에서의 지식인과 민중」,『한국근대문학의 쟁점』1(1991), 49~120쪽.

31 公, 民,「洋鞋와 詩歌」,『폐허』(1920.7).

32 신식,「문화의 發展及其運動과 신문명」,『개벽』(1921.8).

33 이광수, 앞 글, 19쪽.

34 일기자,「서화협회 제이회 전람회를 보고」,『신생활』(1922).

35 주종건,「현대의 교육과 민중」,『개벽』(1925.4).

36 조용만,『日帝下 한국문화운동사』(1977).

37 임정재,「文士諸君에게 與하는 一文 (묘): 文化社일파의 데까단적 경향과 文人會일파의 째나리즘적 경향」,『개벽』(1923.9).

38 想涉,「個性과 藝術」,『개벽』(1922.4).

39 林蘆月,「사회주의와 예술, 신개인주의의 건설을 唱함」,『개벽』(1923.6).

40 1922~1923년에『개벽』에 13회 연재.

41 1903년에 출생한 철학자 박종홍이「조선미술의 사적고찰」을 발표했을 때는 19~20세였다.

42 丹尾安典, 앞 글, 15~54쪽; 郎昭君,「중국의 서양미술사 연구」,『미술사논단』창간호, 1995, 55~89쪽.

43 丹尾安典, 앞 글. 일본 근대 미술사에서 그리스 문명이 부활한 근본 계기는 빙클만(Winklemann)의 서양 미술사관에 접함으로써 가능했다는 것도 배제할 수 없다. 지중해 미술의 원류 개념을 로마에서 그리스로 변환시킨 주역이 빙클만이기 때문이다.

44 김유방, 앞 글, 19~24쪽.

45 丹尾安典, 앞 글.

46 曉鍾,「독일의 예술운동과 표현주의」,『개벽』(1921.9).

47 林蘆月,「藝術至上主의의 新自然觀」,『영대』(1924.8).

48 曉鍾,「모름이 美로부터」,『개벽』(1922.11).

49 金煥,「미술론 (1)」,『창조』(1920.2~3).

50 林房雄,「과학과 예술」,『개벽』(1926.7).

51 안확, 앞 글, 170~171쪽.

52 이광수, 앞 글.

53 임노월, 앞 글, 『개벽』(1923.6).

54 김환, 앞 글.

8 김용준의 근대 미술론

1 「한국미술사에 있어서 근대성의 논의 (2): 근원 김용준을 중심으로」, 『미술사학연구』 211호(1996.9), 57~84쪽 내용을 수정 보완한 글이다.

2 장우성, 「내가 마지막 본 근원」, 『풍진세월 예술에 살며』(1988); 「해금작가 작품 발굴 4」, 『월간미술』(1989.12); 김복기, 「민족미술의 방향을 제시한 화단의 才士」, 『월간미술』(1989.12); 최열, 「논쟁의 소용돌이 속에서 지새운 한평생」, 『가나아트』(1994.1~2).

3 『조선미술대요』는 철자법 수정과 도판 대거 삽입 과정을 거쳐 1993년에 『韓國美術大要』(범우사)로 재발간되었다. 『근원수필』은 1988년에 재발간되었다(범우사). 『풍진세월 예술에 살며』(을유문화사, 1988)는 『근원수필』에 수록된 글과 1939년 이후에 여러 문예 잡지에 기고한 글 여러 편을 추가했다.

4 박희병, 「전기작가로서의 호산 조희룡 연구」, 『관학어문연구』 10집(1985.12); 정옥자, 「조희룡의 시서화론」, 『한국사론』 19(1988.8); 이수미, 「조희룡의 화론과 작품」, 『미술사학연구』 199·200(1993.12).

5 「한국미술사에 있어서 근대성의 논의 (1): 1910년대 중엽~1920년대 중엽을 중심으로」, 『강좌미술사』 8호, 117~138쪽(1996.12). 이 글은 이 책 7장 「한국 근대 미술론」에서 수정 보완했다.

6 고유섭의 학문은 해방 후 한국 미학과 미술사 분야에서 지속적으로 영향을 미쳤지만 1920년대 중엽 이후부터 등단한 작가 겸 이론가들의 역할도 간과할 수 없다. 김영애, 「미술사가 고유섭에 대한 고찰」(동국대학교 석사학위 논문, 1990); 김임수, 「고유섭연구」(홍익대학교 박사학위 논문, 1991) 등.

7 1922~1923년에 『개벽』에 13회 연재.

8 금동(琴童), 「비평에 대하여」, 『창조』 9(1921.5); 김유방(金惟邦), 「'비평을 알고 비평을 논하라'를 읽고」, 『개벽』(1921.1); 박월탄(朴月灘), 「항의 같지 않은 항의자에게」, 『개벽』(1923.5) 등에서 '비평' 장르에 대한 초보적인 수용 단계의 일면을 엿볼 수 있다.

9 길진섭, 「회화미술의 제문제」, 『조광』(1939.1).

10 김환, 「미술론」, 『창조』(1920.2·3).

11 길진섭, 앞 글.

12 『신흥』3호(1930.7)에 발표된 이 논문은『한국미술사 及 미학논고』에 수록되었다. 고유섭이 예과 1학년인 1925년부터 단편적으로 발표했고, 대부분 문학적 수필이기 때문에 미술과 관련된 글의 출발점은 1930년으로 보인다.

13 김용준, 「화단개조 1~3」,『조선일보』(1927.5.18~20);「무산계급회화론 1~6」,『조선일보』(1927.5.30~6.5). 이하 글에서 인용 부호로 게재한 용어와 문장은 김용준이 기고한 두 신문기사에서 발췌했다.

14 박영택, 「1930년대 전후의 프롤레타리아 미술운동 및 해방 직후 좌익미술운동에 관한 연구」(성균관대학교 석사학위 논문. 1989).

15 장상수, 「일제하 1920년대의 민족문제 논쟁」,『한국 근대 국가형성과 민족문제』(1986); 박영택, 앞 글에서 재인용.

16 1920~1930년대 문학비평을 담론 구성체 맥락에서 규명한 논문으로 서경석, 「1930년대 문학비평에 나타난 '탈근대성' 연구: 임화, 김남천의 '사상' 모색을 중심으로」,『한국학보』제84집(1966), 151~188쪽 참조.

17 1927.9.18~29,『조선일보』에 8회에 걸쳐 연재.

18 "김용준의 민족미술론은 보다 점진적인 문화주의를 지향했지만 근본적으로 예술과 사회를 별개로 보는 예술지상주의에 경도되어 있었고, 따라서 식민지 현실과 그 모순을 타파하는 데는 소극적일 수밖에 없었던 한계를 지니고 있었다"라고 분석되기도 했다. 김복기, 앞 글.

19 최열,『한국현대미술운동사』(1990), 52~56쪽.

20 서경석, 앞 글.

21 심영섭, 「아세아주의 미술론」,『동아일보』(1929.8.22~9.7), 18회 연재.

22 김용준, 「백만양회를 만들고」,『동아일보』(1930.12.23).

23 김용준, 「東美展과 綠鄕展評」,『혜성』(1931.5).

24 박계리, 「일제시대 '조선향토색' 논의와 회화작품의 제 경향」(홍익대학교 석사학위 논문, 1995).

25 김용준, 「鄕土色의 吟味 상·중·하」,『동아일보』(1936.5.3~6).

26 김복진, 「丁丑조선미술대관」,『조광』26(1937.12).

27 고유섭, 「향토예술의 의의」,『삼천리』(1941.4);『한국미술사 及 미학논고』343~345쪽.

28 『조선일보』(1940.7.26.~7.27);『한국 미술사 及 미학논고』, 17~23쪽.

29 김용준, 「미술에 나타난 曲線表徵」,『신동아』(1931.12).

30 김용준, 「傳統에의 再吟味」,『동아일보』(1940.1.14~15).

31 김준오, 「한국 근대문학에서의 전통과 근대」, 『한국 근대문학의 쟁점 (II)』, 한국
 정신문화연구원(1922), 1~56쪽.

32 김용준, 「민족문화문제」, 『신천지』(1947.1).

33 『문장』(1939.2).

34 조선 미술에 대한 무관심 내지는 평가 절하 분위기는 일본 관학자들의 영향으로
 분석된다. 고희동이 「조선의 13대 화가」, 『별건곤』(1928.5)에서 조선 화가를 소
 개했지만 집중적인 작가론과 작품 분석은 아니었다. 1939년 7월에는 고유섭이
 『조선일보』가 펴낸 『조선명인전』(한국미술문화사논총, 303~308쪽)에서 단원론
 을 발표했는데, 이에 앞서 그의 글에서 조선 회화 내지는 화가에 대한 내용이 없
 었던 것을 보면 1930년 말엽에 조선시대 문화에 대한 문예계의 보편적인 분위기
 에 자극받았을 가능성도 있다.

35 김용준, 「이조의 산수화가」, 『문장』(1939.4).

36 김용준, 「화가와 怪癖」, 『조광』(1939.7)에 이러한 시각이 구체적으로 나타난다.

37 김용준, 「이조화계의 기인 최북과 임희지」, 『문장』(1939.6).

38 김용준, 「吾園軼事」, 『문장』(1939.12).

39 김용준, 「청전 이상범론」, 『문장』(1939.9).

40 김용준, 「善夫自畵像」, 『여성』(1939.1).

41 이하관, 「조선화가 총평」, 『東光』(1931.6). 이 같은 당시 실정은 현대 화단에도 지
 속되어 한 작가의 작품은 두 계층의 감상층을 대상으로 제작되었다. 전위적인
 '작품'은 이해층과 수요층 유무에 관계없이 작가의 독주(獨奏) 내지는 소수의 지
 음(知音)을 대상으로 '창작'되었지만 다른 한편으로는 상업성과 연계해 '생산'되
 어 한국 화단의 현대화(現代化)가 정예주의와 대중성을 분리시키는 동양의 전통
 적인 이원적 예술관을 바탕으로 진행되었음을 알 수 있다.

42 김용준, 「金晚炯군의 예술」, 『문장』(1940.10).

43 『신천지』(1950.1)에 게재.

9 1920~1930년대 총독부의 미술 검열

1 『한국문화』 39호(2007.6), 203~226쪽에 게재한 내용을 수정 보완한 글이다.

2 김근수, 「1920년대의 언론과 언론정책: 잡지를 중심으로」, 『일제하 언론출판
 의 실태』, 한국학연구소(1974), 603~614쪽; 최준, 『한국신문사』(1987); 정진석
 (편), 『일제시대 민족지 압수기사 모음 1·2』(LG상남언론재단, 1998); 한만수,
 「식민지시대 출판자본을 통한 문학검열에 대하여」, 『국어국문학』 131, 국어국문

학회(2000), 575~597쪽; 한기형, 「문화정치기 검열체제와 식민지 미디어」, 『大東文化硏究』 51 (2005), 69~105쪽; 정근식, 「식민지적 검열의 역사적 기원」, 『사회와 역사』 64 (2003), 5~46쪽; 정근식, 「일제하 검열기구와 검열관의 변동」, 『대동문화연구』 51 (2005), 1~44쪽.

3 일제강점기 미술과 검열 연구는 프로 미술에 대한 연구에 국한된다. 키다 에미코, 「한일 프롤레타리아 미술운동의 교류에 관하여」, 『미술사논단』 12 (2001), 59~81쪽; 사진 검열은 최인진, 『한국사진사 1631~1945』(눈빛, 2000), 335~355쪽 참조.

4 출판법 제1조에는 "其 문서를 저술하거나 又는 번역하거나 又는 편찬하거나 又는 圖畵를 作爲하는 자는 저술자라 하고 발매 又는 반포를 발행자라 하고 인쇄를 담당하는 자를 인쇄자라 함"이라고 명시했다.

5 정근식, 앞 글(2003).

6 「階級思想鼓吹 文藝品 嚴重取締: 總督府圖書課에서 取締案을 立案中 苛酷한 檢閱도 猶爲不足」, 『동아일보』(1927.12.15).

7 정근식, 앞 글(2005).

8 정진석(편), 앞 글(1998).

9 1920년 3월 5일에 『조선일보』, 4월 1일에 『동아일보』와 『시사신문』이 창간되었다.

10 정진석(편), 앞 글 1권, 75쪽.

11 『朝鮮出版警察槪要』, '1936년' 76~70쪽, '1937년' 80~94쪽, '1939년' 69~74쪽에 게재. 정진석(편), 앞 글 1권, 76~78쪽.

12 박성구, 「일제하(1920년대 중반~1930년대 초) 프롤레타리아 예술운동에 관한 연구: KAPF 경성본부와 동경지부의 대립적 양상을 중심으로」(서울대학교 석사학위 논문, 1988).

13 〈수원 프로미전〉에 대해서는 이 전시를 주도한 카프 수원지부의 핵심 인물 박승극에 대한 조성운의 연구에서 소개되었다. 조성운, 「박승극과 조선 프롤레타리아 예술동맹 수원지부」, 『한국독립운동사연구』 16 (2001), 315~338쪽. 〈프로미전〉을 집중적으로 다른 논문으로는 키다 에미코, 「수원 프롤레타리아 미술전람회를 통해본 미술개념」, 『한국근대미술사학』 11 (2003), 77~108쪽.

14 「출판물 취체에 조선의 사정이 전연히 상위된다고」, 『조선일보』(1927.11.18).

15 「조선의 현상과 종교단체」, 『동아일보』(1929.7.11)는 기독교와 천도교가 "조선 민중의 각성을 촉진한 민족적 대운동에 동원했다"라는 내용을 실었으며, 이 기사는 압수되었다. 이 기사의 전문은 『일제시대 민족지 압수기사 모음 2』,

466~468쪽에 게재.

16 「展覽會에 出品한 禁酒宣傳旗押收: 소학생의 연필화도 압수해 그림이 不穩타 하야」, 『동아일보』(1929.3.21).

17 정근식은 검열의 세 번째 단계인 경무국 도서과(1926~1943) 시기는 바로 인쇄 출판문화가 성장하고 사회주의와 민족주의가 강화되면서 검열 제도가 체계화된 시기로 보았다. 정근식(2005).

18 조선총독부 경무국이 발행한 『조선총독부 금지단행본 목록』(1941.1) 일부는 같은 부서에서 발행한 『조선출판경찰월보』 제1호(1928.9)~제123호(1938.12) 목록과 중복된다. 중복된 항목에 대해서는 필요에 따라 언급하기로 한다.

19 「일본 무산계급 잡지 조선에서 발매 금지: 노농, 무산자, 노동 양신문 압수, 민간 잠입을 엄중 취체」, 『조선일보』(1929.2.26).

20 이 책은 무라야마가 무정부주의적 입장뿐만 아니라 프롤레타리아 사상도 취했음을 확인해준다. 그리고 마보가 활동하던 1920년대 초, 1920~1925년에 일본에서 유학한 카프 발기인 조각가 김복진이 마보의 영향을 받은 것은 당연하며 이는 그가 창간에 참여한 잡지 『문예운동』의 표지 디자인에서도 드러난다.

21 메이지 후기부터 소화 초기의 전위운동에 대해서는 五十殿利治, 『大正期新興美術運動の硏究』(東京: スカイドア, 1998)와 Gennifer Weisenfeld, *MAVO: Japanese Artists and the Avant-Garde 1905- 1931*(Berkeley and Los Angeles: University of California Press, 2002) 참조. 큐비즘과 구성주의 양식 그림에 대해서는 신문 삽화에서 더 언급하기로 한다.

22 「수원 푸로 예맹 푸로극 연기: 각본 검열 문제로」, "조선 푸로레타리아 예술동맹 수원지부에서는 오는 이십사 일에 푸로극을 공연하려고 이래 준비 중에 있었으나 각본(脚本) 검열이 늦어서 부득이 연기하게 되었다는 바 그 일자는 다음에 발표하라하더라", 『조선일보』(1929.8.23).

23 『조선지광』(1927.5) 전문은 최열, 『한국현대미술운동사』(돌베개, 1991), 49~50쪽 게재.

24 제1차 세계대전 후에 등장한 구성주의 미술은 기하학적인 형체로 화면을 구성하는 추상 미술로 상업 미술에도 영향을 미쳐 새로운 디자인 형식을 만들어냈다. 특히 책 표지나 삽화에서 장식적인 활자 구성, 타이포그래피를 유행시켰다. 구성주의의 대표 작가인 알렉산더 로드첸코(Alexander Rodchenko)의 도안이 그 특성을 보여주며, 일본에도 유입되어 전위작가 그룹인 마보가 적극적으로 수용했다. 이들의 무정부적 좌파 경향성이 한국 프로 미술가들에게도 영향을 미친 것으로 본다. 김복진도 『문예운동』 표지 디자인을 다양한 활자 형체로 구성해 그 영향이

보인다.

25 『조선총독부 금지단행본 목록』에는 같은 해(1931년)『モダン語漫畵辭典』이 풍속처분된 것으로 기록되었는데 '모던', 즉 '근대적' 도시 문화가 퇴폐적 의미를 함축했을 가능성도 있다.

26 『일제시대 민족지 압수기사 모음 2』, 551~552쪽.

27 검열 대상이 된 기사 일부는 국문 그대로 자료로 실리기도 했으며, 일부는 일어로 번역되기도 했다. 삭제된 삽화 두 편에 대해서는『일제시대 민족지 압수기사 모음 1』, 75쪽에 게재. 여기서는『일제시대 민족지 압수기사 모음 1·2』에 수록된 삭제 삽화를 중심으로 검토했지만, 당시 삽화의 소재나 표현 형식을 보면 검열 압수된 삽화는 더 많을 것으로 추정한다.

28 세금 항목에는 부역, 기부금, 소작료, 학교비, 지세, 가옥세, 주세, 연초세 등이 있었다. 전매 품목으로 연초세가 특히 과중했던 것 같다. 앞에 언급한 삭제 삽화 〈양지를 향하야〉도 연초세와 관련된 것으로 지나친 과세에 대한 불만이 노골적으로 표현되었다.

29 1920년대 후반에는 압수 기사 수가 점차 증가했는데, 1930년 4월 14일에는 도합 292회라는 최고치에 달했으며, 그중『동아일보』,『중외일보』의 압수 기사 회수가 컸다. 최준,『한국신문사』, 273~274쪽.

30 기사 전문은 주 14 참조.

31 "國際聯盟의 提唱인 國際的 猥褻刊行物의 取締에 對하여 外務省에서 各地意○에 대하여 照會를 하였는데 總督府에서는 外事, 文書, 圖書, 保安 各課와 協議後 外事課長은 近近渡東하기로 되었더라",「국제적 외설의 간행물 취체」,『조선일보』 (1927.2.11).

32 森山悅乃,「江戶幕府の出版統制」,『浮世繪の鑑賞基礎知識』(1996), 218~219쪽.

33 최우석의 춘화 도판은 이태호,『미술로 본 한국의 에로티시즘』(여성신문사, 1998), 168~169쪽.

34 「타락한 화가: 춘화도 밀매」,『동아일보』(1928.9.29).

35 「평양 나체화 취체」, "평남 경찰부에서는 관내 평양서와 진남포서에 풍속을 문란케 하는 나체사진(裸體寫眞)과 그림엽서[裸體畵]를 극력 취체하는 동시에 각 상점에서 판매하는 상품 전부를 압수하라는 명령을 했다더라",『중외일보』 (1929.6.29).

36 「『에로』黨에 喜消息: 완화된 검열 표준」,『동아일보』(1930.10.23).

37 "십사 일부터 열릴 금년 전람회의 특색이라는 것보다 다소 주목을 끄는 것은 출선 작품 중에 벌거벗은 여자의 그림이 상당히 많다는 것이다. 입선된 중의 수는

모두 십육 점으로 당일 오후 경무국, 도청, 종로경찰서원들이 신중히 검열한 결과 그중에서 무감사로 입선된 (大邱) 고류종행(高柳種行) 씨의 작품 한 점은 특별실에 전람", 「금년 미술전은 나체화 급증」, 『조선일보』(1933.5.10).

38 「미전 검열 결과: 촬영 금지 칠 점」, 『동아일보』(1933.5.13).

39 「미전 진열 종료: 촬영 금지가 한 건」, 『매일신보』(1934.5.19).

40 「회화사진관 습격하고 나체화 20종 압수, 개성 뿔 고등계 활동」, 『조선중앙일보』(1936.5.21).

도판 목록

001 헤로니모 나달(Jeronimo Nadal), 〈수태고지(受胎告知)〉, 『복음서 도해 (Evangelicae Historiae Imagines, Images of Evangelical History)』, 1593년.

002 조반니 니콜로(Giovanni Niccolo), 〈성모〉, 1583년 이후, 합판에 유채, 58 × 36cm, 오사카 남방문화관.

003 에마누엘 페레이라(Emanuel Pereira, 游文輝), 〈마테오 리치 초상화〉, 1610년경, 캔버스에 유채, 120×95cm, 제수 성당.

004 야코보 니와(Jacobo Niwa, 倪一誠), 〈구세주(Salvator Mundi)〉, 1597년, 동판에 유채, 도쿄 대학교.

005 티치아노(Tiziano), 〈구세주(Salvator Mundi)〉, 1570년경, 예르미타시 미술관.

006 페데리코 주카로(Federico Zuccaro), 〈삼위일체에 경의를 표하는 일곱 대천사〉, 1600년, 제수 성당.

007 작가 미상, 〈사비에르(Xavier) 초상화〉, 17세기 초, 종이에 채색, 금, 61 × 48.7cm, 고베 시립미술관.

008 〈로마인의 구원자(Salus Populi Romani)〉, 6세기경, 산타 마리아 마조레 대성당.

009 〈중국풍성모자(中國風聖母子)〉, 명말 16세기, 종이에 채색, 120×55cm, 시카고 필드 미술관.

010 〈성모자〉, 1690~1710년경, 백자(덕화요), 피바디 에섹스 미술관.

011 〈전중제이도(轉重第二圖)〉, 『기기도설(奇器圖說)』, 1627년.

012 〈관상대도(觀象臺圖)〉, 『신제영대의상지(新制靈臺儀象志)』, 1674년.

013 〈유럽 과학의 여신들(The Muses of European Science)〉, 베르톨트 라우퍼, '중국 의 기독교 미술(Christian art in China)', 1910년.

014 낭세녕(郎世寧, Giuseppe Castiglione), 〈건륭조복상(乾隆朝服像)〉, 1736년경, 비 단에 채색, 271×141cm, 베이징 고궁박물원.

015 〈홍치상(弘治像)〉, 15세기 말.

016 〈효현순황후(孝賢純皇后)〉, 1737년 이후, 비단에 채색, 194.8×116.2cm, 베이징 고궁박물원.

017 전 낭세녕, 〈세조도(歲朝圖)〉, 1737년경, 비단에 채색, 277.7×160.2cm, 베이징 고궁박물원.

018 낭세녕·당대(唐岱)·진매(陳枚)·손고·심원(沈源)·정관붕(丁觀鵬), 〈건륭설경행락도(乾隆歲朝行樂圖)〉, 1738년, 비단에 채색, 289.5×196.7cm, 베이징 고궁박물원.

019 〈세조도〉(부분).

020 낭세녕, 〈이그나티우스의 생애(Life of St. Ignatius)〉, 1707~1708년, 코임브라 대학교.

021 〈건륭설경행락도〉(부분).

022 피에트로 페루지노(Pietro Perugino), 〈불굴의 태도와 절제: 여섯 명의 고대 영웅(Fortitude and Temperance with Six Antique Heroes)〉, 1497~1500년, 프레스코, 콜레조 델 캄비오.

023 프란스 할스(Frans Hals)·피터르 코데(Pieter Codde), 〈미그르 연대(Magere Compagnie)〉, 1637년경, 209×429cm, 암스테르담 국립미술관.

024 전 낭세녕, 〈건륭세조행락도〉, 비단에 채색, 305×206cm, 베이징 고궁박물원.

025 낭세녕·정관붕 외, 〈홍력원소행락도(弘曆元宵行樂圖)〉, 비단에 채색, 302×204.3cm, 베이징 고궁박물원.

026 야코프 오흐테르벨트(Jacob Ochtervelt), 〈가족 초상화〉, 1670년대, 캔버스에 유채, 76×61cm, 워즈워스 아테네움.

027 피터르 더 호흐(Pieter de Hooch), 〈테라스의 가족 초상화(Family Portrait on a Terrace)〉, 1667년경, 66.7×76.2cm, 개인 소장.

028 전 낭세녕, 〈건륭보녕사불장상(乾隆普寧寺佛裝像)〉, 1755~1766년경, 비단에 채색, 108.5×63cm, 베이징 고궁박물원.

029 정운붕(丁雲鵬), 〈문수보살세상도(文殊菩薩洗象圖)〉, 1588년, 타이베이 고궁박물원.

030 낭세녕·정관붕, 〈홍력세상도(弘曆洗象圖)〉, 1750년, 종이에 채색, 118.3×61.3cm, 베이징 고궁박물원.

031 낭세녕, 〈채지도(採芝圖)〉, 1734년, 종이에 채색, 204×131cm, 베이징 고궁박물원.

032 〈용미(龍尾)〉 1~4, 서광계(徐光啓), 『농정전서(農政全書)』, 1639년.

033 〈대경도(代耕圖)〉, 요한 슈렉(Johann Schreck)·왕징, 『기기도설』, 1627년.

034 초병정(焦秉貞), '관개', 〈어제경직도(御製耕織圖)〉, 1696년.

035 김홍도(金弘道), 〈주부자시의도(朱夫子詩意圖)〉 8폭 병풍 중 '석름', 1800년, 비단에 담채, 각 125×40.5cm, 개인 소장.

036 〈뢰사(耒耜)〉, 서유구(徐有榘), 『임원경제지(林園經濟志)』, 규장각 소장본.

037 〈뢰사〉, 왕정(王禎), 『농서(農書)』.

038 〈대경〉, 서유구, 『임원경제지』, 규장각 소장본.

039 〈대경〉, 서유구, 『임원경제지』, 고려대학교 소장본.

040 〈대경〉, 요한 슈렉·왕징, 『기기도설』, 1627년.

041 〈용미(龍尾)〉, 서유구, 『임원경제지』, 규장각 소장본.

042 〈길고(桔槔)〉·〈녹로(轆轤)〉, 서유구, 『임원경제지』, 규장각 소장본.

043 〈길고〉, 왕정, 『농서』.

044 〈녹로〉, 왕정, 『농서』.

045 〈취수〉, 서유구, 『임원경제지』, '관개도보(灌漑圖譜)'.

046 〈취수 제8도〉, 요한 슈렉·왕징, 『기기도설』, 1627년.

047 〈취수 제9도〉, 요한 슈렉·왕징, 『기기도설』, 1627년.

048 〈잠연(蠶連)〉, 서유구, 『임원경제지』, 규장각 소장본.

049 〈잠연〉, 서유구, 『농정전서』, 1639년.

050 〈강대(耩碡)〉, 서유구, 『임원경제지』, 규장각 소장본.

051 〈강대〉, 서광계, 『농정전서』, 1639년.

052 〈강대〉, 『수시통고(授時通考)』, 무영전간본, 1742년.

053 〈열부(熱釜)〉, 서유구, 『임원경제지』, 규장각 소장본.

054 〈열부〉, 왕정, 『농서』.

055 〈열부〉, 『수시통고』, 무영전간본, 1742년.

056 〈상제(桑梯)〉, 『수시통고』, 무영전간본, 1742년.

057 〈상제〉, 서유구, 『임원경제지』, 규장각 소장본.

058 〈자승차 부연판(自升車 附連板)〉, 서유구, 『임원경제지』, 규장각 소장본.

059 〈동험(東杴): 가래〉·〈동서(東鋤): 홈의〉, 서유구, 『임원경제지』, 고려대학교 소장본.

060 〈뢰사: ㅅ다뷔〉, 서유구, 『임원경제지』, 규장각 소장본.

061 〈동대(東碓)〉, 서유구, 『임원경제지』, 고려대학교 소장본.

062 〈동마(東磨)〉, 서유구, 『임원경제지』, 고려대학교 소장본.

063 〈요맥차(澆麥車)〉, 서유구, 『임원경제지』, 규장각 소장본.

064 최한기(崔漢綺), 〈대경도설(代耕圖說)〉, 『심기도설(心器圖說)』, 1842년.

例)』, 1744년.

092 무명, 〈노부옥로도(鹵簿玉輅圖)〉, 남송, 종이에 채색, 16.6×209.6cm, 요령성박물관.

093 증찬신(曾撰申), 〈대가노부(大駕鹵簿)〉, 원대, 비단에 채색, 51.4×1481cm, 중국역사박물관.

094 〈성내동가배반지도(城內動駕排班之圖)〉, 『대한예전(大韓禮典)』.

095 전 안중식, 〈한일통상조약기념연회도(韓日通商條約紀念宴會圖)〉, 1883년, 비단에 채색, 35.5×53.9cm, 숭실대학교 박물관.

096 〈당인궁락도(唐人宮樂圖)〉, 당, 비단에 채색, 48.7×69.5cm, 타이베이 고궁박물원.

097 채용신(蔡龍臣), 〈대한제국 동가도(動駕圖)〉(부분), 1897년 이후, 종이에 채색, 19.6×1743cm, 이화여자대학교 박물관.

098 채용신, 〈김영상투수도(金永相投水圖)〉, 1922년, 마에 수묵담채, 74.5×50cm, 개인 소장.

099 유숙(劉淑), 〈범사도(泛槎圖)〉, 1858년, 종이에 채색, 15.4×25.2cm, 국립중앙박물관.

100 〈을지문덕(乙支文德)〉, 박정동, 『초등대동역사(初等大東歷史)』, 1909년.

101 미토 슌스케(三戸俊亮), 〈신라 석씨의 시조(新羅昔氏の始祖)〉, 1925년(제4회 조선미술전람회 도록).

102 와다 산조(和田三造), 〈우의(羽衣)〉, 조선총독부 벽화 밑그림(3폭), 1926년경, 효고(兵庫) 현립미술관.

103 최우석(崔禹錫), 〈동명(東明)〉, 1935년, 소재 불명(제14회 조선미술전람회 도록).

104 장발(張勃), 〈김대건(金大建) 신부〉, 1929년경, 유채, 81×43.5cm, 절두산기념관.

105 미우라 코우요우(三浦廣洋), 〈소식(蘇軾)〉, 1913년(제7회 문부성전람회 도록).

106 김은호(金殷鎬), 〈부활 후〉, 1924년, 작품 소실(제3회 조선미술전람회 도록).

107 최우석, 〈포은 정몽주〉, 1927년(제6회 조선미술전람회 도록).

108 최우석, 〈고운(孤雲) 선생〉, 1930년(제9회 조선미술전람회 도록).

109 채용신 모작, 〈최치원상(崔致遠像)〉, 1924년, 비단에 채색, 123×74.3cm, 무성서원 구장(舊藏).

110 〈현무도(玄武圖)〉, 강서대묘, 고구려 6세기 말~7세기 초.

111 최우석, 〈이순신〉, 1929년(제8회 조선미술전람회 도록).

112 고희동(高羲東), 〈자화상〉, 1915년, 캔버스에 유채, 60.6×50cm, 도쿄 예술대학.

113 배운성(裵雲成), 〈한복을 입은 자화상〉, 1930년대 중반, 캔버스에 유채, 55×45cm, 베를린 민족미술박물관.

114 배운성, 〈가족도〉, 1930~1935년, 캔버스에 유채, 140×220cm, 개인 소장.

115 〈카범 백작 윌리엄 브룩과 그의 가족(William Brook, Earl of Cobham and His Family)〉, 1567년, 유채, 빅토리아&앨버트 미술관.

116 이쾌대(李快大), 〈두루마기 입은 자화상〉, 1949, 캔버스에 유채, 72×60cm, 개인 소장.

117 오카다 히데오(岡田秀雄), 〈장고사건총후지전사(張鼓事件銃後之戰士)〉, 1939년 (제18회 조선미술전람회 도록).

118 에구치 케이시로우(江口敬四郎), 〈병사(兵士)〉, 1940년(제19회 조선미술전람회 도록).

119 심형구(沈亨求), 〈흥아(興亞)를 지킨다〉, 1940년(제19회 조선미술전람회 도록).

120 정현웅(鄭玄雄), 〈대합실 한구석〉, 1940년(제19회 조선미술전람회 도록).

121 김중현(金重鉉), 〈세리(稅吏)〉, 연대 미상, 캔버스에 유채, 38×45cm, 삼성박물관 리움.

122 이쾌대, 〈군상 IV〉, 1948년경, 캔버스에 유채, 177×216cm, 개인 소장.

123 독자 만화, 〈욕심(慾心)나지?〉, 『조선일보』, 1926년 4월 20일.

124 안석주(安碩柱), 〈위대한 사탄〉, 『조선일보』, 1928년 2월 10일.

125 안석주, 〈언론 자유는 빠고다공원에만〉, 『조선일보』, 1930년 4월 13일.

126 최우석, 〈비구니〉, 1920년대, 비단에 채색, 230×82cm, 삼성미술관 리움.

127 백남순(白南淳), 〈낙원〉, 1937년, 캔버스에 유채(8폭), 166×366cm, 삼성미술관 리움.

128 구본웅(具本雄), 〈고행도〉, 1935년, 『한국근대회화선집』 양화 4권.

129 구본웅, 〈만파〉, 1937년, 『한국근대회화선집』 양화 4권.

130 윌리엄 블레이크(William Blake), 〈사탄의 추락(Fall of Satan)〉, 1825년, 펜과 검정 잉크, 흑연, 수채 등.

131 기시다 류세이(岸田劉生), 〈인류의 초상〉, 1915년[潮江宏三, 「ブレイクと 日本: 京都畫壇に 對する 影響」, 『美術史における日本と西洋: Japan and Europe in Art History』, C.I.H.A. Tokyo Colloquium 1991, Shuji Takashina(ed.)(Chuo-koron Bijutsu Shuppan, Tokyo, 1995), pp.139~156].

132 이리에 하코우(入江波光), 〈항마〉, 1918년[潮江宏三, 「ブレイクと 日本: 京都畫壇に 對する 影響」, 『美術史における日本と西洋: Japan and Europe in Art History』, C.I.H.A. Tokyo Colloquium 1991, Shuji Takashina(ed.)(Chuo-koron Bijutsu Shuppan, Tokyo, 1995), pp.139~156].

133 배운성, 〈성 게오르게(St. George)〉, 1930년대, 개인, 소장.

134 배운성, 〈동서양의 동정 마리아〉, 1930년대, 개인 소장.

135 배운성, 〈한국의 민속축제〉, 1931~1932, 개인 소장.

136 얀 반 에이크 (Jan van Eyck), 〈헨트 제단화(Ghent Altarpiece)〉, 1432년, 목판에 템페라, 유채, 350×460cm, 성 바프 대성당.

137 배운성, 〈깃대를 들고 노는 아이들〉, 1930년대, 개인 소장.

138 피터르 브뤼헐(Pieter Brueghel de Oude), 〈장님의 우화(La parabola dei ciechi)〉, 1568, 캔버스에 템페라, 85×154cm, 카푸디몬테 국립미술관.

139 배운성, 〈모자〉, 1930년대, 개인 소장.

140 배운성, 〈성모자〉, 1940년 이전, 개인 소장.

141 채용신, 〈운낭자상(雲娘子像)〉, 1914년, 종이에 채색, 120.5×62cm, 국립중앙박물관.

142 다카기 하이스이(高木背水), 〈남자비약도〉, 1894년, 57.8×43cm, 도쿄 예술대학 자료관.

143 〈최후의 심판〉(부분), 시스티나 성당.

144 〈군상 IV〉(부분).

145 〈최후의 심판〉(부분), 시스티나 성당.

146 이쾌대, 〈군상 I〉, 1948년경, 캔버스에 유채, 181×222.5cm, 개인 소장.

147 이쾌대, 〈군상 II〉, 1948년경, 캔버스에 유채, 130×160cm, 개인 소장.

148 〈최후의 심판〉(부분). 시스티나 성당.

149 막스 베크만(Max Beckman), 〈전쟁〉, 1927년, 유채, 293×332cm, 개인 소장.

150 이쾌대, 〈운명〉, 1938년, 캔버스에 유채, 156×128cm, 개인 소장.

151 이쾌대, 〈무제〉, 1938년, 캔버스에 유채, 156×128cm, 개인 소장.

152 미켈란젤로(Michelangelo), 〈노아의 홍수(The Deluge)〉(부분), 시스티나 성당.

153 미켈란젤로, 〈예수의 조상(The Ancestors of Christ): 호세아(Hosea), 부모, 형제〉(부분), 시스티나 성당.

154 라파엘로(Raffaello), 〈시스티나 마돈나(The Sistine Madonna)〉, 1513년경, 265×196cm, 드레스덴 알테마이스터 미술관.

155 이쾌대, 〈2인 초상〉, 1939년, 캔버스에 유채, 72×53cm, 개인 소장.

156 미켈란젤로, 〈예수의 조상: 마리아, 요셉, 예수〉(부분), 시스티나 성당.

157 이쾌대 〈군상 III〉, 1948년경, 캔버스에 유채, 130×160cm, 개인 소장

158 마르칸토니오 라이몬디(Marcantonio Raimondi), 〈파리스의 심판(The Judgment of Paris)〉(라파엘로 작품 모작), 1515년경, 인그레이빙, 29.1×43.7cm, 뉴욕 메트로폴리탄 미술관.

159 이쾌대, 〈봄처녀〉, 1940년대 말, 캔버스에 유채, 91×60cm, 개인 소장.

160 라파엘로, 〈알렉산드리아의 성 카타리나(St. Catherine of Alexandria)〉, 1507년경, 유채, 71×56cm, 런던 내셔널 갤러리.

161 기쿠치 게이게츠(菊池契月), 〈하이하테로마(南派照間)〉, 1928년, 비단에 채색, 224×176cm, 도쿄 야마타네(山種) 미술관.

162 김용준(金瑢俊), 〈자화상〉, 1930년, 캔버스에 유채, 60.3×45cm, 도쿄 예술대학.

163 김용준, 〈이태준 초상〉, 1928년, 캔버스에 유채, 92.5×24cm, 개인 소장.

164 김용준, 〈방원인법산수(倣元人法山水)〉, 1943년, 수묵담채, 29.5×41.5cm, 개인 소장.

165 김용준, 〈송노석불노(松老石不老)〉, 1941년, 수묵담채, 15.5×41.5cm, 개인 소장.

166 김용준, 〈운산구심(雲山俱深)〉, 연대 미상, 수묵담채, 38×21cm, 개인 소장.

167 김용준, 『문장(文章)』 표지, 1939년 11월.

168 김용준, 『문장』 표지, 1939년 9월.

169 김용준, 〈문방정취(文房情趣)〉, 1942년, 수묵담채, 29×43.5cm, 개인 소장.

170 김용준, 〈문방부귀(文房富貴)〉, 1943년, 수묵담채, 23×104cm, 개인 소장.

171 김용준, 〈정물화〉, 1930년, 캔버스에 유채, 60×41cm, 개인 소장.

172 김용준, 〈수화소노인가부좌상(樹話少老人跏趺座像)〉, 1947년, 수묵담채, 155.5×45cm, 개인 소장.

173 무라야마 토모요시(村山知義), 〈유태인 소녀의 초상〉, 1922년.

174 〈양지를 향하야〉, 『시대일보』, 1924년 12월 20일.

175 『동아일보』 만화, 1923년 9월 23일.

176 〈엎친 데 덮친다고 이래서야 살 수가 있나 가득 죽겠는데〉, 『동아일보』, 1923년 10월 21일.

177 〈모이나 주지 말었으면〉, 『동아일보』, 1924년 11월 5일.

178 〈산더미 같은 세금〉, 『시대일보』, 1924년 12월 18일.

179 〈농민의 기름도 한이 있지〉, 『개벽』, 1923년.

180 『동아일보』 투고 만화, 1925년 5월 7일.

181 〈구라파 제 국가의 각서〉, 『풍자만화에 드러난 소비엣트의 사상』, 조선총독부 경무국 도서과 조사 자료, 1931년 7월.

182 〈자본주의하의 합리화〉, 『풍자만화에 드러난 소비엣트의 사상』, 조선총독부 경무국 도서과 조사 자료, 1931년 7월.

183 〈조선경찰의 취체(取締)〉, 『조선일보』, 1925년 4월 1일.

184 『개벽』 삽화, 1925년 12월.

185 〈오늘부터 새 칼 한 개를 더 차볼까〉, 『조선일보』, 1925년 5월.

186 〈눈이나 깜짝할가〉, 『동아일보』, 1924년 12월 2일.

187 〈헷물만 켜게 되는 이수상〉, 『동아일보』, 1935년 9월 4일.

188 〈얼마던지〉, 『중외일보』, 1929년 10월 3일.

189 펠리시앙 롭스(Felicien Rops), 〈세상을 지배하는 절도와 매춘(Le vol et la prostitution dominant le monde)〉, 1879~1886년, 에칭, 드라이포인트, 25.8× 17cm.

190 타카야나기 타네유키(高柳種行), 〈나부〉, 1933년(제12회 조선미술전람회 도록).

191 안석주, 『개벽(開闢)』 삽화, 1923년.

192 안석주, 『금성(金星)』 창간호 표지, 1923년 1월.

193 안석주, 「불꽃」 삽화, 『매일신보』, 1924년 1월 12일.

찾아보기